KB135857

Museum Exhibition Theory

학예사를 위한

전시기획입문

Assistant Curator

윤병화

전시기획입문을 펴내면서

　박물관은 수집·보존·연구·전시·교육 등의 임무를 바탕으로 인류의 역사와 사회·문화의 모든 것을 보여주는 총체적 공간이다. 그리고 이러한 박물관이 박제된 공간이 아니라 살아움직이고 사람들과 교류하는 공간으로서의 역할을 하는 데 있어 빼놓을 수 없는 부분이 학예사(Curator)이다.

　박물관의 꽃이라 할 수 있는 학예사는 과거 소장품 관리와 전시업무만 담당하던 단순한 형태의 활동에서 벗어나, 최근에는 각 분야별로 더욱 세분화되고 광범위한 업무를 수행하고 있다. 또한 전국적으로 박물관이 급증함에 따라 학예사의 수요 역시 증가하고 있으며 전문성을 갖춘 능력 있는 학예사 양성은 시급한 과제가 되었다.

　이처럼 전문성을 갖춘 학예사의 양성과 공급이 절실히 요구되고 있는 상황에서 학예사의 수요 부족 문제를 해소하고 질적인 면에서도 전문성에 대한 제도적 체계를 갖추기 위해 2000년부터 문화관광부(국립중앙박물관) 소관으로 학예사 자격증 제도를 시행하고 있다.

　학예사 자격증은 1, 2, 3급 정학예사와 준학예사로 구분되는데, 정학예사는 관련 석사학위와 실무경력이 있으면 취득 가능하고, 준학예사는 자격시험에 합격하고 실무경력을 쌓아야 한다.
　준학예사 자격시험은 매년 11월 서울에서 치러지며, 총 4과목 평균 60점 이상이어야 합격한다. 시험과목은 공통과목인 박물관학과 외국어 영역, 그리고 선택과목인 고고학, 미술사학, 예술학, 민속학, 서지학, 한국사, 인류학, 자연사, 과학사, 문화사, 보존과학, 전시기획론, 문학사 등이 있다.

자격시험이 시행된 지 20여 년이 되었지만 그동안 합격률이 평균 20% 정도였다. 또한, 시험에 대비할 만한 적당한 교재가 부족한 상황이다.

필자 역시 이런 현실에 아쉬움을 깊이 느껴왔던 터라 주변의 권고와 격려에 힘입어 그동안 준비했던 자료를 모아 전시기획 교재를 펴내게 되었다.

이 책은 전시기획에 대한 입문서와 함께 준학예사 시험을 준비하는 교재로 활용될 수 있도록, 이론과 함께 그동안의 기출문제를 토대로 구성되었으며, 실제 기획안이 첨부되었으므로 수험생들은 보다 쉽게 시험을 준비하고, 실무에서 전시기획을 하는 데 요긴하게 활용될 수 있을 것이다. 정성을 쏟아 준비했으나 박물관학도나 수험생들의 입문서로 기획하다 보니 박물관 전시 내용의 심층적 분석을 하지 못한 점이 아쉬움으로 남는다. 이 부분에 대해서는 추후 다른 형태의 책을 준비하고자 한다.

2011년 초판을 발행하고, 매년 개정을 하면서 나름대로 새로운 부분을 추가하고 그 해 기출문제풀이를 넣어 보완하고 있다. 부디 이 책이 기획 의도대로 대학의 박물관 관련학과 학생, 준학예사 자격시험을 준비하는 수험생, 박물관 업무 담당자, 박물관을 설립 운영하고자 하는 분들께 좋은 참고자료가 되길 기대하면서 아쉬운 마음을 달래본다.

끝으로 출판을 위해 도움을 주신 도서출판 예문사 관계자에게 감사의 말씀을 전한다.

윤 병 화

차 례

제1강 박물관의 정의

Contents

01 학습에 앞서

학습개요

박물관은 복합적인 문화교육센터로 고대 그리스의 뮤제이온(Museion)에서 연유하였으며 시대, 문화, 종교, 정치에 따라 다양한 역할을 부여받으며 오늘날까지 발전을 거듭하고 있다. 국제박물관협의회(ICOM), 미국박물관협회(AAM), 영국박물관협회(Museums Association), 한국박물관 및 미술관 진흥법 등을 통해 박물관에 대한 국가 및 시대별 정의를 되짚어 보려 한다.

학습목표

1. 국가와 시대별로 다양하게 제시되고 있는 박물관의 정의를 비교해 본다.
2. 현대 박물관 정의를 정확하게 이해한다.
3. 박물관의 역할에 따른 분류방법을 학습한다.

주요용어해설

▣ 국제박물관협의회(ICOM)

국제박물관협의회는 1946년 11월 설립된 유네스코 협력기관이며, 유엔경제사회이사회와의 협의체이다. 프랑스 파리에 본부인 사무국이 설치되어 있고, 전문적인 협력, 교류, 지식의 보급, 대중의 인식 증대, 전문적인 윤리진흥, 문화유산의 보존, 문화재밀매매퇴치운동 등을 전개하고 있다. 1951년 7월 이후로 매 3년마다 총회를 개최하고 있으며, 이때 학술적인 토론과 박물관문화에 대한 논의를 진행하고 있다. 국제박물관협의회에서 정한 세계박물관의 날은 5월 18일이다.

▣ 미술관

선사시대부터 현대에 이르기까지 미술품을 소장한 곳으로 미술전문박물관이다. art museum 또는 fine art museum으로 지칭하며, 민속미술, 순수미술, 장식미술 등의 예술을 다룬다.

02 학습하기

전시기획입문

01 | 국가와 시대별 박물관의 정의

1) 국제박물관협의회(ICOM)

(1) 1948년 협의회 헌장

박물관은 예술·역사·미술·과학 및 기술 관계 수집품과 식물원·동물원·수족관 등 문화적 가치가 있는 자료·표본 등을 각종의 방법으로 보존하고 연구한다. 특히 일반 대중의 즐거움과 교육을 위해 공개·전시하는 것을 목적으로 공공의 이익을 위해 설립된 항구적 시설을 말한다.

(2) 1954년 협의회 총회

박물관이란 역사적 자료와 정신적·물질적 문화의 흔적인 예술품·수집품·자연물의 표본을 수집·보존하고 전시하는 기관이다.

(3) 1957년 협의회 총회

박물관은 여러 가지 방법의 전시로 일반 국민에게 즐거움을 주기 위해 문화적 가치가 있는 것을 수집·보존하고 연구한다. 가치를 부여할 목적으로 공공의 이익을 위해 관리되고 있는 모든 항구적 시설, 상설전시장을 유지하는 공공 도서관이나 역사적 문서보관소 등이 박물관으로 취급된다.

(4) 2002년 윤리강령

박물관은 공중에게 개방하고 사회의 발전에 이바지하는 비영리의 항구적인 기관으로서, 학습, 교육, 위락을 위해서 인간과 인간의 환경에 대한 물질적인 증거를 수집·보존·연구·교류·전시한다.

(5) 2007년 협의회 총회

박물관은 사회와 사회발전을 위해 봉사하는 비영리적이며 항구적인 기관으로서, 교육, 학습, 즐거움을 위해 인류와 인류환경의 유형, 무형 문화재를 수집, 보존, 연구, 교류, 전시하여 대중에게 개방한다.

2) 미국박물관협회(AAM)

(1) 1973년

박물관은 일시적인 전시회의 수행을 우선적 존재 목표로 하지 않고, 연방정부와 주정부의 소득세를 면제받으며, 대중에게 개방되고 대중의 이익에 부합되게 운영되는 영구적 비영리기관이다. 교육적이고 문화적인 가치를 지닌 예술적·과학적·역사적·기술적인 사물과 표본을 향유하고 교육하기 위해 보존·연구·해석·수집하고 대중에게 전시한다. 따라서 이러한 조건을 갖춘 식물원, 동물원, 수족관, 천체투영관, 역사관이나 역사유적지 역시 박물관에 포함될 수 있다.

(2) 2000년

박물관은 세계의 사물들을 수집, 보존, 해석함으로써 대중에게 공헌활동을 제공한다. 과거의 박물관은 자연물과 지식향상과 정신조장을 장려하는 인류의 자료들을 소장하고 활용하였다. 현재 박물관의 관심분야는 인류의 비전을 반영한다. 따라서 그들의 목표는 수집과 보존 외에도 전시와 교육을 포함한다.

박물관은 행정기관 소속 박물관외에도 인류학, 미술사, 자연사, 수족관, 수목원, 아트센터, 식물원, 어린이박물관, 유적, 자연관, 천문관, 과학기술센터, 동물원과 같은 사립박물관도 포함한다.

전체적으로 볼 때 박물관의 소장품과 전시물은 세계의 자연과 문화적 공통 재산을 상징한다. 박물관은 그 재산을 관리하는 기관으로서 자연과 인류의 삶에 대한 이해도를 증진해야 할 의무가 있다. 또한 박물관은 우리가 물려받은 값지고 다양한 세상에 대한 감사를 전달하는 인류와 인류활동의 원천이 되어야 하며 유산을 잘 보존하여 후세에게 물려줘야 할 의무가 있다.

3) 영국박물관협회(The Museums Association)

▸ 1998년

박물관은 사람들이 전시물을 통해 영감, 배움, 즐거움을 얻을 수 있도록 한다. 박물관은 사회의 믿음을 바탕으로 수집, 보존, 접근할 수 있는 유물과 표본제작을 하는 기관이다.

4) 박물관 및 미술관 진흥법

박물관은 문화·예술·학문의 발전과 일반 공중의 문화향유 및 평생교육 증진에 이바지하기 위하여 역사·고고(考古)·인류·민속·예술·동물·식물·광물·과학·기술·산업 등에 관한 자료를 수집·관리·보존·조사·연구·전시·교육하는 시설을 말하고, 미술관은 문화·예술의 발전과 일반 공중의 문화향유 및 평생교육 증진에 이바지하기 위하여 박물관 중에서 특히 서화·조각·공예·건축·사진 등 미술에 관한 자료를 수집·관리·보존·조사·연구·전시·교육하는 시설을 말한다.

5) 현대 박물관

박물관은 수집, 보존, 연구, 전시, 교육 등의 내적인 의무를 바탕으로 사회, 문화를 위한 공공의 성격을 지닌 공간이다. 현재의 박물관은 총체적인 문화 중심지이며 스스로 자구적인 노력을 통하여 영역을 확장시켜 나가고 있다.

02 | 박물관의 분류

1) 소장품에 따른 분류

종합박물관, 전문박물관

> **참고** Reference
>
> **전문박물관**
> - 인문계박물관 : 고고학박물관, 미술박물관, 민속박물관, 역사박물관, 종교박물관, 민족학박물관, 교육학박물관, 교육박물관
> - 자연계박물관 : 자연사박물관, 지질박물관, 과학박물관, 산업박물관, 군사박물관
>
> **전시물의 종류와 속성에 따른 박물관 유형**
>
계열별	박물관 형식	표현 내용
> | 문화과학계 박물관 | 고고관, 역사관, 민속관, 민족관, 기념관 | 인간의 영위를 인간 중심으로 다루는 것을 목표로 표현 |
> | 예술계 박물관 | 미술관, 정원 | 인간이 영위하는 것 중 이성과 감성을 중심으로 다루는 것을 목표로 표현 |
> | 자연과학계 박물관 | 천문대, 천문관, 이공관, 자연사관, 자연보호지구 | 천체, 물리, 자연의 법칙을 중심으로 다루는 것을 목표로 표현 |
> | 생물과학계 박물관 | 동물원, 식물원, 수족관, 자연공원 | 자연 중에서 특히 살아있는 생물을 그 생존에 대하여 다루는 것을 목표로 표현 |
> | 복합계 박물관 | 종합관, 향토관 | 위의 것 중에 두 부문 이상을 포함한 것 |

[계룡산 자연사박물관 내부]

2) 경영주체에 따른 분류

국립박물관, 공립박물관, 대학박물관, 사립박물관

3) 지역에 따른 분류

국립박물관, 지방박물관

4) 대상에 따른 분류

어린이박물관, 장애인박물관

5) 전시방법에 따른 분류

실내박물관, 야외전시박물관, 사이버박물관

[경찰박물관 입구]

03 요점정리

전시기획입문

국제박물관협의회, 미국박물관협회, 영국박물관협회, 한국 박물관 및 미술관 진흥법에서 다루고 있는 박물관에 대한 정의를 정확하게 이해하고 이를 바탕으로 현대 박물관을 정의한다. 박물관은 소장품, 경영, 지역, 대상, 전시방법 등으로 분류할 수 있다.

▣ 국제박물관협의회(ICOM)

국제박물관협의회는 1946년 11월 설립된 유네스코 협력기관이며, 유엔경제사회이사회와의 협의체이다. 프랑스 파리에 본부인 사무국이 설치되어 있고, 전문적인 협력, 교류, 지식의 보급, 대중의 인식 증대, 전문적인 윤리진흥, 문화유산의 보존, 문화재밀매매퇴치운동 등을 전개하고 있다. 1951년 7월 이후로 매 3년마다 총회를 개최하고 있으며, 이때 학술적인 토론과 박물관문화에 대한 논의를 진행하고 있다. 국제박물관협의회에서 정한 세계박물관의 날은 5월 18일이다.

▣ 현대 박물관

박물관은 수집, 보존, 연구, 전시, 교육 등의 내적인 의무를 바탕으로 사회, 문화를 위한 공공의 성격을 지닌 공간이다. 현재의 박물관은 총체적인 문화 중심지이며 스스로 자구적인 노력을 통하여 영역을 확장시켜 나가고 있다.

04 연습문제

문제 1

박물관은 공중에게 개방하고 사회의 발전에 이바지하는 (　　)의 (　　)인 기관으로서, 학습과 교육, (　　)을 위해서 인간과 인간의 환경에 대한 물질적인 증거를 수집·보존·연구·교류·전시한다.

문제 2

박물관은 수집, 보존, 연구, 전시, 교육 등의 내적인 의무를 바탕으로 사회, 문화를 위한 (　　)의 성격을 지닌 공간이다.

문제 3

경영주체에 따라 박물관은 국립박물관, (　　)박물관, 대학박물관, 사립박물관 등으로 나뉜다.

정답 1) 비영리, 항구적, 위락 2) 공공 3) 공립

☐ **참고자료**
- 다니엘 지로디·앙리 뷔이에, 〈미술관·박물관이란 무엇인가〉, 화산문화, 1996
- 이보아, 〈박물관학 개론〉, 김영사, 2000
- 백 령, 〈멀티미디어 시대의 박물관 교육〉, 예경, 2005
- 송한나, 〈박물관의 이해〉, 형설, 2010
- 박물관 및 미술관 진흥법 법률 제9471호(일부개정 '09.03.05.) 제2조 정의
- 정애리, 〈박물관·미술관 교육 프로그램의 중요성에 관한 고찰－청소년교육 프로그램을 중심으로－〉, 숙명여자대학교 석사학위논문, 2001

제2강 박물관의 기능

◎ Contents

01 학습에 앞서

학습개요

박물관은 자료를 보존하고 의미를 부여하는 기관으로 종전에는 조사, 연구, 수집, 보존, 전시 등의 기능을 중요하게 여겼지만 요즘에는 보다 직접적인 교육 기능에 관심이 모아지고 있다. 즉 박물관의 목적이 일반대중의 흥미와 관심을 불러일으키고 그들의 능력을 개발하여 궁극적으로 교육적인 효과를 거두는 데 있기 때문이다.

학습목표

1. 박물관의 구성요소와 기능에 대하여 이해한다.
2. 박물관의 수집과 연구에 대하여 학습한다.
3. 박물관의 전시와 교육에 대하여 학습한다.

주요용어해설

▣ **박물관학(Museology)**
전시개념, 역사, 기법을 포함한 박물관의 전문운영 프로그램을 연구하는 학문이다.

▣ **박물관 기술학(Museography)**
박물관 환경과 시설물 운영을 주 대상으로 자료의 수집, 정리, 박물관 운영의 전반적인 문제, 기술적 문제 등을 연구하는 학문이다.

02 학습하기

01 | 박물관 구성요소

1) 박물관 정의

박물관은 자료를 보존하고 의미를 부여하는 기관으로 종전에는 조사, 연구, 수집, 보존, 전시 등의 기능을 중요하게 여겼지만 요즘에는 보다 직접적인 교육 기능에 관심이 모아지고 있다. 즉 박물관의 목적이 일반대중의 흥미와 관심을 불러일으키고 그들의 능력을 개발하여 궁극적으로 교육적인 효과를 거두는 데 있기 때문이다.

2) 박물관 구성요소

박물관의 구성요소는 건물, 소장품, 학예사, 관람객이며 프로그램의 운영·연구, 작품의 수집·보존·복원, 홍보·교육 등의 기능을 수행한다.

박물관은 수집·보존·연구·교육·전시의 기본적인 기능을 갖고 있으며 그 외에도 공공봉사, 특별활동 등을 진행한다. 박물관의 다양한 기능은 상호 유리된 것이 아니라 여러 기능이 서로 중첩되는 유기적인 체계로 구축되어 있다.

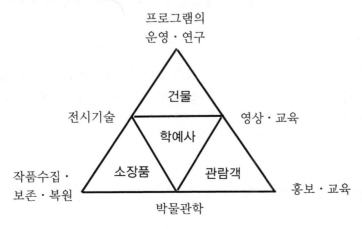

[박물관의 구성요소와 기능]

02 | 수집과 연구

1) 수집

박물관의 가장 중요한 존재 이유는 인간과 인류 환경의 물리적인 증거물 혹은 소장품을 수집 관리하는 것이다. 박물관 기능상 수집이라는 것은 자연상태에서의 파손·인멸·멸실 등으로부터 자료를 보호하고 적절한 환경을 조성하여 영구히 보존하기 위한 노력을 기울이는 과정이다.

(1) 보존

박물관은 소장품으로 인해 성립되고 항구적인 존속이 전제 되는 곳이므로, 그 소장품은 세심한 관리가 요구된다. 즉 소장품의 변화가 일어나는 것을 방지하는 적절한 보존책을 강구해야 한다. 소장품의 손상원인은 전쟁, 인재사고, 잘못된 복원 등의 인위적인 손상과 빛, 열, 수분, 공기, 천재지변 등의 자연적인 손상이 있다. 이러한 손상으로부터 소장품을 보호하기 위해서는 온도 20±2℃와 습도 40~60%로 유지시켜 주고, 빛의 차단 및 공기 오염 방지와 해충방제 등을 진행해야 한다.

(2) 세정

모든 사물은 시간이 흐르면서 변질되므로 박물관은 소장품의 수명이 최대한 오래 유지될 수 있도록 세정을 해야 한다. 소장품을 세정해야 하는지, 어느 정도로 어떻게 세정해야 하는지에 대한 일률적인 정답은 없으며 소장품의 용도에 따라 결정해야 한다.

(3) 등록

세정작업을 마친 후에는 넘버링작업을 통해 고유의 번호를 부여하고 크기 측정, 특징 정리, 사진촬영 등을 진행한 후 명세서에 등록하여 연구, 전시, 교육에 활용 할 수 있도록 한다.

2) 연구

학술 연구, 박물관학, 박물관 기술학

(1) 학술연구

박물관의 소장품을 조사, 연구하는 것으로 박물관에서의 연구 활동은 전시를 위한다는 목적이 분명하므로 대학에서의 연구 활동과는 차이가 있어야 한다. 창조적인 새 이론의 전개보다는 자료 중심의 연구가 되어야 하며, 연구한 결과들은 박물관의 사업에 반영되어야 한다.

(2) 박물관학(Museology)

전시개념, 역사, 기법을 포함한 박물관의 전문운영 프로그램을 연구하는 학문이다.

(3) 박물관 기술학(Museography)

박물관 환경과 시설물 운영을 주 대상으로 자료의 수집, 정리, 박물관 운영의 전반적인 문제, 기술적 문제 등을 연구하는 학문이다.

03 | 전시와 교육

1) 전시

단순히 실물자료를 나열해 놓는 것이 아니고 실물자료의 역사적·예술적·자료적 가치를 최대한으로 설명하면서 전시 시나리오의 내용을 표현하기 위하여 전시 공간 자체를 질 높은 학습문화공간으로 구성하는 것이다.

전시는 전시의도, 기획자, 관람객, 전시자료, 전달매체 및 장소에 의하여 결정된다.

전시는 메시지를 자료를 이용하여 관람객에게 전달하는 것으로 단순히 나열한 형태가 아니라 일정한 의도를 갖고 계통적 분류를 통해 관람객에게 지식과 감동을 위한 탐구 공간을 부여함으로써 관람객에게 효과적으로 전시를 전달할 수 있다.

(1) 대상자에 따른 전시 방법

지적 수준에 따라 어린이에게는 단순하고 풍부한 색깔을 이용한 전시 방법을 적용한다. 어른에게는 전시품을 무제한으로 구사하여 예술적 색채감각, 미적 감상을 감안한 배열, 조명에 의한 전시를 노려야 한다. 전문가, 연구가에게는 보다 많은 자료의

자유로운 이용을 보장한다. Study Collection System을 활용하여 자료의 성질, 입수 경위, 기타 기록까지 제공한다.

(2) 전시기획자

전시기획자는 학예사를 중심으로 전시위원회를 조직하여 업무를 수행한다. 각계의 전문가를 초빙하여 전시주제 및 자료 선정의 도움을 받고, 디자이너, 감독, 건축가 등과 상호 협력하여 전시디자인과 스토리라인을 결정한다.

[독립기념관 내부]

(3) 전시 구성요소와의 상관성

박물관의 전시는 학술과 교육 등의 의도로 전시기획자를 통해 자료의 가치를 전달하기 위한 수단이자 매체이다. 박물관은 전시라는 특정한 매체를 통해 특정한 시간과 장소에서 일반 대중을 대상으로 자료를 보여주며, 관람객이 자료와 정신적으로 상호 교류 작용이 발생할 수 있는 공간을 제공한다.

2) 교육

박물관은 유·무형의 문화유산을 수집, 보존, 연구, 전시, 교육하는 평생교육기관으로서, 교육은 박물관의 정체성을 확립하는 중요한 요소이다. 박물관 교육은 일반 대중의 흥미와 관심의 폭을 넓혀서 그들의 능력을 개발하고 궁극적으로는 문화향수 증진에 이바지하여야 한다.

(1) 교육대상

박물관의 교육대상은 성별, 계층, 연령, 지역, 교양에 따라 흥미와 관심이 서로 다르기 때문에 교육의 효율성이 늘 문제이다. 각 박물관의 특수성이나 전시내용 및 그에 따른 연구의 성과 등이 대상자의 수용태도에 따라 자유롭게 전달되며, 그 결과는 당장 그 자리에서 평가되는 것이 아니므로 결과를 판단하는 것은 매우 어렵다.

(2) 학교교육과 박물관교육

박물관 교육은 전시나 학교교육과는 달리 이용자의 보다 적극적 의지와 선택에 의해 참가 여부가 결정된다. 그러므로 박물관 교육프로그램은 가르치고자 하는 교육내용도 중요하지만 참여자 중심으로 기획되고 진행되어야 한다. 박물관 교육이 학교교육과 다른 점은 강제성을 띠기보다는 흥미 혹은 관심에서부터 출발하여 지식과 정확한 가치의 전달로 발전시킨다는 점이다. 그래서 박물관은 교육과 정보의 긴밀한 유대관계를 갖고 있어야 한다.

03 요점정리

박물관은 자료를 보존하고 의미를 부여하는 기관으로 종전에는 조사, 연구, 수집, 보존, 전시 등의 기능을 중요하게 여겼지만 요즘에는 보다 직접적인 교육 기능에 관심이 모아지고 있다. 즉 박물관의 목적이 일반대중의 흥미와 관심을 불러일으키고 그들의 능력을 개발하여 궁극적으로 교육적인 효과를 거두는 데 있기 때문이다.

▣ 수집과 보존

자연 상태에서의 파손 · 인멸 · 멸실 등으로부터 자료를 보호하고 적절한 환경을 조성하여 영구히 보존하기 위한 노력을 기울이는 과정이다. 보존은 소장품에 변화가 일어나는 것을 방지하는 작업으로 예방책이다.

▣ 연구

학술연구는 박물관의 소장품을 조사, 연구하는 것이고, 박물관학(Museology)은 전시개념, 역사, 기법을 포함한 박물관의 전문운영 프로그램을 연구하는 것이며, 박물관기술학(Museography)은 박물관 환경과 시설물 운영을 주 대상으로 자료의 수집, 정리, 박물관 운영의 전반적인 문제, 기술적 문제 등을 연구하는 것이다.

▣ 전시

박물관 전시는 단순히 실물자료를 나열해 놓는 것이 아니고 실물자료의 역사적 · 예술적 · 자료적 가치를 최대한으로 설명하면서 전시 시나리오의 내용을 표현하기 위하여 전시 공간 자체를 질 높은 학습문화공간으로 구성하는 것이다.

▣ 교육

박물관 교육은 일반인에게 관심분야에 대한 지식과 정보를 제공하고, 다양한 체험과 자극을 통해 자기계발(self-development)의 기회를 제공한다. 무엇보다 자발적인 참여는 자기계발의 효과를 높여준다. 박물관의 수준별 교육은 기초단계에서 전문단계로 나아갈 수 있으며, 체계적인 학습은 참여도를 더욱 높을 수 있다.

04 연습문제

전시기획입문

문제 1

()은 자연 상태에서의 파손·인멸·멸실 등으로부터 자료를 보호하고 적절한 환경을 조성하여 영구히 보존하기 위한 노력을 기울이는 과정이다.

문제 2

()은 박물관 환경과 시설물 운영을 주 대상으로 자료의 수집, 정리, 박물관 운영의 전반적인 문제, 기술적 문제 등을 연구하는 것이다.

문제 3

박물관 ()은 박물관의 정체성을 확립하는 중요한 요소로 자기계발의 기회를 제공한다.

정답 1) 수집 2) 박물관기술학 3) 교육

☐ **참고자료**
- 이난영, 〈박물관학입문〉, 삼화출판사, 1996
- 이보아, 〈박물관학 개론〉, 김영사, 2000
- 조지 엘리스 버코, 〈큐레이터를 위한 박물관학〉, 김영사, 2001
- 백 령, 〈멀티미디어 시대의 박물관 교육〉, 예경, 2005
- 최경희, 〈박물관교육의 역사적 고찰을 통한 한국 박물관교육 현황에 관한 연구〉, 상명대학교 석사학위논문, 2000

제3강 박물관 및 미술관 진흥법

01 학습에 앞서

전시기획입문

학습개요

　박물관 및 미술관 진흥법은 박물관과 미술관의 설립과 운영에 필요한 사항을 규정하여 박물관과 미술관을 건전하게 육성함으로써 문화·예술·학문의 발전과 일반 공중의 문화향유(文化享有) 증진에 이바지함을 목적으로 1992년 5월 30일 제정한 법률이다.

학습목표

1. 박물관 및 미술관 진흥법에 대하여 학습한다.
2. 법령을 통해 박물관 정의, 등록, 관리운영 등에 관하여 학습한다.

주요용어해설

▣ 학예사 등급별 자격
　준학예사, 3급 정학예사, 2급 정학예사, 1급 정학예사

▣ 제1종 박물관 및 미술관
　종합박물관, 전문박물관, 미술관, 동물원, 식물원, 수족관

▣ 제2종 박물관 및 미술관
　자료관·사료관·유물관·전시장·전시관·향토관·교육관·문서관·기념관·보존소·민속관·민속촌·문화관 및 예술관·문화의 집

02 학습하기

01 | 박물관 및 미술관 진흥법

1) 목적

박물관과 미술관의 설립과 운영에 필요한 사항을 규정하여 박물관과 미술관을 건전하게 육성함으로써 문화·예술·학문의 발전과 일반 공중의 문화향유(文化享有) 및 평생교육 증진에 이바지함을 목적으로 한다.

2) 정의

(1) "박물관"이란 문화·예술·학문의 발전과 일반 공중의 문화향유 및 평생교육 증진에 이바지하기 위하여 역사·고고(考古)·인류·민속·예술·동물·식물·광물·과학·기술·산업 등에 관한 자료를 수집·관리·보존·조사·연구·전시·교육하는 시설을 말한다.

(2) "미술관"이란 문화·예술의 발전과 일반 공중의 문화향유 및 평생교육 증진에 이바지하기 위하여 박물관 중에서 특히 서화·조각·공예·건축·사진 등 미술에 관한 자료를 수집·관리·보존·조사·연구·전시·교육하는 시설을 말한다.

(3) "박물관자료"란 박물관이 수집·관리·보존·조사·연구·전시하는 역사·고고·인류·민속·예술·동물·식물·광물·과학·기술·산업 등에 관한 인간과 환경의 유형적·무형적 증거물로서 학문적·예술적 가치가 있는 자료 중 대통령령으로 정하는 기준에 부합하는 것을 말한다.

(4) "미술관자료"란 미술관이 수집·관리·보존·조사·연구·전시하는 예술에 관한 자료로서 학문적·예술적 가치가 있는 자료를 말한다.

3) 박물관 구분

(1) 국립 박물관은 국가가 설립·운영하는 박물관이다.

(2) 공립 박물관은 지방자치단체가 설립·운영하는 박물관이다.

(3) 사립 박물관은 「민법」, 「상법」, 그 밖의 특별법에 따라 설립된 법인·단체 또는 개인이 설립·운영하는 박물관이다.

(4) 대학 박물관은 「고등교육법」에 따라 설립된 학교나 다른 법률에 따라 설립된 대학 교육과정의 교육기관이 설립·운영하는 박물관이다.

(5) 미술관은 그 설립·운영 주체에 따라 국립 미술관, 공립 미술관, 사립 미술관, 대학 미술관으로 구분하되, 그 설립·운영의 주체에 관하여는 박물관체계를 준용한다.

4) 박물관 사업

(1) 박물관자료의 수집·관리·보존·전시

(2) 박물관자료에 관한 교육 및 전문적·학술적인 조사·연구

(3) 박물관자료의 보존과 전시 등에 관한 기술적인 조사·연구

(4) 박물관자료에 관한 강연회·강습회·영사회(映寫會)·연구회·전람회·전시회·발표회·감상회·탐사회·답사 등 각종 행사의 개최

(5) 박물관자료에 관한 복제와 각종 간행물의 제작과 배포

(6) 국내외 다른 박물관 및 미술관과의 박물관자료·미술관자료·간행물·프로그램과 정보의 교환, 박물관·미술관 학예사 교류 등의 유기적인 협력. 평생교육 관련 행사의 주최 또는 장려

(7) 그 밖에 박물관의 설립 목적을 달성하기 위하여 필요한 사업 등

5) 학예사

(1) 박물관과 미술관은 대통령령으로 정하는 바에 따라 박물관·미술관 사업을 담당하는 박물관·미술관 학예사(이하 "학예사"라 한다)를 둘 수 있다.

(2) 학예사는 1급 정(正)학예사, 2급 정학예사, 3급 정학예사 및 준(準)학예사로 구분하고, 그 자격제도의 시행 방법과 절차 등에 필요한 사항은 대통령령으로 정한다.

(3) 학예사 자격을 취득하려는 사람은 학예사 업무의 수행과 관련된 실무경력 등 대통령령으로 정하는 자격요건을 갖추어 문화체육관광부장관에게 자격요건의 심사와 자격증 발급을 신청하여야 한다. 이 경우 준학예사 자격을 취득하려는 사람은 문화체육관광부장관이 실시하는 준학예사 시험에 합격하여야 한다.

(4) 준학예사 시험에 응시하려는 사람은 문화체육관광부령으로 정하는 바에 따라 응시수수료를 납부하여야 한다.

(5) 학예사는 국제박물관협의회의 윤리강령과 국제협약을 지켜야 한다.

6) 운영위원회

등록한 국·공립의 박물관과 미술관(각 지방 분관을 포함한다)은 전문성 제고와 공공 시설물로서의 효율적 운영 및 경영 합리화를 위하여 그 박물관이나 미술관에 운영 위원회를 둔다.

7) 박물관 및 미술관 진흥시책 수립

(1) 문화체육관광부장관은 국·공·사립 박물관 및 미술관의 확충, 지역의 핵심 문화시설로서의 지원·육성, 학예사 양성 등 박물관 및 미술관 진흥을 위한 기본 시책을 수립·시행하여야 한다.

(2) 국립 박물관과 국립 미술관을 설립·운영하는 중앙 행정기관의 장은 기본 시책에 따라 소관 박물관과 미술관 진흥 계획을 수립·시행하여야 한다.

(3) 지방자치단체의 장은 기본 시책에 따라 해당 지방 자치단체의 박물관 및 미술관 진흥 계획을 수립·시행하여야 한다.

7-2) 박물관 및 미술관 자료 수집 등의 원칙

(1) 박물관과 미술관은 박물관·미술관 자료의 목록 및 자료의 취득·변경·활용 등에 관한 사항을 성실히 기록하고 이를 지속적으로 관리하여야 한다.

(2) 박물관과 미술관은 소장품의 보존 및 관리를 위하여 적정한 전문인력, 수장(收藏) 및 전시 환경을 마련하여야 한다.

(3) 박물관·미술관의 자료 목록 및 기록방법 등과 박물관·미술관 소장품의 보존 및 관리에 필요한 사항은 문화체육관광부령으로 정한다.

8) 국립박물관과 국립미술관 설립 및 운영

(1) 국가를 대표하는 박물관과 미술관으로 문화체육관광부장관 소속으로 국립중앙박물관과 국립현대미술관을 둔다.

(2) 민속자료의 수집·보존·전시와 이의 체계적인 조사·연구를 위하여 문화체육관광부장관 소속으로 국립민속박물관을 둔다.

(3) 국립중앙박물관은 "4) 박물관 사업" 외에 다음 각 호의 업무를 수행한다.
　① 국내외 문화재의 보존·관리
　② 국내외 박물관자료의 체계적인 보존·관리
　③ 국내 다른 박물관에 대한 지도·지원 및 업무 협조
　④ 국내 박물관 협력망의 구성 및 운영
　⑤ 그 밖에 국가를 대표하는 박물관으로서의 기능 수행에 필요한 업무
(4) 문화체육관광부장관은 문화유산의 균형 있고 효율적인 수집·보존·조사·연구·전시 및 문화향유의 균형적인 증진을 꾀하기 위하여 필요한 곳에 국립중앙박물관, 국립민속박물관 또는 국립현대미술관의 지방 박물관 및 지방 미술관을 둘 수 있다.

9) 공립박물관과 미술관 설립 및 운영, 사전평가

(1) 지방자치단체는 지역사회의 박물관자료 및 미술관자료의 구입·관리·보존·전시 및 지역 문화 발전과 지역 주민의 문화향유권 증진을 위하여 대통령령으로 정하는 절차와 기준에 따라 박물관과 미술관을 설립할 수 있다.
(2) 박물관과 미술관 운영에 필요한 사항은 지방자치단체의 조례로 정한다.
(3) 지방자치단체의 장이 공립 박물관·공립 미술관을 설립하려는 경우에는 미리 박물관·미술관 설립·운영계획을 수립하여 문화체육관광부장관으로부터 설립타당성에 관한 사전평가를 받아야 한다.
(4) 사전평가의 절차, 방법 등에 필요한 사항은 대통령령으로 정한다.

10) 사립 박물관과 사립 미술관 설립 및 운영

(1) 법인·단체 또는 개인은 박물관과 미술관을 설립할 수 있다.
(2) 국가나 지방자치단체는 사립 박물관 및 미술관의 설립을 돕고, 문화유산의 보존·계승 및 창달(暢達)과 문화 향유를 증진하는 문화 기반 시설로서 지원·육성하여야 한다.

11) 대학 박물관과 대학 미술관 설립 및 운영

(1) 「고등교육법」에 따라 설립된 학교나 다른 법률에 따라 설립된 대학 교육과정의 교육기관은 교육 지원 시설로 대학 박물관과 대학 미술관을 설립할 수 있다.
(2) 대학 박물관과 대학 미술관은 대학의 중요한 교육 지원 시설로 평가되어야 한다.
(3) 대학 박물관과 대학 미술관은 박물관자료나 미술관자료를 효율적으로 보존·관리하고 교육·학술 자료로 활용할 수 있도록 지원·육성되어야 한다.

12) 대학 박물관과 대학 미술관 업무

(1) 교수와 학생의 연구와 교육 활동에 필요한 박물관자료나 미술관자료의 수집·정리·
관리·보존 및 전시

(2) 박물관자료나 미술관자료의 학술적인 조사·연구

(3) 교육과정에 대한 효율적 지원

(4) 지역 문화 활동과 사회 문화 교육에 대한 지원

(5) 국·공립 박물관 및 미술관, 다른 박물관 및 미술관과의 교류·협조

(6) 박물관 및 미술관 이용의 체계적 지도

(7) 그 밖에 교육 지원 시설로서의 기능 수행에 필요한 업무

13) 등록

(1) 등록

① 박물관과 미술관을 설립·운영하려는 자는 그 설립 목적을 달성하기 위하여 필요
한 학예사와 박물관자료 또는 미술관자료 및 시설을 갖추어 대통령령으로 정하는
바에 따라 국립 박물관 및 미술관은 문화체육관광부장관에게, 공립 박물관 및 미술
관은 특별시장·광역시장·특별자치시장·도지사·특별자치도지사 또는 「지방자
치법」 제198조에 따른 서울특별시·광역시 및 특별자치시를 제외한 인구 50만 이
상 대도시의 시장에게 등록하여야 한다. 다만, 사립·대학 박물관 및 미술관은
시·도지사 또는 대도시 시장에게 등록할 수 있다.

② 박물관 및 미술관을 등록하려는 자는 대통령령으로 정하는 요건을 갖추어 개관
전까지 등록 신청을 하여야 한다.

③ 문화체육관광부장관, 시·도지사 또는 대도시 시장은 등록신청을 받은 경우 신청
일부터 40일 이내에 등록심의를 거쳐 그 결과를 신청인에게 통보하여야 한다.

④ 등록, 심의방법 및 절차 등에 필요한 사항은 대통령령으로 정한다.

(2) 등록표시 및 변경등록, 등록사실의 통지

① 문화체육관광부장관, 시·도지사 또는 대도시 시장은 등록심의 결과가 결정된 때
에는 박물관 또는 미술관 등록원부에 필요한 사항을 기재하고, 신청인에게 문화체
육관광부령으로 정하는 바에 따라 박물관 등록증 또는 미술관 등록증을 발급하여
야 한다.

② 등록증을 받은 박물관 또는 미술관은 국민의 박물관·미술관 이용 편의를 위하여

대통령령으로 정하는 바에 따라 옥외 간판, 각종 문서, 홍보물, 박물관·미술관 홈페이지 등에 등록 표시를 하여야 한다.

③ 등록 박물관·미술관은 등록 사항에 변경이 발생하면 대통령령으로 정하는 바에 따라 문화체육관광부장관, 시·도지사 또는 대도시 시장에게 지체 없이 변경 등록을 신청하여야 한다.

④ 변경 등록의 허용 범위 및 절차 등에 필요한 사항은 대통령령으로 정한다.

⑤ 문화체육관광부장관, 시·도지사 또는 대도시 시장은 변경 등록 시에 변경 사항이 대통령령으로 정하는 등록 요건을 충족시키지 못하거나 허용 범위 및 절차를 지키지 아니한 경우에는 시정 요구를 하여야 한다.

⑥ 시·도지사 또는 대도시 시장은 신규로 등록하거나 변경 등록한 박물관이나 미술관이 발생하였을 경우에 매 반기별로 그 등록 또는 변경 등록 사실을 문화체육관광부장관에게 통지하여야 한다.

14) 폐관신고

(1) 등록한 박물관이나 미술관을 운영하는 자가 박물관이나 미술관을 폐관하려면 박물관 또는 미술관의 시설 및 자료의 처리계획을 첨부하여 대통령령으로 정하는 바에 따라 문화체육관광부장관, 시·도지사 또는 대도시 시장에게 신고하여야 한다.

(2) 문화체육관광부장관, 시·도지사 또는 대도시 시장은 신고를 받은 날부터 14일 이내에 신고수리 여부를 신고인에게 통지하여야 한다.

(3) 문화체육관광부장관, 시·도지사 또는 대도시 시장이 정한 기간 내에 신고수리 여부 또는 민원 처리 관련 법령에 따른 처리기간의 연장을 신고인에게 통지하지 아니하면 그 기간에 끝난 날의 다음 날에 신고를 수리한 것으로 본다.

(4) 문화체육관광부장관, 시·도지사 또는 대도시 시장은 신고를 받은 경우에는 그 등록을 취소하여야 한다.

15) 자료의 양여

(1) 박물관이나 미술관은 상호간에 박물관자료나 미술관자료를 교환·양여(讓與) 또는 대여하거나 그 자료의 보관을 위탁할 수 있다.

(2) 국가나 지방자치단체는 박물관자료나 미술관자료로 활용할 수 있는 자료를 「국유재산법」, 「지방재정법」 또는 「물품관리법」에 따라 박물관이나 미술관에 무상이나 유상으로 양여·대여하거나 그 자료의 보관을 위탁할 수 있다.

(3) 박물관이나 미술관은 박물관자료나 미술관자료를 대여받거나 보관을 위탁받은 경우에는 선량한 관리자의 주의 의무를 다하여야 한다.

(4) 국가나 지방자치단체는 자료의 보관을 위탁할 경우에는 예산의 범위에서 그 보존·처리 및 관리에 필요한 경비를 지원할 수 있다.

16) 박물관 및 미술관 평가인증 및 취소

(1) 평가인증

① 문화체육관광부장관은 박물관 및 미술관의 운영의 질적 수준을 향상시키기 위하여 등록한 후 3년이 지난 국·공립 박물관 및 미술관에 대하여 평가를 실시하여야 한다.

② 문화체육관광부장관은 평가결과를 대통령령으로 정하는 바에 따라 공표하고, 관계 행정기관의 장에게 행정기관평가에 반영하도록 협조 요청할 수 있다.

③ 문화체육관광부장관은 평가결과에 따라 우수한 박물관 및 미술관을 인증할 수 있다.

④ 문화체육관광부장관은 인증 박물관 또는 미술관에 대하여 문화체육관광부령으로 정하는 바에 따라 인증서를 발급하고 인증사실 등을 공표하여야 한다.

⑤ 평가실시, 평가인증의 기준·절차 및 방법과 인증 유효기간, 인증표시 등에 필요한 사항은 대통령령으로 정한다.

(2) 취소

① 문화체육관광부장관은 인증 박물관·미술관이 다음과 같을 때 인증을 취소할 수 있다.

첫째, 거짓이나 부정한 방법으로 평가인증을 받은 경우이다.

둘째, 등록취소 및 폐관 신고를 받은 경우이다.

셋째, 그 밖에 인증자격을 유지하기 어렵다고 문화체육관광부장관이 인정하는 경우이다.

② 문화체육관광부장관은 인증을 취소한 경우에는 그 사실을 공표하여야 한다.

17) 등록취소

(1) 문화체육관광부장관, 시·도지사 또는 대도시 시장은 등록한 박물관이나 미술관이 다음 각 호의 어느 하나에 해당하면 그 등록을 취소할 수 있다. 다만, 천재지변이나 그 밖의 부득이한 사유로 6개월 이내에 그 사유가 해소된 때에는 그러하지 아니하다.

① 속임수나 그 밖의 부정한 방법으로 등록을 한 경우

② 변경 등록을 하지 아니한 경우

③ 학예사와 박물관자료 또는 미술관자료 및 시설에 관한 등록 요건을 유지하지 못하여 박물관 사업을 수행할 수 없다고 인정되는 경우

④ 박물관 또는 미술관은 연간 문화체육관광부령으로 정한 일수 이상 일반 공중이 이용할 수 있도록 개방하여야 함을 위반하여 시정 요구를 받고도 이에 따르지 아니한 경우

⑤ 시정요구를 받고 정당한 사유 없이 이에 따르지 아니하면 6개월 이내 정관(停館)을 명하는데 정관명령을 받고도 박물관이나 미술관의 정관을 하지 아니한 경우

⑥ 그 밖에 이 법에 따른 박물관이나 미술관의 설립 목적을 위반하여 박물관자료나 미술관자료를 취득·알선·중개·관리한 경우

(2) 등록이 취소된 경우에 그 박물관 또는 미술관의 대표자는 7일 이내에 등록증을 문화체육관광부장관, 시·도지사 또는 대도시 시장에게 반납하여야 한다.

(3) 박물관이나 미술관의 등록이 취소되면 취소된 날부터 2년 이내에 취소된 등록 사항을 다시 등록할 수 없다.

18) 협력망

(1) 문화체육관광부장관은 박물관 또는 미술관에 관한 자료의 효율적인 유통·관리 및 이용과 각종 박물관 또는 미술관의 상호 협력을 도모하기 위한 협력 체제로서 다음 각호의 기능을 수행하는 박물관·미술관 협력망(이하 "협력망"이라 한다)을 구성한다.

① 전산 정보 체계를 통한 정보와 자료의 유통

② 박물관자료나 미술관자료의 정리, 정보처리 및 시설 등의 표준화

③ 통합 데이터베이스 구축, 상호 대여 체계 구비 등 박물관이나 미술관 운영의 정보화·효율화

④ 그 밖에 박물관이나 미술관의 상호 협력에 관한 사항

(2) 박물관이나 미술관은 그 설립 목적을 달성하기 위하여 「지방문화원진흥법」, 「도서관법」 및 「문화예술진흥법」에 따라 설립된 문화원·도서관·문화예술회관 등 다른 문화시설과 협력하여야 한다.

(3) 협력망의 조직과 운영을 위하여 필요한 사항은 대통령령으로 정한다.

19) 협회

(1) 문화체육관광부장관은 박물관 또는 미술관에 관한 정보자료의 교환과 업무협조, 박물관이나 미술관의 관리·운영 등에 관한 연구, 외국의 박물관이나 미술관과의 교류, 그 밖에 박물관이나 미술관 종사자의 자질 향상을 위하여 필요한 경우 박물관 협회 또는 미술관 협회(이하 "협회"라 한다)의 법인 설립을 각각 허가할 수 있다.

(2) 국가는 협회의 운영에 필요한 경비를 보조할 수 있다.

(3) 협회에 관하여는 이 법에 규정된 것 외에는 「민법」 중 사단법인의 규정을 준용한다.

02 | 시행령

1) 학예사 자격요건

(1) 학예사 자격을 취득하려는 사람은 학예사 업무의 수행과 관련된 실무경력 등 대통령령으로 정하는 자격요건을 갖추어 문화체육관광부장관에게 자격요건의 심사와 자격증 발급을 신청하여야 하며, 문화체육관광부장관은 신청인의 자격요건을 심사하여 해당 자격요건을 갖춘 사람에게 자격증을 발급하여야 한다. 이 경우 준학예사 자격을 취득하려는 사람은 문화체육관광부장관이 실시하는 준학예사 시험에 합격하여야 한다.

(2) 문화체육관광부장관은 신청인의 자격요건을 심사한 후 자격요건을 갖춘 자에게는 자격증을 내주어야 한다.

(3) 학예사 자격요건의 심사, 자격증의 발급신청과 발급 등에 필요한 사항은 문화체육관광부령으로 정한다.

2) 준학예사 시험

(1) 준학예사 시험은 연 1회 실시하는 것을 원칙으로 한다.

(2) 준학예사 시험의 방법은 필기시험에 의하되, 공통과목은 객관식으로, 선택과목은 주관식으로 시행한다.

(3) 준학예사 시험 과목은 다음 각 호와 같다.

① 공통과목 : 박물관학 및 외국어(영어 · 불어 · 독어 · 일어 · 중국어 · 한문 · 스페인어 · 러시아어 및 이탈리아어 중 1과목 선택). 다만, 외국어 과목은 외국어능력검정시험으로 대체할 수 있다.

② 선택과목 : 고고학 · 미술사학 · 예술학 · 민속학 · 서지학 · 한국사 · 인류학 · 자연사 · 과학사 · 문화사 · 보존과학 · 전시기획론 및 문학사 중 2과목 선택

③ 준학예사 시험은 매 과목(외국어 과목을 외국어능력검정시험으로 대체하는 경우에는 해당 과목은 제외한다) 100점 만점을 기준으로 하여 매 과목 40점 이상과 전 과목 평균 60점 이상을 득점한 자를 합격자로 한다.

④ 준학예사 시험의 응시원서 제출과 합격증 발급, 그 밖에 시험을 실시하는 데에 필요한 사항은 문화체육관광부령으로 정한다.

3) 학예사 운영위원회 및 박물관 · 미술관 운영위원회

(1) 학예사 운영위원회

문화체육관광부장관은 학예사 자격요건의 심사나 그 밖에 학예사 자격제도의 시행에 필요한 사항을 심의하기 위하여 그 소속으로 박물관 · 미술관 학예사 운영위원회를 구성하여 운영할 수 있다.

(2) 박물관 · 미술관 운영위원회

① 등록한 국공립의 박물관 또는 미술관에 두는 박물관 · 미술관 운영위원회는 위원장 1명을 포함하여 10명 이상 15명 이내의 위원으로 구성한다.

② 운영위원회의 위원장은 위원 중에서 호선(互選)한다.

③ 운영위원회의 위원은 해당 박물관 · 미술관이 소재한 지역의 문화 · 예술계 인사 중에서 그 박물관 · 미술관의 장이 위촉하는 자와 그 박물관 · 미술관의 장이 된다.
첫째, 박물관 · 미술관의 운영과 발전을 위한 기본방침에 관한 사항을 심의한다.
둘째, 박물관 · 미술관의 운영 개선에 관한 사항을 심의한다.
셋째, 박물관 · 미술관의 후원에 관한 사항을 심의한다.
넷째, 다른 박물관 · 미술관과 각종 문화시설과의 업무협력에 관한 사항을 심의한다.

(3) 수증심의위원회의 구성

① 수증심의위원회는 위원장 1명을 포함하여 3명 이상의 위원으로 구성한다.

② 수증심의위원회의 위원은 박물관 또는 미술관의 자료 등에 관하여 학식과 경험이 풍부한 사람 중에서 박물관 또는 미술관의 장이 위촉한다.

③ 수증심의위원회의 위원장은 박물관 또는 미술관의 장이 된다.

④ 위원회의 회의는 위원 과반수의 찬성으로 의결한다.

⑤ 박물관 또는 미술관의 장은 수증심의위원회의 심의를 거쳐 기증품을 기증받을지 여부를 결정한 후 기증을 하려는 자에게 서면으로 그 결과를 통보하여야 한다. 이 경우 기증받지 아니하는 것으로 결정하면 그 사유를 명시하여 즉시 해당 기증품을 반환하여야 한다.

⑥ 수증심의위원회의 운영 등에 필요한 사항은 박물관 또는 미술관의 장이 정한다.

(4) 기증유물감정평가위원회의 구성

① 기증유물감정평가위원회는 위원장 1명을 포함하여 5명 이상의 위원으로 구성한다.

② 기증유물감정평가위원회의 위원은 박물관 또는 미술관 자료의 감정평가에 관하여 학식과 경험이 풍부한 사람 중에서 국립 박물관 또는 미술관의 장이 위촉한다.

③ 기증유물감정평가위원회의 위원장은 국립 박물관 또는 미술관의 장이 된다.

④ 위원회의 회의는 위원 과반수의 찬성으로 의결한다.

⑤ 기증유물감정평가위원회의 운영 등에 필요한 사항은 국립 박물관 또는 미술관의 장이 정한다.

4) 공립 박물관 · 미술관 설립타당성 사전평가

(1) 지방자치단체의 장은 공립 박물관 또는 공립 미술관의 설립타당성에 관한 사전평가를 받으려면 문화체육관광부령으로 정하는 사전평가 신청서에 다음에 관한 서류를 첨부하여 문화체육관광부장관에게 제출하여야 한다.

① 설립의 목적 및 필요성

② 박물관 또는 미술관 설립 추진계획 및 운영계획

③ 운영 조직 및 인력구성계획

④ 부지 및 시설 명세

⑤ 박물관 또는 미술관 자료의 목록 및 수집계획

(2) 사전평가는 반기별로 실시한다.

(3) 지방자치단체의 장은 상반기에 실시되는 사전평가를 받으려면 1월 31일까지, 하반기에 실시되는 사전평가를 받으려면 7월 31일까지 사전평가 신청서와 첨부 서류를 문화체육관광부장관에게 제출하여야 한다.

(4) 문화체육관광부장관은 상반기에 실시되는 사전평가의 경우에는 4월 30일까지, 하반기에 실시되는 사전평가의 경우에는 10월 31일까지 해당 사전평가를 완료하여야 한다.

(5) 문화체육관광부장관은 사전평가 결과를 사전평가 완료일부터 14일 이내에 해당 지방자치단체의 장 및 관계 중앙행정기관의 장에게 통보하여야 한다.

(6) 이외에 사전평가의 운영 등에 필요한 사항은 문화체육관광부장관이 정한다.

5) 등록신청

(1) 박물관이나 미술관을 등록하려는 자는 등록신청서에 다음의 서류를 첨부하여 국립 박물관 및 미술관은 문화체육관광부장관에게, 공립·사립·대학 박물관 및 미술관은 관할 특별시장·광역시장·특별자치시장·도지사·특별자치도지사 또는 「지방자치법」에 따른 서울특별시·광역시 및 특별자치시를 제외한 인구 50만 이상 대도시의 시장에게 제출하여야 한다.
① 시설명세서
② 박물관 자료 또는 미술관 자료의 목록
③ 학예사 명단
④ 관람료 및 자료의 이용료

(2) 신청을 받은 문화체육관광부장관, 시·도지사 또는 대도시 시장은 박물관 또는 미술관 자료의 규모와 가치, 학예사의 보유, 시설의 규모와 적정성 등에 대하여 심의한 후 박물관 또는 미술관의 등록 여부를 결정하여야 한다.

(3) 문화체육관광부장관, 시·도지사 또는 대도시 시장은 등록을 하면 문화체육관광부령으로 정하는 등록증을 내주어야 한다.

6) 변경등록

(1) 등록증을 받은 박물관 또는 미술관은 다음 어느 하나에 해당하는 등록 사항에 변경이 발생하면 그 등록 사항이 변경된 날부터 14일 이내에 문화체육관광부장관, 시·도지사 또는 대도시 시장에게 변경 등록을 신청하여야 한다.
① 명칭, 설립자 또는 대표자
② 종류

　　　③ 소재지

　　　④ 설립자 또는 대표자의 주소

　　　⑤ 시설명세서

　　　⑥ 박물관 자료 또는 미술관 자료의 목록

　　　⑦ 학예사 명단

　　　⑧ 관람료 및 자료의 이용료

(2) 변경등록을 신청하려는 등록 박물관·미술관은 문화체육관광부령으로 정하는 변경등록 신청서에 다음의 서류를 첨부하여 문화체육관광부장관, 시·도지사 또는 대도시 시장에게 제출하여야 한다.

　　　① 등록증

　　　② 변경 사항을 증명하는 서류

(3) 문화체육관광부장관, 시·도지사 또는 대도시 시장은 변경등록의 신청이 있는 날부터 30일 이내에 변경 사항이 기재된 등록증을 내주어야 한다.

7) 등록표시

등록증을 받은 박물관과 미술관은 옥외간판 등에 "○○시·도 등록 제○○호"를 표시하여야 한다.

8) 사립박물관 또는 사립미술관의 설립계획 승인신청

(1) 사립박물관 또는 사립미술관의 설립계획을 승인받으려는 자는 설립계획 승인 신청서에 다음 각 호의 서류를 첨부하여 시·도지사 또는 대도시 시장에게 제출해야 한다.

　1. 사업계획서

　2. 토지의 조서(위치·지번·지목·면적, 소유권 외의 권리명세, 소유자의 성명·주소, 지상권·지역권·전세권·저당권·사용대차 또는 임대차에 관한 권리, 토지에 관한 그 밖의 권리를 가진 자의 성명·주소를 적은 것)

　3. 건물의 조서(위치·대지지번·건물구조·바닥면적·연면적, 소유권 외의 권리명세, 소유자의 성명·주소, 전세권·저당권·사용대차 또는 임대차에 관한 권리, 건물에 관한 그 밖의 권리를 가진 자의 성명·주소를 적은 것)

　4. 위치도

　5. 개략설계도

　6. 박물관 자료 또는 미술관 자료의 목록과 내역서

(2) 설립계획의 변경승인을 받으려는 자는 설립계획 변경승인 신청서에 문화체육관광부 령으로 정하는 서류를 첨부하여 시·도지사 또는 대도시 시장에게 제출해야 한다.

9) 대관 및 편의시설

(1) 등록한 박물관 또는 미술관은 필요한 경우 그 설립목적에 지장을 주지 아니하는 범위 에서 그 시설의 일부를 대관(貸館)할 수 있다.

(2) 등록한 박물관 또는 미술관은 그 설립목적을 달성하기 위하여 필요한 범위에서 매 점·기념품판매소, 그 밖의 편의시설을 설치하여 운영할 수 있다.

10) 폐관신고

등록한 박물관 또는 미술관을 폐관한 자는 폐관 즉시 폐관신고서에 등록증, 박물관 또는 미술관의 시설 및 자료의 처리계획을 첨부하여 문화체육관광부장관, 시·도지사 또는 대 도시 시장에게 신고해야 한다.

11) 박물관 및 미술관 평가인증

(1) 문화체육관광부장관은 박물관 및 미술관에 대한 평가를 실시하려면 해당 연도의 평 가대상을 매년 1월 31일까지 고시하여야 한다.

(2) 문화체육관광부장관은 다음 각 호의 기준에 따라 평가를 실시한다.

① 설립 목적의 달성도

② 조직·인력·시설 및 재정 관리의 적정성

③ 자료의 수집 및 관리의 충실성

④ 전시 개최 및 교육프로그램 실시 실적

⑤ 그 밖에 박물관 또는 미술관 운영의 적정성을 평가하는 데 필요하다고 인정되어 문화체육관광부장관이 정하는 사항

(3) 문화체육관광부장관은 평가에 필요한 자료를 해당 박물관 및 미술관에 요청할 수 있다.

(4) 문화체육관광부장관은 해당 박물관 및 미술관에 대한 평가 결과를 해당 연도의 12월 31일까지 해당 지방자치단체의 장, 박물관 및 미술관의 장에게 통보하고, 그 평가결과 를 문화체육관광부 홈페이지 등에 공표하여야 한다.

(5) 인증의 유효기간은 2년으로 한다.

(6) 인증 박물관·미술관은 옥외간판, 각종 문서, 홍보물 및 박물관 또는 미술관 홈페이지 등에 해당 인증사실 및 내용을 표시할 수 있다.

(7) 평가 실시 및 평가인증의 운영 등에 필요한 사항은 문화체육관광부장관이 정하여 고시한다.

12) 시정요구 및 정관

(1) 문화체육관광부장관, 시·도지사 또는 대도시 시장은 시정을 요구하려면 해당 박물관이나 미술관이 위반한 내용, 시정할 사항과 시정기한 등을 명확하게 밝혀 서면으로 알려야 한다.

(2) 문화체육관광부장관, 시·도지사 또는 대도시 시장은 정관(停館)을 명하려면 그 사유와 정관기간 등을 명확하게 밝혀 서면으로 알려야 한다.

13) 공고

문화체육관광부장관, 시·도지사 또는 대도시 시장은 다음의 사항이 발생하면 7일 이내에 공고하여야 한다.

(1) 박물관 또는 미술관의 등록
(2) 사립박물관 또는 사립미술관 설립계획의 승인
(3) 사립박물관 또는 사립미술관 설립계획승인의 취소
(4) 박물관 또는 미술관 등록의 취소

14) 협력망 구성

(1) 박물관·미술관 협력망은 박물관 협력망과 미술관 협력망으로 구분한다.

(2) 박물관 협력망과 미술관 협력망에 각각 중앙관과 지역대표관을 두되, 박물관 협력망의 중앙관은 국립중앙박물관과 국립민속박물관이, 미술관 협력망의 중앙관은 국립현대미술관이 되며, 박물관 협력망과 미술관 협력망의 지역대표관은 시·도지사 또는 대도시 시장이 지정하여 중앙관에 통보한다.

(3) 문화체육관광부장관은 박물관·미술관 협력망의 기능을 효율적으로 수행하기 위하여 협력망 운영계획을 수립하여 시행할 수 있다.

15) 학예사 등급별 자격요건(제3조 관련)

등급	자격요건
1급 정학예사	2급 정학예사 자격을 취득한 후 다음 각 호의 기관(이하 "경력인정대상기관"이라 한다)에서의 재직경력이 7년 이상인 자 1. 국공립 박물관 2. 국공립 미술관 3. 삭제〈2015.10.6.〉 4. 삭제〈2015.10.6.〉 5. 삭제〈2015.10.6.〉 6. 박물관·미술관 학예사 운영위원회가 등록된 사립박물관·사립미술관, 등록된 대학박물관·대학미술관 및 외국박물관 등의 기관 중에서 인력·시설·자료의 관리실태 및 업무실적에 대한 전문가의 실사를 거쳐 인정한 기관
2급 정학예사	3급 정학예사 자격을 취득한 후 경력인정대상기관에서의 재직경력이 5년 이상인 자
3급 정학예사	1. 박사학위 취득자로서 경력인정대상기관에서의 실무경력이 1년 이상인 자 2. 석사학위 취득자로서 경력인정대상기관에서의 실무경력이 2년 이상인 자 3. 준학예사 자격을 취득한 후 경력인정대상기관에서의 재직경력이 4년 이상인 자
준학예사	1. 「고등교육법」에 따라 학사학위 이상을 취득(법령에 따라 이와 같은 수준 이상으로 인정되는 학력을 취득한 경우를 포함한다)하고 준학예사 시험에 합격한 사람으로서 경력인정대상기관에서의 실무경력이 1년 이상인 사람 2. 「고등교육법」에 따라 3년제 전문학사학위를 취득(법령에 따라 이와 같은 수준으로 인정되는 학력을 취득한 경우를 포함한다)하고 준학예사 시험에 합격한 사람으로서 경력인정대상기관에서의 실무경력이 2년 이상인 사람 3. 「고등교육법」에 따라 2년제 전문학사학위를 취득(법령에 따라 이와 같은 수준으로 인정되는 학력을 취득한 경우를 포함한다)하고 준학예사 시험에 합격한 사람으로서 경력인정대상기관에서의 실무경력이 3년 이상인 사람 4. 제1호부터 제3호까지의 규정에 따른 학사 또는 전문학사학위를 취득하지 아니하고 준학예사 시험에 합격한 사람으로서 경력인정대상기관에서의 실무경력이 5년 이상인 사람

※ 비고
 1. 삭제〈2009.1.14〉
 2. 실무경력은 재직경력·실습경력 및 실무연수과정 이수경력 등을 포함한다.
 3. 등록된 박물관·미술관에서 학예사로 재직한 경력은 경력인정대상기관 여부에 관계없이 재직경력으로 인정할 수 있다.

16) 박물관 또는 미술관 등록요건

(1) 공통요건

가. 「화재예방, 소방시설 설치·유지 및 안전관리에 관한 법률」에 따른 소방시설의 설치

나. 「화재예방, 소방시설 설치·유지 및 안전관리에 관한 법률」에 따른 피난유도 안내정보의 부착(「소방시설 설치·유지 및 안전관리에 관한 법률」에 따른 소방안전관리대상물에 해당하는 박물관 또는 미술관으로 한정한다)

다. 박물관 또는 미술관 자료의 가치는 다음의 기준에 따라 평가한다.

1) 자료의 해당 분야에의 적합성

2) 자료 수집의 적정성

3) 자료의 학술적·예술적·교육적·역사적 가치

4) 자료의 희소성

5) 그 밖에 박물관 또는 미술관의 자료가 해당 박물관 또는 미술관에서 소장할 가치가 있다고 판단할 수 있는 기준으로서 문화체육관광부장관 또는 시·도지사가 정하는 기준

(2) 개별요건

가. 제1종 박물관 또는 미술관

유형	박물관자료 또는 미술관자료	학예사	시설
종합 박물관	각 분야별 100점 이상	각 분야별 1명 이상	1) 각 분야별 전문박물관의 해당 전시실 2) 수장고(收藏庫) 3) 작업실 또는 준비실 4) 사무실 또는 연구실 5) 자료실·도서실·강당 중 1개 시설 6) 도난 방지시설, 온습도 조절장치
전문 박물관	100점 이상	1명 이상	1) 100제곱미터 이상의 전시실 또는 2,000제곱미터 이상의 야외전시장 2) 수장고 3) 사무실 또는 연구실 4) 자료실·도서실·강당 중 1개 시설 5) 도난 방지시설, 온습도 조절장치

미술관	100점 이상	1명 이상	1) 100제곱미터 이상의 전시실 또는 2,000제곱미터 이상의 야외전시장 2) 수장고 3) 사무실 또는 연구실 4) 자료실·도서실·강당 중 1개 시설 5) 도난 방지시설, 온습도 조절장치
동물원	100종 이상	1명 이상	1) 300제곱미터 이상의 야외전시장(전시실을 포함한다) 2) 사무실 또는 연구실 3) 동물 사육·수용 시설 4) 동물 진료·검역 시설 5) 사료창고 6) 오물·오수 처리시설
식물원	• 실내 : 100종 이상 • 야외 : 200종 이상	1명 이상	1) 200제곱미터 이상의 전시실 또는 6,000제곱미터 이상의 야외전시장 2) 사무실 또는 연구실 3) 육종실 4) 묘포장 5) 식물병리시설 6) 비료저장시설
수족관	100종 이상	1명 이상	1) 200제곱미터 이상의 전시실 2) 사무실 또는 연구실 3) 수족치료시설 4) 순환장치 5) 예비수조

나. 제2종 박물관 또는 미술관

유형	박물관자료 또는 미술관자료	학예사	시설
자료관·사료관· 유물관·전시장· 전시관·향토관· 교육관·문서관· 기념관·보존소· 민속관·민속촌· 문화관 및 예술관	60점 이상	1명 이상	1) 82제곱미터 이상의 전시실 2) 수장고 3) 사무실 또는 연구실·자료실·도서실 및 강당 중 1개 시설 4) 도난 방지시설, 온습도 조절장치

| 문화의 집 | 도서·비디오 테이프 및 콤팩트디스크 각각 300점 이상 | 1) 다음의 시설을 갖춘 363제곱미터 이상의 문화공간
　가) 인터넷 부스(개인용 컴퓨터 4대 이상 설치)
　나) 비디오 부스(비디오테이프 레코더 2대 이상 설치)
　다) 콤팩트디스크 부스(콤팩트디스크 플레이어 4대 이상 설치)
　라) 문화관람실(빔 프로젝터 1대 설치)
　마) 문화창작실(공방 포함)
　바) 안내데스크 및 정보자료실
　사) 문화사랑방(전통문화사랑방 포함)
2) 도난 방지시설 |

17) 외국어 과목을 대체하는 외국어능력검정시험의 종류 및 기준점수

구분		시험의 종류	기준점수
1. 영어	가. 토플 (TOEFL)	아메리카합중국 이.티.에스(ETS : Education Testing Service)에서 시행하는 시험(Test of English as a Foreign Language)으로서 그 실시방식에 따라 피.비.티.(PBT: Paper Based Test) 및 아이.비.티.(IBT: Internet Based Test)로 구분한다.	PBT 490점 이상 IBT 58점 이상
	나. 토익 (TOEIC)	미국의 교육평가원(Education Testing Service)에서 시행하는 시험(Test of English for International Communication)을 말한다.	625점 이상
	다. 텝스 (TEPS)	서울대학교 영어능력검정시험(Test of English Proficiency developed by Seoul National University)을 말한다.	520점 이상 (2018. 5. 12. 전에 실시된 시험) / 280점 이상 (2018. 5. 12. 이후에 실시된 시험)
	라. 지텔프 (G-TELP)	미국의 국제테스트연구원(International Testing Services Center)에서 주관하는 시험(General Tests of English Language Proficiency)을 말한다.	Level 2의 50점 이상
	마. 플렉스 (FLEX)	한국외국어대학교 어학능력검정시험(Foreign Language Efficiency Examination)을 말한다.	520점 이상
2. 불어	가. 플렉스 (FLEX)	한국외국어대학교 어학능력검정시험(Foreign Language Efficiency Examination)을 말한다.	520점 이상

	나. 델프(DELF), 달프(DALF)	알리앙스 프랑세즈 프랑스어 자격증시험 델프(Diploma d'Etudes en Langue Francaise), 달프(Diploma approfondi de Langue Francaise)를 말한다.	DELF B1 이상
3. 독어	가. 플렉스 (FLEX)	한국외국어대학교 어학능력검정시험(Foreign Language Efficiency Examination)을 말한다.	520점 이상
	나. 괴테어학검정 시험 (Goethe Zertifikat)	독일문화원 독일어능력시험(Goethe-Zertifikat)을 말한다.	GZ B1 이상
4. 일본어	가. 플렉스 (FLEX)	한국외국어대학교 어학능력검정시험(Foreign Language Efficiency Examination)을 말한다.	520점 이상
	나. 일본어 능력시험 (JPT)	일본순다이학원 일본어능력시험(Japanese Proficiency Test)을 말한다.	510점 이상
	다. 일본어 능력시험 (JLPT)	일본국제교류기금 및 일본국제교육지원협회 일본어 능력시험(Japanese Language Proficiency Test)을 말한다.	N2 120점 이상
5. 중국어	가. 플렉스 (FLEX)	한국외국어대학교 어학능력검정시험(Foreign Language Efficiency Examination)을 말한다.	520점 이상
	나. 한어수평고시 (신HSK)	중국국가한반 한어수평고시(신HSK)를 말한다.	4급 194점 이상
6. 한문	가. 한자능력검정	한국어문회에서 시행하는 한자시험을 말한다.	4급 이상
	나. 상공회의소 한자	대한상공회의소에서 시행하는 한자시험을 말한다.	3급 이상
7. 스페인어	가. 플렉스 (FLEX)	한국외국어대학교 어학능력검정시험(Foreign Language Efficiency Examination)을 말한다.	520점 이상
	나. 델레 (DELE)	스페인 문화교육부 스페인어 자격증시험 델레(Diplomas de Espanol como Lengua Extranjera)를 말한다.	B1 이상
8. 러시아어	가. 플렉스 (FLEX)	한국외국어대학교 어학능력검정시험(Foreign Language Efficiency Examination)을 말한다.	520점 이상
	나. 토르플 (TORFL)	러시아 교육부 러시아어능력시험 토르플(Test of Russian as a Foreign Language)을 말한다.	기본단계 이상

9. 이탈리아어	가. 칠스 (CILS)	이탈리아 시에나 외국인 대학에서 시행하는 이탈리아어 자격증명시험(Certificazione di Italiano come Lingua Straniera)을 말한다.	B1 이상
	나. 첼리 (CELI)	이탈리아 페루지아 국립언어대학에서 시행하는 이탈리아어 자격증명시험(Certificato di Conoscenza della Lingua Italiana)을 말한다.	Level 2 이상

비고

1. 위 표에서 정한 시험의 종류 및 기준점수는 준학예사 시험예정일부터 거꾸로 계산하여 3년이 되는 해의 1월 1일 이후 실시된 시험으로서, 시험 접수마감일까지 점수가 발표된 시험에 대해서만 인정한다.
2. 시험 응시원서를 제출할 때에는 위 표에서 정한 기준점수를 확인할 수 있어야 한다.

03 | 시행규칙

1) 학예사 자격요건 심사 및 자격증 발급 신청서

(1) 「박물관 및 미술관 진흥법」에 따른 박물관·미술관 학예사의 등급별 자격을 취득하려는 자는 학예사 자격요건 심사 및 자격증 발급 신청서에 다음의 서류 중 해당 서류와 반명함판 사진 2장을 첨부하여 문화체육관광부장관에게 제출하여야 한다.

① 해당 기관에서 발급한 재직경력증명서 또는 실무경력확인서
② 학예사 자격증 사본
③ 최종학교 졸업증명서 또는 최종학교 학위증 사본
④ 삭제

(2) 재직경력증명서와 실무경력확인서는 법의 서식에 따른다.
(3) 「박물관 및 미술관 진흥법 시행령」에 따른 학예사 자격증은 법의 서식에 따른다.

2) 개방일수

등록한 박물관 또는 미술관은 연간 90일 이상 개방하되, 1일 개방시간은 4시간 이상이 되도록 하여야 한다.

03 요점정리

박물관 및 미술관 진흥법은 박물관과 미술관의 설립과 운영에 필요한 사항을 규정하여 박물관과 미술관을 건전하게 육성함으로써 문화 · 예술 · 학문의 발전과 일반 공중의 문화향유(文化享有) 증진에 이바지함을 목적으로 1992년 5월 30일 제정한 법률이다.

▣ 박물관 사업
1. 박물관자료의 수집 · 관리 · 보존 · 전시
2. 박물관자료에 관한 교육 및 전문적 · 학술적인 조사 · 연구
3. 박물관자료의 보존과 전시 등에 관한 기술적인 조사 · 연구
4. 박물관자료에 관한 강연회 · 강습회 · 영사회(映寫會) · 연구회 · 전람회 · 전시회 · 발표회 · 감상회 · 탐사회, 답사 등 각종 행사의 개최
5. 박물관자료에 관한 복제와 각종 간행물의 제작과 배포
6. 국내외 다른 박물관 및 미술관과의 박물관자료 · 미술관자료 · 간행물 · 프로그램과 정보의 교환, 박물관 · 미술관 학예사 교류 등의 유기적인 협력

▣ 제1종박물관 및 미술관
종합박물관, 전문박물관, 미술관, 동물원, 식물원, 수족관

▣ 제2종박물관 및 미술관
자료관 · 사료관 · 유물관 · 전시장 · 전시관 · 향토관 · 교육관 · 문서관 · 기념관 · 보존소 · 민속관 · 민속촌 · 문화관 및 예술관 · 문화의 집

04 연습문제

전시기획입문

문제 1

박물관은 문화·예술·학문의 발전과 일반 공중의 () 증진에 이바지하기 위하여 역사·고고(考古)·인류·민속·예술·동물·식물·광물·과학·기술·산업 등에 관한 자료를 수집·관리·보존·조사·연구·전시·교육하는 시설을 말한다.

문제 2

등록한 박물관 또는 미술관은 연간 ()일 이상 개방하되, 1일 개방시간은 () 시간 이상이 되도록 하여야 한다.

정답 1) 문화향유 2) 90, 4

☐ **참고자료**
 – 박물관 및 미술관 진흥법
 – 박물관 및 미술관 진흥법 시행령
 – 박물관 및 미술관 진흥법 시행규칙

제4강 서양 박물관 전시의 역사

ⓒ Contents

1. 서양 박물관 전시의 역사

01 학습에 앞서

학습개요

 박물관은 수세기를 거쳐 점진적으로 변화와 발전을 거듭하며 오늘날까지 인류의 보물창고로서 많은 활동을 펼치고 있다. 이러한 박물관은 수집, 보존, 연구를 통해 얻은 결과물을 바탕으로 전시를 진행하였으며, 박물관 역사가 곧 전시의 역사이다.

학습목표

1. 서양 박물관의 역사를 학습한다.
2. 박물관의 역사적 흐름 속에 등장하는 전시에 대하여 이해한다.

주요용어해설

▣ 뮤제이온(museion)
 제우스의 아홉 여신으로 각각 문예, 미술, 음악, 무용, 연극, 역사, 철학 등을 담당하던 뮤즈(Muse)를 모시던 신전인 뮤제이온은 박물관의 원류이다.

▣ 스투디올로(studiolo)
 스투디올로(studiolo)는 캐비닛(cabinet), 분더캄머(wunderkammer) 등으로 각국에서 표기하며 여기에서는 예술적 가치를 지닌 것보다 희귀한 것, 호기심 유발 대상물, 식물표본 등을 모아 놓은 작은 공간이다.

02 학습하기

01 | 서양 박물관 전시의 역사

1) 박물관의 원류

그리스 신화에 등장하는 뮤즈(muse) 여신에게 바쳐지는 신전인 뮤제이온(museion)은 박물관의 원류이다. 이곳은 회화, 조각 등의 조형예술을 전시하기도 하였으며 역사, 철학의 학문적 성과 이외에 공연예술이 펼쳐지던 예술의 집결지였다.

> **참고** Reference
> **뮤즈(muse)**
> 제우스의 아홉 여신으로 각각 문예, 미술, 음악, 무용, 연극, 역사, 철학 등을 담당한다.

2) 최초의 박물관

기원전 284년 이집트 프톨레마이오스 2세 필라델푸스 왕이 부왕인 프톨레마이오스 1세 소테르의 유언에 따라 알렉산드리아를 조성하고 이곳 일부에 부왕의 각종 수집품과 진귀한 동물, 미술품, 서적 등을 모아 뮤제이온 알렉산드리아(Museion of Alexandria)를 건립하였다. 이곳은 수집과 전시보다는 미술과 철학을 연구하는 공간으로 최초의 박물관이자 도서관, 천체관측소, 연구소, 동·식물원 등이었다.

3) 고대박물관

(1) 그리스시대

지배층을 중심으로 미술품에 대한 수집 행위가 활발하게 진행되었고, 그리스의 주요 도시에는 각각 다양한 형태의 보고(寶庫)가 건립되었으며 이를 향유할 수 있었던 계층은 일부 특권층이었다.

(2) 로마시대

대제국을 형성한 로마는 귀족과 부호들이 자신들의 저택을 꾸미는 수단으로 미술품을 수집하여 회화관, 도서관 등을 세웠으며, 정원에는 동물과 식물을 사육 및 재배할 수 있는 동·식물원을 갖추었다.

그리스 이후 백년 동안 박물관의 모습을 찾아볼 수 없게 되면서 로마인들은 박물관(museum)이란 말을 단지 진리를 탐구하는 토론 장소라는 의미로만 제한적으로 사용했다.

4) 중세박물관

게르만의 대이동으로 서로마제국이 멸망하고 유럽은 비잔틴제국을 중심으로 1,000년간 엄격한 계급규정을 가진 봉건사회를 이루었다. 이 당시 기독교를 중심으로 신권사회가 성립되면서 사원(교회)은 여러 가지 의식용구(儀式用具), 제복(祭服) 등의 성서유물을 수집, 전시하는 보고(寶庫)를 만들고 종교적 숭배대상인 동시에 재정적인 담보물로 활용하였다. 뿐만 아니라 십자군 원정을 통해 노획한 진귀한 전리품도 수집하였다.

5) 르네상스

중세 말 사원의 권위가 쇠퇴하면서 폐쇄적인 암흑의 시대가 종식되었고, 대신 14세기 후반부터 15세기 전반에 걸쳐 이탈리아를 중심으로 고대 문예 부흥을 주장한 르네상스운동이 전개되었다. 당시 학술적인 사상의 영향을 받은 부호와 권력자들 반봉건적인 세계관을 바탕으로 후원과 수집활동을 활발하게 진행하였다.

이 시기 이탈리아 피렌체의 메디치가문은 대표적인 부호로 정치권력을 획득한 후 경제영역에서 문화영역으로 관심의 폭을 넓혀 나아가며 고대 미술품을 수집하였고, 예술가에게 작품을 주문하여 구입하였다. 이러한 활동을 바탕으로 15세기 초반 메디치는 20년간 메디치궁을 건설하여 폐쇄적인 지인들만이 향유할 수 있는 전시공간을 조성하였다.

이와 같은 미적 취향을 과시하는 공간을 이탈리아어로 스투디올로(studiolo)라 명명하였으며, 르네상스에서의 예술 후원과 수집의 풍조는 전 유럽으로 확산되었고, 16세기 유럽의 새로운 전시공간을 등장시키는 발판이 되었다.

> **참고** Reference
>
> **뮤지엄(museum)**
> 이탈리아 상인이자 골동품 수집가인 코시모 디 메디치(Cosimo di Giovanni de' Medici)의 손자인 로렌조 디 메디치(Lorenzo di piero de' Medici)가 진기한 수집품을 서술할 때 처음으로 사용했다.

스투디올로(studiolo)
예술적 가치를 지닌 것보다 희귀한 것, 호기심 유발 대상물, 식물표본 등을 모아 놓았다.

분더캄머(wunderkammer)
경이로운 방이라는 뜻으로 동물·식물의 표본, 물리·화학의 실험도구, 기계류 등의 수집품
을 전시하였다.

캐비닛(cabinet)
골동품, 예술작품, 고문서, 장식적인 자료 등을 백과사전식 소장품 진열장으로 전시하였다.

6) 과학의 발달과 국제박람회

(1) 과학의 발달

17세기에는 이전까지 원시적 단계의 기술에 불과했던 지식을 체계화하여 법칙을 만
듦으로서 과학이라는 학문이 정립되었고, 각종 대학과 아카데미가 창설되어 과학연
구가 활발하게 진행되었다. 특히, 옥스퍼드대학의 애쉬몰리안박물관에서는 전시실,
도서관, 연구소 등을 일반대중에게 공개하며 그 학문적 성과를 공유하기 시작했다.

참고 Reference

애쉬몰리안박물관
1683년 엘리아스 애쉬몰(Elias Ashmole)이 트라데산트(Tradescant)의 수집품과 자신의 수
집품을 옥스퍼드 대학에 기증하면서 애쉬몰리안박물관을 설립하였다. 교육적 목적으로 최초
로 설립한 박물관이며 공식적으로 일반 공개의 효시를 이룬 박물관이다.

(2) 국제박람회

1780년부터 1840년까지 진행된 산업혁명 이후 산업의 성장으로 부의 축적과 도시인
구의 증가 등 전반적인 생활의 진보가 이루어진다. 시민 삶의 질적 향상을 이끌어낸
과학 발전의 결과물을 전시하기 위하여 19세기 초 국제박람회(만국박람회, EXPO)
가 개최되었다. 국제박람회는 신제품과 기술을 전시하며, 정보와 아이디어를 교류하
는 기술과 문화의 축제로 1851년 영국 수정궁 국제박람회가 최초로 개최되었다. 이후
2년마다 산업발전과 문화를 홍보하기 위하여 국제박람회가 유치되었고, 박람회가 끝
나면 전시품과 기술을 바탕으로 대형박물관이 설립되었다.

> 1851년 영국 수정궁 국제박람회 → 공업제품박물관(1852) → 사우스켄싱턴박물관(1859) →
> 　　　빅토리아&앨버트박물관(1899)
> 1876년 미국 필라델피아 미국독립100주년기념 국제박람회 → 펜실베이니아미술관(1876) →
> 　　　필라델피아미술관(1938)
> 1893년 미국 신대륙 발견 400주년기념 국제박람회 → 시카고컬럼비아박물관(1893) → 필드
> 　　　자연사박물관(1905)
> 1970년 일본 오사카의 국제박람회 → 국립민족학박물관(1974)

7) 17~18세기 박물관

　17~18세기에는 전제군제와 절대왕정을 내세운 국가가 다수 등장하였다. 프랑스의 부르봉왕조, 오스트리아의 합스부르크왕조, 영국의 스튜어트왕조로 이들은 방대한 영토와 확고한 통치력을 바탕으로 국립 박물관 개념의 전시공간을 만들었다.

　이후 정치적으로는 전제적인 절대왕정이 타도되었고, 시민계급이 권력을 장악하였으며, 경제적으로는 봉건제적인 잔재가 제거되었고, 자유로운 근대 자본주의가 발전하기 시작하였다. 사회적으로는 법적인 불평등을 포함한 많은 악습이 제거되었고, 사상적으로는 고착된 종교적 이념이 배제되었다.

　특히 영국, 미국, 프랑스 등지에서 일어난 사회혁명으로 전 세계적으로 내셔널리즘(民族主義, nationalism)이 퍼지게 되었고, 소수 특권층만이 누리던 다양한 전시공간을 국민들을 위한 공공영역의 공간으로 변화시켰다. 대표적으로 1792년 9월 27일 루브르궁의 갤러리(Gallery)를 프랑스박물관으로 설립하였고, 프랑스박물관을 필두로 19세기 유럽에는 여러 가지 형태의 근대박물관들이 설립되었다.

갤러리(Gallery)
갤러리는 일반적으로 규모가 큰 전시공간을 지칭하며 회화, 조각을 전시하는 공간으로 사용되었다. 당시 미술품은 그 재화적 가치와 명망의 사회 계층적 상징이라는 차원 이외에도 문화의 표본으로 인식되기 시작했고, 이로 인해 궁정 소장품의 수량도 증가했다. 이처럼 과거에는 일반적으로 갤러리를 미술관의 개념으로 보았다. 하지만 현대에는 비영리단체인 미술관과 반대되는 상업적인 공간을 갤러리라 부른다.

8) 근대박물관

근대에 들어서면서 박물관은 공공박물관의 형식으로 자리 잡게 되었다. 공공박물관의 의미는 국가, 공공단체가 설립 주체 혹은 운영 주체가 되어 설립되었다는 것뿐만 아니라 일반 대중에게 박물관을 점진적으로 공개하면서 그들을 위한 공공 프로그램이 개발되기 시작했다는 것을 의미한다.

한편, 근대박물관은 이전까지의 전시공간과 다른 형태의 박물관으로서 속속 등장하기 시작하였다. 1878년 프랑스 파리에서 개최된 국제박람회에서 스웨덴은 전통적인 민속자료를 건물과 함께 복원하여 야외에 전시하였다. 이를 계기로 1891년 스톡홀름에 스칸센야외박물관을 세계 최초의 야외박물관으로 개관하였다. 한편, 1906년 독일 뮌헨의 과학박물관(독일박물관)은 관람객이 직접 기계장치를 가동하는 실험전시를 진행하였다.

20세기 소련을 중심으로 사회주의 국가가 동유럽에 건립되면서 문화유산을 국유화한 후 국립박물관을 설립하였는데 대표적으로 과학, 기술, 사회주의와 관계된 혁명박물관, 농공박물관, 노동보호박물관 등이 있다.

9) 현대박물관

현대박물관은 근대 예술작품의 골동품화에서 벗어나 진정한 미적체험을 통한 삶의 활력을 충전 할 수 있는 전시공간을 만들었고, 다양한 축제와 음악 등을 즐길 수 있는 탈역사화 경향의 문화공간으로 변화하였다. 이는 과거의 폐쇄적이고 독점적인 전시실 개념에서 벗어난 것을 의미한다.

참고 Reference

1. B.C 200년~중세 이전
 - 물품의 수집 : 보관중심형(고대 이집트 뮤제이온 알렉산드라), 왕이 사용하던 물건과 예술품을 보관, 신전으로도 사용
 - 개인소장전시 : 사립 박물관개념 등장(폼페이우스, 카이사르 신전, 아시누스 폴리오기념관) 전리품과 미술품을 수집하여 개인소장 전시, 공중에게 관람 허용

2. 중세 이후~17C 유럽
 성서유물 중심, 박물관(museum)용어 사용 시작, 소장품의 연구, 정리 시작, 교회에서 일련의 성서유물, 예술품 등이 귀족과 부호의 후원으로 수집, 컬렉션의 성격이 강함

3. 18~19C 박물관
 - 공공박물관 : 수집품을 장려하고 정부에서 보존하고 간수함(루브르박물관, 대영박물관)
 - 박람회 : 과학기술전시, 교육과 위락시설의 결합(수정궁박람회)

4. 20C 박물관
 교육문화교류의 장소 : 관람객서비스를 향상, 전시기술의 진보, 지역과 국가 간의 교류

5. 21C 박물관
 복합문화공간 : 박물관 기능의 다양화, 문화와 레저를 결합한 테마박물관의 등장

03 요점정리

전시기획입문

박물관은 수세기를 거쳐 점진적으로 변화와 발전을 거듭하며 오늘날까지 인류의 보물창고로서 많은 활동을 펼치고 있다. 이러한 박물관은 수집, 보존, 연구를 통해 얻은 결과물을 바탕으로 전시를 진행하였으며, 박물관의 역사는 곧 전시의 역사이다.

▣ 뮤제이온(museion)

제우스의 아홉 여신으로 각각 문예, 미술, 음악, 무용, 연극, 역사, 철학 등을 담당하던 뮤즈 (muse)여신을 모시던 신전인 뮤제이온(museion)은 박물관의 원류이다.

▣ 국제박람회

국제박람회는 경제적 동기에서 비롯된 것으로 신제품과 기술을 전시하며, 정보와 아이디어를 교류하는 기술과 문화의 축제로 1851년 영국 수정궁 국제박람회가 최초로 개최되었고 이후 2년 마다 산업발전과 문화를 홍보하기 위하여 국제박람회가 유치되었다. 박람회가 끝나면 전시품과 기술을 바탕으로 대형박물관을 설립하는 경우도 있었다.

▣ 스투디올로(studiolo)

스투디올로(studiolo)는 캐비닛(cabinet), 분더캄머(wunderkammer) 등으로 표기하며 여기 에는 예술적 가치를 지닌 것보다 희귀한 것, 호기심 유발 대상물, 식물표본 등을 모아 놓았다.

▣ 갤러리(Gallery)

갤러리(Gallery)는 스투디올로, 캐비닛 등과 명확하게 구분되는 용어는 아니지만 외형적으로 스투디올로는 정사각형의 공간이고 갤러리는 스투디올로 보다 크고 긴 거대한 홀이다. 갤러리는 일반적으로 회화와 조각 등의 예술작품을 전시하던 규모가 큰 공간을 의미하며, 과거에는 미술 관을 지칭하였지만 현대에는 비영리단체인 미술관과 반대되는 상업적인 공간을 의미한다.

04 연습문제

문제 1

()은 회화, 조각 등의 조형예술을 전시하기도 하였으며 역사, 철학의 학문적 성과 이외에 공연예술을 펼치던 문화예술의 집결지이다.

문제 2

()는 회화, 조각 등의 예술작품을 전시하던 규모가 큰 전시공간을 의미하며, 현재에는 상업적인 공간을 지칭한다.

문제 3

()은 교육적 목적으로 최초로 설립한 박물관으로 일반 공개의 효시를 이룬 박물관이다.

문제 4

1891년 스웨덴 스톡홀름에 개관한 세계 최초의 야외박물관은 ()이다.

정답 1) 뮤제이온 2) 갤러리 3) 애쉬몰리안박물관 4) 스칸센야외박물관

☐ **참고자료**
 - 이난영, 〈박물관학입문〉, 삼화출판사, 1996
 - 이보아, 〈박물관학 개론〉, 김영사, 2009
 - 안예진, 〈테마박물관 소장품 전시의 스토리텔링 적용에 관한 연구〉, 홍익대학교 석사학위논문, 2009

제5강 우리나라 광복 전 박물관 전시의 역사

Contents

01 학습에 앞서

학습개요

박물관은 수세기를 거쳐 점진적으로 변화와 발전을 거듭하며 오늘날까지 인류의 보물창고로써 많은 활동을 펼치고 있다. 이러한 박물관은 수집, 보존, 연구를 통해 얻은 결과물을 바탕으로 전시를 진행하였으며, 박물관 역사는 곧 전시의 역사이다.

학습목표

1. 우리나라 광복 전 박물관의 역사를 학습한다.
2. 박물관의 역사적 흐름 속에 등장하는 전시에 대하여 이해한다.

주요용어해설

■ **제실박물관**

제실박물관은 우리나라 근대적 박물관의 시초로 1909년 11월 창경궁의 전각에 동·식물원과 박물관으로 개관하였다.

■ **조선총독부박물관**

조선총독부박물관은 1915년 고적조사 수집품과 매장유물, 사찰의 탑과 부도, 비석 등을 전시하는 고고역사박물관으로 개관하였다.

02 학습하기

01 | 우리나라 광복 전 박물관 전시의 역사

1) 근대 이전 박물관

우리나라에는 삼국시대부터 동·식물과 예술품들을 수집하여 보관하던 보고(寶庫)형태의 박물관이 있었다. 대표적으로 통일신라시대 강력한 국력의 집약체로 풍부한 자료를 보유한 보고였던 경주의 안압지에는 동물의 우리, 호랑이 뼈, 곰의 뼈, 조경석 등의 흔적이 남아있다. 이후 고려시대와 조선시대를 거치면서 역대 왕들은 막대한 수집품을 보관하는 고(庫)를 세워 전시하였으나, 병난과 병화 등으로 멸실되었다.

> **참고** Reference
>
> **삼국사기**
> 백제 진사왕 390년 "궁실을 중수하고 못을 파 동사를 갖추고 기이한 동물을 길렀다."
> 백제 동성왕 500년 "못을 파고 기이한 동물을 길렀다."
> 백제 무왕 634년 "궁 남쪽에 못을 파고 섬을 만들고 기슭에 장류를 심었다."
> **삼국유사**
> 설화 연오랑, 세오녀 조 "귀비고(貴妃庫)"
> 신라 신문왕 "천존고(天尊庫)"
> **고려사**
> 현종 "전각을 짓고 귀어(龜魚), 진금기수(珍禽奇獸)를 길렀다."
> 숙종 "대평정(大平亭)을 짓고 진귀한 서화를 수집하고 기이한 짐승을 보관하였다."

2) 제실박물관(帝室博物館)

우리나라 근대적 박물관의 시초는 순종이 1907년 덕수궁 경운궁에서 창덕궁으로 이어(移御)하자 창경궁의 전각에 동·식물원과 박물관을 건립하여 순종만 관람하였다가 1909년 11월 1일에 일반인에게 공개한 제실박물관이다.

당시 제실박물관은 경성의 고려시대 분묘에서 나온 도자기, 금속품, 옥석류 등의 출토품

과 삼국시대와 통일신라시대 불상 그리고 조선시대 회화, 공예품 등을 구입하여 명정전 등 7개의 전각을 수리하여 전시하였다.

대한민보 1909년 11월 2일 기사에 따르면 "동물원, 박물원, 식물원에서 어제부터 일반인에게 관람을 허락하였는데 그 입장권은 어른 10전, 아이 5전씩에 팔았다."라고 기록하고 있다. 입장료는 이후 동물원에 사자가 들어오면서 어른 5전, 아이 3전으로 인하하였다.

3) 이왕가박물관(李王家博物館)

1910년 8월 29일 한일병탄으로 대한제국이 이왕가로 격하되면서 제실박물관도 이왕가박물관(李王家博物館)으로 명칭이 변경되었다.

1911년 전시기능을 강화하기 위하여 창경궁 자경전에 박물관 본관을 신축하였고, 양화당, 영춘헌, 관경정 등의 전각을 활용하여 고미술품 중에서 석조, 불상, 도자기 등 예술적 가치가 뛰어난 작품 12,230여 점을 전시 및 소장하였다.

4) 이왕가미술관(李王家美術館)

일본은 1919년 고종 승하 이후 덕수궁을 일본인을 위한 조선 관광 독려 장소로 만들기 위하여 1931년 공원화를 시도하였다.

1933년 덕수궁의 석조전에 일본 근대미술품을 전시하기 시작하였다.

1936년부터 일본인 건축가 나카무라 요시헤이(中村與志平)의 설계로 석조전의 서쪽에 2층 전시공간을 건축하였으며, 1938년 6월 이왕가박물관이 소장하고 있던 조선 고미술품을 이곳으로 옮겨와 이왕가미술관으로 개관하였다.

5) 조선총독부박물관

1915년 9월 11일부터 10월 30일까지 조선총독부 통치 5년을 선전하는 조선물산공진회가 경복궁 일부를 훼손하여 경복궁에서 진행되었다. 이후 조선물산공진회의 결과물을 바탕으로 12월에 조선총독부박물관을 개관하였다.

박물관은 고적 조사 수집품과 매장유물, 사찰의 탑과 부도, 비석 등을 전시하는 고고역사 박물관으로 본관 1층 중앙홀인 제1전시실에는 대형 불상, 제2전시실에는 삼국시대와 통일신라시대 유물, 제3전시실에는 고려시대와 조선시대 유물, 제4전시실에는 낙랑과 대방 유물, 제5전시실에는 청동거울과 활자 등의 특수유물, 제6전시실에는 고구려벽화와 서화를 전시하였다. 당시 전시실의 진열장은 60cm가량 높이의 바닥면을 가졌고, 철제파이프로

받혀진 두 단의 선반으로 구성되어 있었으며, 자연광과 실내 천장조명을 사용하였다. 이 외에 수정전, 사정전, 근정전 등을 전시실 및 사무실로 이용하였다.

6) 지방박물관

공주, 경주, 부여에 조선총독부박물관 분관을 건립하였고, 개성과 평양에는 1931년과 1933년 각각 부립박물관을 건립하였다.

(1) 공주

1934년 공주고적보존회가 발족되었고, 1940년 구 충주감영의 선화당을 공주읍박물관으로 개관하여 공주사적현창회에서 운영하다가 분관으로 편입되었다. 1938년 당시 4면 유리목제 진열장의 철제파이프 기둥과 선반을 활용하여 비교적 높이가 있는 전시물을 전시하였다.

(2) 경주

1910년 경주신라회가 발족되었고, 1913년 경주고적보존회로 발전하여 1921년 금관총을 발굴한 후 금관관을 만들어 전시장을 운영하다가 1926년 분관으로 편입되었다. 경주 분관은 금령총, 호우총 등의 경주지역 고분을 비롯한 유적의 발굴과 조사를 주로 하였다. 1914년에는 진열대 위에 계단식으로 여러 개의 전시물을 일렬로 전시하였으나, 1930년에는 진열장 내의 유리로 된 선반을 단으로 만들고 그 위에 전시물을 진열하였다.

(3) 부여

1929년 부여고적보존회가 발족되었고, 구(舊)부여현 객사에 백제관을 건립하여 전시장으로 운영하다가 1939년 분관으로 편입되었다.

(4) 개성과 평양

1931년 개관한 개성부립박물관은 고려문화를 소개하기 위하여 고려청자, 불상, 탑 등을 전시하였으며, 1933년 개관한 평양부립박물관은 고구려의 낙랑 유물을 발굴하여 전시하였다.

7) 조선총독부미술관

1938년 경복궁 건청궁에는 조선총독부 미술관을 건립하여 〈조선미술전람회〉 등의 전시회를 개최하였다.

8) 과학박물관

(1) 은사기념과학관

1925년 일본왕의 성호 25주년을 기념하여 사회교육장려금이 조선총독부에 17만원 하사되었고, 이를 이용하여 남산의 왜성대에 있던 조선총독부 청사를 경복궁으로 옮기면서 이 자리에 1927년 5월 은사기념과학관이 건립되었다. 과학관은 광물, 곡물, 실험기구 등의 물품과 동식물의 표본, 각종 기계류, 인천항 모형, 금강산 모형 등을 전시하였다.

(2) 북선과학박물관

1942년 함경북도에는 광물, 생물, 화학공업 등을 전시하는 북선과학박물관을 건립하였다.

9) 대학박물관

일제강점기 교육목적과 공공의 이익을 위하여 경성제국대학(서울대학교)은 1928년 조선토속참고품 진열실을 설치하였고, 1941년 동숭동 옛 캠퍼스 2층 건물에 경성제국대학진열관을 개관하였다. 연희전문학교(연세대학교)는 1929년 박물관을 신설하였고, 1935년 과학관을 설립하였다. 또한 1934년 보성전문학교(고려대학교) 참고품실과 1935년 이화여자전문학교(이화여자대학교) 박물실이 각각 건립되었다.

10) 사립박물관

우리나라 사립박물관은 일본인 야나기 무네요시(柳宗悅)가 1924년 개관한 조선민족미술관과 한국인 전형필이 1938년 보화각에 개관한 간송미술관이 있다. 이중 간송미술관은 천장이 높고, 자연조명을 고려한 2층 구조의 건축물로 기둥과 쇠목 등의 골재를 화류목으로 만든 진열장을 사용한 최초의 사립박물관이다.

참고 Reference

우리나라 광복 전 전시연출의 흐름

시기	대표 전시유형	전시연출 특징	대표박물관
개항기 – 일제강점기	단순 나열	단순 진열	이왕가박물관 덕수궁미술관 이왕가미술관 은사기념과학관 조선총독부박물관 조선총독부미술관

03 요점정리

박물관은 수세기를 거쳐 점진적으로 변화와 발전을 거듭하며 오늘날까지 인류의 보물창고로서 많은 활동을 펼치고 있다. 이러한 박물관은 수집, 보존, 연구를 통해 얻은 결과물을 바탕으로 전시를 진행하였으며, 박물관의 역사가 곧 전시의 역사이다.

■ 제실박물관

우리나라 근대적 박물관의 시초는 순종이 1907년 덕수궁 경운궁에서 창덕궁으로 이어(移御)하자 창경궁의 전각에 동·식물원과 박물관을 건립하여 순종만 관람하였다가 1909년 11월에 일반인에게 공개한 제실박물관(帝室博物館)이다.

■ 조선총독부박물관

1915년 9월 조선총독부 통치 5년을 선전하는 조선물산공진회가 경복궁에서 진행되면서, 공진회의 결과물을 바탕으로 12월에 조선총독부박물관이 개관하였다.

■ 은사기념과학관

1925년 일본왕의 성호 25주년을 기념하여 사회교육장려금이 조선총독부에 17만원 하사되었고, 이를 이용하여 남산의 왜성대에 있던 조선총독부 청사를 경복궁으로 옮기면서 이 자리에 1927년 5월 은사기념과학관이 건립되었다. 과학관은 광물, 곡물, 실험기구 등의 물품과 동식물의 표본, 각종 기계류, 인천항 모형, 금강산 모형 등을 전시하였다.

■ 간송미술관

간송미술관은 전형필이 1938년 보화각에 개관한 최초의 사립박물관으로 천장이 높고 자연조명을 고려한 2층 구조의 건축물로 기둥과 쇠목 등의 골재를 화류목으로 만든 진열장을 사용하였다.

04 연습문제

전시기획입문

문제 1

우리나라 최초의 근대박물관은 1909년 순종이 창경궁의 전각에 건립한 ()이다.

문제 2

이왕가박물관과 덕수궁미술관을 통합하여 1938년 ()을 개관하였다.

문제 3

1931년 개관한 ()은 고려문화를 소개하기 위하여 고려청자, 불상, 탑 등을 전시하였다.

문제 4

1938년 전형필이 보화각에 개관한 최초의 사립박물관은 ()이다.

정답 1) 제실박물관 2) 이왕가미술관 3) 개성부립박물관 4) 간송미술관

☐ **참고자료**
– 국립중앙박물관, 〈겨레와 함께한 국립박물관 60년〉, 국립중앙박물관, 2005
– 박영규, 〈한국 뮤지엄 전시의 100년과 비전〉, 〈한국 뮤지엄 건축의 현재와 미래〉, (사)한국
 문화공간건축학회, 2009

제6강 우리나라 광복 후 박물관 전시의 역사

01 학습에 앞서

학습개요

박물관은 수세기를 거쳐 점진적으로 변화와 발전을 거듭하며 오늘날까지 인류의 보물창고로서 많은 활동을 펼치고 있다. 이러한 박물관은 수집, 보존, 연구를 통해 얻은 결과물을 바탕으로 전시를 진행하였으며, 박물관의 역사가 곧 전시의 역사이다.

학습목표

1. 우리나라 광복 전 박물관의 역사를 학습한다.
2. 박물관의 역사적 흐름 속에 등장하는 전시에 대하여 이해한다.

주요용어해설

▣ 국립중앙박물관

국립중앙박물관은 1945년 12월 국립박물관으로 개관하여 경복궁, 남산, 중앙청 등을 거쳐 2005년 용산에서 세계 6대 규모의 박물관으로 재개관하였다.

▣ 국립현대미술관

덕수궁미술관과 경복궁미술관이 신구(新舊)미술을 모두 다루고 있다 보니 활용성의 문제가 제기되었고, 결국 두 관을 통합하여 1969년 국립현대미술관을 건립하였다.

02 학습하기

전시기획입문

01 | 우리나라 광복 후 박물관 전시의 역사

1) 국립중앙박물관

(1) 국립박물관

광복 후 조선총독부박물관은 1945년 12월 3일 국립박물관으로 개관하였고, 경주, 부여, 공주, 개성에 각각 분관을 두었다. 1949년 12월에는 박물관 직제를 공포하며 업무분장과 조직을 개편하였으나, 한국전쟁으로 개성 분관은 국립박물관 분관으로 편입시키지 못하였다.

국립박물관은 조선총독부박물관 건물과 근정전의 동회랑, 서회랑을 활용하여 조선시대 각 총포류, 탑비, 석관, 석제 및 철제 불상 등을 진열하였다. 사정전에는 기와, 만훈전에는 불상, 천추전에는 석기, 수정전에는 중앙아시아 발굴품 등을 진열하였다.

특히 유물의 보존과 연구에 매진함으로써 매장 문화재를 발굴하여 〈고구려 유물전〉, 〈옥새 및 조약문건전〉, 〈국보전〉 등의 특별전을 개최하였다. 1953년 한국전쟁으로 남산분관으로 이동하면서도 학술조사와 특별기획전을 개최하였고, 1954년 덕수궁 석조전으로 이전하여 전시 유물 2,000여점의 설명카드를 통일하였으며, 상설전시와 해외순회전시 등도 실시하였다.

(2) 국립중앙박물관

1972년 민족주체의식 고양 강화를 명목으로 국립박물관을 덕수궁 석조전에서 경복궁으로 이전 개관하면서 국립중앙박물관으로 명칭을 변경하였다. 국립중앙박물관은 새로운 직제를 편성하였고, 선사고고학 발굴을 바탕으로 각종 디오라마를 제작하였으며, 중앙아시아실, 낙랑실, 신안해저유물실, 일본실, 중국실, 불교회화실, 역사자료실 등을 마련하였다.

하지만 늘어나는 박물관 소장품에 비해 규모가 너무 작았기 때문에 경북궁에서 중

앙청 청사로 1986년 박물관을 이전하였다. 역사자료실과 함께 원삼국실, 가야실, 기증실 등의 전시실을 확보하였으며 각종 특별기획전과 학술조사연구, 소장유물 정보를 전산화하는 작업을 진행하였다.

1996년 국립중앙박물관이 용산으로 이전이 확정되면서 현재 국립고궁박물관의 건물을 박물관으로 사용하기도 하였다. 2005년 10월 28일 용산에 자리한 국립중앙박물관은 고고와 미술영역에 한국역사와 아시아 영역을 아우르며, 세계 6대 규모의 박물관으로 성장하였다.

2) 국립민속박물관

고고미술 중심의 국립박물관과 별개로 민족문화 및 인류학 영역을 담당하는 국립민족박물관이 1945년 11월 창립되었고, 일본 역대 총독의 패용품을 전시하던 남산 왜성대의 시정기념관에서 1946년 4월 25일 개관하였다. 당시 국립민족박물관은 금속, 도자기 등의 자료를 소장하였으나, 1950년 12월 관장의 사망과 한국전쟁으로 국립박물관 남산분관으로 흡수 통합되었다.

이후 국립민족박물관은 1966년 10월 경복궁 수정전에서 한국민속관이라는 명칭으로 재개관하였다. 1972년 민속박물관 설립위원회를 구성하고, 1975년 4월 경복궁의 국립현대미술관이 덕수궁으로 이전하면서 이 건물을 인수하여 한국민속박물관으로 명칭을 개칭하였다. 1979년 4월 13일 문화재관리국 소속에서 국립중앙박물관 소속으로 직제가 개정되면서 명칭도 국립민속박물관으로 변경되었다. 이후 1992년 문화부 직속기관으로 독립하였고, 1993년 국립중앙박물관이 이전한 현재의 건물로 이동하여 재개관하였다. 1998년 문화관광부 소속으로 직제가 변경되었고, 1999년 섭외교육과를 신설하였으며, 2003년 어린이박물관을 개관하였다. 2010년 어린이박물관을 폐지하여 어린이박물관과를 신설하였다. 2021년 국립민속박물관 파주를 개관하여 개방형 수장고를 선보이고 있다.

국립민속박물관은 선조들의 삶의 모습을 조사, 연구, 수집, 전시, 보존, 교육하는 전문기관을 표방하고 있다. 전시는 한국인의 하루, 한국인의 일 년, 한국인의 일생 등 3개의 상설전시실과 야외전시장을 운영하고 있다. 이와 함께 연 4회 이상의 기획·특별전을 개최하여 한국인 생활문화의 폭넓은 이해에 이바지하고 있다. 자료는 구입, 기증, 기탁 등의 방법과 민속 현장의 사진, 필름, 영상자료를 수집하여 과학적으로 보존처리 한 후 민속자료 분류 기준에 따라 체계적으로 정리하고 있다. 조사연구는 세시풍속, 마을신앙, 지역축제 등의 전통 생활문화를 조사 범주에 포함시키고 있다. 근래에는 해외박물관에 한민족문화실 및 해외문화원의 한국실 설치를 지원하며, 국제 교류 사업도 활발하게 진행하고 있다.

또한 성인교육, 소외계층, 다문화교육을 운영하고 있으며, 상설공연을 통해 전통예술을 체험할 수 있도록 하였다.

3) 국립현대미술관

(1) 덕수궁미술관

일제강점기 덕수궁 석조전에 위치하고 있던 이왕가미술관은 광복 후 덕수궁미술관으로 변경되었으며, 이후 〈조선서화전〉, 〈단원전〉, 〈아동예술전〉, 〈벨기에 현대미술전〉 등의 특별전을 꾸준히 개최하였고, 특히 1957년에는 국제전인 〈한국미술오천년전〉을 진행하였다.

(2) 경복궁미술관

광복 후 조선총독부미술관은 경복궁미술관으로 개관하면서, 각종 〈국전〉과 〈한국미협전〉 등의 현대미술을 전시하는 공간으로 자리하였다.

(3) 국립현대미술관

덕수궁미술관과 경복궁미술관이 신구(新舊)미술을 모두 다루고 있다 보니 활용성의 문제가 제기되었고, 결국 두 관을 통합하여 1969년 국립현대미술관을 경복궁에 건립하였다.

국립현대미술관은 〈국전〉을 주관하는 공간이었기 때문에 근현대 미술품의 소장, 연구, 전시기획의 필요성을 인식하고 1973년 덕수궁 석조전을 개조하여 이전함으로써 상설전과 특별전을 더욱 활발하게 진행하였다. 1986년에는 직제개정을 통해 사무국에 관리과, 전시과, 섭외교육과를 두었고, 학예연구실을 신설하는 한편, 국제적 규모의 시설과 야외 조각장을 과천에 마련하여 미술작품과 자료를 수집, 보존, 전시, 조사, 연구하고 국제교류 및 미술활동을 진행하는 기관으로 자리하였다. 1998년에는 근대미술 전문기관인 덕수궁미술관을 분관으로 설립하여 강북권의 새로운 문화공간으로 조성하였다. 2013년 국군기무사령부 자리에 서울관을 구축하였다. 또한, 2018년 국립미술품수장보존센터를 청주에 건립한다.

4) 국립중앙과학관

1945년 10월 은사기념과학관을 국립과학박물관으로 변경하여 1946년부터 일반인에게 공개하기 시작했고 1949년에는 국립과학관으로 개편하여 〈과학전람회〉 등의 행사를 진행하였다.

한국전쟁 당시 건물이 소실되면서 국립과학관은 폐관되었으나, 1962년 창경궁 뒤편에서 재개관하였고, 1969년 문교부에서 담당하던 국립과학관을 과학기술처에서 담당하였다.

이후 1983년 과학관의 확충계획을 수립하여 1990년 대전의 대덕연구단지에 건물을 신축하고 이전하였으며 국립중앙과학관으로 명칭을 개명하였다. 현재 우리나라 국립 과학관은 국립중앙과학관 이외에 국립과천과학관, 국립대구과학관, 국립광주과학관, 국립부산과학관 등 총 5개가 운영되고 있다.

국립중앙과학관은 전시활동을 위해 5만여 평 부지에 상설전시관, 특별전시관, 천체관, 탐구관, 옥외전시장, 강당, 실험실습실, 세미나실, 식당과 기타 부대시설 등이 있다. 상설전시관은 전통과학박물관과 현대과학센터의 역할을 복합 수행하기 위해 과거, 현재, 미래의 과학기술을 소개하고 있다.

5) 지방국립박물관

조선총독부박물관 분관과 국립박물관 분관으로 운영되었던 지방박물관은 1975년 지방국립박물관으로 승격되었다.

(1) 국립경주박물관

1975년 경주유적 조사연구와 신라의 고고학 유물을 전시하는 기관으로 개관하였다.

(2) 국립부여박물관과 국립공주박물관

1975년 백제의 고고학 유물과 무령왕릉 등의 백제 문화를 전시하는 기관으로 개관하였다.

(3) 국립광주박물관

1978년 광주, 전남 지역문화를 소개하는 기관으로 개관하였다.

(4) 국립진주박물관

1984년 진주대첩의 현장인 진주성에 가야문화거점 박물관으로 건립했고, 1998년 임진왜란 전문박물관으로 재개관하였다.

(5) 국립청주박물관

1987년 충북지역 문화를 소개하는 기관으로 개관하였다.

(6) 국립전주박물관

1990년 전북지역 문화를 소개하는 기관으로 개관하였다.

(7) 국립대구박물관

1994년 대구, 경북지역 문화를 소개하는 기관으로 개관하였다. 이후 2010년 지방국립 박물관 전시의 특성화 및 안정적인 전시환경 확보를 위하여 섬유복식 전문박물관을 표방하며, 섬유복식실을 조성하였다.

(8) 국립김해박물관

1998년 금관가야문화를 소개하는 기관으로 개관하였다.

(9) 국립제주박물관

2001년 제주문화를 소개하는 기관으로 개관하였다.

(10) 국립춘천박물관

2002년 강원도문화를 소개하는 기관으로 개관하였다.

(11) 국립나주박물관

2013년 영산강과 나주지역 고대문화를 소개하는 기관으로 개관하였다.

(12) 국립익산박물관

1997년 전라북도가 주체가 되어 개관한 미륵사지유물전시관을 2015년 12월 국립으로 전환하여 개관하였다. 2015년 미륵사지와 왕궁리유적이 유네스코 세계문화유산에 등 재되면서 익산지역 문화유산의 체계적인 관리와 활용의 필요성이 커지면서 국립으로 승격된 것이다.

6) 사립박물관

국립박물관 외에 경영주체에 따라 공립, 사립, 대학 박물관이 존재한다. 2000년대 접어들 면서 종합박물관의 성격을 가진 국립박물관과 별개로 유무형의 다양한 주제를 전시하는 전문 사립박물관이 전국에 건립되고 있다.

(1) 개인 운영

가회박물관, 거제박물관, 금오민속박물관, 김달진미술자료관, 남철미술관, 만해기념관, 동산도기박물관, 목아박물관, 목암미술관, 사람얼굴박물관, 서울닭문화관, 옹기민속박물관, 현대도자미술관, 서울미술관, 왈츠와닥터만커피박물관, 쉼박물관, 옛터민속박물관, 제주민속박물관, 동곡박물관

참고 Reference

서울미술관
광복 후 1981년 개관한 우리나라 최초의 사립미술관으로 유럽미술의 전위적 경향을 소개하고 우리나라 청년작가들의 실험적 작품을 전시하는 문화공간이다.

제주민속박물관
우리나라 최초의 사립민속박물관으로 1964년 민속학자 진성기선생이 설립한 민속전문박물관으로 제주도민의 생활용구 3,000여점을 볼 수 있는 문화공간이다.

(2) 기업 운영

호암미술관, 한독의약박물관, 풀무원김치박물관, 우리은행사박물관, 포스코역사박물관, 코리아나화장박물관, 철박물관, 필룩스조명박물관, 신세계한국상업사박물관, 세중옛돌박물관

참고 Reference

한독의약박물관
우리나라 최초의 기업박물관으로 1964년 개관하여 한국관·국제관·한독사료실로 나눠 약연기류·약탕기류·약성주기·약장기·의료기·의약서적 등을 전시하고 있는 의약 전문박물관이다.

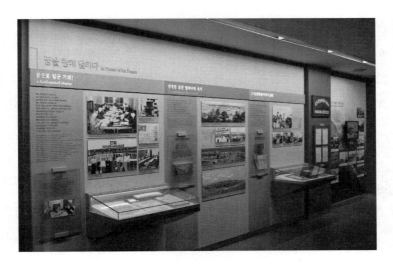

[포스코역사관 내부]

7) 대학박물관

1955년 「대학설치기준령」에 따라 대학박물관의 설치가 권장되었고, 1961년 한국대학박물관협회가 조직되면서 대학박물관 발전의 기틀이 마련되었다. 이후 1967년 「대학설치기준령」의 개정으로 종합대학이 되기 위해서 대학박물관의 설치가 의무화되었고 1970년대 경제개발로 유적 조사와 발굴이 활발하게 진행되면서 대학박물관은 꾸준히 증가하였다.

하지만, 1982년 「대학설치기준령」에서 대학박물관의 의무설치조항이 삭제되는 한편, 1984년 「박물관법」과 1992년 「박물관 및 미술관 진흥법」에서 대학박물관이 적용대상에서 제외되는 등 대학박물관이 점차 쇠퇴하게 되었다. 대표적인 대학박물관은 서울대학교박물관, 고려대학교박물관, 이화여자대학교자연사박물관, 공주대학교박물관, 영남대학교박물관, 충북대학교박물관, 제주대학교박물관 등이 있다.

참고 Reference

이화여자대학교자연사박물관
우리나라 최초의 자연사박물관으로 1963년 설립하여 천연기념물, 국제보호종, 특산종, 희귀종, 신종 표본 등을 소장 및 전시하고 있다.

8) 공립박물관

「지방자치법」,「지방자치시행령」을 근거로 1995년 공립박물관이 증가하기 시작했다. 여기에 2003년 5월「박물관 및 미술관 진흥법」이 개정되면서 공립박물관 건립의 붐이 가속화되었다. 그러나 시설 건립에 치중을 둔 공립박물관은 지방자치단체의 재정 압박요인이 되고 있다.

참고 Reference

인천시립박물관
우리나라 최초의 공립박물관으로 1946년 개관하여 인천지역 향토사, 문화유산조사, 연구 등의 활동을 실시하고 있다.

참고 Reference

우리나라 광복 후 전시연출의 흐름

시기	대표 전시유형	전시연출 특징	대표박물관
광복 이후 ~ 1970년 이전	진열 전시 (display)	- 전시물 앞에 네임텍을 둠	국립중앙박물관 국립민속박물관
1970년대	연대기 전시 (Time & History)	- 시기구분 등 전시개념 도입 - 공간배치 개념 도입 - 평면 전시	국립중앙박물관 국립민속박물관
1980년대	프로그래밍 전시	- 전시프로그래밍 시작 - 전시시나리오 - 뉴미디어의 등장으로 연출기법이 발전함 - 모형, 영상의 시작	독립기념관 롯데월드민속박물관
1990년대	테마 전시 (Theme)	- 전시기술의 급진전함 - 공립박물관확산 - 인터넷과 멀티미디어의 결합 - 가상박물관 시도	경기도박물관 복천박물관 초고속정보통신전시관
2000년대	체험 전시 (interactive)	- IT와 디지털기술의 접목으로 첨단전시연출이 보편화 - 체험학습 - 유비쿼터스 기술 적용	새국립중앙박물관 서울역사박물관 유비쿼터스드림관 어린이박물관 사회교육관

03 요점정리

박물관은 수세기를 거쳐 점진적으로 변화와 발전을 거듭하며 오늘날까지 인류의 보물창고로서 많은 활동을 펼치고 있다. 이러한 박물관은 수집, 보존, 연구를 통해 얻은 결과물을 바탕으로 전시를 진행하였으며, 박물관의 역사가 곧 전시의 역사이다.

▣ 국립중앙박물관

국립중앙박물관은 1945년 12월 국립박물관으로 개관하여 경복궁, 남산, 중앙청 등을 거쳐 2005년 용산에서 세계 6대 규모의 박물관으로 재개관하였다.

▣ 국립현대미술관

덕수궁미술관과 경복궁미술관이 신구(新舊)미술을 모두 다루고 있다 보니 활용성의 문제가 제기되었고, 결국 두 관을 통합하여 1969년 국립현대미술관을 건립하였다.

▣ 서울미술관

광복 후 1981년 개관한 우리나라 최초의 사립미술관으로 유럽미술의 전위적 경향을 소개하고 우리나라 청년작가들의 실험적 작품을 전시하는 문화공간이다.

▣ 한독의약박물관

우리나라 최초의 기업박물관으로 1964년 개관하여 한국관 · 국제관 · 한독사료실로 나눠 약연기류 · 약탕기류 · 약성주기 · 약장기 · 의료기 · 의약서적 등을 전시하고 있는 의약 전문박물관이다.

▣ 이화여자대학교자연사박물관

우리나라 최초의 자연사박물관으로 1963년 설립하여 천연기념물, 국제보호종, 특산종, 희귀종, 신종 표본 등을 소장 및 전시하고 있다.

▣ 제주민속박물관

우리나라 최초의 사립민속박물관으로 1964년 민속학자 진성기선생이 설립한 민속전문박물관으로 제주도민의 생활용구 3,000여점을 볼 수 있는 문화공간이다.

▣ 인천시립박물관

우리나라 최초의 공립박물관으로 1946년 개관하여 인천지역 향토사, 문화유산조사, 연구 등의 활동을 실시하고 있다.

04 연습문제

문제 1
덕수궁미술관과 경복궁미술관을 통합하여 1969년 ()을 건립하였다.

문제 2
()은 1984년 가야문화와 임진왜란 관련 유물을 전시하는 기관으로 개관하였다.

문제 3
()은 광복 후 1981년 개관한 우리나라 최초의 사립미술관으로 유럽미술의 전위적 경향을 소개하고 있다.

문제 4
()은 우리나라 최초의 자연사박물관으로 1963년 설립하여 천연기념물, 국제보호조, 특산종, 희귀종, 신종 표본 등을 소장 및 전시하고 있다.

정답 1) 국립현대미술관 2) 국립진주박물관 3) 서울미술관 4) 이화여자대학교자연사박물관

☐ **참고자료**
- 국립민속박물관 http : //www.nfm.go.kr
- 국립현대미술관 http : //www.moca.go.kr/contents/contentsManage.do?_method
 =includeHtml&cat=about&fname=history
- 윤희정, 〈우리나라 박물관 발달에 따른 전시연출 변천 연구〉, 추계예술대학교 석사학위논문, 2007

제7강 전시 개념 및 구성

Contents

1. 전시 개념
2. 전시 구성

01 학습에 앞서

학습개요

전시는 세상에 보이는 모든 것을 의미하지만 성격과 목적에 따라 달리 표현한다. 특히 박물관 전시는 특정 목적의식을 갖고 불특정다수에게 의도된 방향으로 영향을 미치는 비영리적인 전시 이다. 전시를 구성하는 요소는 전시물, 전시공간, 전시기획자, 관람객이며 이들의 유기적인 작용 을 통해 복합적인 결과물을 만들어 낼 수 있다.

학습목표

1. 전시 개념에 대하여 학습한다.
2. 전시 구성 요소에 대하여 학습한다.

주요용어해설

▣ **물품 지향적 전시와 개념 지향적 전시**

물품 지향적 전시는 주제를 중심으로 전시물과 간단한 보조 자료만을 활용한 전시이다. 개념 지향적 전시는 메시지와 정보전달에 중점을 둔 전시이다.

▣ **전시 구성요소**

전시는 전시기획자, 관람객, 전시공간, 전시물이 서로 유기적으로 작용하여 만들어내는 복합적 인 결과물이다.

02 학습하기

01 | 전시 개념

1) 전시 개념

전시는 세상에 보이는 모든 것을 의미하는데 보통 어떠한 사물이 지닌 뜻의 전체 또는 한 부분에 관하여 일정한 주제를 가지고 다양한 기법으로 타인에게 의미를 전달하는 수단이다. 몸을 치장하거나 집안의 가구를 배치하고 상품을 돋보이게 진열하는 등의 행위를 모두 전시로 포괄할 수 있다.

박물관 전시는 특정한 장소에서 전시의 주최자가 관람객에게 유·무형 자료들의 내용과 가치를 효과적으로 보여주면서 이해, 감동, 교육적 효과를 얻도록 하는 행동, 기술, 커뮤니케이션의 활동 일괄을 의미한다.

참고 Reference

전시 커뮤니케이션의 이론

1. 포크의 전시 커뮤니케이션 이론

서양 박물관은 1970년경에 이르러 교육심리학을 기초로 한 관람객의 행동적 경향과 속성을 파악하고 이를 박물관과 관람객의 소통과 해석의 매체로 발전시키는 연구 활동을 활발히 진행하였다. 대표적인 학자인 존 포크(John H. Folk)는 그의 저서 『박물관 체험에 제시된 상호작용 체험연구』에서 전시 커뮤니케이션에 대해 다음과 같이 정의했다.

'이 연구의 핵심은 박물관이나 관람객 유형에 상관없이 관람객은 뚜렷한 행동패턴을 보여주며 이 패턴은 방문빈도, 관람객의 기대, 지식, 사전 경험 등 여러 변수에 근거하고 있다는 것이다. 이러한 요인들이 개인적, 사회적, 물리적 맥락을 구성하며 이들 맥락들이 상호적인 교류에 의해 끊임없이 변해가면서 관람객의 체험이 생성되는 것이다.'

이 시기부터 전시 커뮤니케이션 연구의 주요 대상은 송신자인 박물관이 아니라 매체와 메시지를 수용하는 관람객이 되었다.

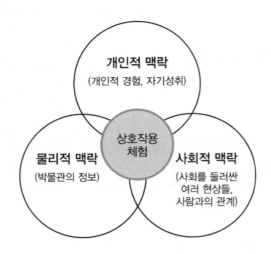

2. 벌로의 전시 커뮤니케이션 이론

전시의 해석 개념 모델을 벌로(David Berlo)가 제시했다. 이 모델은 오감을 잠재적인 정보 통로로 인정하였으며 동일한 요인들이 정보원인 수용자에게도 영향을 미친다는 것을 지적 하였다. 또한 의미는 "말 속에 있는 것이 아니라 사람들 속에 있다."고 했다. 다시 말해 메시지의 해석은 메시지 자체의 요소보다는 주로 보내는 사람과 받는 사람의 단어나 몸짓 에 따라 의미가 다르게 해석된다는 개념을 강조하였다. 송신자와 수신자가 메시지에 부과 한 의미의 중요성을 강조하면서, 벌로의 모델은 정보 해석에 초점을 둔 관점에서 정보의 전달을 중시하였다.

3. 네즈와 라이트의 전시 커뮤니케이션 이론

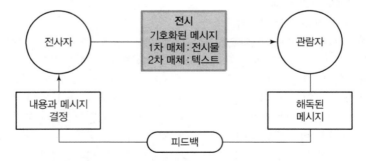

네즈와 라이트는 과학관에서는 정보를 이해시키는 일, 즉 지적 인지(知的認知)가 전시 커 뮤니케이션의 주된 기능이라 제안했다.

2) 박물관 전시

박물관 전시는 특정 목적의식(교육, 계몽, 홍보, 감상)을 갖고 불특정다수에게 의도된 방향으로 영향을 미치는 비영리적인 전시이다.

전시는 전시의도, 전시기획자, 관람객, 전시물, 전달매체 및 장소 등에 의하여 진행된다. 전시는 전달하고자 하는 의도를 전시자료를 이용하여 관람객에게 보여주는 것으로 단순히 나열만 하는 것이 아니라 통제된 환경에서 자료를 계통적으로 분류하여 관람객의 오감을 자극하고 새로운 지식을 습득할 수 있는 기회를 제공하는 일련의 과정이다.

3) 전시프로젝트 모델

관람객과 박물관 간의 의사소통을 위한 전시는 물품을 이용한 물품 지향적 전시와 목적상 정보를 제공하는 개념 지향적 전시로 구분할 수 있다.

(1) 베르하르와 메터의 전시프로젝트 모델

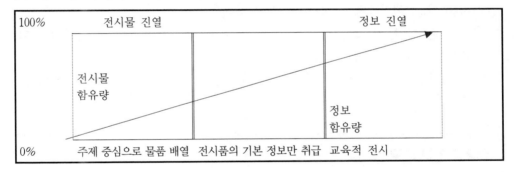

(2) 물품 지향적 전시

물품 지향적 전시는 주제를 중심으로 전시물과 간단한 보조 자료만을 활용한 전시이다. 그렇기 때문에 보조 자료는 전시물의 기본정보만을 제공하기 위하여 설명패널과 네임택만을 사용한다.

(3) 개념 지향적 전시

개념 지향적 전시는 메시지와 정보전달에 중점을 둔 전시이다. 그렇기 때문에 영상전시, 모형전시, 조작전시, 참여전시 등 다양한 전시매체를 활용한다.

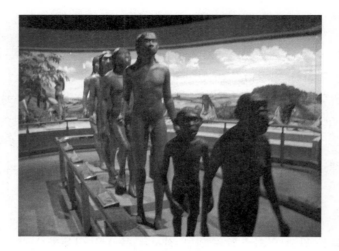

[대전선사박물관 내부]

4) 전시의 장점

전시는 다른 해석매체에 비해 몇 가지 장점을 지닌다.

① 전시는 한 번에 많은 관람객을 대상으로 하기 때문에 비용 효율성이 높다.

② 전시는 실제 사물을 제시한다.

③ 관람객은 자신의 관심과 수준을 고려하여 적절히 전시를 활용할 수 있다.

02 | 전시 구성

1) 전시 구성

전시는 전시물, 전시공간, 전시기획자, 관람객이 서로 유기적으로 작용하여 만들어내는 복합적인 결과물이다.

(1) 전시물

전시 자체를 계획하는 출발점으로 전시의 성립을 위해서 반드시 필요한 자료 일괄을 의미한다. 최근에는 1차적 자료 외에도 모형, 디오라마, 파노라마 등의 2차적 자료도 전시에 중요한 전시물이 되고 있다.

(2) 전시공간

전시물을 진열하는 공간으로 전시물의 성격과 가치를 고려하여 상황에 맞는 연출이 필요하며 관람객과도 직접적으로 접촉하는 공간이기 때문에 자유로운 의사소통이 원활하게 이루어질 수 있도록 하며, 휴식공간도 따로 마련하여 관람객의 피로를 최소화해야 한다.

> **참고** Reference
>
> **박물관 피로의 원인**
> - 단지 다리에만 의존하는 학습
> - 어디에서 무엇을 보아야 할지 알지 못하는 방향 감각 상실
> - 오랜 시간 동안 비슷한 것만 관람
> - 전시 환경의 단조로움과 대조의 결핍
> - 붐비는 사람들
> - 과도한 난방

(3) 전시기획자

전시물을 연구하고 분석하여 관람객에게 의도된 의미를 전달하는 전문인력으로 각계의 전문가를 초빙하여 전시주제 및 자료 선정, 전시디자인, 진행, 평가 등의 전반적인 업무수행을 한다. 전시의 성격에 맞는 조직 구성이 필요하며, 전시 조직의 규모, 경비 제반사항을 고려해야 한다.

(4) 관람객

관람객은 완성된 전시를 관람하는 소비자로 전문가, 일반인, 청소년, 아동, 장애인 등의 불특정다수를 의미하며 전시의 성격에 따라 전시를 향유하는 계층을 다르게 할 수 있다. 현대 박물관은 많은 관람객 유치를 위해 디자인, 홍보, 전시연계교육프로그램을 필수적으로 마련하고 있다.

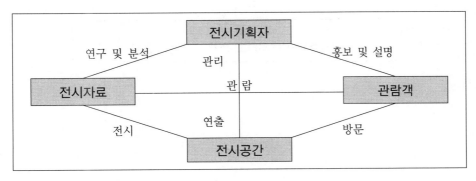

[전시 구성]

2) 전시 기획

전시 구성이 되면 기획을 육하원칙에 입각하여 계획해야 한다. 누가(전시 기획자), 무엇을(전시 주제와 내용), 언제(전시 일시 및 기간), 어디서(전시 장소), 왜(전시 목적), 어떻게(전시 방법)에 대한 모든 사항은 전시의 착상단계에서 마무리까지 전시의 성격을 일관되게 유지해주는 지침이다. 이 중 전시 목적은 전시기획의 핵심이며 반드시 박물관의 설립취지와 동일 선상에 놓여야 한다.

3) 전시주제에 따른 내러티브(narrative) 전개

코틀러는 박물관의 유형을 분류하면서 모든 박물관들이 다 포함되지는 않지만 박물관의 정체성과 설립취지에 따라 내포된 고유의 기능이 전시에 직·간접적으로 영향을 미치게 됨을 보여주었다. 그러면서 전통적인 박물관, 변형된 전통박물관, 지역사회 중심박물관, 과정지향적 체험박물관으로 분류했다.

과정지향적인 체험박물관은 결과만을 제시하는 것이 아니라 결과물이 갖는 역사와 배경을 함께 표현하고 그것을 체험할 수 있는 박물관이다. 전통적인 박물관의 유형에서 과정지향적 체험박물관으로 이어지는 흐름 속에는 자연스럽게 박물관을 중심으로 하는 전시의 문맥성이 강조되고 전시주제와 내용에 있어 이야기의 흐름을 갖는 내러티브적 전개가 이루어지는 개연성이 증가되는 것을 발견할 수 있다.

전통적인 박물관(Traditional Museum)

변형된 전통박물관(Modified Traditional Museum)

지역사회 중심 박물관(Community—Centered Museum)

과정지향적 체험박물관(Process—Oriented Experiential Museum)

**문맥성 강조,
전시주제와 내러티브 전개의 개연성 증가**

03 요점정리

전시기획입문

전시는 세상에 보이는 모든 것을 의미하며 어떠한 사물이 지닌 뜻의 전체 또는 한 부분에 관하여 일정한 주제를 가지고 다양한 기법으로 타인에게 의미를 전달하는 수단이다. 특히 박물관 전시는 특정 목적의식을 갖고 불특정다수에게 의도된 방향으로 영향을 미치는 비영리적인 전시이다. 전시는 전시물, 전시공간, 전시기획자, 관람객이 서로 유기적으로 작용하여 만들어내는 복합적인 결과물이다.

▣ 물품 지향적 전시

물품 지향적 전시는 주제를 중심으로 전시물과 간단한 보조 자료만을 활용한 전시이다. 그렇기 때문에 보조 자료는 전시물의 기본정보만을 제공하기 위하여 설명패널과 네임텍만을 사용한다.

▣ 개념 지향적 전시

개념 지향적 전시는 메시지와 정보전달에 중점을 둔 전시이다. 그렇기 때문에 영상전시, 모형전시, 조작전시, 참여전시 등 다양한 전시매체를 활용한다.

▣ 전시공간

전시물을 진열하는 공간으로 전시물의 성격과 가치를 고려하여 상황에 맞는 연출이 필요하며 관람객과도 직접적으로 접촉하는 공간이기 때문에 자유로운 의사소통이 원활하게 이루어질 수 있도록 하며, 휴식공간도 따로 마련하여 관람객의 피로를 최소화해야 한다.

04 연습문제

문제 1

박물관 전시는 특정 목적의식을 갖고 불특정다수에게 의도된 방향으로 영향을 미치는 ()
전시이다.

문제 2

()는 주제를 중심으로 전시물과 간단한 보조 자료만을 활용한 전시이다.

문제 3

()는 전시물을 연구하고 분석하여 의도된 의미를 전달하는 인력이며, ()은 완성된
전시를 관람하는 소비자이다.

[정답] 1) 비영리 2) 물품지향적 전시 3) 전시기획자, 관람객

☐ **참고자료**
- 박우찬, 〈전시, 이렇게 만든다〉, 재원, 1998
- 형정숙, 〈기업박물관에서의 전시시나리오구조와 공간구성프로그래밍 – T사 기업박물관 설계
 중심으로 –〉, 성균관대학교 석사학위논문, 2001
- 정혜리, 〈박물관 전시 커뮤니케이션을 위한 전달매체 표현방법에 대한 연구 – 전시그래픽 요
 소를 중심으로 –〉, 한양대학교 석사학위논문, 2006
- 안예진, 〈테마박물관 소장품전시의 스토리텔링 적용에 관한 연구〉, 홍익대학교 석사학위논
 문, 2009
- 박진호, 〈현대박물관의 전시내러티브 구조에 따른 의미전달 특성에 관한 연구〉, 홍익대학교
 박사학위논문, 2016

제8강 전시 종류 I

Contents

1. 기간에 따른 전시
2. 공간에 따른 전시

01 학습에 앞서

학습개요

전시종류는 광범위하고 서로 다른 유형으로 나타나기 때문에 분류방법도 여러 가지로 제시될 수 있다. 이 중 전시기간에 따라 상설전, 기획전, 특별전이 있고, 전시공간에 따라 실재전인 실내전, 실외전, 순회전, 대여전과 가상전이 있다.

학습목표

1. 전시를 기간에 따라 분류하여 이해한다.
2. 전시를 공간에 따라 분류하여 이해한다.

주요용어해설

◼ 기간에 따른 전시

상설전은 10년 이상 장기간에 걸쳐 진행하는 전시이고, 기획전은 상설전에서 보여주기 힘든 내용이나 주제를 1개월, 3~6개월, 차기 전시까지 진행하는 전시이며, 특별전은 기획전 중에서도 특별한 블록버스터형의 전시이다.

◼ 공간에 따른 전시

실내전, 실외전, 순회전, 대여전 등의 실재전과 실물전시가 어렵거나, 메시지 전달이 쉽지 않을 경우 가상의 사이버공간에서 이루어지는 가상전이 있다.

02 학습하기

전시기획입문

01 | 기간에 따른 전시

1) 상설전

상설전은 10년 이상 장기간에 걸쳐 진행하는 전시로 박물관의 사정에 따라 단기적인 기획전을 연장하여 상설전으로 진행하기도 한다. 상설전은 종합박물관보다 전문박물관에 필요한 전시로 전시내용과 정보의 변경이 필요하지 않은 경우, 단종 전시물의 경우, 유사한 전시물이 많지 않은 경우 등에서 실시할 수 있다.

전시기간이 길기 때문에 지루하지 않은 디자인을 유지하도록 표준적이면서 소통적인 효과가 오래 지속될 수 있는 내구성이 강하고 쉽게 닳지 않으며 관리가 편한 자재를 사용하는 것이 좋다.

상설전은 박물관에 지속적으로 관람객이 방문하는 경우 진행하는데 고정된 내용으로 전시물의 교체가 쉽지 않더라도 정기적으로 일정부분은 전시물을 변경해줘야 관람객의 유도가 용이하다.

[동산도기박물관 상설전시실]

2) 기획전

기획전은 상설전에서 보여주기 힘든 내용이나 주제를 1개월 내외의 단기로, 3~6개월의 중장기로, 차기 전시까지 이어지는 장기로 진행된다. 기획전은 시공간이 제한적이지만 가변성을 지니고 있기 때문에 독특한 전시물을 주제로 한 전시나 사회적인 이슈와 진보적인 시각, 한정된 목표 등을 보여줄 수 있는 실험적인 전시 그리고 새로운 기술을 도입한 전시 등을 진행할 수 있다. 상설전이 갖고 있는 전시내용의 고착성과 단순성으로 말미암아 흥미를 잃은 관람객에게 박물관의 인식을 새롭게 해주는 계기가 될 것이다. 기획전은 단순한 전시에 머무르지 않고 전시연계프로그램으로 학술세미나, 체험프로그램 등을 기획하여 주제의 표현을 극대화한다.

참고 Reference

기획전의 내용이나 주제는 다음과 같은 것으로 기획된다.
① 자신의 분야에서 지역적, 국가적, 국제적으로 알려질 정도의 영향력 있는 업적을 남긴 자들의 탄생일 또는 관련된 전시
② 역사적으로 의미 있는 사건의 기념일과 관련된 전시
③ 해당지역의 중요한 기념일에 맞춰 개최하는 전시와 마을 및 교회, 지역 주요기관의 건립 기념 전시
④ 좀처럼 노출하지 않은 박물관 소장품을 보여주는 전시
⑤ 이미 대중에게 익숙한 소장품이지만 다른 시각에서 새로운 방식으로 열리는 전시
⑥ 국가적인 행사에 맞춰 연관성 있는 작품을 선정하여 한자리에 모은 전시
⑦ 타 박물관 또는 전시업체에서 대여한 작품들을 보여주는 전시
⑧ 지역사회 교육기관, 문화단체 등이 보유하는 작품 보여주는 전시
⑨ 지역사회 작가들의 작품전시
⑩ 박물관의 다양한 부서업무를 반영하는 전시

3) 특별전

특별전은 기획전 중에서도 전시 의도나 목적의식이 일상적이지 않고 특별한 것으로 개최시기가 짧은 블록버스터형의 전시를 지칭한다. 특별전은 흡입력 있는 진귀한 전시물을 준비하여 보고자 하는 욕망을 불러일으켜 관람객을 유도한다. 보통 국제전이 많기 때문에 대여교섭과 진행 및 전시 등의 전 과정에 걸쳐 치밀한 계획이 필요하다.

특별전은 관람객을 원활하게 유도할 수 있는 다양한 홍보방법과 전시장 수용 가능인원, 적절한 동선 등의 환경에 관하여 지속적으로 점검한다. 또한 흥행과 경제적 이유로 후원과 협찬을 할 수 있는 업체를 선정하여 원활한 전시진행을 할 수 있어야 한다.

02 | 공간에 따른 전시

1) 실내전

실내전은 가장 일반적으로 진행하는 유형으로 전시실, 복도, 홀, 입구 등 실내공간에서 이루어지는 모든 전시 형태를 의미한다.

2) 실외전

실외전은 자연환경을 배경으로 한 생태박물관과 동·식물원 그리고 대형 미술작품을 전시한 야외미술전시를 의미한다.

3) 순회전

순회전은 찾아가는 박물관으로 기존의 수동적인 자세에서 벗어나 능동적으로 전시물을 갖고 여러 장소를 이동하면서 관람객에게 직접 다가가는 전시이다. 순회전은 대중과 박물관간의 간격을 좁히기 위한 대안으로 지역 문화소외계층의 문화향수 증진에 이바지할 수 있다. 박물관, 문화기관, 학교, 군부대 등과 연계하여 문화전도사로서의 역할도 가능하다.

(1) 장점

① 전시를 보다 많은 사람들이 다양한 장소에서 관람할 수 있다.

② 순회전을 유치하는 기관들이 전시 제작비를 분담할 수 있다. 또한 전시 대여비를 지불하여 재정적인 부담을 줄이고 때에 따라 수익도 거둘 수 있다.

③ 전시의 시장이 확대되므로 전시 관련 자료인 카탈로그, 홍보자료 및 기념품을 제작하는데 경제적인 무리가 줄게 된다.

④ 전시를 유치하는 박물관에게 향후에 비슷한 수준과 질의 전시를 제작하여 순회하도록 요구할 여지가 높아진다.

⑤ 전시를 기획한 박물관을 더 널리 알리고 전시의 여러 개최지에서 지명도를 높일 수 있는 기회가 된다.

⑥ 최근 박물관 소장품에 대한 접근성을 높이고 관람객 층을 확대하라는 요구가 일고 있다. 특히, 국립기관의 역할이 강조되는데 순회전은 이런 사회적 요구를 실현하는 좋은 수단이 되고 있다.

(2) 주의사항

잦은 이동으로 안전성 문제가 제기될 수 있으며, 철저한 타당성 조사가 선결되어야만 재정적으로 소요될 자원에 대한 예측이 가능하다. 순회전은 가변적인 속성 때문에 전시설계에 신중을 기해야 하며, 전시흐름이 끊기지 않도록 핵심단위를 중심으로 전시를 진행해야 한다.

또한 순회전은 이동마다 전시매체의 해체와 조립, 전시물의 포장 및 운송에 관한 업무 분담을 명확하게 해야 한다. 특히 순회전의 전시기획서에는 전시공간의 환경인 진열장, 조명 등 각종 기자재 사항, 전시일정, 보험관계, 운송, 예산 등을 빠짐없이 가입하여 혼동이 없도록 해야 한다.

4) 대여전

대여전은 박물관의 전시목적에 따라 타기관이나 소장가들로부터 전시물을 대여받아 진행하는 전시이다. 대여요청서를 송부하면 이를 검토하여 대여승인이 이루어진다. 대여승인 시 보험평액 산정, 보험증권요구, 조정된 대여 승인 자료, 전시방법에 관한 사항 등을 확인한다.

대여전은 책임의 소재와 사고를 예방하기 위하여 전시에 필요한 모든 사항에 대하여 계약을 체결한다. 블록버스터형의 전시인 특별전에서 대여전을 많이 진행하기 때문에 수입배분방식과 경비 정산문제 등 예산 책정에 신중을 기해야 한다. 특히, 국제 대여전시는 박물관 이미지 및 국가의 문화적 정체성과 우수성을 널리 홍보할 수 있는 방법이다.

(1) 국내 대여전의 전시계약서

① 전시에 관한 개괄적인 설명으로 전시제목, 기간, 장소 등에 관하여 기술한다.
② 차용자의 의무사항인 전시의 제경비부담, 인쇄물 제작 및 제공, 전시물 반출입 및 관리, 보험계약, 전시홍보 등에 관하여 기술한다.
③ 대여자의 의무사항인 전시물 대여와 저작권 위임 등을 기술한다.

(2) 국제 대여전의 전시계약서

① 전시에 관한 개괄적인 설명으로 전시제목, 기간, 장소 등에 관하여 기술한다.
② 차용자의 의무사항인 전시물 보험 계약, 포장비 및 운송비 부담 및 인쇄물 제작, 대여자의 체재비 부담 등에 관하여 기술한다.

③ 대여자의 의무사항인 전시물 선정 및 목록작성, 진열계획서 작성, 전시물 운송, 보존상태 기록한 상태보고서와 인수증 제공 등에 관하여 기술한다.
④ 화재, 홍수, 지진, 전쟁, 적대행위, 무역봉쇄 등의 불가항력 사항이 있을 경우 계약의 불이행이 면제받을 수 있음을 기술한다.
⑤ 계약에 관한 분쟁이 있을 경우 스웨덴 스톡홀름의 국제중재위원회에서 문제를 해결할 수 있음을 기술한다.

(3) 전시물 이동

전시물을 이동하기 위해서는 보험에 가입한 후 진행되어야 하며, 보험은 전시물목록, 전시기간, 전시장소, 운송수단 등을 바탕으로 보험사에서 보험액을 책정한다. 이때 보험은 수탁자종합보험에 가입하는데 보통 대여자의 요구를 들어주지만 보험액이 높으면 조정을 시도하기도 한다. 보험금을 납입한 후 보험의 효력이 발생하면 수집일자를 정하여 전문가와 전문운반차량이 전시물을 운반한다.

이때 인수증과 상태보고서 등 인수관계서류를 차용자와 대여자가 같이 작성하고 서로 전시물을 확인하면 다음으로 항공이나 육로로 전시물을 운송한다. 국제전의 경우 항공기를 이용하기 때문에 통관을 위하여 송장, 포장내역서, 항공화물운송장, 사진 및 내역서, 전시물 반출입사유서, 전시계약서, 전시개요서 등의 서류를 수입과에 접수하여 통관하면 정해진 기간에 맞춰 차용기관에서 대여전을 진행한다.

5) 가상전

실물전시가 어렵거나 메시지 전달이 쉽지 않을 경우 가상의 사이버공간에서 전시를 표현하기도 한다.

03 요점정리

전시종류는 광범위하고 서로 다른 유형으로 나타나기 때문에 분류방법도 여러 가지로 제시될 수 있다. 이 중 전시기간에 따라 상설전, 기획전, 특별전이 있고, 전시공간에 따라 실재전인 실내전, 실외전, 순회전, 대여전과 가상전이 있다.

▣ 기획전

기획전은 시공간이 제한적이지만 가변성을 지니고 있기 때문에 독특한 전시물을 주제로 한 전시나 사회적인 이슈와 진보적인 시각, 한정된 목표 등을 보여줄 수 있는 실험적인 전시 그리고 새로운 기술을 도입한 전시 등을 진행할 수 있다. 상설전이 갖고 있는 전시내용의 고착성과 단순성으로 말미암아 흥미를 잃은 관람객에게 박물관의 인식을 새롭게 해주는 계기가 될 것이다.

▣ 특별전

특별전은 기획전 중에서도 전시 의도나 목적의식이 일상적이지 않고 특별한 것으로 개최시기가 짧은 블록버스터형의 전시를 지칭한다. 특별전은 흡입력 있는 진귀한 전시물을 준비하여 보고자 하는 욕망을 불러 일으켜 관람객을 유도한다.

▣ 대여전

대여전은 박물관의 전시목적에 따라 타 기관이나 소장가들로부터 전시물을 대여받아 진행하는 전시이다. 대여전은 책임의 소재와 사고를 예방하기 위하여 전시에 필요한 모든 사항에 대하여 계약을 체결한다. 블록버스터형의 전시인 특별전에서 대여전을 많이 진행하기 때문에 수입배분 방식과 경비 정산문제 등 예산 책정에 신중을 기해야 한다.

04 연습문제

전시기획입문

문제 1

()은 시공간이 제한적이지만 가변성을 지니고 있으며 독특한 전시물을 주제로 한 전시나 사회적 이슈와 진보적인 시각 등을 보여줄 수 있는 전시이다.

문제 2

()은 블록버스터형의 전시로 전시의도나 목적의식이 일상적이지 않고 특별한 것으로 개최시기가 짧다.

문제 3

국제전의 경우 만약 계약에 관한 분쟁이 있을 경우 스웨덴 스톡홀름의 ()에서 문제를 해결한다.

[정답] 1) 기획전 2) 특별전 3) 국제중재위원회

☐ **참고자료**
- 마이클벨처, 〈박물관 전시의 기획과 디자인〉, 예경, 2006

제9강 전시 종류 Ⅱ

Contents

01 학습에 앞서

학습개요

전시에는 목적에 따라 해설형 전시, 교육적 전시, 감성적 전시 등이 있고, 전시를 표현하는 수단
으로는 실물전시, 모형전시, 영상전시, 동력전시, 체험전시, 사육 및 재배전시 등이 있다. 전시물
배치에 따라 개체전시, 분류전시, 시·공간축전시 등이 있으며 전시의 주제에 따라 종합전시, 생
태전시, 역사전시, 비교전시 등이 있다. 매체에 따라 시청각을 이용한 전시, 대화형 전시, 신체를
이용한 전시, 정지영상과 동적 영상을 이용한 전시, 실험 및 실습을 이용한 전시 등이 있다.

학습목표

1. 목적에 따른 전시를 이해한다.
2. 표현 수단에 따른 전시를 이해한다.
3. 전시물 배치에 따른 전시를 이해한다.
4. 주제에 따른 전시를 이해한다.
5. 매체에 따른 전시를 이해한다.

주요용어해설

▣ 감성전시

감성전시는 전시의 목적이 전시물의 아름다움을 전달하는 것으로 3차적 자료를 최소화하는 심
미적 전시와 디오라마, 파노라마, 모형 등을 통해 자신의 경험과 연계 및 환기하여 전시를 이해
하는 환기적 전시가 있다.

▣ 체험전시

체험전시는 직접적인 체험인 조작전시, 참여전시, 시연전시, 실험전시, 놀이전시 등이 있고,
간접적인 체험인 영상전시, 모형전시, 특수연출전시 등이 있다.

02　학습하기

01 | 목적에 따른 전시

1) 해설형 전시

전시물을 학술적 연구와 조사 활동을 거쳐 분석한 객관적인 근거를 바탕으로 여러 전시 매체를 이용하여 설명하는 전시이다. 초기에는 실물전시의 보조 자료였으나, 차츰 비중이 늘어나 이론적인 성과를 다양하게 전시로 활용하고 있다. 전시의 이해를 돕기 위하여 부대행사로 학술세미나, 갤러리토크 등을 진행하기도 한다.

2) 교훈적 전시

전시의 의도를 명확하게 전달하기 위하여 모형, 디오라마, 파노라마 등의 교육 자료를 전면에 배치하여 효율적으로 디자인한 전시이다. 전시기간 동안 해설사나 자원봉사자 등의 인력을 동원하여 전시해설을 진행한다.

3) 감성적 전시

감성전시는 미적 가치를 가장 좋은 조건하에 제시하는 전시로 물품 지향적 전시이다. 특히 미술관에서 설명을 최소화하고, 전시물을 돋보이게 하여 관람객의 감성을 특정한 방향으로 자극하여 감성을 연마하고 정서 함양을 위하여 많이 사용한다. 감성전시는 시각적인 아름다움을 위한 심미적 전시와 낭만주의를 위한 환기적 전시로 구분된다.

(1) 심미적 전시

관람객의 취향이 개인마다 다르기 때문에 사회적으로 통용되는 객관적인 미적 기준에 부합되는 전시물을 선정한다. 전시의 목적이 전시물의 아름다움을 전달하는 것이므로 가급적 전시 자료 외의 연구 자료와 보급 자료는 최소화한다.

(2) 환기적 전시

시대, 국가, 문화적 환경 등을 연극적인 방식으로 재현하는 것으로 디오라마, 파노라마, 모형 등을 통해 자신의 경험과 연계 및 환기하여 전시를 이해하는 것이다.

02 | 표현 수단에 따른 전시

1) 실물전시

실물전시는 전시물의 형태에 중점을 둔 전시이다. 실물전시의 효과를 높이는 방법으로는 조명효과의 활용, 여러 전시물들 사이에서 서로 시각의 독립을 유지시키는 배치, 배경의 단순화와 배경색의 조절 등이 있다. 실물전시에서 조명의 목적은 전시물에 빛을 집중시켜 물체의 형태가 뚜렷이 드러나게 하여 관람객이 전체와 부분을 자세히 볼 수 있도록 하는 것이다. 실물은 역사성과 희귀성을 갖는 동시에 보존의 중요성을 갖는 매체이다. 실물전시는 진열장, 진열대 등을 많이 사용한다.

2) 모형전시

모형전시는 실물전시로는 설명할 수 없는 내용을 효과적으로 전달할 때 많이 쓰인다. 작동모형을 만들어 전시하기도 하고, 너무 크거나 아주 미세한 것들을 축소·확대하여 전시하기도 한다. 또한 그 박물관의 소장품이 아니더라도 전시의 맥락으로 보아 꼭 전시해야 할 전시물이 있을 때에는 복제모형을 만들어 전시하기도 한다. 모형제작기술의 발달은 소장품에 얽매이지 않고 자유롭게 전시할 수 있어 전시 의미를 훨씬 잘 전달할 수 있게 되었다.

모형의 종류에는 지형모형, 건축모형, 고생물모형, 선박·기차·항공기 모형, 작동모형, 디오라마와 복합된 모형 등 다양하다. 주로 고고·역사계박물관에서는 진품을 복제한 레플리카가 있을 수 있으며, 민속계박물관에서는 예전의 주거형태를 재현한 모형이, 자연사계박물관에서는 공룡의 뼈 등이 전형적인 사례이다.

3) 영상전시

영상전시는 처음에는 단순하게 기록영상을 영화, 환등기, 비디오로 보여주는 수준에서 출발하였다. 영상전시는 실물을 실제로 전시할 수 없는 경우 대체수단으로 영상, 오브제

전시의 한계를 극복하기 위해 사용되며, 전시물의 이해를 돕는 보조수단으로서의 영상, 전시환경의 연출에 의해 체험 영상을 목적으로 하는 상호작용영상, 특수영상 등이 있다. 전시내용의 효과적인 전달수단으로 영상매체는 중요한 요소이며, 소프트웨어의 개발과 응용을 통해 입체적인 전시효과를 얻을 수 있다.

시스템	특징 및 범위
멀티영상	필름계와 전자계 멀티로 구분되고, 작은 화면의 집적에 의해 거대화면과 같은 효과를 내며, 대소 복수화면의 혼재, 화면분할, 화면이동, 확대·축소, 동일화면의 병렬 등 가변적 화면구성으로 다양한 영상표현과 시스템 동시진행이 가능하다. 예를 들어 멀티슬라이드, 멀티비전, 멀티큐브 등이 있다.
인터랙티브 영상	관람객 참여로 완성되는 상호작용(interaction)에 의한 쌍방향 커뮤니케이션 형태의 시스템이다. 예를 들어 터치스크린 등이 있다.
특수영상	일반 영상에 여러 가지 기계장치나 특수효과로 사람의 감각을 자극하여 영상현실이 실제 현실처럼 느껴지도록 만들어진 영상물이다. 예를 들어 매직비전, 홀로그램 등이 있다.
시뮬레이션 영상	첨단기술을 부가하여 스크린 이외의 요소를 더해 가상체험을 보다 강하게 연출할 수 있는 시스템이다. 예를 들어 철도, 항공기, 배 등의 운전 시뮬레이터 등이 있다.
무빙영상	좌석이나 스크린, 영상장치가 움직이는 시스템이다.
차재(車載)영상	영상장치가 차에 설치되어 어디서나 상영이 가능하다.

4) 동력전시

동물, 풍력, 수력, 인력 등의 동력과 전기를 이용하여 기계를 비롯한 다양한 전시물의 작동원리를 보여주는 전시형태로 전시물 특성상 주로 실내전시로 이루어지며, 초기 시설 설치비용이 많이 드는 단점이 있다.

5) 체험전시

관람객이 실제로 체험할 수 있는 전시로 수동적 입장이 아닌 능동적인 참여로 이루어지며 시각을 이용한 정보 습득에서 탈피하여 후각, 미각, 청각, 촉각 등의 오감을 만족시켜 박물관에 대한 친밀도를 높이는 전시이다. 체험전시는 유형에 따라 신체를 이용하는 직접적인 방식과 전시매체를 통한 간접적인 방식으로 나뉜다.

• 체험전시의 유형

구분	연출종류		전시방법
직접적 체험	조작전시 (Hands-on)		손을 이용하여 전시물을 조립, 해체, 조작하는 등 만지거나 행위를 해보는 방법
	참여전시 (Participatory)		관람객의 대답이나 참여를 통해 진행하는 방법
	시연전시 (Performance)		관람객의 직접적인 행위를 통한 정보전달의 방법으로 공예, 공방 등을 체험하는 방법
	실험전시 (Actual experience)		실험을 통한 원리를 체득하는 방법
	놀이전시 (Playing)		전시내용을 소재로 한 게임이나 퀴즈, 놀이 등을 통해 전시내용을 이해하는 방법
간접적 체험	영상 전시	정지영상전시	사진이나 그림 등을 이용한 전시 방법
		동적 영상전시	전시설명이나 주제전달을 위한 영상물을 상영
		특수영상전시	3D입체영상, 몰입형 대형영상, 시뮬레이션영상 상영
	모형전시		현재에 없거나 가기 어려운 곳의 현장 또는 상황을 실물대로 제작하거나 확대 및 축소하여 전시하는 방법
	특수연출전시		영상전시와 모형전시가 혼합된 형태로 전시매체의 다양한 움직임과 변화를 통한 복합적인 연출이 이루어지는 방법

6) 사육 및 재배전시

사육 및 재배전시는 전시실에서 생물을 사육하거나 재배하여 동식물의 형태를 관람객이 관찰하도록 한 전시로 온습도 유지와 적절한 보호시설 그리고 세심한 관리 인력이 필요하다.

03 | 전시물 배치에 따른 전시

1) 개체전시

전시물을 특징별로 엮어서 하나의 개체군을 만드는 전시로 전문박물관에서 많이 사용하며, 체계적인 전시가 가능한 방법이다.

2) 분류전시

전시물을 특정 기준인 형태, 기능, 재질 등으로 분류하여 배열함으로써 특정전시 의도를 통해 새로운 의미를 부여하는 방법이다.

3) 시간축전시

역사, 문화, 지리, 생물발생 등의 변천과정을 시간의 흐름에 따라 변화한 것으로 보고 이를 분석하여 대상의 변화를 체계적으로 전시하는 방법이다.

4) 공간축전시

국가적, 지역적 특정 대상을 중심으로 자료를 조사 및 연구하여 전시하는 방법으로 지리적 분포전시가 대표적이다.

04 | 주제에 따른 전시

1) 종합전시

박물관의 설립취지와 전시의도 등을 포괄적이며 추상적으로 구성하여 표현한 전시로 하나의 대상물을 다양한 각도로 해석하여 종합적으로 제시한 전시이다.

2) 생태전시

생태환경의 보존을 위하여 자연물과 지역주민이 공존하며 살아가는 모습을 보여주는 실질적인 참여전시이다.

3) 역사전시

역사관에 입각하여 역사적 흐름을 사진자료와 고증된 기록물 등으로 전시하는 방법이다.

4) 비교전시

비교전시는 전시주제와 전시물 등을 서로 비교 대조함으로써 관람객이 공통성과 차별성을 판단하도록 유도하는 전시이다.

05 | 매체에 따른 전시

전시 구성 매체와 전시방법에 따른 분류는 독립전시물, 영상전시물, 시연 등으로 분류할 수 있다.

전시분류	전시매체	전시방법
독립전시물	시각을 이용한 전시	시각에 의해 주제 내용을 느낄 수 있도록 하는 방법이다. 진열 케이스 내의 전시와 기계 조작에 의해 체험하게 한다.
	청각을 이용한 전시	시각과 청각의 복합적 성격을 토대로 전시하는 방법이다. 음향 계획의 필요성이 요구된다.
	대화형 전시	대화를 통해 기계조작과 전시물의 움직임이 이루어진다.
	신체를 이용한 전시	관람자의 신체를 직접 이용해 원리를 터득하게 된다. 손, 팔, 다리 등의 부분 이용이 가능하다.
영상전시물	정지영상을 이용한 전시	슬라이드와 단순 스크린조작에 의해 이루어진다.
	동적 영상을 이용한 전시	주제영화와 컴퓨터 및 영상매체를 이용하여 직접 움직임이 이루어지는 전시이다.
시연	실험을 이용한 전시	안내원이 실험이나 관람자의 실험을 토대로 주제를 이용하는 전시 방법이다.
	실습을 이용한 전시	실험전시를 보완하기 위한 방법으로 공작실과 공방 등이 이에 속한다.

03 요점정리

전시는 목적에 따라 해설형 전시, 교육적 전시, 감성적 전시 등으로 나뉘며 전시를 표현하는 수단에 따라 실물전시, 모형전시, 영상전시, 동력전시, 체험전시, 사육 및 재배전시 등으로 분류된다. 전시물 배치에 따라 개체전시, 분류전시, 시·공간축전시 등으로 나누거나 전시의 주제에 따라 종합전시, 생태전시, 역사전시, 비교전시 등으로 분류한다. 또한, 매체에 따라 시청각을 이용한 전시, 대화형 전시, 신체를 이용한 전시, 정지영상과 동적 영상을 이용한 전시, 실험 및 실습을 이용한 전시 등이 있다.

▣ 감성전시
감성전시는 미적 가치를 가장 좋은 조건하에 제시하는 전시로 물품 지향적 전시이다. 특히 미술관에서 설명을 최소화하고, 전시물을 돋보이게 하여 관람객의 감성을 특정한 방향으로 자극하여 감성을 연마하고 정서함양을 위하여 많이 사용한다. 감성전시는 시각적인 아름다움을 위한 심미적 전시와 낭만주의를 위한 환기적 전시로 구분된다.

▣ 체험전시
체험전시에는 직접적인 체험인 조작전시, 참여전시, 시연전시, 실험전시, 놀이전시 등이 있고, 간접적인 체험인 영상전시, 모형전시, 특수연출전시 등이 있다.

▣ 시간축전시
역사, 문화, 지리, 생물발생 등의 변천과정을 시간의 흐름에 따라 변화한 것으로 보고 이를 분석하여 대상의 변화를 체계적으로 전시하는 방법이다.

▣ 공간축전시
국가적, 지역적 특정 대상을 중심으로 자료를 조사 및 연구하여 전시하는 방법으로 지리적 분포전시가 대표적이다.

▣ 생태전시
생태환경의 보존을 위하여 자연물과 지역주민이 공존하며 살아가는 모습을 보여주는 실질적인 참여전시이다.

04 연습문제

문제 1
()는 시대, 국가, 문화적 환경 등을 연극적인 방식으로 재현하는 것으로 자신의 경험과 연계하여 나타낸 전시이다.

문제 2
()는 관람객의 직접적인 행위를 통한 정보전달의 방법으로 공예, 공방 등을 체험하는 전시이다.

문제 3
()는 국가적, 지역적 특정 대상을 중심으로 자료를 조사 및 연구하여 전시하는 방법으로 지리적 분포전시가 대표적이다.

문제 4
()는 생태환경의 보존을 위하여 자연물과 지역주민이 공존하며 살아가는 모습을 보여주는 전시이다.

정답 1) 환기적전시 2) 시연전시 3) 공간축전시 4) 생태전시

□ 참고자료
- 임채건, 〈디자인 체험전시관의 전시공간 구성 및 연출에 관한 연구〉, 〈한국실내디자인학회 학술발표대회 논문집 제5회〉, 한국실내디자인학회, 2003
- 김진호, 〈어린이박물관의 전시공간 규모산정 계획에 관한 연구〉, 국민대학교 석사학위논문, 2008
- 박성순, 〈미술관 전시의 유형과 공간 디자인 연구〉, 중앙대학교 석사학위논문, 2003
- 윤희정, 〈우리나라 박물관 발달에 따른 전시연출 변천 연구〉, 추계예술대학교 석사학위논문, 2007

제10강 전시 공간

© Contents

01 학습에 앞서

학습개요

전시공간은 전시물과 관람객을 연결하는 매개체로 의도된 메시지를 전시물을 통하여 다양한 연출방법으로 구현해 낼 수 있는 공간이다. 전시공간 요소인 천장, 벽, 바닥 등의 공간에서 전시대와 패널 등의 도구를 이용하여 전시기획자와 관람객을 모두 충족시킬 수 있도록 조성해야 한다.

학습목표

1. 전시공간의 요소에 대하여 이해한다.

주요용어해설

▣ 전시 공간 요소

전시공간은 벽, 바닥, 천장, 기둥 등으로 구성되어 있으며, 이들 공간을 이용하여 다양한 형태의 전시를 나타낼 수 있다.

02 학습하기

01 | 전시공간의 요소

1) 박물관 공간

박물관은 주변 환경과 조화를 이루며, 장기적인 발전을 위하여 건물의 증축 및 시설확장이 가능하고, 관광 및 휴식을 겸할 수 있는 여유로운 공간을 확보하는 것이 중요하다.

(1) 위치

박물관은 설립 목적에 따라 위치의 선정을 달리해야 한다. 국가를 대표하는 박물관은 수도권 내에 위치하고, 전문박물관은 소장품과 관련 있는 장소에 입지를 선정하며, 대학박물관은 대학생과 지역민을 위하여 캠퍼스 입구에 자리하는 것이 좋다.

(2) 구조

박물관 건물은 구조가 튼튼하고 기능에 충실하며 미관이 뛰어나고, 유지 및 운영관리의 효율성이 높아야 한다. 하지만 도심 내에 위치할 경우 넓은 공간을 확보하기 힘들기 때문에 작지만 알찬 건물구성이 바람직하다.

박물관은 관리·운영을 위한 공간과 조사·연구를 위한 공간, 교육·보급 활동을 위한 공간으로 나뉜다. 관리·운영을 위한 공간은 전시실, 수장고, 준비실, 공작실 등으로 이중 가장 넓은 면적을 가진 전시실의 배치에 따라 박물관 건물의 성격이 달라진다. 조사·연구를 위한 공간은 연구실, 실험실, 도서실 등으로 박물관의 연구 수준을 의미하는 공간이다. 교육·보급 활동을 위한 공간은 강당, 영상실, 세미나실 등이 있다.

박물관의 기능별 공간구성은 다음과 같다.

공간 구성	공간의 기능
전시부문	일반전시공간과 전시보조공간으로 나뉜다. 관련 분야의 원리 설명, 탐구, 참여 등에 의하여 학습하는 박물관의 기초적 기능을 지니고 있다.
공공기능 서비스 시설부문	학습공간, 여가활용공간, 휴식공간, 공원 등의 서비스 기능을 제공한다.
연구부문	분야별로 다양한 공간이 요구되며, 학술적 조사·연구, 과학연구, 전시기술효과에 관한 연구 등이 이루어진다. 특히 실험실은 고도의 테크놀로지를 지원하기 위한 충분한 실험기기의 지원과 필요 환경조성이 필수적이다. 박물관 관련 자료를 바탕으로 다양한 현실에 대한 이해를 도출하기 위한 교육적 연구 활동의 기능을 지닌다.
교육부문	다양한 계층의 지적 충족을 위한 학교교육, 일반인의 평생교육, 강연회, 공개 실험, 야외 관찰 등의 프로그램 기능을 지니며, 대중매체와의 연결을 통해 사회교육에 공헌한다.
수장부문	소장품을 수집, 보존, 처리, 유지, 관리하는 공간으로 구성된다. 다른 기능의 공간들과는 달리 특별한 주의를 요구하는 공간이며 다른 기능의 공간과 결합되어서는 안 된다. 수장고는 특별한 보안과 환경조절시스템을 필요로 하며 이것들은 분야별로 아주 상이한 공간 조건이 요구되므로 이에 대응한 다양한 종류의 공간들이 필요하다.
운영·관리부문	일반 사무관리와 건물의 유지관리부분을 담당하는 부분으로 관내 전반적인 시설운영 및 경영관리를 담당한다. 관람객의 박물관 이용 활성화를 위한 다양한 프로그램을 기획해서 장기적인 마케팅 전략을 수집하며 박물관의 운영사업을 전개한다.

(3) 건물 건축

박물관 건물을 짓기 위해서는 관람객과 박물관 인력의 이익을 적절하게 고려하여 설계한다. 관람객을 위해서 넓은 전시공간에 휴게시설도 마련하고 원활한 동선을 유지하며 온습도와 조명을 쾌적하게 유지해야 한다. 박물관 인력을 위해서는 전시물과 인력의 접촉이 쉽도록 하며 관리가 용이하고 전시물의 보존 및 관리를 위한 온습도 조절장치를 완벽하게 조성하는 한편, 관람객과 인력이 섞이지 않도록 동선을 유지해야 한다.

2) 전시공간

전시공간은 전시물과 관람객을 연결하는 매개체로, 의도된 메시지를 전시물을 통하여 다양한 연출방법으로 구현해 낼 수 있는 공간이다. 전시공간 요소인 천장, 벽, 바닥 등의 공간에서 전시대와 패널 등의 도구를 이용하여 전시기획자와 관람객을 모두 충족시킬 수 있도록 조성해야 한다.

3) 전시공간의 요소

전시공간은 벽, 바닥, 천장, 기둥 등으로 구성되어 있으며, 이들 공간을 이용한 전시는 다양한 형태로 나타난다.

(1) 벽면전시

벽면전시는 2차원적 전시물과 정면 중심의 입체적 전시물을 위한 전시이다. 관람객의 시선을 고려하여 벽체는 결과 질감이 있는 재료로 마감하고 색채는 밝은 계통을 사용하여 배경적 효과를 높인다. 벽면이 주제가 될 때에는 일부벽 또는 독립벽을 상징화하거나 그래픽 처리 및 사진 패널, 영상 스크린 등의 매체로 표현할 수 있다. 또한 시지각에 의한 명시거리는 전시공간의 형태와 전시방법 등에 따른 공간크기의 척도에 적용이 되며, 벽면은 관람객의 시선이 쉽게 모이고 머무르는 곳이므로 이러한 시각적인 중요성 외에도 프라이버시의 제공, 보호의 역할이 가능하다.

벽면전시에는 벽면전시판, 벽면진열장, 알코브벽, 알코브진열장, 돌출진열대, 돌출진열장 등을 사용한다.

• 벽면전시 종류

벽면전시판	벽면진열장	알코브벽
• 정면성 시각 요구 • 바닥 및 천장과 연속한 전시 가능 • 서화류, 그래픽, 모자이크, 판넬에 적합	• 연속되는 진열장 또는 단위진열장으로 구성되어 있는 3차원 전시 • 보존성이 요구되는 대형전시물에 적합	• 시각적 집약성이 강하고 정면성의 시각요구 • 군화(群化)전시 및 입체물 전시에 적합
알코브진열장	돌출진열대	돌출진열장
• 시각적 집중성이 높고 벽면의 연속적인 구성가능 • 디오라마 형식의 전시가능	입체전시물에 적합	• 보존성이 요구되는 전시 • 배경판이 보조전시면 역할

참고 Reference

색채

인간으로 하여금 무의식 또는 의식적으로 감각을 갖게 해주며, 색채로부터의 연상에 의하여 무의식세계에 깊이 가라앉아 있는 것을 의식 속에 떠올리게 한다. 색채로서 주의를 환기시키고 주의를 끄는 작용이 있다. 그러므로 색채를 살리는 여하에 따라 작품 감상을 효과적으로 할 수 있다. 색채의 이와 같은 특징에 중점을 두어 전시공간에서 사용할 때에는 시각적 피로를 덜어주는 베이지색, 암적색, 암회색 등의 중간 색조를 사용해준다. 그 외의 실내공간에는 안정된 실내연출을 위하여 천장은 고채도, 저명도의 색채를 사용하고, 벽면은 고명도, 저채도의 광택이 적고 차분한 색조의 색채를 사용한다.

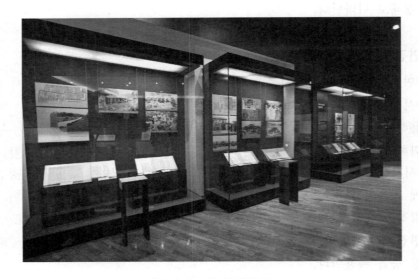

[독립기념관 벽면전시]

(2) 바닥전시

　바닥전시는 입체적 전시와 시각적 집중을 요하는 전시에서 사용한다. 시각상 내려다 보이는 위치이며 사방에서 보여지는 관람대상이 되므로 균형이 잡히고 통일된 구성이 요구된다. 전시실의 바닥면을 이용하거나 바닥면의 요철을 이용하는 전시방법으로 좁은 전시공간에서 개방감을 얻을 수 있으며 전체를 조망할 수 있다. 또한 전시물의 상부의 관찰이 요구될 때 사방으로부터 균일한 시각을 형성할 수 있다.

　바닥전시는 바닥 평면, 가라앉은 바닥, 경사진 바닥면을 이용하여 전시한다.

• 바닥전시 종류

바닥 평면	가라앉은 바닥	경사진 바닥면
• 바닥면에 사물과 부조 전시 적합 • 벽면 표시와 연결하여 효과적으로 전시	• 바닥 평면전시보다 시각적으로 집약성 형성 • 입체물 전시와 복합화 가능	• 전시바닥면을 기준하여 바닥면보다 돌출시켜 경사지게 만든 후 전시 • 연관적인 내용 전시에 유리

바닥전시의 전시방법으로는 동선체계와 관련하여 배치가 검토될 필요가 있으며, 바닥에 직접 전시할 경우 보행자로부터 보호를 필요로 할 때에는 유리스크린, 가드레일 등을 설치한다.

(3) 천장전시

다이내믹한 효과를 기대할 수 있는 천장전시는 천장면 자체가 전시면이 되는 경우도 있고 매다는 방식을 취하여 전시하는 방법도 있다. 즉, 전시실의 천장을 이용하여 천장면을 그대로 전시면으로 사용하거나 전시물을 붙이기도 하며, 천장면에 전시물을 달아매기도 하는 전시기법이다. 여기에 경사진 바닥면과 계단실의 천장을 이용할 수 있고, 대형전시물의 내부로 관람객이 들어갈 수 있다. 전시물의 하부 접근 시 좁은 전시공간에서 또는 대공간에서 공간을 다양하게 사용할 수 있으나 머리 및 안구회전이 상·하방면보다는 좌·우방면으로 운동하기가 쉽고 천장면을 올려다보면 피로를 더 빨리 느끼는 단점이 있다. 천장전시는 상향조명을 원칙으로 하며, 측면조명을 단면의 유형에 따라 조정 및 설치할 수 있다.

(4) 기둥전시

기둥전시는 기둥 자체가 벽면과 같은 배경이 될 수 있고, 기둥을 이동시켜 크기, 형태, 위치를 달리하여 위계적 전시를 할 수도 있다.

03 요점정리

전시공간은 전시물과 관람객을 연결하는 매개체로, 의도된 메시지를 전시물을 통하여 다양한 연출방법으로 구현해 낼 수 있는 공간이다. 전시공간 요소인 천장, 벽, 바닥 등의 공간에서 전시대와 패널 등의 도구를 이용하여 전시기획자와 관람객을 모두 충족시킬 수 있도록 조성해야 한다.

▣ 전시공간 요소

전시공간은 벽, 바닥, 천장, 기둥 등으로 구성되어 있으며, 이들 공간을 이용하여 다양한 형태의 전시로 나타낼 수 있다.

04 연습문제

전시기획입문

문제 1

박물관 공간 중 전시실, 수장고, 준비실, 공작실 등은 ()을 위한 공간이다.

문제 2

전시 공간의 요소 중 ()은 2차원적 전시물과 정면 중심의 입체적 전시물을 전시하기에 적합한 공간이다.

정답 1) 관리와 운영 2) 벽면

☐ **참고자료**
- 김영조 외 2, 〈소규모 미술관의 전시공간 구성에 관한 연구〉, 〈조형 미술논문집 제7권〉, 조선대학교 조형미술연구소, 2007
- 김정희, 〈미술관 전시디자인에서의 연속성 구현에 관한 연구〉, 건국대학교 석사학위논문, 2002
- 임채진 외 1, 〈박물관 전시·환경계획지침에 관한 연구〉, 홍익대학교 환경개발연구원, 1997
- 정현주, 〈박물관 전시계획과 디자인방법에 관한 연구〉, 이화여자대학교 석사학위논문, 1994

제11강 전시 시설

© Contents

01 학습에 앞서

학습개요

전시공간에서 동선, 진열장, 조명 등의 전시시설은 물리화학적 조건을 쾌적하게 유지해야만 원활한 전시가 이루어질 수 있다. 동선은 입구에서부터 전시실을 관람하고 출구에 이르는 건축공간에 대한 회유와 순회의 궤적(軌跡)을 의미한다. 진열장은 전시물을 보존하고 쾌적한 환경에서 전시를 관람할 수 있도록 하는 도구이며, 조명은 전시물을 돋보이게 하는 장치이다.

학습목표

1. 전시시설인 동선과 진열장에 대하여 학습한다.
2. 조명에 대하여 학습한다.

주요용어해설

■ **동선**

동선은 전시물을 체계적으로 전달하기 위하여 관람객의 원활한 흐름을 만들어 내는 작업으로, 렘부르크는 간선형, 빗형, 체인형, 부채형, 블록형 등으로 구분하여 동선을 제시하고 있다.

■ **진열장**

진열장은 전시물을 보존하고 쾌적한 환경에서 전시를 관람할 수 있도록 하는 도구로, 벽부형 진열장, 독립형 진열장, 천장고정형 진열장, 벽부조감형 진열장, 부착형 진열장, 진열장 보조 전시대, 좌대, 차단봉, 이동식 칸막이, 액자걸이, 서진 등이 있다.

02 학습하기

전시기획입문

01 | 동선과 진열장

1) 동선

전시의 동선은 입구에서부터 전시실을 관람하고 출구에 이르는 건축공간에 대한 회유와 순회의 궤적(軌跡)을 의미한다. 전시물을 체계적으로 전달하기 위하여 관람객의 원활한 흐름을 만들어 내는 작업으로 전시물의 배치와 관람객의 움직임을 고려하여 다양한 루트를 확보하는 것이 중요하다.

동선은 크게 3가지로 분류된다.

첫째, 관람동선이다. 관람객이 전시물을 보면서 이동하는 경로로 관람객이 전시물에 접근하는 방법이다. 관람동선은 강제동선과 자유동선으로 나뉜다. 강제동선은 연대순의 역사전시, 순차적인 관람을 통해 전시메시지의 전달이 가능한 경우에만 사용되며, 관람객의 효과적인 통제, 관리, 운영의 효율성을 높이기 위해 택한다. 자유동선은 관람객의 의지에 따라 자연스럽게 전시를 관람할 수 있다.

둘째, 관리동선이다. 전시시설의 신속한 보수와 유지관리를 위한 동선이다.

셋째, 자료동선이다. 전시물의 교체, 수집, 반입 등에 따른 동선이다. 반출·입구에 따라 점검한 후 전시 준비실로 이동하는 통로, 수장고에 수납되는 경로, 임시 보관창고에 가는 경우 등이 여기에 속한다.

한편 동선의 유형을 렘부르크는 간선형, 빗형, 체인형, 부채형, 블록형 등으로 구분하였다.

(1) 간선형(동맥형)

입출구가 하나로 평면의 전시공간에 직선 또는 곡선과 관계 없이 다른 길을 제공하지 않고 연속된 통로로 이어져 있어 신체의 동맥과 비슷한 순환 전시를 지향하고 있다. 전시물을 통로의 한쪽에만 설치하여 관람하도록 한 전시이다.

(2) 빗형(혼합형)

입출구가 다르며 각각의 공간에 다른 주제를 담아 관람객 이 서로 겹치지 않고 쌍방통행으로 관람하도록 한 전시이다.

(3) 체인형(고리형)

입출구가 다르며 다양한 이동통로를 만들어 내부에 독립 적인 공간을 구성하여 관람하도록 한 전시이다.

(4) 부채형(star형)

입출구가 하나로 중앙의 한 지점에서 퍼져나가는 시스템 으로 여러 통로가 이어져 서로 다른 주제를 분리하여 전시 한 형태이다.

(5) 블록형

입출구가 하나로 이동이 자유롭고 특정 체제가 없이 전시 주제에 따라 개별 혹은 혼합된 형태로 관람객별 전시의 힘에 의존한다.

2) 진열장

진열장은 전시물의 보존을 위하여 먼저 견고성과 안전성을 바탕으로 제작해야 한다. 또한 쾌적한 환경에서 관람객이 전시를 관람할 수 있도록 전시물 크기에 맞는 진열장을 배치하고 내부 마감이 전시물을 돋보일 수 있도록 해야 한다.

참고 Reference

진열장의 중요 기능
1. 도둑과 손상으로부터 전시물 보호
2. 자외선과 오염물질, 먼지, 해충 등으로부터 전시물을 보호하기 위해 온도, 상대습도, 조명 수준을 항상 똑같이 지켜주는 미시적 기후 환경 제공
3. 전시물이 잘 보이도록 배경 제공
4. 전시물을 안전하게 지키고 편리하게 보이도록 진열
5. 동전 크기만한 매우 작은 전시물부터 사람크기, 수미터에 이르는 높은 천장 사이를 연결하는 디자인적 요소로서의 역할
6. 전시실 내의 입체적인 조각, 가구와 같이 관람객이 관심을 갖도록 할 수 있는 힘을 지닌 시각적이고 물리적인 역할
7. 전시실 내에서 동선 패턴을 형성하는 요소로서 활용

진열장의 설계방식
1. 평평하며, 완벽하게 안정되고 흔들리지 않을 것
2. 안전성을 갖추고, 필요하다면 자물쇠나 경보장치를 달 것
3. 필요할 때 접근할 수 있고 보안 예방에 따라 쉽고 안전하게 전시물을 안에 넣고 뺄 수 있을 것
4. 안에 전시되어 있는 어느 전시물에도 직·간접으로 유해한 영향을 미치지 않는 재질로 만들 것
5. 알맞은 조명 수준을 유지할 것

6. 진열된 전시물의 성격과 관람객의 특성을 고려하며 전시물을 쉽고 편안하게 관람하도록 보장할 것
7. 사용된 재질과 건축방법이 진열장의 수명에 적합해야 할 것
8. 날카로운 모서리나 위험한 돌출부분 없이 안전하게 설계하여 열성적인 관람객으로부터 파손당하지 않도록 할 것
9. 안의 전시물이 위험하지 않도록 기본적인 관리가 가능할 것

대표적인 진열장에는 벽부형 진열장, 독립형 진열장, 천장고정형 진열장, 벽부 조감형 진열장, 진열장 보조 전시대, 좌대, 차단봉, 이동식 칸막이, 액자걸이, 서진 등이 있다.

(1) 벽부형 진열장

2차원적 전시물이나 전면 중심의 입체적 전시물을 진열할 때 사용하며, 전시벽면에 따라 전면에 유리를 두어 내부에 전시공간을 만든 형태이다. 진열장은 1면과 3면으로 나뉘며, 전시형태에 따라 전시장의 폭과 유리의 높이 등을 달리 하고 유리는 방화유리를 사용한다. 진열장의 개폐는 전면과 측면을 활용하며, 요즘에는 거의 전동도어 전진 개폐방식을 사용하여 전시작업이 용이하도록 한다.

(2) 독립형 진열장

소형 혹은 대형의 입체적 전시물을 전시실에서 부각시킬 때 사용하며 4~5면을 사용한다. 사방에서 전시물을 볼 수 있는 형태이며, 특히 5면의 조감형 진열장은 회화, 서적, 섬유 등의 평면적인 작품 및 소형 전시물을 위에서 아래로 내려다보는 전시형태이다. 바닥을 고정하는 경우도 있지만 전시 연출상 변화를 위하여 이동할 수 있도록 캐스트롤러(cast roller)를 부착하여 바닥조정레버로 진열장의 균형을 잡기도 한다.

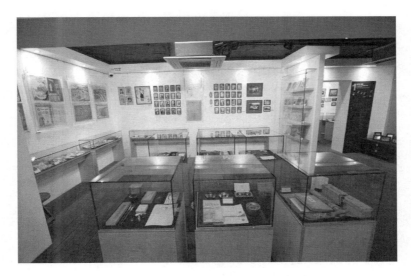

[근현대 디자인박물관의 독립형 진열장]

(3) 천장고정형 진열장

　수직으로 천장에 진열장을 매단 형태로 입체적인 전시물을 전시할 때 사용한다.

(4) 벽부 조감형 진열장

　벽에 진열장을 붙인 것으로 4면으로 입체적 전시물을 볼 수 있도록 하였다.

(5) 진열장 보조 전시대

　다양한 전시물을 진열장 안에 전시할 때 높이 및 경사 등을 고려하여 차이 나게 하는 받침대이다.

(6) 좌대

　상판과 다리로 구성된 받침대로 입체적인 전시물을 독립형 진열장에 전시할 때 사용한다.

(7) 차단봉

　전시 중 전시물에 관람객이 다가오지 못하도록 설치하는 도구이다.

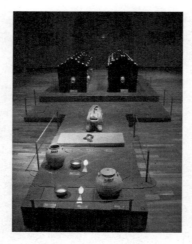

[국립공주박물관 차단봉]

(8) 이동식 칸막이

전시의 성격에 따라 다양한 공간을 구획하거나 격자 모양으로 방향 전환 및 자유로운 이동이 가능하도록 만든 도구이다.

(9) 액자걸이

2차원적 전시물을 벽면에 걸기 위한 도구로, 벽면을 손상시키지 않고 자유롭고 빠르게 전시하는 형태로 박물관뿐만 아니라 갤러리, 오피스, 일반주택 등의 공간에서 광범위하게 사용하고 있다.

[국립공주박물관 액자걸이]

(10) 서진

주로 족자나 편지 등의 말려 있는 전시물을 눌러 전시할 때 사용하는 도구이다.

(11) 전시대

전시대는 유리 케이스 없이 생동감을 느낄 수 있게 하는 노출전시에 많이 쓰인다. 주로 보존성이 요구되지 않는 대형 전시물을 전시할 때 사용한다.

02 | 조명

1) 조명의 정의

박물관 전시공간의 조명은 본래 전시물을 돋보이게 하는 장치로서 전시물의 보존과 관람객의 쾌적한 전시환경 조성을 위한 적절한 조도와 광도를 유지하여야 한다.

관람객이 외부공간에서 전시공간으로 진입하게 될 때 실내의 조도가 차츰 낮아지는 형식을 취해야 한다. 시적응을 고려하여 조도차가 단계적으로 이루어지도록 출입구에 완충지역을 마련해야 한다.

전시조명은 중요한 전시물 위주로 밝게 비춤으로써 전체적으로 조명의 강약을 조절한다. 배경은 단순한 색조와 광택이 없이 마무리된 표면으로 매끈함이 중간 정도의 재질을 사용하고 저채도 저명도를 배경으로 사용하여 조도의 차이를 극복하며, 반사율이 적은 낮은 조도를 유지하여 전시를 돋보이게 한다.

2) 조명의 종류

조명은 주조명, 충진조명, 후면조명, 배경조명 등으로 나뉜다.

[국립공주박물관 조명]

(1) 주조명

소형 전시물은 주조명 하나만으로도 가능하지만 대형 전시물은 여러 개가 필요하다. 주조명은 확산되지 않는 빛을 사용하며 조명의 밝기와 비춰지는 각도에 따라 전시물의 재질이나 성격을 달리한다.

(2) 충진조명

부드럽게 확산되는 빛으로 그림자가 지는 부분이 잘 보이도록 돕는 역할을 하며 주조명과 다른 방향으로 비춰준다. 주변조명이 충분할 경우 충진조명은 쓰지 않는다.

(3) 후면조명 및 배경조명

후면조명은 주조명으로 생기는 그림자를 없애기 위해서 사용한다. 배경조명은 특별히 배경을 강조할 때 자연사박물관에서 디오라마 전시로 자연풍경을 보여주고자 하면 사용한다. 이들 조명은 배경과 그림자를 없애거나 살리기 위해 사용하기 때문에 주조명 및 측면조명과는 다르게 설치하여 사용한다.

(4) 자연광

변화가 많고 광원을 조절하는 것이 불가능하지만 경제적으로 비용을 절감할 수 있다. 외부와의 끊임없는 접촉을 할 수 있는 적당한 크기의 창문을 분배하여 눈부심을 없애고, 실내의 어두침침함을 피하도록 한다.

관람객을 위한 휴식공간을 마련하여 자연채광을 줌으로써 피곤을 풀 수 있도록 유도한다. 특히 주출입구, 중앙홀, 전시실과 전시실 간의 이동공간에 자연채광을 이용하여 관람객에게 안정감을 주도록 한다.

3) 조명의 목적

전시공간을 연출할 때 조명은 전시공간을 가장 풍부하게 연출해낼 수 있는 요소로서 실내에 빛을 도입하여 공간을 한정시키며 공간의 질을 높인다. 이런 조명의 목적은 다음과 같다. 첫째, 동작과 작업 때문에 인간은 직접 물체를 보는 것이 필요하지만 물체가 명확히 보이고, 또한 사람이 물체를 보고 있어도 피로를 될 수 있는 대로 적게 하는 효과를 내야 한다. 둘째, 인간의 심리를 움직이게 하는 기분이나 분위기를 어떤 장소나 공간 속에서 알맞게 표현되도록 하는 것이다.

참고 Reference

구분	인공 조명의 장단점
장점	• 기술, 보존상 이점이 있다. • 계획상 많은 가능성을 제시한다. • 광의 강도와 색분포의 조절이 용이하다.
단점	• 조명효과가 단조롭다. • 조명의 대비를 분포시키기가 어렵다. • 자연조명에서보다 인체의 민감도가 떨어진다. • 전반적인 균일한 조명이 어렵다.

03 요점정리

전시공간에서 동선, 진열장, 조명 등의 전시시설은 물리화학적 조건을 쾌적하게 유지해야만 원활한 전시가 이루어질 수 있다. 동선은 입구에서부터 전시실을 관람하고 출구에 이르는 건축공간에 대한 회유와 순회의 궤적(軌跡)을 의미한다. 진열장은 전시물을 보존하고 쾌적한 환경에서 전시를 관람할 수 있도록 하는 도구이며, 조명은 전시물을 돋보이게 하는 장치이다.

▣ 동선
동선은 전시물을 체계적으로 전달하기 위하여 관람객의 원활한 흐름을 만들어 내는 작업으로, 렘부르크는 간선형, 빗형, 체인형, 부채형, 블록형 등으로 구분하여 동선을 제시하고 있다.

▣ 진열장
진열장은 전시물을 보존하고 쾌적한 환경에서 전시를 관람할 수 있도록 하는 도구로, 벽부형 진열장, 독립형 진열장, 천장고정형 진열장, 벽부조감형 진열장, 부착형 진열장, 진열장 보조 전시대, 좌대, 차단봉, 이동식 칸막이, 액자걸이, 서진 등이 있다.

▣ 자연광
변화가 많고 광원을 조절하는 것이 불가능하지만 경제적으로 비용을 절감할 수 있다. 외부와의 끊임없는 접촉을 할 수 있는 적당한 크기의 창문을 분배하여 눈부심을 없애고, 실내의 어두침침함을 피하도록 한다.
관람객을 위한 휴식공간을 마련하여 자연채광을 줌으로써 피곤을 풀 수 있도록 유도한다. 특히 주출입구, 중앙홀, 전시실과 전시실 간의 이동공간에 자연채광을 이용하여 관람객에게 안정감을 주도록 한다.

04 연습문제

전시기획입문

문제 1

()은 입구에서부터 전시실을 관람하고 출구에 이르는 건축공간에 대한 회유와 순회의 궤적을 의미한다.

문제 2

렘부르크의 동선 유형 중 입출구가 하나로 평면의 전시공간이 서로 연속된 통로로 이어져 전시물을 통로의 한쪽에만 설치하는 형태는 ()이다.

문제 3

진열장 중 ()은 소형 혹은 대형의 입체적 전시물을 전시실에서 부각시킬 때 사용하며 4면과 5면으로 이루어져 있다.

문제 4

조명 중 ()은 확산되지 않는 빛으로 배경으로부터 전시물을 떨어뜨려 공간감을 주는 역할을 한다.

[정답] 1) 동선 2) 간선형 3) 독립형 진열장 4) 후면조명

□ **참고자료**
- 마이클 벨처, 〈박물관 전시의 기획과 디자인〉, 예경, 2006
- 임채진, 한선영, 〈박물관 관람자의 동선특성에 관한 조사〉, 〈디자인논문집 제4호〉, 홍익대학교 산업디자인연구소, 1999
- 최종호, 〈전시환경 계획과 진열장 환경제어〉, 〈박물관의 이론과 실제－박물관 실무 지침(2)〉, 한국박물관협회, 2004

제12강 전시 자료

Contents

01 학습에 앞서

학습개요

전시물 자체로 불특정한 다수의 관람객을 모두 충족시켜 줄 수 없기 때문에 전시자료를 활용하여 이해도를 높인다. 전시에 있어서 전시자료는 전시주제를 효과적으로 드러내는 수단으로 전시물 내용과 가장 밀접한 관계를 맺고 있다.

전시자료는 1차적 자료와 2차적 자료로 분류된다. 1차적 자료는 실물자료이고, 2차적 자료는 평면, 입체, 종합자료이다.

학습목표

1. 전시 전달 매체인 전시자료에 대하여 이해한다.
2. 1차적 자료와 2차적 자료의 차이를 이해한다.

주요용어해설

▣ 1차적 자료

1차적 자료인 실물자료는 역사·고고·인류·민속·예술·동물·식물·광물·과학·기술·산업 등에 관한 자료를 구입, 기증, 기탁, 교환 등의 방법으로 박물관에서 소장한 것이다.

▣ 2차적 자료

2차적 자료인 평면자료는 설명패널, 사진, 와이드칼라 등이 있고, 종합자료는 슬라이드 프로젝터, 멀티비전, 빔 프로젝터 등이 있으며, 음성자료는 해설음성, 자연음성, 인공음성 등이 있다.

02 학습하기

전시기획입문

01 | 1차적 자료

1) 전시 자료

박물관 전시는 효과적인 메시지 전달을 위하여 다양한 방법으로 전시물을 진열하는 것이다. 하나의 주제를 인위적으로 학예사, 교육담당자, 학자 등이 관람객의 이익을 위해 설치하고, 커뮤니케이션 기능을 개선시키는 연출방법이다.

전시는 관람객에게 전시의 요점을 명확하게 전달하는 것이 중요하다. 전시물 간의 상호관계 및 시사점 또한 분명히 해야 하며, 부족한 부분은 다양한 전시자료를 활용한다.

전시에 있어서 전시자료는 전시주제를 효과적으로 드러내는 수단으로 전시물 내용과 가장 밀접한 관계를 맺고 있다.

전시자료는 1차적 자료와 2차적 자료로 분류된다. 1차적 자료는 실물자료이고, 2차적 자료는 평면, 입체, 종합자료이다.

2) 1차적 전시 자료

1차적 자료인 실물자료는 역사·고고·인류·민속·예술·동물·식물·광물·과학·기술·산업 등에 관한 자료를 구입, 기증, 기탁, 교환 등의 방법으로 박물관에서 소장한 것이다.

02 | 2차적 자료

1) 평면자료

평면자료는 설명패널, 사진, 와이드칼라 등이 있다.

(1) 설명패널

설명패널은 독자적으로 의미전달을 하거나, 실물자료와 기타 전시자료와의 관계에서 보조적 역할을 하는 것으로 관람객이 쉽게 전시내용을 파악할 수 있도록 세부적인 사항을 포함하면서도 전시의 중요성과 가치를 드러내야 한다. 목재, 금속재, 플라스틱재 등을 이용하여 제작하는데 간단하게 텍스트만을 사용하거나, 텍스트와 사진, 도해 등을 조합하여 이해를 돕도록 하기도 한다.

• 각 박물관 설명패널

[국립공주박물관 설명패널]

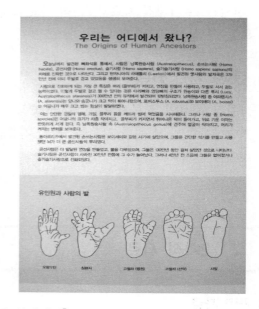

[석장리박물관 설명패널]

(2) 사진

사진은 전시의 직접적인 이해를 돕고 실물의 심층적 분석을 위하여 사용하거나 사진을 주제로 한 사진전을 할 때 사용한다.

(3) 와이드칼라

대형 슬라이드로 조명을 비추어 영상을 보여주는 사진으로 현장감이 뛰어나고 강렬한 인상을 주기 때문에 광고에서 많이 쓰인다. 와이드칼라는 벽면 부착 시 돌출문제와 조명기구에 의한 열 발생, 균일한 조도처리 등 박물관 내부 전시환경에 유해한 요소로 작용될 수 있다.

• 와이드칼라

[지하철 와이드칼라 광고]

[공주박물관 와이드칼라]

2) 입체자료

입체자료는 복원, 모형, 디오라마, 파노라마 등이 있다.

(1) 복원

희소성 있는 전시물, 원형이 파손된 전시물, 내용전달을 위해 축소와 확대가 필요한 전시물, 대량전시나 노출전시가 필요한 전시물 등을 실물을 기초로 성형한 모사나 모조 등을 한다.

> **참고** Reference
>
> **모사와 모조**
> 모사는 그림 같은 평면적인 것을 1 : 1로 축척한 자료이고, 모조는 입체적인 것을 1 : 1로 축척한 자료이다.

(2) 모형

모형은 전시 주제에 따라 실물을 그대로 본뜬 지형, 건축, 동식물 등과 상황에 따라 실물의 크기를 가감하여 제작한 기계 단면도, 건축구조 단면도 등을 말하며, 포괄적으로 전시를 한눈에 조망할 수 있도록 한 자료이다.

(3) 디오라마(diorama)와 파노라마(panorama)

디오라마(diorama)는 주제를 시공간에 집약시켜 입체감과 현장감을 극대화한 것으로 모형을 설치하여 하나의 장면을 연출하는 방법이다. 파노라마(panorama)는 연속적인 주제를 실제와 가깝게 실물 모형으로 전체와 부분의 관계를 명백하게 하여 서로 연관성을 깊게 표현함으로써 실제 경관을 보는 것처럼 색, 질감, 조명, 음향 등을 설치하는 방법이다.

3) 종합자료

종합자료인 영상은 흥미 유발과 다수의 관람객에게 동시에 정보를 전달하기 위한 슬라이드 프로젝터, 멀티비전, 빔 프로젝터 등을 의미한다.

(1) 슬라이드 프로젝터

슬라이드 프로젝터는 35mm, 120mm 정도의 필름을 연속적으로 작동시켜 스크린에 사진영상을 보여주는 형태이다.

(2) 멀티비전

　　장소에 구애받지 않고 TV, VTR, 컴퓨터 등과 연결하여 사용하는 자료로 여러 브라운관에 다른 영상을 보여주거나 하나의 내용을 분할하여 보여준다.

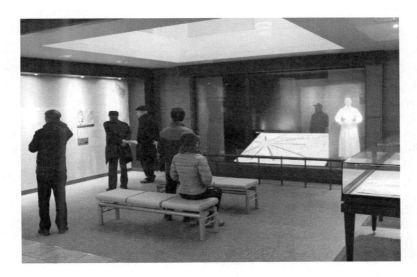

[대구 근대역사관 멀티비전]

(3) 빔 프로젝터

　　빔 프로젝터는 USB케이블로 PC와 프로젝터를 연결하여 이미지를 투영하는 방법으로 사진과 동영상을 보여주는 형태이다.

4) 음성자료

　　음성자료는 해설음성, 자연음성, 인공음성 등이 있다.

03 요점정리

전시물 자체로는 불특정한 다수의 관람객을 모두 충족시켜 줄 수 없기 때문에 전시자료를 활용하여 이해도를 높인다. 전시에 있어서 전시자료는 전시주제를 효과적으로 드러내는 수단으로 전시물 내용과 가장 밀접한 관계를 맺고 있다.

전시자료는 1차적 자료와 2차적 자료로 분류된다. 1차적 자료는 실물자료이고, 2차적 자료는 평면, 입체, 종합자료이다.

▣ 1차적 자료

1차적 자료인 실물자료는 역사 · 고고 · 인류 · 민속 · 예술 · 동물 · 식물 · 광물 · 과학 · 기술 · 산업 등에 관한 자료를 구입, 기증, 기탁, 교환 등의 방법으로 박물관에서 소장한 것이다.

▣ 2차적 자료

2차적 자료인 평면자료에는 설명패널, 사진, 와이드칼라 등이 있고, 종합자료는 슬라이드 프로젝터, 멀티비전 등이 있으며, 음성자료는 해설음성, 자연음성, 인공음성 등이 있다.

▣ 디오라마(diorama)와 파노라마(panorama)

디오라마(diorama)는 주제를 시공간에 집약시켜 입체감과 현장감을 극대화한 것으로 모형을 설치하여 하나의 장면을 연출하는 방법이다. 파노라마(panorama)는 연속적인 주제를 실제와 가깝게 실물 모형으로 전체와 부분의 관계를 명백하게 하여 서로 연관성을 깊게 표현함으로써 실제 경관을 보는 것처럼 색, 질감, 조명, 음향 등을 설치하는 방법이다.

04 연습문제

문제 1

1차적 자료인 ()는 역사, 고고, 인류, 민속, 예술, 동물, 식물, 광물, 과학, 기술, 산업 등에 관한 자료를 수집하여 박물관에 소장한 것이다.

문제 2

()는 대형슬라이드 조명을 비추어 영상을 보여주는 사진으로 현장감이 뛰어나고 강렬한 인상을 주기 때문에 광고에서 많이 쓰이는 자료이다.

문제 3

()는 주제를 시공간에 집약시켜 입체감과 현장감을 극대화한 것으로 모형을 설치하여 하나의 장면을 연출하는 방법이다.

문제 4

()는 35mm, 120mm 정도의 필름을 연속적으로 작동시켜 스크린에 사진영상을 보여주는 형태이다.

[정답] 1) 실물자료 2) 와이드칼라 3) 디오라마 4) 슬라이드 프로젝터

☐ **참고자료**
 - 백인환, 〈산림박물관의 운영실태와 개선방안에 관한 연구-금강수목원의 산림박물관을 중심으로-〉, 충남대학교 석사학위논문, 2002

제13강 전시 디자인

© Contents

1. 전시 디자인

01 학습에 앞서

학습개요

박물관 디자인은 박물관의 외관과 수집, 보존, 전시, 교육 등의 모든 기능과 상당한 관련이 있는 매우 복잡한 작업으로, 박물관의 가시적인 활동 전반을 의미한다. 디자인을 위해서는 문화예술적인 감각뿐만 아니라 다방면으로 전문적인 지식이 필요하기 때문에 거의 모든 분야를 망라한다고 해도 과언이 아니다.

학습목표

전시 디자인에 대하여 이해한다.

주요용어해설

■ 박물관 디자인
박물관 디자인 분야는 환경디자인, 제품디자인, 시각디자인, 영상디자인, 축제디자인 등으로 나뉜다.

■ 전시 디자인 업무
전시 디자인의 업무단계는 준비과정, 문제분석, 타당성 조사, 연구, 분석, 종합, 디자인 개발, 평가, 디자인 수정, 커뮤니케이션, 마무리, 모니터 등의 과정으로 이루어져 있다.

02 학습하기

01 | 전시 디자인

1) 박물관 디자인

박물관 디자인은 박물관의 외관과 수집, 보존, 전시, 교육 등의 모든 기능과 상당한 관련이 있는 매우 복잡한 작업으로 박물관의 가시적인 활동 전반을 의미한다. 디자인을 위해서는 문화예술적인 감각뿐만 아니라 다방면으로 전문적인 지식이 필요하기 때문에 거의 모든 분야를 망라한다고 해도 과언이 아니다.

(1) 박물관 디자인 분야

[대구 근대역사관 외부]

① 전시공간, 동선, 조명, 전시 진열, 특수 연출 등의 환경디자인
② 진열장, 가구, 기념품, 모형(복원, 디오라마, 파노라마), 인터렉티브, 오디오가이드, 영상가이드 등의 제품디자인

③ 리플릿, 도록, 포스터, 가이드북, 설명패널, 네임텍, 아이덴티티, 각종 보도자료 홍
　보물 등의 시각디자인
④ 슬라이드 프로젝터, 멀티비전 등의 영상디자인
⑤ 퍼포먼스, 이벤트, 축제, 박람회 등의 축제디자인

2) 전시 디자인 업무

　전시 디자이너는 학예사, 그래픽디자이너, 보존처리사 등의 인력과 전시디자인의 아이디
어를 개발하며 전시의 필요성을 인식한다. 이와 같은 준비과정을 거쳐 문제점을 분석하고
타당성을 조사하여 전시의 가치와 유용성 등을 판단한다. 이때 전시 디자이너는 창의적인
사고와 결단력이 필요하다.
　다음으로 추상적인 내용을 체계적으로 점검하여 구체화하는 디자인개발을 통해 1차 제
안서를 도출한다. 기능성, 견고성, 미적 감각 등을 기준으로 제안서를 검토하고 평가과정
을 거쳐 다시 디자인을 수정한다.
　수정과 재평가 작업은 반복할수록 좋은 결과물이 나올 수 있으며, 전시공간 내에서 관람
객의 원활한 커뮤니케이션을 이룰 수 있다. 마지막으로 전시와 관련한 보고서를 작성하고
향후 전시에 반영될 수 있는 모니터과정을 거친다.

• 디자인 업무단계

투입		업무	결과	
필요성 인식	→	1. 준비과정		
기획서	→	2. 문제분석		
		3. 타당성 조사/일정		
데이터	→	4. 연구		
		5. 분석		
		6. 종합		
		7. 디자인 개발	→	1차 제안서
데이터	→	8. 평가		
		9. 디자인 수정		
		10. 커뮤니케이션	→	해결안 제시
		11. 마무리		
데이터	→	12. 모니터과정	→	데이터

• 전시 디자이너

　전시 디자이너는 전시 디자인 제안 및 자문을 하고 작업일정을 수립하며, 학예사와 교육담당자와의 협력관계를 유지하는 인력이다. 다양한 디자인 분야에 대한 이해와 특성을 바탕으로 디자인의 제작과 시공 시 전체적인 흐름을 책임져야 한다. 또한 학예사와 수평적인 구조를 이루어 수준 높은 전시를 완성해야 한다.

• 전시 디자이너 자격요건

교육수준	그래픽 디자인, 산업디자인, 상업예술 혹은 커뮤니케이션 아트, 건축, 인테리어 디자인, 극장 디자인, 스튜디오 아트 분야의 학위 소지자 및 수료자
경력	박물관과 관련된 전시 디자인 실무 경력이 필수적으로 요구된다. 추가적으로 전시 제작, 캐비닛 제작, 나무·철재·플라스틱 조립 등의 건축 관련 제작, 모델 제작, 혹은 그래픽 홍보 일러스트레이션, 오디오·비디오 프레젠테이션 등의 매체 관련 경험자
지식, 능력, 기술	• 전시디자인을 박물관의 목적과 스타일에 맞게 개념화하여 기획할 수 있는 능력 • 적절한 미학적 판단을 내릴 수 있는 능력 • 전시회 디자인을 서면, 도면으로 작성할 수 있는 능력 • 전시회의 구성과 설치에 관한 관리 및 지도능력 • 안전에 관한 지식, 보존과학의 필요성에 대한 인식과 실무 경험 • 조명에 관한 지식 • 전시회 준비과정에 필요한 도구, 기술, 기계제도, 실물모형의 구성 능력과 지식 • 견적, 예산, 기획, 경매, 회계 관련 지식 • 전시 디자인과 관련된 분야에 대한 전반적인 지식 • 전달매체와 출판물에 대한 지식 • 전시되는 자료의 특성에 대한 전반적 이해

• 전시 디자이너 담당사항

전시설계	전시자료를 대상으로 한 전시개념 설정
전시계획	전시 동선, 공간 조정계획
전시해석	전시 자료의 시각적 특성 이해 및 디자인 성격, 매체 설정
세부요소계획	쇼케이스, 전시대, 조명, 전시물 관련
보조매체	전시효과를 위한 표현수단과 방법 선정, 그래픽, 영상, 음향, 기타 표현매체

03 요점정리

박물관 디자인은 박물관의 외관과 수집, 보존, 전시, 교육 등의 모든 기능과 상당한 관련이 있는 매우 복잡한 작업으로, 박물관의 가시적인 활동 전반을 의미한다. 디자인을 위해서는 문화예술적인 감각뿐만 아니라 다방면으로 전문적인 지식이 필요하기 때문에 거의 모든 분야를 망라한다고 해도 과언이 아니다.

▣ 박물관 디자인

박물관 디자인분야는 환경디자인, 제품디자인, 시각디자인, 영상디자인, 축제디자인 등으로 나뉜다. 환경디자인은 전시공간, 동선, 조명, 전시 진열, 특수 연출 등이고, 제품디자인은 진열장, 가구, 기념품, 모형, 인터렉티브, 오디오가이드, 영상가이드 등이다. 시각디자인과 영상디자인은 리플릿, 도록, 포스터, 가이드북, 설명패널, 네임텍, 아이덴티티, 각종 보도자료 홍보물, 슬라이드 프로젝터, 멀티비전 등이고, 축제디자인은 퍼포먼스, 이벤트, 축제, 박람회 등이다.

▣ 전시 디자인 업무

전시 디자인의 업무단계는 준비과정, 문제분석, 타당성 조사, 연구, 분석, 종합, 디자인 개발, 평가, 디자인 수정, 커뮤니케이션, 마무리, 모니터 등의 과정으로 이루어져 있다.

04 연습문제

전시기획입문

문제 1

박물관의 가시적인 활동 전반을 의미하며, 박물관의 외관과 모든 기능을 포괄하여 이루어지는 작업은 ()이다.

문제 2

박물관 디자인 분야 중 ()은 전시공간, 동선, 조명, 전시 진열, 특수연출 등을 지칭한다.

문제 3

전시 디자이너는 (), 그래픽 디자이너, 보존처리사 등의 인력과 전시 디자인의 아이디어를 개발하며 전시의 필요성을 인식한다.

문제 4

전시 디자인의 마무리과정에서는 전시와 관련한 보고서를 작성하고 향후 전시에 반영될 수 있는 ()을 거친다.

정답 1) 박물관디자인 2) 환경디자인 3) 학예사 4) 모니터과정

☐ **참고자료**
- 마이클 벨처, 〈박물관 전시의 기획과 디자인〉, 예경, 2006
- 김정희, 〈미술관 전시 디자인에서의 연속성 구현에 관한 연구〉, 건국대학교 석사학위논문, 2002

제14강 전시 설계

01 학습에 앞서

학습개요

박물관 전시의 완성을 위해서는 정확한 전시 설계단계를 이해해야 한다. 전시 설계는 크게 구상단계, 발전단계, 기능단계, 평가단계로 나뉘며, 세부적으로 자료 조사 및 구상, 계획 및 설계, 제작 및 시공, 시운전, 완성, 평가, 미래계획 등으로 구성한다.

학습목표

전시 설계에 대하여 학습한다.

주요용어해설

▣ **전시 설계 단계**

전시 설계 단계는 기초조사, 기본구상단계, 기본계획단계, 기본설계단계, 실시설계단계, 시공단계 등을 거친다.

▣ **기본구상단계**

박물관 건립의 기본적인 틀을 마련하는 단계로, 박물관 설립목적과 이념, 성격, 기능과 내용, 시설계획, 운영계획, 건설계획, 사업비, 박물관과 지역의 관계 등을 기술한다.

02 학습하기

01 | 전시 설계

1) 전시 설계

(1) 기초조사

　박물관의 존재가치를 결정하는 실물자료에 대한 지속적인 조사와 확보를 진행하는 한편, 박물관 주변 환경인 잠재적 위치, 소요면적, 인근교통, 유사시설 등에 관한 사항도 조사하여 박물관 설계의 데이터베이스를 구축한다.

(2) 기본구상단계

　박물관 건립의 기본적인 틀을 마련하는 단계로 기본구상 안에는 다음과 같은 개략적인 내용을 담는다. 박물관 설립목적과 이념, 성격, 기능과 내용, 시설계획, 운영계획, 건설계획, 사업비, 박물관과 지역의 관계 등이다.
기본 구상안에 담아야 하는 항목은 다음과 같다.
- 그 지역의 장기적인 계획과 건립하려는 박물관과의 관계
- 박물관의 설립목적, 이념
- 박물관의 성격
- 사업의 종류와 내용(조사, 연구, 수집, 보관, 전시, 보급, 교육, 정보, 교류)
- 주요 대상자와 연간 이용자 상정 수
- 시설계획(입지, 시설규모, 시설구성, 설비의 특징)
- 운영계획(운영주체, 조직계획)
- 건설연차계획
- 개략 총 사업비
- 이미지 스케치
- 참고자료(조사자료, 검토과정, 위원회명부)

(3) 기본계획단계

전시 시나리오의 골격을 만드는 단계로 다음과 같은 내용을 담는다.

항목	세부사항
전시이념	관람객에게 전시를 통해 전달하고자 하는 이념이 무엇인지를 기술한다.
기본방침	전시를 계획할 때 중점으로 다루어야 할 사항을 기술한다. 예를 들어 '입체적인 전시연출로 역동적인 전시구성을 목표로 한다.' 등이다. 기본방침은 설계단계에서 중요한 지표가 된다.
전시테마	박물관 전체의 테마에 따라 전시 시나리오의 흐름을 잡고 전시물을 균형 있게 구성할 수 있는 내용을 기술한다.
동선, 시선, 공간 계획	관람객이 이동하는 길인 동선과 보는 시선을 입체적으로 구성하여 다양한 전시환경을 계획하여 기술한다.
전체 공정표	개관 예정시기부터 연차 공정표를 작성하고 전시계획, 건축공사 등의 계획 일정을 기술한다.
개략 예산계획	개략적인 예산의 기초자료를 작성하여 기술한다.

(4) 기본설계단계

전시환경인 공간배치를 구체적으로 진행하는 단계로 다음과 같은 내용이 필요하다.

항목	세부사항
기본계획 수정하기	전시 시나리오, 공간 및 동선계획, 실현 가능성, 예산의 한계성 등에 관한 내용을 수정하여 기본설계의 방침을 마련한다.
전시물 확정	확정된 시나리오에 따라 전시물 목록을 작성한다.
전시구성과 배치계획 작성	평면도, 입면도, 단면도, 기본 사양을 작성한다.
관리운영계획	전시공간의 안전사항에 필요한 장치를 설계한다.
법규조정	건축기준법, 소방법 등의 법규에 관한 내용을 확인하고 관계기관의 지도를 받는다.
기본설계도 정리	작성한 내용을 설계도에 의거하여 기본사양서나 설명서 등을 작성한다.
개략 예산의 적성	모든 제작물의 견적서를 작성한다.
공사 일정표	공사 일정을 전시의 각 분야별, 월별로 작성한다.

(5) 실시설계단계

기본설계단계에 있는 대로 상세한 시나리오의 작성, 결정, 전시물 결정, 공사 상세 설계 등을 작성하여 다음과 같은 내용을 담는다.

항목	세부사항
전시물리스트 확정	전시물을 상세하게 결정하고 리스트를 만든다.
일반시방서 작성	제작과 시공을 진행하는 경우의 지침서로 관계법규, 현장관리방법, 재료의 선정, 공사의 나아갈 방향 등을 기록한다.
특기시방서 작성	일반시방서에 표시가 불가능하거나 각 전시물의 제작·시공상의 유의점, 재료사양, 제작·시공방법을 열거한다.
실시계획도면 작성	전체평면도, 전체동선, 전체조감도, 천정도, 모형도, 시스템 구성도, 조명도, 전기배선도, 영상, 음향 시나리오, 정보시스템 시나리오 등을 작성한다.
적산내역표 작성	제작·시공, 공사비 내용을 작성한다.
건축설계와 조정	건축팀의 실시설계 진행내용을 확인하고 전시내용에 부합하는지 확인, 조정한다.
공사일정 작성	발주부터 제작, 시공, 완성까지 전체스케줄을 작성한다.

(6) 시공단계

설계도가 완성되면 전시시나리오를 재검토하고 모형을 제작하여 전시설계를 다시 확인한다. 이러한 작업과 함께 제작 및 시공 업체에 발주를 하고 설계된 의도에 따라 작업이 원활하게 진행되고 있는지 감독한다.

03 요점정리

전시기획입문

박물관 전시의 완성을 위해서는 정확한 전시 설계단계를 이해해야 한다. 전시 설계는 크게 구상단계, 발전단계, 기능단계, 평가단계로 나뉘며, 세부적으로 자료조사 및 구상, 계획 및 설계, 제작 및 시공, 시운전, 완성, 평가, 미래계획 등으로 구성한다.

▣ 전시 설계 단계
전시 설계 단계는 기초조사, 기본구상단계, 기본계획단계, 기본설계단계, 실시설계단계, 시공단계 등을 거친다.

▣ 기본 구상 단계
박물관 건립의 기본적인 틀을 마련하는 단계로 박물관 설립목적과 이념, 성격, 기능과 내용, 시설계획, 운영계획, 건설계획, 사업비, 박물관과 지역의 관계 등을 기술한다.

▣ 실시 설계 단계
전시물의 목록을 확정하고 제작 및 시공시 유의사항을 작성하며 전체평면도, 전체조감도, 설계도, 조명도, 전기배선도, 영상·음향 시나리오 등의 실시계획도면을 작성한다. 또한 공사비와 제작 및 시공 일정 등을 정리하고 실시계획의 내용과 전시내용이 서로 부합되는지 확인한다.

04 연습문제

문제 1

전시설계 단계 중 ()에서는 박물관 건립의 기본적인 틀을 마련하는 단계이다.

문제 2

박물관 전체의 테마에 따라 전시 시나리오의 흐름을 잡고 전시물을 균형 있게 구성할 수 있는 내용을 기술하는 단계는 ()이다.

문제 3

전시 시나리오, 공간 및 동선계획, 실현 가능성, 예산의 한계성 등에 관한 내용을 수정하는 단계는 ()이다.

문제 4

실시설계단계에서는 전체평면도, 전체조감도, 설계도, 조명도, 전기배선도, 영상·음향 시나리오 등의 ()을 작성한다.

[정답] 1) 기본구상단계 2) 기본계획단계 3) 기본설계단계 4) 실시계획도면

☐ **참고자료**

– 윤희정, 〈우리나라 박물관 발달에 따른 전시연출 변천 연구〉, 추계예술대학교 석사학위논문, 2007

제15강 전시 계획 및 기획

Contents

01 학습에 앞서

전시기획입문

학습개요

전시에 필요한 전시물, 전시기획자, 전시공간이 마련되면 전시기획을 진행한다. 전시를 기획하는 일은 피상적인 구상을 구체화하여 실제로 관람객에게 풀어내는 창조적인 작업이다. 전시계획단계에서는 다양한 자료를 확보하고, 이를 바탕으로 전시 기획단계에서는 기획안을 세부적으로 마련한다.

학습목표

1. 전시계획단계에서 이루어지는 업무사항에 대하여 학습한다.
2. 전시기획단계에서 이루어지는 업무사항에 대하여 학습한다.

주요용어해설

▣ 전시 기획

전시에 필요한 전시물, 전시기획자, 전시공간이 마련되면 전시기획을 진행한다. 전시를 기획하는 일은 피상적인 구상을 구체화하여 실제로 관람객에게 풀어내는 창조적인 작업이다.

▣ 전시 단계

자료조사 및 연구하는 계획단계, 기획 및 전개하는 기획단계, 전시 진행하는 진행단계, 전시 평가하는 평가단계로 이루어져 있다.

02 학습하기

01 | 전시 계획

1) 전시

전시에 필요한 전시물, 전시기획자, 전시공간이 마련되면 전시기획을 진행한다. 전시를 기획하는 일은 피상적인 구상을 구체화하여 실제로 관람객에게 풀어내는 창조적인 작업이다.

• 전시 단계

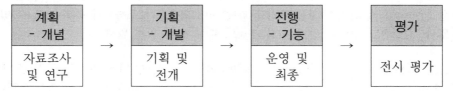

2) 전시 계획

전시계획단계에서는 전시의 개최 이유를 밝히는 작업으로 전시 주제를 선정하고 자료를 수집한다.

(1) 전시 아이디어 선정

박물관 인력의 공식 또는 비공식적인 회의, 이사회 회의, 관람객과 회원들의 설문조사, 외부의 제안 등으로 아이디어를 선정한다. 이때 박물관의 기본적인 취지와 성격에 부합될 수 있도록 한다.

(2) 실현 가능성

선정된 아이디어가 실제로 실현 가능한지 검토하기 위하여 현재 박물관의 상황을 점검하는 한편, 관람객에게 잠재적 매력이 있는지도 살펴보아야 한다. 이후 전시기획의도와 주제를 선정하기 위해서는 전시의 대략적 개념과 포괄적인 목표 등을 결정한다.

(3) 자료수집

전시의 주제를 정한 후 박물관은 전시물인 유물의 시대, 연관성, 특징 등을, 미술관은 작가, 작품의 소장자, 미술시장의 흐름 등을 카탈로그, 도록, 리플릿, 포스터, 논문, 슬라이드필름, 인터넷 등의 자료를 통하여 정보를 얻도록 한다. 수집된 자료는 체계적으로 정리하여 전시기획과 진행에서 다각도로 사용한다.

(4) 작품 목록 작성

주제에 맞는 전시물 선정이 마무리되면 바로 작품목록을 작성한다. 전체적인 작품의 정보를 파악할 수 있는 작품명, 소장처, 재료, 크기, 특징 등의 정보를 기입한다. 이러한 작품목록은 인쇄물 작업시 훌륭한 자료로 활용할 수 있다.

• 작품목록 예시

1. 경대(鏡臺, Mirror Box, 19~20th Century Joseon Dynasty 24.5×15.3, 옛터민속박물관)
이 경대는 장방형의 거울이 달려있는 목재경대이다. 목재로 틀을 짜서 거울을 고정하고 길상문(吉祥紋)을 음각한 얇은 목판을 겉에 대어 거울을 보호하거나 세워 놓을 수 있게 만들었다. 일반적인 경대와 달리 서랍 부분이 따로 달려 있지 않다.

2. 경대(鏡臺, Mirror Box, 19~20th Century Joseon Dynasty 14.4×25.2×18.2, 옛터민속박물관)
경대는 각종 화장품, 빗, 빗치개, 분접시 등을 담아 놓는 화장대이다. 뚜껑은 화형(花形)경첩을 달아 반을 접어 열면 거울을 볼 수 있게 하였고, 약과형(藥果形) 앞바탕과 몽당뻗침대를 달았다. 전면에는 투각아자문(亞字紋)ㄷ자형들쇠를 단 서랍이 있다. 경대는 감잡이로 보강하였고 나전공예(螺鈿工藝)를 이용하여 쌍학(雙鶴), 천도(天桃), 구름, 버드나무, 물고기 등의 문양을 장식하였다.

3. 경대(鏡臺, Mirror Box, 19~20th Century Joseon Dynasty 17.2×24.7×17.4, 옛터민속박물관)
경대는 남녀공용으로 사용하였고, 평좌용으로 사용하기에 편리하도록 낮게 만들어졌다. 이 경대에는 옻칠을 하여 수복자문(壽福字紋)과 화문(花紋) 등을 조화롭게 표현하였다. 전면의 서랍에는 기능적인 면과 장식적인 면을 위하여 활형들쇠를 달았다.

⋮

19. 찬탁(饌卓, Table, 19~20th Century Joseon Dynasty 152×101.5×43.3)
부엌용 식기를 보관하는 층널 위주의 개방형 수납가구이다. 각종 무거운 식기를 보관하기 위하여 골재와 판재는 튼튼한 목재를 사용하여 투박하고 둔탁하지만 자연스러우면서도 안정적인 모습으로 제작하였다. 3층으로 상단에는 서랍에 창호지를 바른 미닫이문을 달았고, 중단에는 동그레형경첩과 약과형 앞바탕에 둥근고리를 달았다. 하단에는 널을 대어 물품을 올려놓을 수 있게 하였다.

02 │ 전시 기획

1) 전시 기획

전시기획단계는 기획안을 세부적으로 마련하는 단계로, 전시계획단계에서 수집한 다양한 자료들을 바탕으로 전시의 내용과 추진방법 등이 명시된 제안서의 전시 아이디어를 재검토한다. 전시의 취지와 목적 및 개요뿐만 아니라 시기, 자료 보존 및 안전적 조치, 인력의 구성, 전시 공간, 일정 및 예산 등을 중점적으로 검토한다. 이와 같은 과정을 거친 후 전시 추진이 결정되면 전시팀을 조직하고, 전시에 필요한 자원을 확보하고, 전시 개요를 보다 구체적으로 기술하여 전시기획서를 작성한다.

2) 전시기획서

기획서는 전시목적에 부합되는 사항들을 체계적으로 서술한 설명서로 각 박물관의 사정에 따라 차이는 있지만 기본적으로 아래와 같은 항목들을 서술한다.

(1) 전시 제목

전시 주제는 아무런 제한이 없으며 역사, 문화, 예술, 미술, 민속, 사회적 이슈 등 인류의 삶과 관련된 모든 것들을 대상으로 삼는다. 하지만 좋은 주제라도 현실성이 결여된다면 실패할 확률이 높기 때문에 실현 가능한 아이디어를 제시해야 한다.

주제에 맞는 전시 제목은 전시의 성패를 결정하는 중요한 요소로, 전시내용을 이해할 수 있는 개념적이고 관념적인 명확한 단어나 추상적인 단어를 사용한다.

전시회를 설명하기 위한 해석매체에는 전시회명, 전시회의 부제, 개요, 단위별 세부 사항, 개별적인 레이블, 기타 설명 자료 등이 있다.

[국립중앙박물관 상설전시실 테마전]

① 전시회명

전시회명의 주요한 기능은 전시회를 알리고 전시 분위기를 조성하는 것이다. 따라서 진부하거나 개념적인 용어 대신 누구나 쉽게 인식할 수 있는 일반적인 용어를 사용한다. 전시회명은 다음과 같은 사항을 고려하여 제작한다.

- 크기 : 인상적으로 가장 큰 글자 크기로 제작한다.
- 메시지 분량 : 열 단어 이내로 짧게 나열한다.
- 모양 : 시선을 끌 수 있도록 한다.
- 내용 : 주제 지향적인 정보를 담고 있어야 한다.
- 개념 : 개념이 내포된 전체적인 디자인을 구성한다.
- 방향 : 전시회의 내용과 기획의도를 파악할 수 있게 해준다.

② 전시 레이블

전시 레이블은 전시될 구체적인 유물, 작품이 무엇인가를 알려주며, 어떠한 유물이 주요한 의미를 갖게 되는가를 설명하여, 궁극적으로 관람객이 레이블을 통해 학습에 대한 호기심을 갖도록 한다. 일반적으로 전시 레이블에는 작가명, 작품명, 매체, 작품의 크기, 제작 연도, 작품에 대한 평가가 수록되어 전시회의 내용을 한눈에 알아볼 수 있다. 개별적인 전시물들에 대한 정보와 더불어 각각의 유물에 대한 명칭, 연도, 재질, 기술도 알려준다. 사진이나 짤막하게 기술된 문헌 정보처럼, 레이블도 캡션으로 표현될 수 있다. 경우에 따라서는 외국어를 사용하여 기업하기도 하는데 이런 경우 정확성을 기하고 검증과정을 거쳐야 한다.

③ 전시 개요

전시 개요는 전시의 주제, 작가를 설명할 수 있으며, 양식, 장소, 시대, 작품의 특징에 대한 정보를 제공하여 관람객에게 전시의 내용과 구성, 전시회에서 기대할 수 있는 구체적인 사항이 무엇인지 알려준다.

- 메시지의 분량 : 개요는 50~200단어를 사용할 수 있지만 관람객이 쉽게 읽을 수 있도록 75단어 이상이 되면 단락을 나눠야한다. 글자크기는 멀리서도 읽을 수 있도록 충분히 커야 한다.
- 내용 : 전시에 대해 이론적으로 해석하고 전시물의 상관성을 설명한다.
- 개념 : 전시에 대한 감각을 관람객에게 불어넣어 주기 위해 전시 기획에 포함된 주요 개념을 포괄적으로 설명한다.
- 방향 : 관람객들이 전시를 관람할 수 있도록 교육적 내용을 기술하며, 전시장 바로 입구에 위치시킨다.

④ 부제

전시회의 부제는 전시와 관련된 두 번째 단계의 정보이다. 그것은 전시 내용에 초점을 맞춤으로써 제목을 부연 설명하는 것이다.
- 크기 : 먼 위치에서도 읽기 충분한 크기여야 하나 전시회명보다는 작아야 한다.
- 메시지 분량 : 열단어 이상은 초과하지 않는 것이 좋다.
- 내용 : 정보를 제공한다.
- 개념 : 주제 지향적 이여야 한다.
- 방향 : 전시 내용에 대한 단편적인 정보를 제공한다.

(2) 전시 목적

전시의 교육, 홍보, 상업, 문화적 문제 등에 관한 내용을 기술하여 추후 목표달성 여부도 측정한다.

예를 들어, "전시를 통해 관람객의 문화향수 증진에 이바지할 수 있다.", "전시를 통해 박물관은 복합문화공간으로써 자리매김할 수 있다." 등으로 표현한다.

(3) 예상관람객

관람객의 연령대, 성별, 장애, 관람인원 등의 사항에 대하여 전시의 성격에 따라 목표관람객을 결정한다면 전시연출 및 디자인 등을 계획을 수립할 수 있다.
① 관람객의 연령대 : 연령대에 따라 신체 및 심리적 특성이 다른데, 이는 전시 디자인 접근법에 영향을 미칠 수 있다. 특히 어린이 또는 노년의 관람객들을 위주로 한 전시는 연출방법, 내용 및 시설 면에서 큰 차별성을 보인다.
② 인간공학 : 연령대에 따라 차별적인 인간공학적 배려를 해야 한다. 관람객의 신체에 맞게 눈높이 및 의자와 같은 각종 시설의 크기를 조절하는 것이 대표적인 예이다.
③ 예상 관람객 인원 : 전시장의 수용 가능인원과 관람객이 평균 전시장에 머무는 시간에 대한 예측을 통해 디자이너는 전시장 공간구성, 즉 이동 경로 동선, 통로의 넓이 등을 계획한다. 또한 관람객에게 주로 열 명 또는 스무 명 이상의 단체 관람객을 권장하고자 한다면 이에 부합하는 전시공간을 조성해야 한다.
④ 동기 : 전시 주제에 대해 진지한 관심을 가진 관람동기가 강한 관람객과 무심한 관람객이 있는데 이 둘을 상대하는 방법에는 차이가 있으므로 이를 잘 구별해야 한다.
⑤ 지식수준 : 전시 내용에 대해 많은 사전 지식과 정보를 갖춘 관람객과 그렇지 못한 관람객을 대상으로 삼는 커뮤니케이션의 방법이 매우 다르다.

⑥ 지능 : 지능적 수준은 테스트를 하기 전에는 파악하기 어려운 부분이다. 지능은 지식수준과 차별성을 지니는 것으로 관람객의 지적인 민활함과 관련이 있다.

⑦ 독서 연령 : 독서 연령은 지식수준과 지능적 수준과 관련이 있는 것으로 전시 텍스트의 길이와 수준을 좌우할 것이다.

⑧ 성별 : 성별에 따른 인체 공학적인 차이점과는 별도로 관람객의 성별을 고려하여 전시의 내용이나 접근법을 조정해야 하는 경우도 있다.

⑨ 신체적 장애 : 휠체어 통로와 같은 지체 장애인을 위한 기본적인 편의시설도 고려해야 한다. 장애의 종류에 따라 커뮤니케이션 방식이 달라진다.

⑩ 관람객의 사회적 배경과 언어 : 전시가 타깃으로 하는 관람객에게 익숙한 언어를 사용해야 한다. 문화적인 특성과 관습 또한 전시 디자인에서 고려사항이 된다.

(4) 전시방법

전시 진열방법, 부대행사, 전시공간 디자인 등 전체적인 전시의 맥락에 대하여 서술한다.

(5) 장소와 일정

전시장 위치, 입출구 위치, 동선 등을 알 수 있는 장소와 불필요한 오해와 시간을 예방하기 위한 업무절차 순서인 일정에 대하여 서술한다. 또한, 전시 공간의 80%는 관람객을 위한 공간이며, 20%는 전시물을 위한 공간이다.

(6) 전시물 목록

전시물의 명칭, 수량, 제작시대 등 전시물 자체의 목록과 전시물의 선정 사유에 대하여 서술한다.

(7) 전시 인쇄물

전시 인쇄물인 도록, 리플릿, 포스터, 기념물, 교육자료 등의 제작방향을 서술한다.

(8) 공동사업자, 후원, 협찬

효율적인 전시 추진과 경비절감 등을 위하여 공동사업자, 후원, 협찬 등을 선정하여 서술한다.

참고 Reference

공동사업자

박물관에서는 모든 전시 인쇄물에 공동사업자의 명칭을 표기하고 초대권과 도록 등을 제공하며, 공동사업자는 전시경비를 제공하고 언론홍보를 진행한다.

후원

공신력 있는 문화체육관광부, 교육부, 학술 및 문화재단 등의 기관 명의를 사용함으로써 전시의 이미지 상승효과를 누릴 수 있다.

협찬

기업을 대상으로 기업의 이미지를 홍보하는 차원에서 전시의 경비 기부를 요청하며, 박물관은 다양한 인쇄물에 기업홍보를 약속한다.

공적자금 자원

한국박물관협회의 복권기금 지원사업, 한국문화예술위원회의 문예진흥기금사업, 경기도 문화관광국 문화정책과의 특별전 운영사업 등을 통해 정부와 시도단체로부터 전시 경비의 전체 및 일부를 지원 받아 전시를 진행하는 경우가 있는데, 이 경우에는 공동사업자이며 후원으로 볼 수 있다.

※ 경제가 어려워지면서 협찬 대신 투자한 만큼 대가를 수입금, 입장권, 기념품 등으로 돌려주거나 투자비율에 따라 수익을 배분하는 공공투자의 방식으로 협찬이 이루어지는 경우가 늘어나고 있다.

(9) 예산

인건비와 운영비 등의 소요예산을 정확하게 밝혀둬야 차후 진행에 차질이 없을 것이다.

(10) 보도자료

홍보의 궁극적인 목적은 정보의 전달과정을 통해 미시적으로는 관람객의 관심을 끌고 동기를 촉발시켜 관람객을 유치하고자 하는 것이다. 거시적으로는 기부자와 후원자 그룹을 확보할 수 있다.

게리 에드슨과 데이비드 딘은 〈21세기 박물관 경영〉에서 전시를 실제로 개발하고 제작할 때 고려해야 할 사항을 다음과 같이 제시했다.

① 관람객의 관심을 끌어들일 수 있도록 강하지만 쉽게 인식할 수 있는 시각적 이미지를 사용한다.

② 전시물을 문맥의 흐름을 이해하기 쉽도록 배열한다.

③ 시각적 정보를 강화하기 위해 감각적인 자극을 사용하여 전시물과 관람객의 상호교류를 극대화한다.

④ 텍스트와 레이블 등의 해석매체를 제작하고 강의, 갤러리 투어 등의 교육적인 프로그램을 전시와 함께 개발하고 운영한다.

⑤ 문서화된 자료에도 최대한 시각적인 이미지를 활용한다.

⑥ 박물관의 장점을 최대한 살릴 수 있도록 놀라움·경이로움·경외심·호기심을 유발시키고, 실제적으로 사물을 보고 발견할 수 있는 기회를 극대화한다.

⑦ 전시물에 대한 상세한 정보를 탐구하고 생각할 수 있는 방향으로 유도하며, 동시에 이에 대한 해답을 박물관에서 발견할 수 있도록 방향을 제시해준다.

⑧ 전시물에 대한 관심을 유도하기 위해 인간적인 행동을 고려한다.
 - 전시물의 크기가 큰 경우에는 오랫동안 관람한다.
 - 동적인 전시물을 관람할때의 소요시간은 정적인 전시물의 관람시간보다 더 오래 걸린다.
 - 미리 알고 있거나 특별한 가치가 있다고 알려진 전시물에 더 큰 관심을 갖는다.

● 전시기획안

전시제목	
주제	
전시기간	

1. 개요
 가. 목적
 나. 주제

2. 내용
 1) 장소
 2) 공동사업자
 주최 및 주관
 후원
 협찬기관
 3) 전시작품
 4) 전시제작시대
 5) 전시방법
 6) 전시 도록 발간
 - 도록명칭
 - 수록내용
 - 규격 및 면수
 - 발간부수
 - 활용
 7) 홍보계획
 8) 개막식
 9) 부대행사

3. 전시 기대 효과

4. 전시인력 구성

5. 사업비

6. 추진일정

03 요점정리

전시에 필요한 전시물, 전시기획자, 전시공간이 마련되면 전시기획을 진행한다. 전시를 기획하는 일은 피상적인 구상을 구체화하여 실제로 관람객에게 풀어내는 창조적인 작업이다. 전시계획단계에서는 다양한 자료를 수집하며, 이를 바탕으로 전시 기획단계에서는 기획안을 세부적으로 마련한다.

▣ 전시기획단계

전시기획단계에서는 기획안을 세부적으로 마련하는 단계로, 전시계획단계에서 수집한 다양한 자료들을 바탕으로 전시의 내용과 추진방법 등이 명시된 제안서의 전시 아이디어를 재검토한다. 전시의 취지와 목적 및 개요뿐만 아니라 시기, 자료 보존 및 안전적 조치, 인력의 구성, 전시 공간, 일정 및 예산 등을 중점적으로 검토한다. 이와 같은 과정을 거친 후 전시 추진이 결정되면 전시팀을 조직하고, 전시에 필요한 자원을 확보하고, 전시 개요를 보다 구체적으로 기술하여 전시기획서를 작성한다.

▣ 전시 단계

자료조사 및 연구하는 계획단계, 기획 및 전개하는 기획단계, 전시 진행하는 진행단계, 전시 평가하는 평가단계로 이루어져 있다.

▣ 전시기획서

전시 목적 및 주제, 장소, 공동사업자(주최 및 주관), 후원, 협찬, 전시작품, 전시제작시대, 전시방법, 전시 도록발간(도록명칭, 수록내용, 발간부수, 활용), 홍보계획, 개막식, 부대행사, 전시기대효과, 전시인력구성, 사업비, 추진일정 등의 항목으로 이루어져 있다.

04 연습문제

전시기획입문

문제 1

전시를 기획하는 일은 () 구상을 구체화하여 실제로 관람객에게 풀어내는 ()작업이다.

문제 2

전시 추진이 결정되면 전시팀을 조직하고, 전시에 필요한 자원을 확보하고, 전시 개요를 보다 구체적으로 기술하여 ()를 작성한다.

문제 3

전시기획서에는 전시의 교육, 홍보, 상업, 문화적 문제 등에 관한 내용을 기술하여 추후 목표달성 여부를 측정할 수 있도록 전시의 ()을 기술한다.

문제 4

전시기획시 박물관에서 공신력 있는 기관 명의를 사용하여 전시의 이미지 상승 효과를 누리기 위하여 체결하는 기관은 ()이다.

정답 1) 피상적인, 창조적인 2) 전시기획서 3) 목적 4) 후원(사)

☐ 참고자료
– 옛터민속박물관 〈조선 장인의 有感, 소목장〉 전시목록
– 이보아, 〈박물관학 개론〉, 김영사, 2009
– 마이클 벨처, 〈박물관 전시의 기획과 디자인〉, 예경, 2006

제16강 전시 홍보

© Contents

01 학습에 앞서

학습개요

홍보는 불특정 다수 혹은 특정인에게 의도된 메시지를 전달하는 활동을 의미한다. 이중 전시 홍보는 다양한 관람객을 대상으로 전시의 의미를 직·간접적인 방법을 동원하여 전달하는 일체의 행위를 말한다.

학습목표

1. 전시 홍보의 정의에 대하여 학습한다.
2. 보도자료 작성요령에 대하여 학습한다.

주요용어해설

▣ 전시 홍보 방법

전시 홍보는 전달하고자 하는 목적을 명확하게 밝히고, 포스터, 리플릿, 도록, 초대장 등의 인쇄물을 제작하여 DM으로 발송하는 직접적인 방법과 보도자료를 작성하여 언론매체인 일간지, 주간지, 월간지, 방송 등이나 인터넷 카페, 홈페이지 등에 보내는 간접적인 방법을 사용한다.

▣ 보도자료 작성

집필자가 사안을 완벽하게 이해하고 문제의 핵심을 파악하여 전달할 수 있는 것과 없는 것을 분류해야 한다. 될 수 있는 한 전문적인 용어는 피하고 쉬운 용어를 사용하며 첨부자료로 전시물 사진 등을 첨가한다.

02 학습하기

전시기획입문

01 | 전시 홍보 정의

1) 전시 홍보

홍보는 불특정 다수 혹은 특정인에게 의도된 메시지를 전달하는 활동을 의미한다. 이중 전시 홍보는 다양한 관람객을 대상으로 전시의 의미를 직·간접적인 방법을 동원하여 전달하는 일체의 행위를 말한다.

• 전시홍보

목표관람객	커뮤니케이션 기본원칙	커뮤니케이션 전략	커뮤니케이션 목적
열성 집단	기본정보 제공	DM 발송 개별접촉	정보
관심 집단	동기부여	보도자료 배포 DM 발송 개별접촉	설득
무관심집단	설명	보도자료 배포 개별접촉	교육

2) 전시 홍보 방법

전시 홍보는 전달하고자 하는 목적을 명확하게 밝히고, 포스터, 리플릿, 도록, 초대장 등의 인쇄물을 제작하여 DM으로 발송하는 직접적인 방법과 보도자료를 작성하여 언론매체인 일간지, 주간지, 월간지, 방송 등이나 인터넷 카페, 홈페이지 등에 보내는 간접적인 방법을 사용한다.

언론 중 인쇄매체인 신문은 지역에 따라 중앙지와 지방지가 있고, 종류에 따라 경제지, 종합지, 스포츠지 등이 있으며, 발행주기에 따라 일간지, 주간지, 월간지 등이 있다. 방송 매체로는 공중파인 MBC, KBS, SBS, EBS, 케이블인 YTN, MBN, 한국경제TV 그리고

각 지역 방송사 등이 있다.

기타 옥외광고로는 박물관 외부에 설치하는 현수막, 배너, 포스터 등이 있으며 홈페이지, 블로그, 카페 등의 인터넷광고도 있다.

3) 전시 홍보의 목적

정보의 전달과정을 통해 미시적으로 관람객의 관심을 끌고 동기를 촉발시켜 관람객을 유치하는 데 있으며, 거시적으로는 기부자와 후원자 그룹을 확보하는 데 있다. 세부적인 목표는 다음과 같다.

첫째, 박물관의 이미지를 향상시킨다.

둘째, 잠재적인 관람객들에게 박물관의 기능과 역할에 대한 정보를 배포한다.

셋째, 박물관 이용자에게 박물관이 현재 진행 중인 활동사항에 대해 상기시킨다.

넷째, 후원자와 기부자에게 박물관의 가치를 인식시킨다.

다섯째, 박물관 종사자에게 동기를 부여하고 적극적인 태도로 업무를 진행시키도록 유도한다.

02 | 보도자료

1) 언론 홍보

전시 홍보를 하기 위해서는 가장 널리 쓰이는 방법인 언론을 이해하는 것에서부터 출발한다. 언론은 흥미로운 사항에 관심을 갖고 현시점에 어울리는 시의적절한 시류나 당위성을 신속하게 대중에게 전달하려는 특성이 있다.

이러한 언론의 보도 편의를 위하여 기사와는 별도로 박물관에서 작성하는 것이 바로 보도자료이다. 보도자료를 제작하기 위해서는 집필자가 사안을 완벽하게 이해하고 문제의 핵심을 파악하여 전달할 수 있는 것과 없는 것을 분류해야 한다. 될 수 있는 한 전문적인 용어는 피하고 쉬운 용어를 사용하며, 첨부자료로 전시물 사진 등을 첨가한다.

(1) 보도자료 작성

① 헤드라인은 보도자료 성패의 열쇠이다.

② 서브타이틀은 3~4줄로 전체 내용을 요약한다.

③ 장황하지도 않으면서 설명을 충분히 담아 낼 수 있어야 한다.

④ 동어(同語)를 가급적 피한다.

⑤ 본문은 1페이지를 넘기지 말고 간결하게 써야 한다.

⑥ 연락처, 참고 사이트, 인터뷰, 보도시점 등을 명시해줘야 한다.

참고 Reference

글을 쉽게 쓰기 위한 요령

1. 쉽고 자연스러운 흐름 : 좋은 글은 흐름이 자연스러워야 한다. 문맥의 앞뒤 연결이 어색하거나 호흡이 끊기면 이해하기가 어렵다. 읽고 나서 자연스러운 느낌을 가질 수 있는 글이 좋은 글이다.

2. 단문과 압축된 표현 : 문장이 길어지면 글쓴이와 독자의 소통에 혼선이 빚어진다. 글의 흐름이 뒤엉켜 주제 파악을 어렵게 한다. 호흡이 짧은 문장은 읽기도 편하고, 이해하기도 쉽다. 흐름이 늘어지는 수식어를 배제하고 압축된 표현을 구사해야 한다.

3. 난해한 용어 삼가 : 어려운 용어와 단어는 글의 의미를 파악하는 데 방해가 된다. 전문 용어를 사용할 경우에는 용어의 뜻풀이를 간단히 달아주는 것이 좋다.

4. 중복 표현 삼가 : 쉽게 글을 쓰려면 표현력이 뛰어나야 한다. 풍부한 어휘는 좋은 글쓰기를 위한 필수 조건이다. 아는 어휘가 많으면 난해한 용어도 쉽게 풀어쓸 수 있다. 단순히 많이 아는 것으로 그쳐서는 안 된다. 상황에 맞는 어휘를 선택할 줄 아는 효과적인 구사도 중요하다. 중복표현은 풍부하지 못한 어휘력에서 비롯된다.

5. 한자어 숙지 : 우리말의 절반 이상이 한자어이다. 한자를 모르면 글을 쓸 때 한계에 부딪힐 수 있다. 문장 연결이 부자연스럽거나 어려운 표현을 사용한 것은 한자어에 대한 이해가 부족해서이다.

6. 논리에 맞는 표현 : 논리력은 글의 구성을 완성하는 데 꼭 필요한 자질이다. 논리가 강해야 글의 골격을 탄탄히 세울 수 있다. 글의 짜임새가 약한 글은 설계를 잘못한 건축이다. 읽기가 불편하고 설득력이 없다.

7. 퇴고작업 : 자기가 쓴 글을 수정, 보완하는 데 익숙해져야 한다. 완벽한 글은 없다. 잘못 사용한 용어와 어색한 문맥, 매끄럽지 못한 표현 등은 날카롭고 끊임없는 첨삭작업을 통해 문기(文氣)를 다듬어야 한다.

(2) 보도자료 배포

　작성한 보도자료를 언론매체에 배포하기 위해서는 매체의 일정을 숙지하고 적절한 시기에 보내야 실릴 가능성이 높다. 하루에도 수백 개의 보도자료가 기자에게 도착하기 때문에 기자의 구미를 당길 수 있는 제목으로 메일링을 하며 기자가 읽고 기사화할 수 있는 시간 안에 발송해야 한다.

• 국립현대미술관 보도자료

《한국 비디오 아트 7090 : 시간 이미지 장치》 전 개최

◇ 1970~1990년대 한국 비디오 아트 태동과 전개 조망

- 김구림, 박현기, 김영진, 육근병, 이원곤, 김수자, 함양아, 박화영, 문경원, 전준호, 김
 세진 등 국내 비디오 작가 60여 명의 작품 130여 점 소개
- 육근병 〈풍경의 소리＋터를 위한 눈〉(1988), 송주한·최은경 〈매직 비주얼 터널〉
 (1993), 문주 〈시간의 바다〉(1999) 등 1980~1990년대 중요 작품 재제작
- 11월 28일(목)부터 2020년 5월 31일(일)까지 국립현대미술관 과천

국립현대미술관(MMCA, 관장 윤범모)은 《한국 비디오 아트 7090 : 시간 이미지 장치》를
2019년 11월 28일부터 2020년 5월 31일까지 국립현대미술관 과천에서 개최한다.

《한국 비디오 아트 7090 : 시간 이미지 장치》전은 1970~1990년대까지 한국 비디오 아트
30여 년을 조망하는 기획전이다. '시간 이미지 장치'를 부제로 하는 이번 전시는 시간성, 행
위, 과정의 개념을 실험한 1970년대 비디오 아트에서 시작하여 1980~1990년대 장치적인 비
디오 조각, 그리고 영상 이미지와 서사에 주목한 1990년대 후반 싱글채널 비디오에 이르기까
지 한국 비디오 아트의 세대별 특성과 변화를 조명한다. 국내 비디오 작가 60여 명의 작품
130여 점을 선보이는 이번 전시는 한국 비디오 아트 30년의 맥락을 재구성하고 한국 비디오
아트의 독자성을 탐색한다.

비디오 아트는 실험과 새로움, 대안의 의미를 가지며 1970년대에 한국미술계에 등장하였다.
이후 비디오 아트는 당대 현대미술의 지형 변화뿐 아니라 TV, VCR, 비디오 카메라, 컴퓨터
등 미디어 기술의 발달과 밀접한 관계를 맺으며 변모해 왔다. 이번 전시는 미술 내·외부의
환경 및 매체의 변화 속에서 한국 비디오 아트의 전개 양상을 입체적으로 살핀다.

전시는 '한국 초기 비디오 아트와 실험미술', '탈 장르 실험과 테크놀로지', '비디오 조각/비
디오 키네틱', '신체/퍼포먼스/비디오', '사회, 서사, 비디오', '대중 소비문화와 비디오 아트',
'싱글채널 비디오, 멀티채널 비디오' 등 7개 주제로 구성된다. 기술과 영상문화, 과학과 예술,
장치와 서사, 이미지와 개념의 문맥을 오가며 변모, 진화했던 한국 비디오 아트의 역사를 '시
대'와 '동시대 한국 현대미술'을 씨줄 날줄 삼아 다각도로 해석한다.

첫 번째로 '한국 초기 비디오 아트와 실험미술'에서는 백남준의 비디오 아트가 한국에 본격
적으로 알려지기 전인 1970년대 한국 비디오 아트의 태동기를 살펴본다. 국내에서 비디오
아트는 김구림, 박현기, 김영진, 이강소 등 일군의 작가들에 의해 시작되었으며 《대구현대미
술제》(1974~1979)는 퍼포먼스, 비디오 등 다양한 매체의 작품을 실험하는 장이었다. 특히,
박현기는 돌과 (모니터 속) 돌을 쌓은 '비디오 돌탑' 시리즈로 독자적인 작업 세계를 구축하
며 한국 비디오 아트를 이끌었다. 이번 전시에는 모니터를 활용한 박현기의 초기작 〈무
제〉(1979)를 비롯해, 실험미술의 선구자 김구림의 〈걸레〉(1974/2001)와 초기 필름 작품
〈1/24초의 의미〉(1969), 그리고 곽덕준, 김순기 등의 초기 비디오 작품들을 선보인다.

두 번째 '탈 장르 실험과 테크놀로지'에서는 기술과 뉴미디어에 관한 관심이 높아지고 탈
평면, 탈 장르, 탈 모더니즘이 한국 현대미술계의 새로운 흐름을 주도하였던 1980년대 말

1990년대 초·중반 비디오 아트의 새로운 경향을 살펴본다. 이 시기에는 조각이나 설치에 영상이 개입되는 '장치적' 성격의 비디오 조각, 비디오 설치가 주류를 이루었다. 이는 탈 평면을 표방하며 혼합매체와 설치, 오브제 등을 적극적으로 도입한 당시 소그룹 미술운동의 작품 경향과도 연계성을 가진다. 소그룹 미술운동 가운데 '타라'(1981~1990)의 육근병, '로고스와 파토스'(1986~1999)의 이원곤, 김덕년 등은 1980년대 말부터 비디오 매체를 통해 가상과 실재의 관계를 실험했다. 또한 1990년대 초에는 미술과 과학의 결합을 표방한 예술가 그룹이 결성되었고 이에 관한 다수의 전시가 개최되었다. 소통 매체로서 비디오 아트의 새로운 가능성을 제시한 백남준의 〈굿모닝 미스터 오웰〉(1984)과 이번 전시를 위해 재제작된 육근병의 〈풍경의 소리＋터를 위한 눈〉(1988), 송주한·최은경의 〈매직 비주얼 터널〉(1993) 등을 만날 수 있다. '비디오 조각'은 영상 편집 기술이 본격적으로 대두되기 이전인 1990년대 중·후반까지 이어졌다. 또한 이 시기에는 조각의 물리적 움직임과 영상을 결합한 비디오 키네틱 조각도 등장한다.

세 번째 '비디오 조각/비디오 키네틱'에서는 영상을 독립적으로 다루거나 영상 내러티브가 강조되는 싱글채널 비디오보다는 조각 및 설치와 함께 영상의 매체적 특성을 활용한 비디오 조각/비디오 설치에 주목한다. 영상의 내용을 다층적으로 전달하기 위한 장치로서 조각의 '움직임'에 주목한 문주, 안수진, 김형기, 올리버 그림, 나준기 등의 비디오 조각을 비롯하여 기억, 문명에 대한 비판, 인간의 숙명 등 보다 관념적이고 실존적인 주제를 다루었던 육태진, 김해민, 김영진, 조승호, 나경자 등의 작품을 살펴볼 수 있다.

네 번째 '신체/퍼포먼스/비디오'에서는 1990년대 중·후반 성, 정체성, 여성주의 담론의 등장과 함께 신체 미술과 퍼포먼스에 기반을 두고 전개된 비디오 퍼포먼스를 살펴본다. 오상길, 이윰, 장지희, 장지아, 구자영, 김승영 등의 신체/퍼포먼스 기반 영상 작품은 비디오 매체의 자기 반영적 특성을 이용하여 예술가의 몸을 행위의 주체이자 대상으로 다룬다.

다섯 번째 '사회, 서사, 비디오'에서는 1990년대 중·후반 세계화 신자유주의 흐름 속에서 국내 및 국제적 쟁점과 역사적 현실을 다룬 비디오 작품을 살펴본다. 이주, 유목을 작가의 경험, 기억과 연동한 퍼포먼스 비디오를 선보인 김수자, IMF 외환위기를 다룬 이용백, 아시아를 여행하며 노란색을 착장한 사람을 인터뷰한 다큐멘터리 영상의 함경아, 한국 근현대사를 다룬 오경화, 육근병, 심철웅, 노재운, 서동화, 김범 등의 작품을 선보인다.

여섯 번째 '대중소비문화와 비디오 아트'에서는 1990년대 정보통신매체와 영상매체의 확산 속에서 대중문화와 기술이 결합된 작품들을 선보인다. 노래방을 제작·설치한 이불과 광고, 애니메이션, 홈쇼핑 등 소비와 문화적 쟁점을 다룬 김태은, 김지현, 이이남, 심철웅 등의 비디오 작품을 볼 수 있다.

일곱 번째 '싱글채널 비디오, 멀티채널 비디오'에서는 시간의 왜곡과 변형, 파편적이고 분절적 영상 편집, 소리와 영상의 교차충돌 등 비디오 매체가 가진 장치적 특성을 온전히 활용한 1990년대 말 2000년대 초 싱글채널 비디오 작품을 살펴본다. 영상매체 특유의 기법에 충실하게 제작된 싱글채널 비디오는, 시선의 파편적 전개, 시간의 비연속적 흐름, 시공간의 중첩과 교차 등을 구현하는 멀티채널 비디오로 전개되었다. 이번 전시에는 김세진, 박화영, 함양아, 서현석, 박혜성, 유비호, 한계륜, 문경원, 전준호 등의 초기 싱글채널 비디오 작품을 볼 수 있다.

윤범모 국립현대미술관장은 "이번 전시는 한국 비디오 아트의 태동과 전개 양상을 입체적으로 살펴보고 향후 그 독자성을 해외에 소개하기 위한 초석"이라며, "국내 비디오 아트 담론과 비평, 창작에 유의미한 논의의 장을 마련해줄 것"이라고 기대했다.

자세한 정보는 국립현대미술관 홈페이지(mmca.go.kr)를 통해 확인할 수 있다.

• 국립민속박물관 보도자료

어느 민속학자의 현장 기록과 자료로 보는 무속 이야기
－국립민속박물관 '민속학자 김태곤이 본 한국무속' 기증전 개최－

국립민속박물관은 남강 김태곤이 평생 수집한 무속 관련 유물을 소개하는 '민속학자 김태곤이 본 한국민속' 특별전을 20△△년 4월 22일부터 6월 22일까지 국립민속박물관 기획전시실 Ⅰ에서 개최한다. 이번 전시는 김태곤이 1960년대부터 굿 현장을 꾸준하게 기록하면서 멸실 위기에서 수집한 '관운장군도' 등 무신도, 북두칠성 명두 같은 무구와 무복, '삼국지연의도'와 동해안굿사진(1960~70년대 촬영), 남이장군사당제(1972년 촬영) 동영상 등 300여 점을 선보이는 자리이다.

김태곤 수집자료가 국립민속박물관에 기증되기까지
김태곤 교수는 원광대학교·경희대학교에 재직하며, 평생 민속 현장을 조사·연구하면서 『한국의 무신도』 등 저서 34권과 「황천무가연구」 등의 논문과 글 200여 편을 남긴 민속학자이다.
대학시절부터 전국의 굿 현장을 찾았고, 무당들이 무업(巫業)을 그만두면서 소각하거나 땅에 묻는 무신도와 무구를 수집했다. 무속 연구에 힘을 쏟으면서 '모든 존재는 미분성(未分性)을 바탕으로 순환하면서 영구히 지속한다.'는 '원본사고(原本思考)' 이론을 이끌어 냈다. 몽골, 시베리아까지 조사 범위를 확대하면서 비교연구를 시도하던 중 1996년, 61세의 이른 나이에 작고함으로써 그의 연구는 멈췄다.
그의 사후에 부인 손장연 여사는 자료 보존을 위해 자택에 항온항습기를 설치하는 등 많은 노력을 기울이다가 2012년 7월, 국립민속박물관에 조사현장 사진·동영상 등 아카이브자료 1,883건 30,198점과 무신도 등 유물 1,368건 1,544점을 기증하였다.

굿 현장기록을 통해 보는 한국무속
이번 전시는 기증유물을 중심으로 35년에 걸친 민속학자 김태곤의 학문적 발자취를 따라가는 방식으로 이루어졌다. 전시를 통해 한국 무속 연구에 매진한 민속학자가 무엇을 탐구하고 어떻게 조사하였는지, 그리고 수집자료의 의미를 고찰할 수 있도록 4부로 구성하였다.
제1부 '김태곤은 누구인가?'에서는 김태곤의 약력과 「서산민속지」, 「황천무가연구」 등 주요 연구 성과물을 통해 그의 생애와 학문적 자취를 살펴본다. 제2부 '신령과의 소통을 기록하다'에서는 무속현장으로 들어가 신과 인간의 소통을 기록한 김태곤의 조사 노트와 사진, 영상

기록을 살펴본다. 1972년 남이장군사당제 영상, 굿상조사노트 등의 자료 전시, 김태곤의 서재, 서울 용산에 있던 무녀 밤쥐 최인순 신당이 재현된다. 특히, 남이장군사당제는 1972년을 끝으로 중단되었는데 당시 김태곤이 촬영한 영상과 사진자료는 1983년 남이장군사당제를 복원하면서 고증 자료로 쓰였고, 1999년 이 제의가 서울특별시 무형문화재 제20호로 지정되는 데 기초자료가 되었다.

제3부 '신령의 세계를 기록하다'에서는 자연의 절대성을 신으로 형상화한 무신도와 무구, 무복을 살펴본다. 특히, '관운장군도', '정전부인도', '황금역사금이신장도'의 뒷면에는 '황춘성 그림'이라고 화가의 이름이 적혀있는데, 좀처럼 무신도의 제작자를 알 수 없는 상황에서 주목된다.

제4부 '북방의 신령을 찾아 떠나다'에서는 한국 무속에 그치지 않고 몽골과 시베리아 등 북방민속과의 비교연구를 시도한 김태곤의 발자취를 보여주고자 '시베리아 무복'과 미발표 육필원고인 「한국민속과 북방대륙민속의 친연성」 등을 전시한다.

『고요한 아침의 나라』(1923)에 수록된 동관왕묘 '삼국지연의도' 공개

이번 전시회에는 「삼국지연의도」 4점을 선보인다. 「삼국지연의도」는 소설 『삼국지』의 중요 장면을 그린 그림으로 중국 측의 관우장군을 장군신·재복신(財福神)으로 믿는 동관왕묘에 걸었던 그림이다.

노르베르트 베버의 『고요한 아침의 나라』와 안드레 에카르트의 『조선미술사』에 실린 동관왕묘 「삼국지연의도」 2점은 그동안 행방을 알 수 없었으나 김태곤이 수집한 「삼국지연의도」 4점을 복원 처리하는 과정에서 「거한수조운구황충(據漢水趙雲救黃忠)」은 「고요한 아침의 나라」 도판과 동일하고, 「장장군대료장판교(張將軍大鬧長板橋)」는 「조선미술사」 도판과 같음을 밝혀냈다. 또 그림의 일부분이 떨어져 나간 『제천지도원결의(祭天地桃園結義)』와 『장장군의석엄안(張將軍義釋嚴顔)』은 동일 계열로 추정되어 4점의 「삼국지연의도」는 동관왕묘 그림임이 분명해졌다. 기록으로만 남을 뻔한 그림이 수집되어 기증과 보존처리를 통해 그 존재를 밝혀내고, 이를 일반에 공개하는 것은 이번 전시가 갖는 또 하나의 의미이다.

전시와 전달방식에 다양한 방식 접목

'삼국지연의도' 등 일부 코너에서는 상세한 설명을 곁들여 관람의 질을 높이도록 '비콘'기법을 도입한다. 비콘은 관람객이 스마트폰에 애플리케이션을 내려받고 전시물에 접근하며 상세한 설명과 함께, 다양한 사진과 음원·영상을 보고들을 수 있는 전시 안내시스템이다. 이 기법을 통해 관람객은 유물과 연관된 이야기를 상세하게 접할 수 있다.

또한 서울과 황해도 지역의 무신도 70여 점은 전시장을 마치 수장고를 개방한 듯한 느낌으로 전시한다. 수장과 전시가 결합된 이 전시형식은 여러 무신도를 관람객이 비교해볼 수 있는 좋은 기회가 될 것이다.

이번 전시를 통해 사라져 가는 자료를 수집·연구하는 것이 우리의 민속문화를 풍성하게 하는 것임을 느끼고, 무속이 멀고 낯선 것이 아니라 우리 곁에서 늘 숨 쉬며 살아있는 문화현상이라는 것을 체득하기를 기대한다.

03 요점정리

전시기획입문

홍보는 불특정 다수 혹은 특정인에게 의도된 메시지를 전달하는 활동을 의미한다. 이중 전시 홍보는 다양한 관람객을 대상으로 전시의 의미를 직·간접적인 방법을 동원하여 전달하는 일체의 행위를 말한다.

▣ 전시 홍보 방법
전시 홍보는 전달하고자 하는 목적을 명확하게 밝히고, 포스터, 리플릿, 도록, 초대장 등의 인쇄물을 제작하여 DM으로 발송하는 직접적인 방법과 보도자료를 작성하여 언론매체인 일간지, 주간지, 월간지, 방송 등이나 인터넷 카페, 홈페이지 등에 보내는 간접적인 방법을 사용한다.

▣ 보도자료 작성
집필자가 사안을 완벽하게 이해하고 문제의 핵심을 파악하여 전달할 수 있는 것과 없는 것을 분류해야 한다. 될 수 있는 한 전문적인 용어는 피하고 쉬운 용어를 사용하며 첨부자료로 전시물 사진 등을 첨가한다.

▣ 관람객별 전시홍보
목표관람객이 열성집단일 경우 기본정보제공을 원칙으로 DM 발송과 개별접촉을 실시하여 정보 제공을 목적으로 한다. 관심집단일 경우 동기 부여를 원칙으로 보도자료 배포, DM 발송, 개별접촉을 실시하여 설득을 목적으로 한다. 무관심집단일 경우 설명을 원칙으로 보도자료 배포와 개별접촉을 실시하여 교육을 목적으로 한다.

04 연습문제

전시기획입문

문제 1

()는 불특정 다수 혹은 특정인에게 의도된 메시지를 전달하는 활동이다.

문제 2

()집단을 위해서는 커뮤니케이션 기본원칙을 ()로 제시한다.

문제 3

언론의 보도 편의를 위하여 기사와는 별도로 박물관에서 작성하여 제공하는 것을 ()라 칭한다.

문제 4

보도자료의 성패는 ()에 달려 있다.

[정답] 1) 홍보 2) 관심, 동기부여 3) 보도자료 4) 헤드라인

☐ **참고자료**

- 한국문화정책개발원, 〈문화예술 분야에 마케팅 기법의 도입과 적용〉, 한국문화정책개발원, 1998
- 문형진, 〈언론 및 보도자료의 이해〉, 〈2009년 문화예술교육 전문인력 의무교육 I〉, 한국문화예술교육진흥원, 2009
- 국립민속박물관 2015년 4월 22일부터 6월 22일까지 진행된 '민속학자 김태곤이 본 한국무속'전의 보도자료
- 박인권, 〈미술전시 홍보, 이렇게 한다〉, 아트북스, 2006
- 국립현대미술관 2019년 11월 28일부터 2020년 5월 31일까지 진행된 '한국 비디오 아트 7090 : 시간 이미지 장치'전의 보도자료

제17강 전시 진행 및 평가

Contents

01 학습에 앞서

학습개요

전시기획단계에서 전체적인 전시의 틀을 계획하고 결정하였다면, 전시진행단계에서는 설정된 목표를 구체적으로 실행하는 단계이다. 준비된 전시를 관람객에게 공개하는 작업인 만큼 가장 신중을 기해야 하며 돌발 상황이 발생할 수 있기 때문에 지속적으로 수정이 필요한 단계이기도 하다.

전시평가단계는 개최된 전시내용이 관람객에게 효과적으로 전달되었는가를 판정하여 향후 전시에 지침을 마련하는 단계이다.

학습목표

1. 전시진행단계의 업무에 대하여 학습한다.
2. 전시평가단계의 업무에 대하여 학습한다.

주요용어해설

▣ 전시 개막행사

개막행사는 전시에 초대한 초대 인사를 가장 먼저 소개하고 테이프컷팅을 한 후 담당 학예사가 전시의 큰 틀을 소개하는 전시 관람이 이어진다. 마지막으로 전시개막을 알리는 인사인 리셉션을 하고 폐회를 한다.

▣ 전시 평가

전시 평가는 개최된 전시내용이 관람객에게 효과적으로 전달되었는가를 판정하여 향후 전시에 지침을 마련하는 단계이다. 과학적인 평가를 위해서 계획, 기획, 진행 등의 전 과정을 검토하고 문제점을 심층적으로 입증하려는 일련의 과정이 필요하다.

02 학습하기

01 | 전시 진행

1) 전시 진행

전시기획단계에서 전체적인 전시의 틀을 계획하고 결정하였다면, 전시진행단계에서는 설정된 목표를 구체적으로 실행하는 단계이다. 준비된 전시를 관람객에게 공개하는 작업인 만큼 가장 신중을 기해야 하며 돌발 상황이 발생될 수 있기에 지속적으로 수정이 필요한 단계이기도 하다.

(1) 전시물 이동

선정된 전시물을 전시공간으로 옮겨 설치할 때에는 전시구성과 연출방안을 면밀히 살펴 원활하게 작업이 진행될 수 있도록 하며, 안전사고가 일어나지 않도록 지속적으로 확인하여야 한다.

(2) 개막행사

전시를 개최하는 날에는 개막행사를 진행하여 전시의 진행을 대외적으로 알려야 한다. 개막행사는 전시에 초대한 초대 인사를 가장 먼저 소개하고 테이프컷팅을 한 후 담당 학예사가 전시의 큰 틀을 소개하는 전시 관람이 이어진다. 마지막으로 전시개막을 알리는 인사인 리셉션을 하고 폐회한다. 전시의 이해를 돕기 위하여 부대행사로 전시를 설명하는 갤러리토크, 강연회, 작가와의 만남, 학술세미나, 시연 등의 각종 교육프로그램을 진행하기도 한다.

(3) 전시실 운영

전시기간 동안 전시물의 관리는 전시를 총괄하는 학예사 외에 운영요원인 해설사와 자원봉사자를 동원하는데 이들은 관람객을 대상으로 해설을 하며 전시물 관리 및 보

호, 전시장 질서와 분위기를 유도하는 등 전시진행과 관련된 일을 한다. 또한 관람객을 대상으로 설문지나 인터뷰 등의 전시 평가를 진행하여 전시 목적이 의도된 만큼 전달되고 있는지를 파악하기도 한다.

(4) 전시 완료

전시일정에 맞춰 전시가 종료되면 전시장을 철거하고 전시물을 회수하여 수장고에 보관하거나 대여품이라면 포장하여 소장처로 반환한다. 이후 기획단계에서 책정한 사업비에 맞춰 회계정리와 세금 납부 등을 진행하고 결과보고서를 작성한다. 결과는 기획단계에서 설정했던 목표 달성 여부를 확인한다.

02 | 전시 평가

1) 전시 평가

전시평가단계는 개최된 전시내용이 관람객에게 효과적으로 전달되었는가를 판정하여 향후 전시에 직접적인 지침을 마련하는 단계이다. 과학적인 평가를 위해서 계획, 기획, 진행 등의 전 과정을 검토하고 문제점을 심층적으로 입증하려는 일련의 과정이 필요하다.

• 전시 평가의 개념

구분	내용
개념	• 전시의 목적이 계획대로 잘 수행되고 있는가를 점검하고 판단하는 일련의 과정이다. • 검증, 사정, 평가, 자기점검, 비평 등을 의미한다.
목적	• 계획된 전시내용이 관람객에게 효과적으로 잘 전달되었는가 판정한다. • 정보전달계획의 방법론에 있어 보다 효과적인 발전방향 제시한다.
의의	• 관람객의 다양한 가치기준과 요구를 바탕으로 전시환경의 질적 수준을 진단한다. • 관람객의 전시에 대한 관람만족도를 높여주기 위한 일련의 과정이다.
효과	• 박물관의 전시 목표에 대한 달성도를 확인할 수 있다. • 향후의 개선으로 이어질 수 있으므로 박물관 전시의 질이 보다 향상될 수 있다.

2) 전시 평가 종류

전시평가는 전시의 목적과 필요에 따라 다양한 방법이 제시될 수 있는데 각각 장단점이 있으므로 서로 보완하여 병행하면 뚜렷한 효과를 얻을 수 있다. 전시평가는 종류에 따라 전시를 단계별로 구분하여 진행하는 방법과 평가방식 자체로 구분하여 진행하는 방법으로 나뉜다. 전시평가의 기법에는 추적조사, 행동관찰조사, 설문지조사, 면접조사 등이 있다.

(1) 단계별 평가

전시는 기본구상, 기본계획, 기본설계, 실시설계, 시공 등의 단계를 거쳐 진행되며, 이러한 단계별 전시개발 프로그램은 전시를 기획하는 단계, 전시를 형성하여 구성하는 단계, 전시 개관 후 유지 관리하는 최종단계로 나뉜다. 단계별로 잠재관람객과 이용관람객을 상대로 다양한 평가방법이 동원될 수 있다.

• 전시 평가 단계

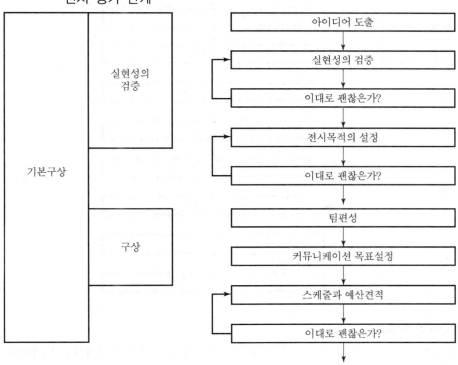

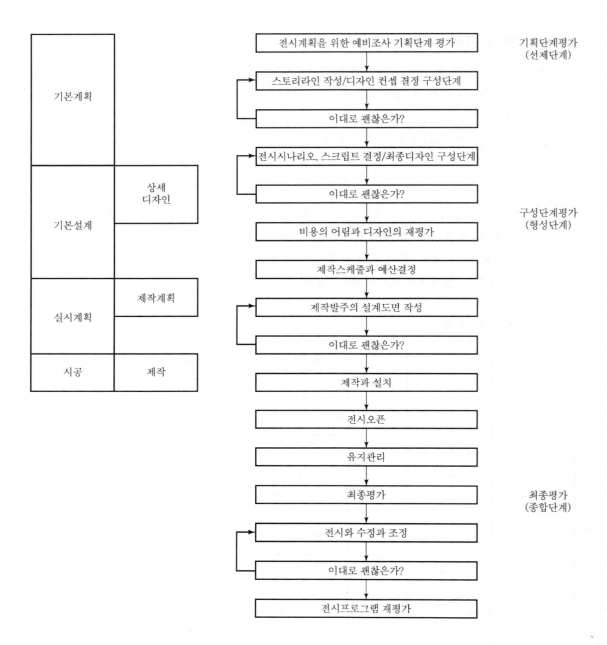

① 기획단계(선제평가)

　　기획단계평가는 전시가 진행되기 전 잠재적인 관람객을 분석하여 평가하는 단계이다. 전시에서 목표관람객이 원하는 바를 테스트해보고, 전시주제, 기법, 전시물 등에 관하여 관람객의 관심과 흥미, 이해도 등을 점검한다. 앞으로 진행될 전시를 예비 조사하는 성격으로 설문지나 인터뷰 등의 자유회답식 조사방법을 동원한다.

예를 들어, "전시 관련 자료를 보면 연상되는 것은", "어떤 자료에 관심이 있는가", "어떤 체험이 기대되는가" 등을 조사한다.

② 구성단계(형성평가)

구성단계평가는 전시의 아이디어와 전시물이 관람객과 적절하게 의사소통을 하고 있는지 확인하는 기술적인 평가단계이다. 전시의 의도를 극대화하고 비용낭비와 전시변경을 예방할 수 있으며, 관찰법, 사전방문분석, 설문지, 인터뷰 등의 방법을 동원한다. 예를 들어, "전시는 주의를 끌고 있는지", "메시지는 의도대로 전달되는지", "전시의 내용을 이해하는지", "전시체험은 좋아하는지", "순서대로 전시는 진행되고 있는지", "전시설명패널은 이해가 되는지" 등을 조사한다.

③ 최종단계(종합평가)

최종단계평가는 전시가 개막된 후 이루어지는 총체적인 전시에 관한 평가단계이다. 전시와 관람객과의 관계, 전시의 효과 등을 추적법, 관찰법, 설문지, 인터뷰, 전문가 비평 등의 형식으로 조사한다. 전시의 전 과정을 알 수 있는 공식적인 평가방법으로 가장 정확하게 결과를 도출할 수 있다.

(2) 전시 평가방식

전시 평가 방식에는 추적평가, 목표평가, 자연평가 등이 있다.

① 추적평가

최종단계에서 관람객의 전시 관람 전·후 인터뷰와 설문지를 통해 전시 관람 전후의 변화를 측정하여 전시의 수준, 관람객의 관람형태, 만족도 등을 평가하는 방식이다.

② 목표평가

구성단계와 최종단계에서 모두 사용 가능한 방법으로 전시목표와 관람객의 반응을 측정하는 방식이다. 지속적으로 전시의 목표를 수정하고 디자인을 변경하면서 관람객의 전시관람 변화를 살펴 본래의 목표와 부합되는지를 비교 평가하여 조율함으로써 전시를 완성한다. 이 평가는 관람객이 전시를 관람하는 동안 일어나는 변화인 지식 및 개념의 습득, 태도의 변화 등을 측정하는 관찰법을 사용한다.

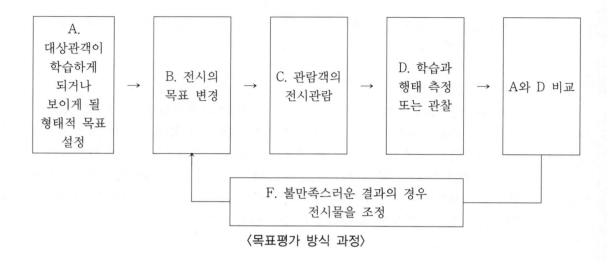

〈목표평가 방식 과정〉

③ 자연평가

전시 관람 후 인터뷰를 통해 목적이나 형식이 없이 자연스럽게 전시에 대하여 조사하는 방식이다.

3) 평가기법

평가기법에는 추적조사, 행동관찰조사, 설문지조사, 면접조사 등이 있다.

(1) 추적조사

전시실 체류시간, 전시 관람시간, 관람객이 걸음을 멈추는 횟수 등을 정량적으로 파악하여 간접적으로 조사하는 방법이다. 즉, 시간적인 측면으로 이루어지며, 관람객의 관심도와 이해력을 평가한다.

(2) 행동관찰조사

관람객의 행위 자체를 정성적으로 파악하여 조사하는 방법으로 단순관찰, 정밀관찰, 참여관찰 등으로 나뉜다.

① 단순관찰

전시 오픈 전에 관람객을 모아 미리 전시회를 살펴보는 것으로 전시의 형태가 효과적으로 구성되어 있는지를 파악하는 방법이다.

② 정밀관찰

전시회 과정 중 관람객의 행위 자체를 관찰하는 방법이다.

③ 참여관찰

관찰자가 직접 관람객 그룹에 들어가 관찰을 하는 방법이다.

(3) 설문지조사

서면으로 전시의 만족도를 측정하는 가장 널리 사용하는 일반적인 방식이다. 체계적인 질문과 답을 선택하는 정량적인 방식을 사용하거나, 관람객 스스로 질문을 만들어 응답하는 방식을 통해 관람객의 다양한 정보를 알 수 있다.

(4) 면접조사

전화와 인터뷰를 통해 직접 필요한 정보를 얻는 전시의 전 단계에서 사용하는 방법이다.

03 요점정리

　전시기획단계에서 전체적인 전시의 틀을 계획하고 결정하였다면, 전시진행단계에서는 설정된 목표를 구체적으로 실행하는 단계이다. 준비된 전시를 관람객에게 공개하는 작업인 만큼 가장 신중을 기해야 하며 돌발 상황이 발생할 수 있기 때문에 지속적으로 수정이 필요한 단계이기도 하다.

　전시평가단계는 개최된 전시내용이 관람객에게 효과적으로 전달되었는가를 판정하여 향후 전시에 지침을 마련하는 단계이다.

▣ 전시 개막행사

　개막행사는 전시에 초대한 초대 인사를 가장 먼저 소개하고 테이프컷팅을 한 후 담당 학예사가 전시의 큰 틀을 소개하는 전시 관람이 이어진다. 마지막으로 전시개막을 알리는 인사인 리셉션을 하고 폐회한다.

▣ 전시 평가

　전시 평가는 개최된 전시내용이 관람객에게 효과적으로 전달되었는가를 판정하여 향후 전시에 지침을 마련하는 단계이다. 과학적인 평가를 위해서 계획, 기획, 진행 등의 전 과정을 검토하고 문제점을 심층적으로 입증하려는 일련의 과정이 필요하다.

▣ 전시 평가 기법

　전시 평가 기법은 동선, 관람시간, 전시물에 머문 횟수 등을 추적하여 전시에 관한 흥미를 간접적으로 측정하는 추적조사, 관람객을 직접 관찰하여 얻은 기록을 분석하는 행동관찰조사, 서면으로 전시의 만족도를 측정하는 설문지조사, 전화와 인터뷰를 통해 직접 필요한 정보를 얻는 면접조사 등이 있다.

04 연습문제

문제 1

()는 전시의 아이디어와 전시물이 관람객과 적절하게 의사소통을 하고 있는지 확인하고 기술적인 평가를 하는 단계이다.

문제 2

()는 관람객의 전시관람 전후 변화를 측정하여 전시의 수준과 만족도 등을 평가하는 방법이다.

문제 3

관람객을 직접 관찰하여 얻은 기록을 분석하는 행동관찰조사는 단순관찰, 정밀관찰, () 등으로 나뉜다.

문제 4

()는 전화와 인터뷰를 통해 직접 필요한 정보를 얻는 전시의 전 단계에서 사용하는 방법이다.

[정답] 1) 구성단계 2) 목표평가 3) 참여관찰 4) 면접조사

☐ **참고자료**
 - 김주연, 〈박물관 전시 평가 도구에 관한 연구〉, 〈디자인 논문집 제 4〉, 홍익대학교 산업디자인 연구소, 1999
 - 황은경, 〈과학관의 전시평가와 개선방안에 관한 연구－국립중앙과학관의 상설전시관을 중심으로－〉, 홍익대학교 석사학위논문, 2005

제18강 전시 인력

Contents

01 학습에 앞서

전시기획입문

학습개요

박물관의 조직은 수집, 보존, 조사, 연구, 전시, 교육 등의 업무를 진행하는 인력의 구성체로 상호연계를 통해 유기적인 구조를 이루고 있다. 특히 전시 업무를 진행할 때에는 각 인력의 지식과 경험 그리고 재능을 전시라는 공동의 목표와 책임에 접목시켜 전시팀을 구성한다. 관장, 학예사, 교육담당자, 보존처리사, 전시디자이너, 그래픽디자이너, 안전요원, 해설사 등의 인력은 전시팀의 중요한 성원이다.

학습목표

1. 박물관 조직 개념에 대하여 학습한다.
2. 전시 조직 구성에 대하여 학습한다.

주요용어해설

▣ 박물관 조직

박물관 조직은 박물관의 설립목적과 실천과제의 달성, 직책별 업무분장과 권한에 관한 직무규정, 직원의 전문성 규정, 후원회의 결성과 확보 등을 실현하기 위하여 업무를 진행하는 집단이다.

▣ 전시팀 구성

관장, 학예사, 교육담당자, 보존처리사, 전시디자이너, 그래픽디자이너, 안전요원, 해설사, 홍보담당자 등의 내부인력은 전시팀의 중요한 성원이다.

02 학습하기

전시기획입문

01 | 박물관 조직 개념

1) 박물관 조직 개념

박물관의 조직은 수집, 보존, 조사, 연구, 전시, 교육 등의 업무를 진행하는 인력의 구성체로 상호연계를 통해 유기적인 구조를 이루고 있다. 또한, 박물관 조직은 박물관의 설립목적과 실천과제의 달성, 직책별 업무분장과 권한에 관한 직무규정, 직원의 전문성 규정, 후원회의 결성과 확보 등을 실현하기 위하여 업무를 진행하는 집단이다.

박물관 조직구성원의 원활한 상호협력을 위하여 유기적으로 서로 관련 있는 업무를 집단화하여 부서를 조직함으로써, 구성원의 책임감을 강화시키고 민주적인 의사결정 및 작업능력을 증대시켜야 한다. 하지만 타 부서에 대한 이해가 부족할 경우 부서 간 갈등을 초래할 수 있기 때문에 반드시 구성원은 조직의 구성과 개념을 명확하게 숙지하려는 노력이 필요하다. 박물관 조직은 수평적인 기능별 구조를 이루고 있으며, 학예연구실과 행정관리실을 기본 골자로 조직을 세분화하고 있다. 학예연구분과에서는 수집·연구·보존을, 기획분과에서는 재정·인사·안전관리·보수유지·고객지원 등을, 교육분과에서는 사업기획·국제교류·전시·교육·마케팅·출판·전시공간설계 등을 진행하고 있다.

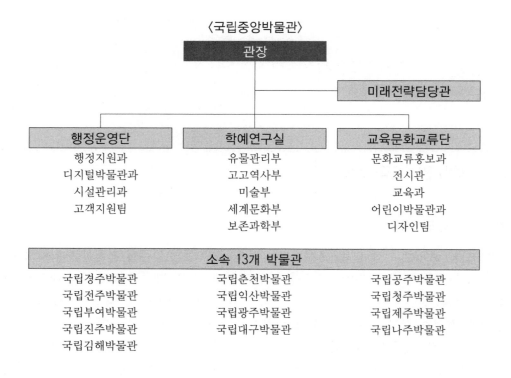

〈국립중앙박물관〉

관장

미래전략담당관

행정운영단	학예연구실	교육문화교류단
행정지원과	유물관리부	문화교류홍보과
디지털박물관과	고고역사부	전시관
시설관리과	미술부	교육과
고객지원팀	세계문화부	어린이박물관과
	보존과학부	디자인팀

소속 13개 박물관

국립경주박물관	국립춘천박물관	국립공주박물관
국립전주박물관	국립익산박물관	국립청주박물관
국립부여박물관	국립광주박물관	국립제주박물관
국립진주박물관	국립대구박물관	국립나주박물관
국립김해박물관		

〈국립현대미술관〉

국립현대미술관

기획운영단

행정지원과	기획총괄과	작품보존미술은행관리과	홍보고객과	미술품수장센터관리팀

학예연구실

미술정책연구과	현대미술1과	현대미술2과	소장품자료관리과	미술관교육과	미술품수장센터운영과	근대미술팀

02 | 전시 조직 구성

1) 전시 조직 구성

전시 업무를 진행할 때에는 각 인력의 지식과 경험 그리고 재능을 전시라는 공동의 목표와 책임에 접목시켜 전시팀을 구성한다. 관장, 학예사, 교육담당자, 보존처리사, 전시디자이너, 그래픽디자이너, 안전요원, 해설사, 홍보담당자 등의 인력은 전시팀의 중요한 성원이다.

(1) 관장(director)

관장은 총체적인 박물관 업무를 책임지는 인물로, 박물관의 정체성에 부합되는 범위에서 전시에 필요한 재원 조성과 인력 투입 등을 결정한다. 전시에 대한 정확한 식견을 바탕으로 전시 기획 전반에 걸쳐 탁월한 리더십을 발휘할 수 있어야 하며, 전시 진행시 모니터를 통해 지속적으로 결정권을 행사한다.

(2) 학예사(curator)

학예사는 전시의 총괄적인 업무를 담당하는 인력으로 전문적인 지식을 소유한 전문가로서 창의적인 전시와 기타 행정업무를 수행한다. 전시기획서를 작성하고 전시물 선정 및 대여 업무를 추진하며 다른 전시팀 인력과 가장 긴밀하게 협조한다.

(3) 교육담당자(educator)

교육담당자는 관람객의 성향을 적절하게 파악하여 박물관에서 이루어지는 전시에 대한 셀프가이드 출판물 기획 및 전시실 안내 등 직접적인 전시연계프로그램과 강연, 체험, 답사 등 간접적인 전시연계프로그램을 진행한다.

참고 Reference

전시연계프로그램 유형
1. 사회역사
 - 모의 방송국(노래, 무용, 극 녹화 및 재생)
 - 초대형 지도
 - 역할놀이(경찰관, 소방관, 군인 등)

- 인형(꼭두각시 극장, 레고, 옛날 인형, 다문화의 인형제작 및 놀이)
- 의상놀이(다문화의 의상, 역사적 의상 착용)
- 가게놀이(장보기, 계산대)
- 은행놀이
- 지체 부자유 체험(휠체어 농구게임, 휠체어 타기 등)
- 물물교환 센터
- 다문화의 체험(전통무용, 음식, 풍습, 주거환경 경험)
- 역사적, 다문화 환경 재현(옛날 집, 인디안 마을, 에스키모 주거지)
- 건축적 원리(빌딩 짓기, 집짓기, 벽 쌓기, 다리 놓기 조립품)
- 다양한 공구 조작(전문도구, 다문화의 도구 등)
- 단면관찰(자동차, 아파트, 개미굴 등 구조공학)
- 모형마을, 도시
- 항공기 동체 구조물, 시뮬레이션
- 기차와 철도 구조물과 모의조정
- 기계 구조물 조작
- 선박 동체 구조물, 모의운항
- 자동차 및 대중교통

2. 아트(Art) 영역
- 미술창작(벽화, 실크스크린, 조소, 도자기 등)
- 재활용재료로 만들기
- 만화의 원리와 제작
- 악기 연주 및 조작
- 공연(연극, 영화)
- 아이맥스, 옴니맥스(와이드 스크린)

3. 과학영역
- 컴퓨터 센터(특수 제작된 교육용 소프트웨어나 게임)
- 물리, 기초과학(태양에너지, 전기, 열역학, 음파, 빛 등)
- 탐구상자나 탐구영역(역사적 소품, 동물 뼈, 조개, 화석, 광물 등)
- 천문관(우주 쇼, 우주선, 모의비행)
- 시지각(원근, 착시 등의 원리 실험)
- 거품영역(대형 거품 제조기, 비누거품 만들기)
- 자석(자석을 이용한 퍼즐이나 실험)
- 물과 관련된 활동(보트 띄우기, 자수함의 원리, 모의 잠만경, 물의 흐름모형, 물레방아 등)
- 색 원리, 실험
- 로봇 조작

- 홀로그램
- 반중력 거울
- 수족관
- 식물원
- 생물학, 유전자
- 동물표본(지역별 생태)
- 인체구조, 건강, 병원놀이 치과, 대형구조물 등
- 지하세계(동물, 박쥐 등)
- 측정(수, 무게, 길이 등의 개념)
- 화학 실험

4. 신체 및 놀이시설 영역
- 레이저 빔 코너
- 대형 놀이구조물
- 아동 공간(오감을 통한 탐구놀이, 미로, 메아리터널, 볼풀 등)
- 회전목마

(4) 보존처리사(conservator)

　박물관 전시물의 상태를 조사 분석하여 손상을 방지하고 보존하는 인력으로 전시실의 환경인 온·습도, 공기, 조명 등을 감독한다. 대여전에서는 전시물의 상태보고서를 작성하고 보존을 위한 다양한 활동을 펼친다.

(5) 전시디자이너(exhibition designer)

　전시디자이너는 전시디자인의 재료와 콘셉트, 연출기법 등을 기획하는 인력으로, 관람객과의 소통을 위해 전시물의 가치를 극대화시키는 작업을 한다. 전시디자이너는 미학적 판단능력과 디자인 도면작성 능력, 전시장 구상과 설치능력 등이 요구되며, 전시에 필요한 각종 문서 작성과 견적 및 예산능력 등이 필요하다.

(6) 그래픽디자이너(graphic designer)

　그래픽디자이너는 전시디자이너와 함께 전시에 필요한 그래픽적 요소인 초청장, 포스터, 카탈로그, 도록, 리플릿 등의 각종 인쇄물을 디자인하는 인력이다.

(7) 안전요원(Lifeguards)

안전요원은 전시의 전 과정에서 생길 수 있는 안전상의 문제를 방지하는 인력으로 전시기간 중 전시장의 분위기를 조성하기도 한다.

(8) 해설사(Docent)

해설사는 라틴어 '가르치다'에서 유래된 용어로 원래 대학의 강사를 지칭하던 것이 점차 작품을 설명하는 안내요원으로 변화한 것이다. 해설사는 전시안내(guide tours), 전시실 토론(gallery talk), 전시투어(study tours), 교육 및 행사 등 각종 박물관 활동을 지원한다.

[옛터민속박물관 해설사]

(9) 홍보담당자(Public Relations Officer)

홍보담당자는 전시가 진행되기 전 기자간담회를 진행하며, 각종 홍보물을 배포하여 전시에 대한 소식을 전한다. 또한 개막식 대비 사전 준비를 담당한다.

03 요점정리

전시기획입문

박물관의 조직은 수집, 보존, 조사, 연구, 전시, 교육 등의 업무를 진행하는 인력의 구성체로 상호연계를 통해 유기적인 구조를 이루고 있다. 특히 전시 업무를 진행할 때에는 각 인력의 지식과 경험 그리고 재능을 전시라는 공동의 목표와 책임에 접목시켜 전시팀을 구성한다. 관장, 학예사, 교육담당자, 보존처리사, 전시디자이너, 그래픽디자이너, 안전요원, 해설사 등의 인력은 전시팀의 중요한 성원이다.

▣ 박물관 조직
박물관 조직은 박물관의 설립목적과 실천과제의 달성, 직책별 업무분장과 권한에 관한 직무규정, 직원의 전문성 규정, 후원회의 결성과 확보 등을 실현하기 위하여 업무를 진행하는 집단이다.

▣ 전시팀 구성
관장, 학예사, 교육담당자, 보존처리사, 전시디자이너, 그래픽디자이너, 안전요원, 해설사, 홍보담당자 등의 내부인력은 전시팀의 중요한 성원이다.

▣ 전시디자이너
전시디자이너는 전시디자인의 재료와 컨셉, 연출기법 등을 기획하는 인력으로, 관람객과의 소통을 위해 전시물의 가치를 극대화시키는 작업을 한다. 전시디자이너는 미학적 판단능력과 디자인 도면작성 능력, 전시장 구상과 설치능력 등이 요구되며, 전시에 필요한 각종 문서 작성과 견적 및 예산능력 등이 필요하다.

04 연습문제

문제 1

박물관 조직 중 기획분과에서는 재정, 인사, (　　　), 보수유지, 고객지원 등을 진행한다.

문제 2

박물관의 정체성에 부합되는 범위에서 전시에 필요한 재원 조성과 인력 투입 등을 결정하는 전시 인력은 (　　　)이다.

문제 3

(　　　)는 박물관 전시물의 상태를 조사 분석하여 손상을 방지하고 보존하는 인력이다.

문제 4

전시디자인의 재료와 컨셉, 연출기법 등을 기획하여 전시물의 가치를 극대화하는 전시인력은
(　　　)이다.

정답 1) 안전관리　2) 관장　3) 보존처리사　4) 전시디자이너

☐ **참고자료**
 – 이현진, 〈박물관의 교육 서비스 활성화에 관한 연구－유비쿼터즈 시대 박물관 교육 서비스를 중심으로－〉, 중앙대학교 석사학위논문, 2005

제19강 전시기획안 I

Contents

01 학습에 앞서

학습개요

전시기획서는 전시의 개요로서 전시목적에 부합되는 사항을 체계적으로 서술한 설명서이다. 이러한 기획서는 향후 진행되는 진행과 평가의 지침서로 활용될 수 있으며, 박물관마다 다양한 형태의 기획서가 제작되고 있다.

학습목표

동산도기박물관의 전시기획서를 이해한다.

주요용어해설

◘ 동산도기박물관

동산도기박물관은 1997년 3월 개관한 사립박물관으로 토기, 질그릇, 옹기 등의 도기를 수집, 전시, 연구하는 도기전문박물관이다. 계룡산 철화분청사기로 유명한 대전지역의 도자기문화를 알릴 수 있는 중요한 공간이다. 이후 2013년 공주로 이전하여 현재에는 동산박물관으로 명칭을 변경하여 도자뿐만 아니라 석조유물과 전적 등을 전시하고 있다.

02 학습하기

전시기획입문

01 | 동산도기박물관 기획전 I

1) 동산도기박물관

 동산도기박물관은 1997년 3월 개관한 사립박물관으로 토기, 질그릇, 옹기 등의 도기를 수집, 전시, 연구하는 도기전문박물관이다. 관람객은 서민들이 사용한 도기를 감상하면서 청자, 분청사기, 백자와는 다른 정겨움과 투박함을 느낄 수 있다. 계룡산 철화분청사기로 유명한 대전지역의 도자기문화를 알릴 수 있는 중요한 공간이다. 박물관은 제 1관과 2관으로 구성되어 있다. 제 1관은 지상 2~3층과 지하 1층으로 상설전시실, 수장고, 사무실로 구성되어 있고 제2관은 지상 1~3층과 지하 1층으로 특별전시실, 교육실, 사무실, 수장고로 이루어져 있다. 이후 2013년 충남 공주시 반포면 정광터1길로 이전하여 박물관의 명칭을 동산박물관으로 변경하고 본관 1층에는 상설전시실을, 2층에는 기획전시실을 운영하고 있다. 이 외에 도서실, 고문서 및 전적자료실, 수장고, 체험교육실, 민속자료실, 야외전시장 등을 구비한 민속계 박물관으로 운영되고 있다.

[동산도기박물관 내부]

2) 제목

〈거머기 그릇, 시간을 넘어서〉

3) 기획의도

거머기 그릇이란 잿물을 입히지 않고 불완전 환원 번조하여 검댕이를 먹인 회흑색 질그릇을 말한다. 전통이 단절된 거머기 그릇을 현대감각에 맞게 재현하여 기존 박물관 소장품과 비교전시함으로써, 전통예술 창작기법과 창조역량을 더욱 강화하여 전통공예품을 연구 보존하고 육성 보급하기 위함이다.

4) 전시기간 및 장소

2006년 8월 7일~8월 31일/동산도기박물관

5) 공동사업자

- 주최 및 주관 : 동산도기박물관
- 후원 : 한국문화예술위원회, 대전광역시
- 협찬 : 수정의원, 덕진의원, 대전신경외과의원

6) 전시구성 및 연출방안

(1) 전시구성

① 도입－② 거머기－③ 시간을 넘어서

(2) 연출방안

- 전시작품 : 전통 거머기그릇(앵병, 이남박, 자라병 등)과 도예가 재현작품 60여 점
- 전시방법 : 유리 진열장 및 벽면전시
- 제작시기 : 조선(19세기), 근대, 현대

7) 기대효과

이번 전시는 전통공예품과 전통공예기법을 응용한 실험적 시제품과의 비교 전시로 도예작가의 창조 역량을 강화시키기 위한 것이다.

이번 전시를 계기로 전통 도예작가들에겐 창작의지를 일깨워 주고, 관람객들에겐 전통문화에 대한 감수성을 고취시키고 전통도자용품에 대한 관심과 보급을 증대시키는 효과가 있다.

8) 예산

(단위 : 천원)

항목	산출근거	금액
작품 제작비	2,000×3인	6,000
전시유물 취득비	200×전통 거머기 그릇 7점	1,400
작품 운송비	200×2회, 포장·해포비	400
전시장 조성비	전시 디스플레이, 설명·이미지패널	1,000
도록 제작비	10×1,000부	10,000
포스터, 현수막	포스터 800, 현수막 50×4조	1,000
조사 분석비	연구비, 도록원고 작성비	500
인건비	아르바이트 안내원 600×2인	1,200
통신 및 발송비	통신비 200, 도록 등 발송비 800	1,000
홍보 섭외비	보도자료 배포비, 포스팅 용역	200
행사 진행비	회의비, 간담회비, 교통비	300
계		23,000

02 | 동산도기박물관 기획전 Ⅱ

1) 제목

〈철화분청에 담긴 혼(魂) 그리고 힘(力)〉

2) 기획의도

한국의 도자기 중 창의성과 예술성이 가장 뛰어나다는 평가를 받고 있는 철화분청사기(鐵畵粉靑沙器)를 전통기법에 바탕을 두고 현대감각에 맞도록 새롭게 창작하여, 기존의 박물관 소장품과의 비교전시를 통하여 전통예술의 창작기법과 창조역량을 강화하여 전통도자기를 연구보존하고 육성보급하기 위함이다.

3) 전시기간 및 장소

2007년 8월 6일~8월 31일/동산도기박물관

4) 공동사업자

- 주최 및 주관 : 동산도기박물관
- 후원 : 한국문화예술위원회, 한국박물관협회
- 협찬 : 수정의원, 덕진의원

5) 전시구성 및 연출방안

(1) 전시구성

① 분청사기−② 아, 철화분청−③ 혼(魂) 그리고 힘(力)

(2) 연출방안

- 전시작품 : 기존 출토품(분청철화당초문호 등)과 창작품(분청철화운문병 등) 合 65점
- 전시방법 : 5면 유리 진열장 및 벽면 패널전시
- 제작시기 : 조선, 현대

6) 도록, 포스터, 리플릿 발간

- 도록명칭 : 철화분청, 그 속에 담긴 혼(魂) 그리고 힘(力)
- 수록내용 : 인사말, 일러두기, 차례, 도판, 논문, 도판목록, 간기
- 도록개요 : 23×26cm/100면/도서출판 애지/2007. 8. 1/1,000부

7) 예산

(단위 : 천원)

항목	산출근거	금액
작품 제작비	2,000×3인	6,000
전시유물 취득비	1,200×철화분청사기(조선초기)2점	2,400
작품 운송비	200×2회(포장비, 해포비 포함)	400
전시장 조성비	전시디스플레이, 설명 이미지 패널	1,000

도록 제작비	도록10×1000부, 리플릿 포함	10,000
패널, 포스터, 현수막	패널 및 포스터 900, 현수막 100	1,000
조사 분석비	연구비, 도록원고 작성비	500
인건비	아르바이트 안내원 600×2인	1,200
통신 및 발송비	통신비 200, 도록 등 발송비 800	1,000
홍보 섭외비	보도자료 배포비, 포스팅 용역	200
행사 진행비	회의비, 간담회비, 교통비	300
계		24,000

03 | 동산도기박물관 기획전 Ⅲ

1) 제목

〈文字香 書卷氣 – 한국의 옛 책展〉

2) 목적

- 특별전을 통하여 장애인, 불우청소년, 사회복지시설 수용자, 만성질환자 등과 같은 소외계층의 문화향유 기회를 확대하여 문화양극화를 해소하고 삶의 질을 향상시키고자 한다.
- 어린이, 청소년, 일반 대중에게 전통문화체험을 통한 문화적 소양을 함양한다.
- 옛 책의 중요성을 느끼고 조선시대 고인쇄 문화를 직접 체험토록 한다.

3) 기대효과

- 소외계층과 청소년 등의 관람객에게 전통문화에 대한 감수성을 고취시키고 장래 문화향수층의 저변확대에 기여한다.
- 일반 관람객으로 하여금 우리 옛 책의 우수성을 느끼게 하고 고서의 보존의식 높일 수 있다.
- 수 백년간 간직되어온 고서를 통해 선조들의 책사랑 정신을 느낄 수 있다.
- 고서는 낡은 책이 아니라 사람이 사람답게 살 수 있는 가르침을 주는 알차고 가치 있으며 조상의 슬기가 가득 찬 새로운 책임을 느낄 수 있다.

• 처음으로 공개되는 희귀자료를 통하여 관련학자들에게 연구자료 및 참고자료로 제공할 수 있다.

4) 전시기간 및 장소

2007년 10월 08일~10월 31일/동산도기박물관

5) 일정

- 6월 18일~6월 30일 : 특별기획전시 주제 확정 및 기본기획안 수립
- 7월 2일~7월 14일 : 전시자료 선정, 전시 디자인 및 홍보 세부계획 수립
- 7월 16일~7월 31일 : 도록, 리플릿, 전시설명패널 제작계획 수립
- 8월 1일~8월 18일 : 도록용 사진촬영 및 원고 작성
- 8월 20일~9월 22일 : 도록, 리플릿, 포스터, 포스트카드, 전시설명 패널 제작
- 9월 27일~10월 6일 : 디스플레이, 도록 등 홍보물 발송, 보도자료 배포 등 홍보활동
- 10월 8일~10월 31일 : 특별전 시행

6) 전시구성 및 연출방안

(1) 전시구성

① 도입부 － ② 경부 － ③ 사부 － ④ 자부 － ⑤ 집부 － ⑥ 종결부

(2) 연출방안

① 전시작품 : 선무원종공신녹권(1605), 별집별행록절요(1647), 동경잡기(1711), 묘법연화경(1720), 동의보감(1754), 제중신편(1799), 국조보감(1848) 등 250권
② 작품제작시대 : 조선(17~19세기)
③ 전시방법 : 5면 유리진열장 및 벽면 패널전시

7) 특별기획전시 도록 제작

(1) 도록 개요

- 도록 명칭 : 한국의 옛 책
- 출판사 : 도서출판 심지

- 발간 예정일 : 2007년 10월 1일
- 규격 및 발간부수 : A4, 160쪽, 1,000부, 칼라

(2) 도록내용 및 구성

- 대표유물 : 선무원종공신녹권(1605), 별집별행록절요(1647), 동경잡기(1711), 묘법연화경(1720), 동의보감(1754), 제중신편(1799), 국조보감(1848)
- 수록유물 : 소장품 250책
- 구성 : 일러두기/인사말/도판/논문/도판목록/간기(점자 설명문 삽입)

(3) 도록 발간 필요성

그 동안의 수집품과 연구성과를 바탕으로 · 한국의 옛 책 · 을 발간함으로써 자료를 일목요연하게 살펴볼 수 있도록 하여 전시유물에 새로운 의미와 가치를 부여하고, 후대에 문화유산을 잘 보전토록 촉구하며 청소년에겐 조상의 얼과 지혜를 배우는 학습장 역할을, 소외계층과 일반인에겐 역사와 전통 그리고 문화예술의 향취를 느끼도록 하면서 우리의 옛 책을 이해하는 데 보탬이 되도록 하고 관련학자들에게 연구자료 및 참고자료로 제공하고자 한다.

(4) 활용계획

① 전국 국공립 사립 대학박물관, 도서관 등 관련기관에 연구 및 교환도서로 활용한다.
② 지자체, 초중고교에 현장학습 참고도서로 배포한다.
③ 대전 맹학교, 사회복지시설, 교정시설, 노인 단체, 병의원에 비치용으로 배포한다.

8) 기타 유인물 발간

(1) 리플릿 : 한국의 옛 책, 4쪽, 5,000부
(2) 포스터 : 한국의 옛 책 특별전, 2절, 200부
(3) 포스트카드 : 전시유물 사진엽서 4종, 1,000세트
(4) 교육 프로그램 안내물 : 책 만들기, 목판찍기 2종, 4쪽, 100부
(5) 전시 패널 : 옛 책 전시 설명, 이미지 패널 4조

9) 사회교육 프로그램 운영

(1) 책 만들기 체험

한지를 노끈으로 꿰매어 오침선장본 만들기
- 일시 : 2007년 10월 3일
- 장소 : 동산도기박물관
- 준비물 : 한지, 송곳, 노끈, 가위, 칼
- 강사 : 풍선공예 강사
- 대상 및 참가인원 : 초등학생, 20명

(2) 목판 찍기

조선시대 책을 인쇄한 목판 즉 책판으로 글씨와 그림 찍어보기
- 일시 : 2007년 10월 20일
- 장소 : 동산도기박물관
- 준비물 : 목판, 솜방망이, 먹물, 솔, 롤러, 한지, 수건
- 강사 : 초등학교 정교사
- 대상 및 참가인원 : 초등학생, 20명

10) 협찬 또는 후원

- 주최 및 주관 : 동산도기박물관
- 후원 : 2007년 국무총리 복권위원회 복권기금 지원사업, 한국박물관협회
- 협찬기관 : 수정의원, 덕진의원

11) 홍보계획

(1) 전국 국공립 사립 대학박물관에 특별전 도록, 포스터 등을 배포하여 박물관 위상제고.
(2) 대전시 소재 유치원 초중고교에 공문과 함께 도록, 리플릿, 포스트카드 등을 배포하여 현장학습 시 우선적으로 박물관을 찾도록 유도
(3) 보도자료를 언론기관, 정보매체, 지역 월간지, 전문지 등에 배포하여 보도협조 요청
 - 일간지 : 조선일보, 중앙일보, 동아일보, 대전일보, 중도일보
 - 방송사 : 대전 KBS, 대전 MBC, 대전방송 TJB, YTN
 - 정보지 : 대전교차로, 한밭생활, 가로수, 번영로

- 월간지 : 문화예술정보지 어디, 갑천문화, 월간대전 포유, 대전시 시보, 서구청 서구소식
- 주간신문 : 참소리, 청년의사, 디트뉴스, 디트메디
- 인터넷 : 다음 카페(큐레이터, 흙내음, 막사발과 조각보, 꼬마큐레이터들), 한국박물관협회 홈페이지, 대전시청 홈페이지, 충남도청 홈페이지
(4) 현수막 게시 및 포스터 부착

12) 예산

(단위 : 천원)

항목	산출근거	금액
인건비	전시안내 도슨트 2명×500	1,000
도록 제작비	도록인쇄비(160P, 1,000부)	11,290
조사 분석비	원고료(논문비, 캡션작성비)	500
자료 촬영비	자료촬영비 200컷×20	4,000
전시장 조성비	리플릿, 포스터, 포스트카드, 교육프로그램, 전시패널	4,500
현수막	홍보 현수막(5조×40)	200
물품 구입비	소모성물품구입비(명제표, 사무용품 등)	200
회의비	회의비(교정, 윤문) 6회×50	300
인건비	교육프로그램 강사비 2명×200	400
통신 및 발송비	우편요금(도록, 홍보자료 발송비) 500부×3	1,500
작품 운송비	전시자료운반차량 2대×50	100
차량비	업무차량 유류대 5회×40	200
재료비	교육프로그램 재료비 2종×20명×10	400
행사 진행비	포장 및 해포비, 디스플레이, 행사진행, 식대	500
행사 진행비	업무협의, 간담회, 보도자료 배포, 업무비	500
계		25,590

03 요점정리

전시기획서는 전시의 개요로서 전시목적에 부합되는 사항을 체계적으로 서술한 설명서이다. 이러한 기획서는 향후 진행되는 진행과 평가의 지침서로 활용될 수 있으며, 박물관마다 다양한 형태의 기획서가 제작되고 있다.

▣ 동산도기박물관

동산도기박물관은 1997년 3월 개관한 사립박물관으로 토기, 질그릇, 옹기 등의 도기를 수집, 전시, 연구하는 도기전문박물관이다. 계룡산 철화분청사기로 유명한 대전지역의 도자기문화를 알릴 수 있는 중요한 공간이다. 이후 2013년 공주로 이전하여 현재에는 동산박물관으로 명칭을 변경하여 도자뿐만 아니라 석조유물과 전적 등을 전시하고 있다.

☐ 참고자료
– 동산도기박물관 2006~2007년도 기획서

제20강 전시기획안 Ⅱ

◎ Contents

01 학습에 앞서

학습개요

전시기획서는 전시의 개요로서 전시목적에 부합되는 사항을 체계적으로 서술한 설명서이다. 이러한 기획서는 향후 진행되는 진행과 평가의 지침서로 활용될 수 있으며, 박물관마다 다양한 형태의 기획서가 제작되고 있다.

학습목표

동산도기박물관의 전시기획서를 이해한다.

주요용어해설

▣ 동산도기박물관

동산도기박물관은 1997년 3월 개관한 사립박물관으로 토기, 질그릇, 옹기 등의 도기를 수집, 전시, 연구하는 도기전문박물관이다. 계룡산 철화분청사기로 유명한 대전지역의 도자기문화를 알릴 수 있는 중요한 공간이다. 이후 2013년 공주로 이전하여 현재에는 동산박물관으로 명칭을 변경하여 도자뿐만 아니라 석조유물과 전적 등을 전시하고 있다.

02 학습하기

전시기획입문

01 | 동산도기박물관 기획전 Ⅰ

1) 동산도기박물관

동산도기박물관은 1997년 3월 개관한 사립박물관으로 토기, 질그릇, 옹기 등의 도기를 수집, 전시, 연구하는 도기전문박물관이다. 관람객은 서민들이 사용한 도기를 감상하면서 청자, 분청사기, 백자와는 다른 정겨움과 투박함을 느낄 수 있다. 계룡산 철화분청사기로 유명한 대전지역의 도자기문화를 알릴 수 있는 중요한 공간이다. 박물관은 제 1관과 2관으로 구성되어 있다. 제 1관은 지상 2~3층과 지하1층으로 상설전시실, 수장고, 사무실로 구성되어 있고 제2관은 지상 1~3층과 지하 1층으로 특별전시실, 교육실, 사무실, 수장고로 이루어져 있다. 이후 2013년 충남 공주시 반포면 정광터1길로 이전하여 박물관의 명칭을 동산박물관으로 변경하고 본관 1층에는 상설전시실을, 2층에는 기획전시실을 운영하고 있다. 이 외에 도서실, 고문서 및 전적자료실, 수장고, 체험교육실, 민속자료실, 야외전시장 등을 구비한 민속계 박물관으로 운영되고 있다.

2) 제목

〈전통 도자기의 흐름〉

3) 목적

삼국·통일신라의 토기로부터 고려청자, 조선 분청사기와 백자, 석간주와 옹기에 이르기까지 한국 전통 도자기의 비교전시를 통하여 관람객에게 도자과학과 도자문화를 이해시켜 향후 도자기 발전에 기여하고자 한다.

4) 전시기간 및 장소

2008년 5월 3일~5월 31일/동산도기박물관

5) 전시내용

(1) 진열장 전시작품(75점)

① 토기(삼국, 통일신라－토기장경호, 화로형토기, 토기인화문골호 등) 15점
② 분청사기와 백자(조선－분청사기상감연화문병, 백자청화운용문호 등) 30점
③ 흑유와 석간주(조선－흑유표형병, 석간주부리단지 등) 15점
④ 옹기(근대－옹기소줏고리, 옹기벌통 등) 15점

(2) 도자기 과학 패널

도자과학 설명 및 이미지 패널 6매－도자기의 발달, 제작과정, 도자의 과학성

(3) 어린이 박물관 교실 운영－'박물관에서 놀자'

① 도자기 만들기
② 도자기 핸드 페인팅
③ 도지미에 그릇 올리기
④ 질그릇에 라면 끓여 먹기

6) 추진방안

(1) 전시방법 : 5면 유리 진열장 및 벽면 패널전시
(2) 체험교육 : 도자기 만들기 체험, 도자기 핸드 페인팅 체험, 도지미에 그릇 올리기
(3) 도자과학 교육 : 장애인, 불우 청소년, 불우 노인 초청 설명회
(4) 인쇄물 제작 : 포스터 500부, 리플릿(10,000부)

7) 홍보계획

(1) 전국 과학관·박물관에 포스터·리플릿 발송
(2) 대전 소재 유치원, 초중고교에 공문과 인쇄물 배포하여 현장학습시 우선 방문 유도
(3) 보도자료를 지역 신문사, 방송매체, 정보지에 배포하여 보도 협조 요청
(4) 인터넷 활용 홍보
(5) 현수막 게시, 포스터 부착

8) 기대효과

(1) 관람객의 전통 도자기 발달과 제작기법 등 도자문화를 이해할 수 있다.

(2) 도자과학의 이해와 체험교육을 통한 과학교육기관으로서의 위상을 제고한다.

(3) 장애인, 불우 청소년, 불우 노인 등의 소외계층에게 도자문화 향유 기회를 확대하여 삶의 질 향상에 기여한다.

(4) 자라나는 어린이와 청소년 등의 관람객에게 도자기 체험을 통한 과학적 소양 고취시킬 수 있다.

9) 예산

(단위 : 천원)

항목	산출근거	금액
인건비	도자기 만들기 체험 강사(2인×100) 도자기 핸드 페인팅 강사(2인×100)	400
원고료	리플릿 원고(10매×15천원=150)	150
회의비	조사 분석 회의, 기획 및 추진 회의 5회×15×4인=300	300
작품 운송비	전시자료 해포비 4회×50=200	200
인쇄비	전시 패널 제작비 6매×100 포스터 500부, 리플릿 10,000부=2,250	2,850
인건비 및 전시장 조성비	안내 아르바이트 (2인×500=1,000) 전시장 조성 및 디스플레이=100	1,100
홍보 섭외비	플래카드 제작비 5매×30천원=150 보도자료 배포비 100천원, 포스팅비 50 인쇄물 발송료 400관×1천원=400	700
작품 운송비	전시자료 운반비 2회×50천원=100 자료 수집 출장비 3회×50천원=150	250
행사 진행비	행사 진행비 100 사무용품비, 소모품비, 간담회비 200	300
계		6,250

참고 Reference

해포(解包) : 싸여 있는 물건을 풀어놓는 작업

해포비(解包費) : 전시작품의 운송 도중 파손을 막기 위하여 포장하고, 이를 다시 해포하는 데 필요한 금액

02 | 동산도기박물관 기획전 Ⅱ

1) 제목

〈陶·畵－도기(陶器)와 수묵화(水墨畵)의 어울림〉

2) 기획의도

한국의 전통 도자기 중 제작기법이 가장 단순한 도기는 창조적 본능에 의한 것이 아니라 사회적 기술적 믿음으로 기층민이 만들어 사용한 거머기 그릇이다. 수묵화는 수묵의 농담으로 가장 단순한 선과 검은 색채만으로 감성을 창의적으로 표현한다. 별개이나 일맥상통하는 이들 검은 도기와 수묵화와 같은 전통예술의 창작기법과 창조역량을 강화하고, 두 장르의 연계전시를 통하여 새로운 예술양식을 모색해본다.

3) 전시기간 및 장소

2008년 7월 7일~7월 31일/동산도기박물관

4) 공동사업자

- 주최 및 주관 : 동산도기박물관
- 후원 : 한국문화예술위원회, 대전광역시박물관협의회
- 협찬 : 수정의원, 덕진의원

5) 전시구성 및 연출방안

(1) 전시구성

① 전통 토기－② 전통 질그릇－③ 수묵화와의 어울림

(2) 연출방안

- 전시작품 : 기존 출토품(토기장경호, 토기골호 등)과 전래품(도기장군, 도기귀단지 등), 창작도기(마연토기병, 질그릇손잡이잔 등), 창작 수묵화 등 60점
- 전시방법 : 5면 유리진열장 및 벽면 패널전시
- 제작시기 : 삼국, 고려, 조선, 현대

6) 도록(포스터, 리플릿) 발간

- 도록명칭 : 陶·畵－도기(陶器)와 수묵화(水墨畵)의 어울림
- 수록내용 : 인사말, 일러두기, 차례, 도판, 논문, 도판목록, 간기
- 도록개요 : 23×26cm/64면/도서출판 심지/2008. 7.1/1,000부
- 활용계획 : 전국 국 공 사립 대학 박물관 및 미술관 등 관계기관 450관에 발송
 인근 초 중 고교 및 도서관 100곳에 발송
 일간지, 전문지, 방송사, 정보지 등 언론기관 30곳에 보도자료로 배포
 도자기 및 수묵화 작가 및 연구자에게 배부

7) 예산

(단위 : 천원)

항목	산출근거	금액
전시유물 확보비	200,000×12점(삼국 및 고려 도기)	2,400
작품제작비(도기, 수묵화)	도기 500,000×6점, 수묵화 1,000,000×3점	6,000
작품 운송비	200,000×2회(포장비, 해포비 포함)	400
전시장 조성비	전시 디스플레이, 설명 및 이미지 패널	1,000
도록 및 리플릿 제작비	도록 9,000×1,000부(리플릿 포함)	9,000
전시패널, 포스터, 현수막	패널 및 포스터 900,000/현수막 100,000	1,000
조사 분석비	연구비, 도록 캡션 및 논고작성 500,000	500
인건비	전시해설 및 동선안내 600,000×2인	1,200
통신 및 발송비	통신비 200,000/도록 등 발송비 800,000	1,000
홍보 섭외비	보도자료 배포비, 포스팅 용역	200
행사 진행비	회의비, 간담회비, 교통비, 소모품비	300
계		23,000

03 | 동산도기박물관 기획전 Ⅲ

1) 제목

〈아, 항아리−꿈과 희망을 채우다〉

2) 사업취지

(1) 무료 특별전을 통하여 중리동 지역 불우아동과 불우청소년, 사회복지시설 수용자, 노인층 등과 같은 소외계층의 문화향유 기회를 확대하여 문화양극화를 해소하고 삶의 질을 향상시킨다.

(2) 자라나는 어린이와 청소년에게 전통문화체험을 통한 문화적 소양을 고양하고 장래 문화향수층의 저변확대에 기여한다.

(3) 기획전의 활성화를 통하여 관람객들에게 전통문화 환경을 제공하는 사회교육기관으로서의 역할을 이행한다.

3) 기대효과

동산도기박물관 제2관 소재지역인 대전시 대덕구 중리동 임대아파트에 영세민 약 2,000 세대가 거주하고 있는 바, 이들의 자녀가 다니는 중리초등학교의 결식아동 및 소년소녀 가장 60여 명을 초청하여, 전통 항아리를 관람시키고 도자기 빚기 및 핸드페인팅 교육과 함께 다과회를 갖는 등 전통문화 체험교육의 정례화한다.

중리동 영세민과 일반 관람객이 토기, 백자, 석간주, 옹기 등으로 만들어진 전통 항아리의 풍만한 조형미를 관찰함으로써, 한국인의 넉넉한 심성을 느껴 가슴 속에 꿈과 희망을 품도록 유도하고, 옛 항아리의 우수성을 느끼도록 하여 전통도자기의 보존의식을 제고한다.

언제나 국민들의 삶 가까이에 놓여 있으면서 마치 보름달을, 때로는 어머니 젖가슴을, 혹은 초가지붕을 닮은 항아리는 둥글지만 약간은 삐뚤고 일그러진 것이 각기 다른 표정이어서 더욱 호감이 가는바, 소외계층으로 하여금 이러한 항아리의 투박하면서도 유려한 곡선을 통하여 한국인의 푸근한 정감을 느껴 삶의 의지를 굳건히 하도록 한다.

특별전을 통하여 지역 도예가들의 창작의지를 일깨우고, 관람객들의 전통 도자기에 대한 관심 고조와 현대 도자기의 구매증대효과를 기대한다.

4) 추진일정

- 5월 22일~6월 14일 : 특별기획전시 주제 확정 및 기본기획안 수립
- 6월 16일~6월 31일 : 전시자료 선정, 전시디자인 및 홍보 세부계획 수립
- 7월 1일~7월 12일 : 교육자료, 도록, 리플릿, 포스터, 전시설명 패널 제작계획 수립
- 7월 14일~7월 31일 : 교육자료 및 도록 등 원고 작성
- 8월 4일~8월 14일 : 교육자료 및 도록용 사진 촬영, 체험교육 리허설
- 8월 18일~9월 20일 : 교육자료, 도록, 리플릿, 포스터, 전시설명 패널 제작, 체험교육 자료준비
- 9월 22일~10월 4일 : 디스플레이, 교육자료와 도록 등 홍보물 발송, 보도자료 배포 등 홍보활동
- 10월 6일~10월 31일 : 특별전 및 체험교육 프로그램 시행

5) 공동사업자

- 주최 및 주관 : 동산도기박물관
- 후원 : 2008년 기획재정부 복권위원회 복권기금 지원사업, 한국박물관협회, 대전광역시 박물관협의회
- 협찬 : 수정의원, 덕진의원

6) 전시구성 및 연출방안

- 주제 : 아, 항아리 – 꿈과 희망을 채우다(중리동 지역 영세민의 전통문화 체험)
- 전시구성안 : 도입부/토기항아리/백자항아리/흑갈유항아리/옹기항아리/꿈과 희망을 채우다
- 전시작품 : 토기대호, 백자용문호, 석간주8각호, 옹기좀도리 등 50여 점
- 작품제작시대 : 삼국시대~근대

7) 사회교육 프로그램 운영

(1) 도자기 만들기 체험

진흙으로 항아리 빚기 및 다과회
- 일시 : 2008년 10월 11일/18일/25일
- 장소 : 동산도기박물관 제2관 체험교육실

- 준비물 : 진흙, 방망이, 흙칼, 흙자르개끈, 무늬도장, 스폰지, 다과
- 대상 및 참가인원 : 중리초교 결식아동 및 소년소녀가장 30명

(2) 도자기 핸드 페인팅

순백자 기면에 세라믹 안료 이용하여 그림 그리기 및 다과회
- 일시 : 2008년 10월 11일/18일/25일
- 장소 : 동산도기박물관 제2관 체험교육실
- 준비물 : 순백자 접시, 백자 사발, 세라믹 안료, 붓, 물감용 접시, 다과
- 대상 및 참가인원 : 중리초교 결식아동 및 소년소녀가장 30명

8) 교육자료 등 기타 인쇄물 발행

- 교육프로그램 자료－마음을 담은 도자기, 항아리 빚기와 도자기 핸드프린팅 등 2종, 500부
- 리플릿－〈아, 항아리－꿈과 희망을 채우다〉 4쪽, 5,000부
- 포스터－〈아, 항아리－꿈과 희망을 채우다〉 2절, 500부
- 전시패널－각종 항아리 전시설명, 이미지 패널, 10조
- 포스트카드－항아리 유물 사진엽서 4종, 1천 세트

9) 특별기획전시 도록제작

(1) 도록 개요

- 도록명칭 : 아, 항아리－꿈과 희망을 채우다
- 출판사 : 도서출판 심지
- 발간예정일 : 2008년 9월 20
- 규격 및 발간부수 : A4, 80쪽, 500부, 칼라

(2) 도록내용 및 구성

- 대표유물 : 토기타날문원저호(백제), 토기양이호(가야), 토기인화문골호(통일신라), 백자대호(조선), 분청사기철화당초문호(조선), 좀도리(근대) 등
- 수록유물 : 소장품 50여 점
- 구성 : 일러두기/인사말/도판/논문/도판목록/간기(점자표지 및 점자설명문 삽입)

(3) 도록발간 필요성

그 동안의 수집품과 연구성과를 바탕으로 〈아, 항아리-꿈과 희망을 채우다〉를 발간함으로써 자료를 일목요연하게 살펴볼 수 있도록 하여 전시유물에 새로운 의미와 가치를 부여하고 후대에 문화유산을 잘 보존토록 촉구하며 청소년에겐 조상의 얼과 지혜를 배우는 학습장 역할을, 소외계층과 일반인에겐 역사와 전통, 그리고 문화예술의 향취를 느끼도록 하면서 전통 항아리를 이해하는 데 보탬이 되도록 하고 관련 학자들에게 연구자료 및 참고자료를 제공하기 위함이다.

(4) 활용계획

① 전국 국공립 사립 대학박물관, 도서관 등 관련기관에 연구 및 교환도서로 활용한다.
② 지자체, 초중고교에 현장학습 참고도서로 배포한다.
③ 대전맹학교, 중리동 사회복지관, 교정시설, 노인단체, 병의원에 비치용으로 배포한다.

10) 홍보계획

(1) 전국 국 공립 사립 대학박물관에 체험교육자료, 특별전도록, 포스터 등을 배포한다.
(2) 대전시 소재 유치원 초중고교에 공문과 함께 체험교육자료, 특별전 도록, 포스터 등을 배포하여 현장학습시 우선적으로 박물관을 찾도록 유도. 특히 중리초등학교에는 직접 방문하여 업무협의한다.
(3) 보도자료를 언론기관, 정보매체, 지역 월간지, 전문지 등에 배포하여 보도협조를 요청한다.
 • 일간지 : 조선일보, 중앙일보, 동아일보, 대전일보, 중도일보
 • 방송사 : 대전KBS, 대전MBC, 대전방송TJB, YTN
 • 정보지 : 대전교차로, 한밭생활, 가로수, 번영로
 • 월간지 : 문화예술정보지 어디, 갑천문화, 월간대전 포유, 대전시 시보, 서구청 서구소식
 • 주간신문 : 참소리, 청년의사, 의협신문
 • 인터넷 : 디트뉴스, 디트메디, 다음카페(큐레이터, 흙내음, 막사발과 조각보, 꼬마큐레이터들), 한국박물관협회, 대전시청, 충남도청, 대전향토사료관, 전국과학관협회, 동산도기박물관, 대전광역시박물관협의회 등
(4) 현수막 게시 및 포스터 부착
(5) 사업으로 인한 사회적 교육적 효과

11) 예산

(단위 : 천원)

항목	산출근거	금액
인건비	전시안내 도슨트 2명×500=1000	1,000
	포스팅 아르바이트생 2명×50=100	100
자료 제작비	교육자료집 2종 500부×2,400원=1200	3,600
	전시설명 패널 10조×80=800	
	전시안내 리플릿 4쪽 5천부=500	
	포스터 500부=500	
	포스트카드 4종 1천세트=500	
	봉투 대중소 3종=100	
현수막	홍보 현수막 10조×40=400	400
도록 제작비	도록 A4, 80쪽, 500부, 칼라	5,203
조사 분석비	논문, 교육자료, 캡션, 전시패널원고료=500	500
작품 촬영비	자료촬영(도록, 데이터)50컷×30=1500	1,500
전시장 조성비	항아리전용 전시대(대중소 50조)=1850	1,850
물품 구입비	명제표, 복사지, 잉크, 소모성 사무용품=200	700
행사 진행비	교정, 윤문, 자료 선정회의 등 10회×50	
인건비	체험교육 2종×2회×2명×100=800	800
작품 운송비	유물 포장 및 해포 4회×50=200	600
	유물 안전운반 2회×100=200	
	사업수행행사 진행비 200	
재료비	재료(백자, 안료, 붓, 다과) 10×40명=400	1,000
	도자기빚기용 진흙 25개×8=200	
	손물레 10조×40=400	
통신 및 발송비	교육자료, 도록 발송비 400부×3=1,200	1,200
차량 선박비	업무차량유류비 2대×5회×50=500	500
행사 진행비	전시업무협의미팅, 간담회 10회×50=500	500
시설장비 유지비	전시실과교육실 조명시설 교체(집중조명등, 필립스사)	8,800
	패널용파티션및작품대 작업대 제작, 작품걸이개 설치	
	전시실 및 교육실 도색(천장, 벽면, 계단실)	
특근 매식비	중식 석식비 3인×20회×5=300	300
계		28,553

03 요점정리

전시기획서는 전시의 개요로서 전시목적에 부합되는 사항을 체계적으로 서술한 설명서이다. 이러한 기획서는 향후 진행되는 진행과 평가의 지침서로 활용될 수 있으며, 박물관마다 다양한 형태의 기획서가 제작되고 있다.

▣ 동산도기박물관

동산도기박물관은 1997년 3월 개관한 사립박물관으로 토기, 질그릇, 옹기 등의 도기를 수집, 전시, 연구하는 도기전문박물관이다. 계룡산 철화분청사기로 유명한 대전지역의 도자기문화를 알릴 수 있는 중요한 공간이다. 이후 2013년 공주로 이전하여 현재에는 동산박물관으로 명칭을 변경하여 도자뿐만 아니라 석조유물과 전적 등을 전시하고 있다.

☐ **참고자료**
 – 동산도기박물관 2008년도 기획서

제21강 전시기획안 Ⅲ

Contents

01 학습에 앞서

학습개요

전시기획서는 전시의 개요로서 전시목적에 부합되는 사항을 체계적으로 서술한 설명서이다. 이러한 기획서는 향후 진행되는 진행과 평가의 지침서로 활용될 수 있으며, 박물관마다 다양한 형태의 기획서가 제작되고 있다.

학습목표

옛터민속박물관의 전시기획서를 이해한다.

주요용어해설

▣ **옛터민속박물관**

옛터민속박물관은 2001년 3월 개관한 사립박물관이다. 우리나라의 문화와 역사를 한눈에 조망하여 관람객의 민속에 관한 이해를 돕기 위해 설립한 공간이다. 민속에 관한 자료를 조사, 연구, 수집, 전시, 보존하는 포괄적이고 체계적인 전문박물관을 지향한다.

02 학습하기

전시기획입문

01 │ 옛터민속박물관 기획전

1) 옛터민속박물관

옛터민속박물관은 2001년 3월 개관한 사립박물관이다. 우리나라의 문화와 역사를 한눈에 조망하여 관람객의 민속에 관한 이해를 돕기 위해 설립한 공간이다. 민속에 관한 자료를 조사, 연구, 수집, 전시, 보존하는 포괄적이고 체계적인 전문박물관을 지향한다. 또한 다양한 체험교실을 제공하여 평생교육을 강조하고 있는 현실에 부응하며 전통문화를 소개하는 문화공간으로서 역할을 수행하고 있다.

박물관은 전시실, 수장고 및 사무실, 부대시설, 야외전시장으로 이루어졌다. 전시실은 평소 상설전시실로 운영하며 연 2회 특별기획전을 위해 교체전시를 함으로써 작은 규모의 공간을 복합적으로 활용하고 있다.

야외전시장은 동자석, 돌확, 절구, 다듬잇돌 등의 돌조각을 전시하여 아이들의 학습장역할을 하며 기타 편의시설로 전통찻집과 한식당이 있다.

[옛터민속박물관 내부]

2) 제목

〈조선여인의 은장도 그 순결함!〉

3) 목적

2007년 특별기획전 〈조선 여인들의 화려한 외출〉展에 이은 두 번째 장신구 전시로 장도의 다채로움을 한눈에 감상토록 유도한다. 전시기간 대전지역 사회복지관 16개관의 원생들을 초청하여 다양한 박물관 유물을 무료로 관람할 수 있는 기회를 제공한다.

전시 기간 대전지역 사회복지관의 원생들을 초청하여 "떡과 차문화 체험교실/옛 이야기"를 운영한다.

장도는 조선시대 여인의 3대 소장품으로 실생활용, 장신구용, 호신용 등으로 사용하였다. 이번 전시는 장도문화를 재조명함으로써 일반인이 장도의 훌륭한 예술적 가치를 느낄 수 있도록 준비하였다.

전시회 관련 도록을 제작하여 더 많이 볼 수 있는 기회를 제공하고 학문적 가치와 문화유산자료로서 활용할 수 있도록 한다.

4) 기대효과

〈조선여인의 은장도 그 순결함!〉展을 통해 소외계층의 문화향유를 적극 유도하고 국내외 관람객에게 우리나라 장도문화의 우수성을 알릴 수 있게 한다.

이번 장도전시를 계기로 관람객에겐 전통문화에 대한 감수성을 고취시키고 전통 공예품에 대한 관심과 보급을 증대시키는 효과를 얻을 수 있다. 전통 공예품을 소개하여 젊은 작가의 창작의욕을 강화시킬 수 있다.

전시연계프로그램으로 우리나라 전통문화인 "떡과 차문화/옛 이야기"를 알려 주고 직접 실습하여 문화소외계층에게 문화향수를 고취시킬 수 있도록 한다.

5) 상세사업내용

- 특별기획전시(도록, 리플릿, 포스터발간, 전시설명 패널제작)
- 전시작품 : 은장도, 목장도, 옥장도 등 소장품 100여 점/규방공예품(조각보, 바늘겨레, 조바위)과 장신구(노리개, 비녀, 빗치개) 100여 점
- 작품제작시대 : 조선시대
- 전시방법 : 벽면 패널전시(3면)
- 전시기획자 : 기획 및 구성(관장, 학예사, 인턴, 해설사)

6) 특별전시유물 도록 발간

- 도록명칭 : 〈조선여인의 은장도 그 순결함!〉
- 수록내용 : 발간사/일러두기/목차/도판/논고/도판목록/간기
- 규격 및 면수 : 22×28cm, 70면, 칼라
- 발간부수 : 500부
- 활　　용 : 국공립, 사립, 대학 박물관에 연구 및 교환도서로 배포
　　　　　한국고미술협회 회원에게 참고도서로 배포
　　　　　관련 연구자에게 연구자료로 배포

7) 체험교실

- 주　　제 : 떡과 차문화 체험교실/옛 이야기
- 일　　시 : 2008년 8월 16일 13 : 00～16 : 00
　　　　　2008년 8월 22일 13 : 00～16 : 00
　　　　　2008년 8월 29일 13 : 00～16 : 00
- 장　　소 : 옛터민속박물관 체험학습장
- 강　　사 : 전통차예절지도사, 한국전통음식연구소, (사)어린이도서연구회 대전지회
- 참가인원 : 대전 사회복지기관 16개관
- 내　　용 : 이론교육(떡과 차의 효능과 유래, 떡과 차 제작과정 시연(試演))
　　　　　실기교육(떡메치기, 떡살 찍기, 차 우리기 등의 실습과정)
　　　　　옛 이야기(옛날이야기 들려주기)

8) 공동사업자

- 주최 및 주관 : 옛터민속박물관
- 후　　　원 : 2008년 기획재정부 복권위원회, 한국박물관협회, 대전광역시박물관협의회
- 협찬　기관 : 뜸부기 둥지, 뻐꾸기 둥지, 얼쑤

9) 사업일정 및 내용

- 6월　2일～6월 16일 특별전 전시주제 확정 및 기본기획안 수립, 전시 작품 선정
- 6월 17일～6월 30일 특별전 도록, 리플릿, 포스터 제작 계획수립
- 7월　1일～7월 20일 도록 등 인쇄물용 원고작성 및 사진촬영

- 7월 21일~8월 11일 도록, 포스터, 리플릿 제작, 전시패널 제작
- 8월 4일~8월 15일 신문방송사, 잡지사, 보도자료 배포 등 홍보활동, 도록발송
- 8월 11일~8월 15일 전시유물 디스플레이
- 8월 16일~8월 31일 〈조선여인의 은장도 그 순결함!〉展示

10) 홍보계획

국공립, 사립, 대학박물관 등에 도록과 리플릿을 발송하고 주요 일간지와 지방지 등에 보도자료를 배포한다.

11) 예산

(단위 : 천원)

항목	산출 근거	금액
인건비	안내원(해설사) 500×2명	1,000
도록 제작비	도록제작비(견적서 첨부 : 도서출판 심지)	4,000
인건비	교육강사 200×3회×3인	1,800
재료비	교육프로그램 재료비 200	200
자료 촬영비	촬영비	3,000
자료 제작비	인쇄비 및 유인비(리플릿 제작)	2,500
자료 제작비	안내홍보물 제작비(포스터)	800
통신 및 발송비	우편요금 400×2	600
계		13,900

도록 견적서 1

견 적 서

2008 년 7 월 21 일

옛터민속박물관 귀하

아래와 같이 견적 합니다.

공급자	사업장 등록번호	3 0 6 - 9 9 - 1 0 9 5 8	
	상호 (법인명)	문경출판사	성명 강신용
	사업장 소재지	대전광역시 동구 정동 33-15	
	전화번호	221-9668~9, FAX. 256-6096	

합계금액 사백 칠십 일만 —— 원整 (₩ 4,710,000)

품 명	수량	단위	단가	공급가액	세액	비고
옛터민속박물관 도록 (A4. 70page X 500부)						
도록기획 및 편집디자인	70P	X	20,000	1400 000		
본분 필름출력	9판	X 4 X	30,000	1080 000		
" 인쇄판	9판	X 4 X	10,000	360 000		
" 지대 (150g아래)	6R	X	90,000	540 000		
" 인 쇄	9판	X 4 X	20,000	720 000		
표지 디자인	1건			200 000		
" 필름출력	4	X	30,000	120 000		
" 인쇄판	4	X	10,000	40 000		
" 코 팅	500	X	100	50 000		
제 본	500	X	400	200 000		
				4,710,000		

영업안내

도록 견적서 2

견 적 서

2008년 7월 21일	사업장 등록번호	3 0 5 - 9 0 - 9 8 1 8 5

공 급 자	사업장 등록번호	3 0 5 - 9 0 - 9 8 1 8 5		
	상 호	도서출판심지	성 명	윤영제 ㉮
	사업장 소재지	대전광역시 동구 삼성동 125-2		
	전화번호	TEL635-9942, FAX. 635-9941		

옛터민속박물관 귀하

아래와 같이 견적 합니다.

합 계 금 액	사백만	원整 (₩ 4,000,000)

품 명	수 량	단위	단가	공 급 가 액	세 액	비고
옛터민속박물관 도록(A4, 70P×500부)						
도록편집디자인	70P	×	10,000	7 0 0 0 0 0		
필름출력	9판	×4°×	30,000	1 0 8 0 0 0 0		
인쇄판	9판	×4°×	10,000	3 6 0 0 0 0		
본문지대(130g 랑데뷰)	6R	×	100,000	6 0 0 0 0 0		
본문인쇄	9판	×4°×	15,000	5 4 0 0 0 0		
표지필름출력	4°	×	25,000	1 0 0 0 0 0		
표지인쇄판	4°	×	10,000	4 0 0 0 0		
표지지대(210g 랑데뷰)	170장	×	1,000	1 7 0 0 0 0		
표지인쇄	4°	×	15,000	6 0 0 0 0		
표지코팅	500	×	100	5 0 0 0 0		
표지부분코팅	500	×	200	1 0 0 0 0 0		
제본	500	×	400	2 0 0 0 0 0		
				4 0 0 0 0 0 0		

영업안내

포스터, 판넬, 네임텍

견 적 서

2008년 7월 21일

옛터민속박물관 귀하

아래와 같이 견적 합니다.

공급자	사업장등록번호	3 0 5 - 9 0 - 9 8 1 8 5
	상 호	도서출판심지 / 성명 윤영진
	사업장소재지	대전광역시 동구 삼성동 125-2
	전화번호	TEL 635-9942, FAX. 635-9941

합 계 금 액　　일백이십만　　원整 (₩ 1,200,000)

품 명	수량	단위	단가	공 급 가 액	세 액	비고
옛터민속박물관, 포스터 200매, 판넬 5개, 네임텍 140개						
1) 포스터						
포스터 디자인	1건			200000		
필름출력	4°	×	30,000	120000		
인쇄판	4°	×	10,000	40000		
지대(150아트지)	250매	×	200	50000		
인쇄	4°	×	15,000	60000		
2) 판넬(A0)	5개	×	80,000	400000		
3) 네임텍	140개	×	2,500	350000		
				1220000		만단위 절삭

영업안내

리플릿(브로셔)

견 적 서

2008년 7월 21일

옛터민속박물관 귀하

아래와 같이 견적 합니다.

공급자	사업장 등록번호	305-90-98185	
	상 호	도서출판심지	성명 윤영진
	사업장 소재지	대전광역시 동구 삼성동 125-2	
	전화번호	TEL635-9942, FAX. 635-9941	

합 계 금 액 일백만 원整 (₩ 1,000,000)

품 명	수 량	단위	단가	공 급 가 액	세 액	비고
옛터민속박물관 브로슈어(A4×5,000매)						
편집디자인	2P	×	100,000	2 0 0 0 0 0		
필름출력	8°	×	300,000	2 4 0 0 0 0		
인쇄판	8°	×	10,000	8 0 0 0 0		
지대(130g 랑데뷰)	1.8R	×	100,000	1 8 0 0 0 0		
인쇄	8°	×	30,000	2 4 0 0 0 0		
접지·제본	5,000	×	15	7 5 0 0 0		
				1 0 1 5 0 0 0		만단위 절삭

영업안내

03 요점정리

전시기획서는 전시의 개요로서 전시목적에 부합되는 사항을 체계적으로 서술한 설명서이다. 이러한 기획서는 향후 진행되는 진행과 평가의 지침서로 활용될 수 있으며, 박물관마다 다양한 형태의 기획서가 제작되고 있다.

▣ 옛터민속박물관

옛터민속박물관은 2001년 3월 개관한 사립박물관이다. 우리나라의 문화와 역사를 한눈에 조망하여 관람객의 민속에 관한 이해를 돕기 위해 설립한 공간이다. 민속에 관한 자료를 조사, 연구, 수집, 전시, 보존하는 포괄적이고 체계적인 전문박물관을 지향한다.

☐ 참고자료

– 옛터민속박물관 2008년도 전시기획서

제22강 전시기획안 Ⅳ

Contents

01 학습에 앞서

학습개요

전시기획서는 전시의 개요로서 전시목적에 부합되는 사항을 체계적으로 서술한 설명서이다. 이러한 기획서는 향후 진행되는 진행과 평가의 지침서로 활용될 수 있으며, 박물관마다 다양한 형태의 기획서가 제작되고 있다.

학습목표

옛터민속박물관의 전시기획서를 이해한다.

주요용어해설

▣ 옛터민속박물관

옛터민속박물관은 2001년 3월 개관한 사립박물관이다. 우리나라의 문화와 역사를 한눈에 조망하여 관람객의 민속에 관한 이해를 돕기 위해 설립한 공간이다. 민속에 관한 자료를 조사, 연구, 수집, 전시, 보존하는 포괄적이고 체계적인 전문박물관을 지향한다.

02 학습하기

01 | 옛터민속박물관 기획전

1) 옛터민속박물관

옛터민속박물관은 2001년 3월 개관한 사립박물관이다. 우리나라의 문화와 역사를 한눈에 조망하여 관람객의 민속에 관한 이해를 돕기 위해 설립한 공간이다. 민속에 관한 자료를 조사, 연구, 수집, 전시, 보존하는 포괄적이고 체계적인 전문박물관을 지향한다. 또한 다양한 체험교실을 제공하여 평생교육을 강조하고 있는 현실에 부응하며 전통문화를 소개하는 문화공간으로서 역할을 수행하고 있다.

박물관은 전시실, 수장고 및 사무실, 부대시설, 야외전시장으로 이루어졌다. 전시실은 평소 상설전시실로 운영하며 연 2회 특별기획전을 위해 교체전시를 함으로써 작은 규모의 공간을 복합적으로 활용하고 있다.

야외전시장은 동자석, 돌확, 절구, 다듬잇돌 등의 돌조각을 전시하여 아이들의 학습장역할을 하며 기타 편의시설로 전통찻집과 한식당이 있다.

2) 제목

〈조선 장인의 有感, 소목장〉

3) 목적 및 취지

(1) 지방 소외계층에 대한 전통예술 향유 기회 제공

대전지역의 주민들에게 신선한 전통예술 향유 기회를 제공하고자 한다. 평생 박물관 체험 기회가 거의 없는 고령자와 어린이에게 박물관을 알리고 적극적으로 초대하여 문화 접근성을 높인다.

사회적 관심이 필요한 지역의 복지시설에 대해 적극적인 참여를 유도하여 살아 있는 교육을 제공하고자 한다.

지역 주민과 지역 소외계층에게 전통문화 향유 기회를 제공하여 지역 간 계층 간 전통문화생활의 균형 발전을 이루고 대전시 문예진흥기금－특별기획전 지원 취지를 적극 실현하고자 한다.

(2) 지역문화 활성화 및 문화수준의 향상

문화기반시설인 박물관을 활용하여 지역주민의 문화적 갈증을 해소하고 문화 행사에 참여할 수 있는 기회를 제공하여, 지역문화 활성화에 기여하고자 한다. 대전지역은 문화적 행사가 많이 부족한 실정으로 특별전은 지역주민에게 소중한 문화체험의 기회가 될 것이며, 이를 통해 지역문화 다양화에도 기여할 것이다.

(3) 박물관 활성화 및 문화유산 보존

특별전을 통해 박물관이 지역의 문화중심기관으로 인식되고, 그동안 수집하고 보존해 온 우리 민족의 전통적인 공예품 중 하나인 고가구와 현재 무형문화재 소목장 후보자의 작품을 일반에게 공개하여 교육적 자료로 활용함으로써 박물관 활성화에 기여할 것이다.
지역박물관은 그동안 열악한 사정으로 유물의 수집과 보존 기능에 치우쳐 있었는데 특별전을 통해 소중한 문화유산이 전시되어 지역주민과 다양한 계층의 관람객에게 문화향수를 충족시키고, 박물관과의 접근성을 높여 다양한 의사소통의 공간으로 기여하는 데 공헌할 것이다.
특별전은 전통예술품인 고가구와 소목장 후보의 작품을 통해 전통문화예술을 이해할 수 있는 기회이며, 이를 통해 지역주민과 국민의 관심을 확대하여 민족문화예술을 발전적으로 계승하는 데 이바지하려 한다.

4) 사업담당자

- 사업 장소 : 옛터민속박물관 특별전시실(30평)
- 주최 및 주관 : 옛터민속박물관

5) 사업일정

- 8월 4일~8월 11일 특별전 관련 자료의 수집 및 특별전 주제 확정
- 8월 12일~8월 17일 특별전 전체 구성안 계획 수립
- 8월 18일~8월 22일 도록 및 홍보물 제작계획 수립
- 8월 23일~8월 24일 유물 사진 촬영

- 8월 25일~9월 2일 특별전 전시디자인 세부계획 수립
- 9월 7일~9월 12일 도록 및 홍보물 시안 검토 및 수정
- 9월 13일~9월 20일 도록, 설명판넬, 팸플릿, 포스터 제작
- 9월 21일~9월 25일 도록 및 홍보물 시안 2차 검토 및 수정
- 9월 26일~9월 28일 지역 방송사 및 언론사 특별전 홍보
 지역주민, 유치원, 소외 계층에게는 직접 방문 및 우편 발송
- 9월 29일~10월 2일 특별전 전시 설계 확인
- 10월 3일~10월 6일 지역주민, 소외계층에 대한 2차 홍보
- 10월 7일~10월 8일 특별전 최종 점검
- 10월 9일~10월 31일 특별전 기간

6) 사업의도

　지역민과 지역의 문화소외계층에 대해 특별전에 대한 홍보를 강화하여 박물관의 활동을 알리고 직접 특별전에 참여할 수 있는 기회를 전하고자 한다.

　대전지역 특성을 반영하여 쉽고 호기심을 자극할 수 있는 특별전을 기획하여 지역주민에게 조금은 신선하고 관심을 유도할 수 있는 박물관 체험의 기회를 전하고자 한다.

　특별전을 통해 박물관이 소장하고 있는 자료를 특별전 자료로 적극 활용하고, 지역주민과 일반시민을 적극적으로 참여시켜 지역 박물관의 역할을 충실히 수행하여 지역 중심기관으로서의 책임을 다하고자 한다.

7) 사업의 특징 및 의의

　전통예술분야 중 現 대전시무형문화재 소목장 후보인 김영창선생의 작품과 본관의 고가구(古家具) 소장품을 비교전시하여 공예품의 다채로움을 한눈에 감상토록 한다. 전통문화예술의 끊임없는 발전과 계승을 위한 작품활동을 보여줌으로써 우리 고유의 문화예술을 접할 수 있는 기회를 제공한다.

　박물관이 소장하고 있는 50여 점의 고가구와 무형문화재 후보의 작품 20여 점을 전시하여 학문적 측면의 접근보다는 우리민족의 삶과 시대정신을 이해할 수 있는 측면에서 예술적 가치가 돋보일 수 있는 전시를 구성하고자 한다. 대전지역의 특성을 반영하여 쉽게 이해하고 친근하게 다가갈 수 있도록 설명하고 관심이 많은 관람객을 위해서는 깊이 있는 안내문을 별도로 설치하고자 한다. 이번 특별전의 목표관람객이라 할 수 있는 지역주민과 복지시설 구성원에게는 박물관에 대한 사전 교육을 실시하여 박물관을 이해할 수 있는 기회를 제공하고자 한다.

(1) 전시자료

- 전시 주제의 시대 범위 : 무형문화재 작품(2000~2008년), 소장품(조선시대)
- 전시 자료 : 총 70여 점(삼층장, 농, 경상, 각계수리, 평상, 반닫이, 궤)

(2) 사업 구성안

특별전은 3개의 벽면 패널 전시장을 활용하여 현대작품과 소장품을 비교전시할 예정인데, 각 공간에는 고가구의 흐름을 이해할 수 있도록 전체적인 설명패널을 설치하고, 개별 전시유물마다 네임텍을 작성하여 전체 공간과 작품을 이해할 수 있도록 구성한다.

(3) 특별전시유물도록 발간

- 도록명칭 : "조선 장인의 有感, 소목장"
- 수록내용 : 인사말/일러두기/목차/도판/논고/간기
- 규격 및 면수 : 22×28cm, 150면, 칼라
- 발간부수 : 300부
- 활용 : 국공립, 사립, 대학박물관 연구 및 교환도서로 배포
 관련 연구자에게 연구자료 배포

8) 홍보계획

이번 특별기획전은 지역사회 예술의 활성화가 목적이므로 지역주민과 소외계층이 다수 참여할 수 있도록 직접 방문하여 홍보하는 것을 원칙으로 한다.

홍보기간은 2009월 9일 26일~9월 28일까지 1차 실시하고, 2009년 10월 3일~10월 6일까지 2차 실시할 계획으로 2차홍보는 지역주민과 복지시설에 대해 집중적으로 이루어질 계획이다.

홍보 방법은 방송사와 언론사에는 홍보물을 발송하고 다양한 통신수단으로 지속적으로 접촉할 계획이며, 지역의 문화예술기관과 공공기관을 직접 방문하거나 홍보물을 발송할 계획이다. 복지시설, 장애인 학교 및 시설 등 소외계층과 지역주민에게는 특별히 관심을 두어 직접방문하거나 홍보물을 발송할 계획이다.

9) 추진실적

- 기획전략 : 가구뿐 아니라 청자와 분청사기 등을 전시하여 조선시대 선조들의 전반적인 삶을 이해할 수 있도록 유도한다.(구현도 85%)
- 홍보마케팅 : 포스터와 현수막을 게시하여 시민들의 참여를 유도하고 국·공·대학· 사립박물관에 도록을 발송하였고 주요일간지와 정보지 등에 보도자료를 배포하였으며, 각종 인터넷 사이트에도 사이버 홍보를 실시한다.(구현도 100%)
- 관객개발 : 해설사를 평일 1명과 주말 2명 배치하여 관람객의 이해를 돕도록 한다.(구현도 95%)

10) 효과

관람객은 남녀노소 구분이 없었으며 가족단위의 관람객이 많았다. 청소년의 전통문화에 대한 감수성을 고취시켰고, 성인들에게는 전통생활용품에 대한 향수와 관심을 고조시킬 수 있었다.

리플릿을 무료로 제공받은 학생들은 학교과제로 활용한다고 하였으며, 가족단위 관람객은 기념촬영을 하며 이런 기회를 마련한 박물관 측에 감사를 표하기도 하였다.

지역적으로 대전시 동구 하소동에 위치한 박물관은 대전시민과 금산, 마전 군민들 그리고 서울, 경기, 제주, 부산, 강원 등의 다양한 지역에서 관람이 이루어졌다.

11) 문제점 및 건의사항

계획된 사업은 차질 없이 시행되었다. 지역언론의 협조로 특별전을 자세히 알릴 수 있었으며 청소년과 시민들에게 전통문화환경을 제공하는 사회교육기관으로서의 역할을 충실히 이행하였다. 상대적으로 소외계층인 요양원과 보육원 분들을 초대하여 문화유산 자료를 공유할 수 있도록 하였다. 지역민과 인근 도시민에 대한 관람폭을 넓히기 위한 다양한 홍보기법의 발굴 필요성을 절감하였다.

03 요점정리

전시기획서는 전시의 개요로서 전시목적에 부합되는 사항을 체계적으로 서술한 설명서이다. 이러한 기획서는 향후 진행되는 진행과 평가의 지침서로 활용될 수 있으며, 박물관마다 다양한 형태의 기획서가 제작되고 있다.

▣ 옛터민속박물관

옛터민속박물관은 2001년 3월 개관한 사립박물관이다. 우리나라의 문화와 역사를 한눈에 조망하여 관람객의 민속에 관한 이해를 돕기 위해 설립한 공간이다. 민속에 관한 자료를 조사, 연구, 수집, 전시, 보존하는 포괄적이고 체계적인 전문박물관을 지향한다.

☐ 참고자료

- 옛터민속박물관 2009년도 전시기획서

제23강 전시기획안 Ⅴ

01 학습에 앞서

학습개요

전시기획서는 전시의 개요로서 전시목적에 부합되는 사항을 체계적으로 서술한 설명서이다. 이러한 기획서는 향후 진행되는 진행과 평가의 지침서로 활용될 수 있으며, 박물관마다 다양한 형태의 기획서가 제작되고 있다.

학습목표

대전지역 박물관의 연합전 전시기획서를 학습한다.

주요용어해설

▣ 대전지역 박물관
대전은 전통 역사와 문화가 살아 숨쉬고, 과거부터 현재까지 중부권의 교육문화를 선도하고 있다. 또한 현대 미술과 도자기의 예술성을 바탕으로 관광자원을 확보하고 있고 첨단과학의 메카이며 행정복합도시이다. 이와 같은 대전의 정체성을 바탕으로 활발하게 지역 주제박물관이 건립, 운영되고 있다.

02 학습하기

01 | 대전지역 박물관 연합전

1) 대전지역 박물관

(1) 역사박물관

대전(大田)이란 지명은 순수한 우리말인 한밭의 한자표기이며, 그 어원은 넓고도 기름진 옥토에서 비롯된 것이다. 우리나라 중부권의 산업과 행정의 중심이 되는 대전은 오늘날 첨단과학과 산업의 도시로 자리잡고 있지만 과거에는 농업 위주의 지역으로 다양한 전통문화예술이 전승·발전된 도시이다.

선사시대부터 대전은 금강을 중심으로 농경생활을 영위하였고 청동기시대에는 한반도 동북문화의 영향으로 한국식 청동 단검문화를 소유하였다. 마한 신흔국(臣國)을 거쳐 백제시대 우술군(雨述郡)으로 편입한 대전은 공주, 부여 등의 수도에 인접한 지역으로 신라와 국경선을 이룬다. 이러한 국지적 성격은 호전적이고 진취적인 대전인의 기질을 낳았다.

대전은 백제가 멸망한 후 통일신라시대 비풍군(比豊郡)으로 개칭되고 고려시대에는 공주목에 영속된 군현으로 회덕현, 진잠현, 유성현으로 분류된다. 당시 거주하는 인원이 많지 않은 공주의 속현으로 성향과 문화적 풍토가 공주와 비슷하였다. 조선시대에도 고려시대와 같은 작은 군현으로 존재하였다.

일각에서는 대전이 중계도시로 갑작스럽게 성장하여 독자적인 특성이 희박하다고 한다. 그러나 대전은 백제부흥운동, 망이·망소이의 난, 회덕민란, 진잠민란, 유성의 병운동 등을 통해 알 수 있듯 불의를 보면 참지 않는 시민으로 삼국시대 호전적 기질과 고려시대의 정의로운 기질이 근대까지 이어진 것이다. 이와 같이 선사시대부터 근대에 이르기까지 뿌리 깊은 역사를 형성한 대전에 전통역사와 문화를 소개하는 대전 선사박물관, 대전향토사료관이 건립되었다.

(2) 교육박물관

대전은 조선시대 기호학파를 잇는 호서학파를 정립하여 조선 성리학의 학문적 핵심지로 주목받는다. 김장생, 박지계, 김학년을 필두로 김집, 조극선, 송시열, 송준길, 권시, 윤순거, 윤선거, 이유태 등 17~18세기 대학자들을 배출한다. 여기에 도산서원, 숭현서원과 쌍청당, 남간정사, 동춘당, 유희당 등 각종 사(舍), 당(堂), 정각(政閣)의 교육시설이 위치하고 있다. 근·현대에는 충남교육청이 위치할 정도로 과거와 현재 중부권 교육의 중심지이다. 이처럼 교육의 도시인 대전에는 한밭교육박물관과 각 대학교 박물관이 설립되어 교육문화를 소개하고 있다.

(3) 미술박물관

대전이 본격적으로 성장한 시기는 1905년 대전역을 설치하고 대전천을 중심으로 대전군이 탄생하고 대전부로 승격하여 대전시로 개칭하면서이다. 1988년 직할시로 승격되고 동구, 중구뿐 아니라 회덕, 진잠, 대덕군이 모두 편입되었다. 대전은 서울과 영남을 잇는 연결도시로 요식업, 숙박업, 서비스업이 발달하면서 관광산업에 대해 지속적인 투자가 이루어진다. 관광산업의 발달은 여러 문화시설의 건립으로 이어지고 그중 현대 미술을 소개하는 대전시립미술관, 대전이응노미술관 등의 공립미술관과 여진불교미술관, 남철미술관 등의 사립미술관이 중요한 관광자원으로 운영되고 있다.

(4) 행정 박물관

현재 대전은 정부대전종합청사가 위치한 국가의 중추적 기능을 수행하는 행정도시이다. 행정 도시답게 대청댐 물문화관, 지질박물관, 화폐박물관이 공공기관의 산하기관으로 설립되어 다양한 활동을 펼쳐 나가고 있다.

(5) 과학박물관

대전은 국립과학기술원과 대덕연구단지, KAIST가 존재하는 곳이며 삼성, LG, 현대 등의 기술연구소가 밀집된 곳이다. 여기에 특허 출원이 전국 2위이고, 1993년 대전 엑스포를 개최하면서 명실 공히 과학 도시로 거듭나고 있다. 과학 도시 이미지를 소개하는 문화시설로 국립중앙과학관, 대청댐 물문화관, 지질박물관이 설립 운영되고 있다.

(6) 도자기박물관

대전은 조선 15세기 후반에서 16세기 전반에 걸쳐 계룡산 일대에서 만들어진 철화

분청사기로 유명한 도자기의 도시이다. 철화분청사기는 계룡산에서 직접 채취한 태토(胎土)와 분장토 그리고 철사안료를 이용하여 제작한 자유분방하고 해학적이며 추상적인 도자기로 유명하다. 이와 같은 도자기의 아름다움을 소개하는 문화시설로 동산도기박물관과 옛터민속박물관이 위치하고 있다.

2) 제목

중부권 박물관미술관 연합전 〈동물상징성 그리고 인간〉

3) 목적

특별기획전 〈동물상징성 그리고 인간〉은 우리가 가시적으로 보아왔던 과거의 동물 관련 유물과 현대 작가의 동물 관련 작품의 본질을 소개하려 한다. 인류는 선사시대부터 삶을 지키기 위한 원초적 본능으로 여러 가지 의미를 부여한 다양한 동물을 신앙미술로 탄생시켰다. 동물이 가진 강인한 힘과 거대함은 숭배의 대상으로 호랑이, 용 등을, 재생(再生)과 변형(變形)의 신비적인 능력은 예견의 대상으로 곰, 뱀, 닭 등을, 효율성과 반려의 대상으로 소, 개 등을 삶의 일부에 녹여냈다. 이번 전시에서는 그동안 수집·보존해온 전통문화 예술품인 다양한 민속품과 현대 작가의 작품 속에 등장하는 동물상징물을 일반에게 공개하여 현대인들에게 잊혀져 가는 동물의 상징성을 소개하려 한다.

지역박물관·미술관은 그동안 열악한 사정으로 작품의 수집과 보존 기능에 치우쳐 있었는데 특별기획전을 통해 소중한 작품들을 전시하여 지역민과 문화소외계층의 문화향수 증진에 이바지할 것이며, 전시공간을 대전시 중심가로 자리 잡아 접근성을 높여 다양한 의사소통의 공간을 만들 것이다.

대전지역은 150여만 명이 응집한 대도시로 각종 복지시설이 잘 마련되어 있다. 이번 특별기획전은 복지관, 장애인복지시설, 아동육아시설, 공동생활가정, 노인복지시설, 아동센터, 장애인단체, 노인단체, 여성단체 등 시설 이용자의 적극적인 참여를 유도하고 특별기획전과 연계된 "반려동물" 체험교실을 운영하여 살아 있는 교육의 장을 마련하고자 한다.

문화기반시설인 박물관을 활용하여 지역주민의 문화적 갈증을 해소하고 문화행사에 참여할 수 있는 기회를 제공하여, 지역문화 활성화에 기여하고자 한다. 대전지역은 문화적 행사가 많이 부족한 실정으로 특별기획전은 시민에게 소중한 문화체험의 기회가 될 것이며, 이를 통해 지역문화의 다양화에도 기여할 것이다.

4) 기대효과

특별기획전 〈중부권 박물관·미술관 연합전〉展을 계기로 관람객에게 전통문화예술의 감수성을 고취시키고, 전통문화예술에 대한 관심과 보급을 증대시키는 효과를 얻을 수 있다. 또한 동물 전통문화예술품의 소개를 통하여 젊은 작가의 창작의욕을 높일 수 있다. 특별기획전을 통해 대전지역민과 문화소외계층의 문화향유를 적극 유도하여 궁극적으로는 발전적인 문화 정체성을 확립하고 삶의 질 향상을 통한 지역 복지수준의 향상에 기여할 수 있다.

참여자가 직접 체험하고 이해할 수 있는 교육프로그램을 통해 특별기획전을 이해하고 살아 있는 체험교육의 기회를 제공한다.

5) 전시계획

이번 전시는 추상적인 관념 속에 존재하는 것이 아닌 삶의 일부로 자리한 동물과 관련한 상징물을 다양한 형태에서 조망해보고자 한다. 전통문화예술분야 중 의식주와 농업 및 상업에 사용된 의복, 장신구, 도자기, 떡살, 가구, 촛대, 화로, 화폐 등의 민속품과 현대작가 작품인 박쥐, 오리, 학, 사자, 코끼리 등을 전시하여 각종 공예품의 다채로움을 한눈에 감상토록 한다. 이는 동물상의 끊임없는 발전과 계승을 통한 우리 민족의 고유한 문화예술을 접할 수 있는 기회를 제공한다.

특별기획전은 우리민족의 삶과 시대정신을 이해할 수 있는 측면에서 예술적 가치가 돋보일 수 있는 전시로 구성하고자 한다. 지역민이 쉽게 이해하고 친근하게 다가설 수 있도록 도표와 사진 설명문을 별도로 배치하고자 한다.

대전 복지시설에 미리 협조공문을 발송하고 사전예약제를 실시하여 방문을 유도한다. 특히 복지시설의 구성원을 30명씩 초대하여 관람 및 체험을 유도하여 최소 3,000명이 문화적 혜택을 받을 수 있도록 한다.

6) 전시주제

• 전시 주제의 시대 범위 및 자료 : 소장품(삼국시대~일제강점기), 현대작가 작품
• 전시자료 : 총 80여 점(흉배, 장신구, 도자기, 떡살, 먹줄, 가구, 촛대, 화로, 화폐, 회화 및 조각 작품)

7) 사업구성안

박물관은 주제에 따라 전체적인 작품의 흐름을 이해할 수 있도록 설명패널을 설치하고

개별 전시작품마다 네임텍을 작성하여 전체 공간과 작품을 이해할 수 있도록 구성한다. 독립진열장, 진열대, 전시판을 이용하여 각각 동물에 따라 주제를 다르게 선정하여 파티션을 나눠 전시할 예정이다. 입구와 출구를 달리하여 관람객이 서로 엉키지 않도록 한다.

8) 도록 발간

- 도록명칭 : 〈중부권 박물관・미술관 연합전〉
- 수록내용 : 인사말/일러두기/목차/도판/도판목록/간기
- 규격 및 면수 : 22×28cm, 200면, 칼라
- 발간부수 : 2,000부
- 활용 : 전국 국공립・사립・대학박물관에 연구 및 교환도서로 활용
 국공립・학교도서관에 비치도서로 배포
 천안지역 소재 복지시설에 현장학습 참고도서로 배포

9) 교육프로그램

- 특별기획전 기간에 전시 안내원을 두어 적극적인 전시 해설
- 학술세미나 개최－"우리나라 동물 상징성"
 - 강 사 : 각 박물관 학예연구사
 - 내 용 : 동물을 민속학, 철학, 예술학적 관점에서 이해
- 체험학습 프로그램－'반려동물'
 - 강 사 : 한국문화관광복지협회
 - 내 용 : 다도, 규방, 매듭, 한지, 천연염색, 한지, 원예치료, 석화, 목, 도자기공예 등의 동물을 주제로 한 공예교실 운영
 - 참여대상 : 복지관, 장애인복지시설, 아동육아시설, 노인복지시설, 장애인단체 등의 원생들 초청 1일 1개관 30명 초청하여 10일간 300명에게 체험학습 기회 제공

10) 공동참여관

- 사업 장소 : 평송청소년수련센터
- 주최 : 문화체육관광부, 한국문화예술위원회, 대전시청
- 주관 : 한국박물관협회, 옛터민속박물관(대전), 동산도기박물관(대전), 여진불교미술관 (대전), 스페이스몸미술관(청주), 예뿌리민속박물관(청원)

• 사업담당자 : 옛터민속박물관 관장, 학예사, 인턴, 해설사
　　　　　　　동산도기박물관 관장, 학예사, 문화에듀케이터
　　　　　　　여진불교미술관 관장, 부관장, 학예사, 에듀케이터
　　　　　　　스페이스몸미술관 관장, 학예사, 에듀케이터
　　　　　　　예뿌리민속박물관 관장, 학예실장, 학예사

11) 홍보계획

이번 특별기획전은 문화소외계층의 문화향수 증진에 이바지하기 위하여 기획된 만큼 대전지역의 복지시설단체의 적극적인 참여를 유도할 것이다. 대전지역 복지시설단체 100여 개관에 전시홍보공문을 발송함과 동시에 직접 방문하여 홍보하는 것을 원칙으로 한다. 사이버 박물관의 개념을 적극적으로 활용하여 각종 포털사이트인 대전시청, 충남도청, 충북도청, 문화관광부, 노동부, 보건복지부 등의 정부기관과 각 복지시설단체의 홈페이지에 직접적으로 전시를 홍보한다.

13) 소요예산

(단위 : 천원)

항목	산출근거	금액
인건비	전시 해설사 3인×10일×50	1,500
인건비	전시 설치 인원 3인×1일×50	150
전시장 조성비	설명 판넬 제작 10조×150	1,500
전시장 조성비	전시 레이블 제작 100개×2	200
전시장 조성비	포스터 제작 1,500부×2	3,000
전시장 조성비	리플릿 제작 5,000부×1.5	7,500
도록 제작비	도록 인쇄 및 제작 1,500부	15,000
통신 및 발송비	우편요금 300×2	600
인건비	강연회 강사료 5인×1일×100	500
인건비	체험교실 강사료 1인×10일×100	1,000
재료비	체험교실 재료비 300인×5	1,500
전시 보험료	전시 보험료 5개관 총 250,000 0.2%	50,000
작품 운송비	유물 운송 차량 350×2일, 포장 인원 100×2명×2일 +포장재료 1,000	2,100
물품 구입비	사무용품 구입비	500
작품 촬영비	자료 사진 촬영비	3,000
도록 제작비	도록 디자인 편집	2,000
계		90,050

03 요점정리

전시기획서는 전시의 개요로서 전시목적에 부합되는 사항을 체계적으로 서술한 설명서이다. 이러한 기획서는 향후 진행되는 진행과 평가의 지침서로 활용될 수 있으며, 박물관마다 다양한 형태의 기획서가 제작되고 있다.

▣ 대전지역 박물관

대전은 전통 역사와 문화가 살아 숨쉬고, 과거부터 현재까지 중부권의 교육문화를 선도하고 있다. 또한 현대 미술과 도자기의 예술성을 바탕으로 관광자원을 확보하고 있고 첨단과학의 메카이며 행정복합도시이다. 이와 같은 대전의 정체성을 바탕으로 활발하게 지역 주제박물관이 건립, 운영되고 있다.

☐ 참고자료
- 대전지역 박물관 전시기획서 (예상)

제24강 전시기획입문 기출문제풀이 I

Contents

2000년도 문제풀이

01 학습에 앞서

학습개요

박물관에서 근무하는 학예사의 질적인 문제를 해소하고 전문성을 국가가 인증함으로써 이들이 사회적으로 존경받는 위치에서 능력을 발휘할 수 있도록 2000년도부터 학예사자격증 제도가 도입되었다. 학예사자격증은 1, 2, 3급 정학예사와 준학예사로 구분된다. 이 중 준학예사를 취득하기 위해서는 매년 11월에 공통과목인 박물관학과 외국어, 선택과목인 전시기획론, 한국사, 민속학, 고고학 등 총 4과목의 시험을 치러야 한다. 특히 전시기획론은 대부분 현실적인 전시기획을 묻는 문제들이 대부분이기 때문에 이론과 실무를 겸한 지식이 요구된다.

학습목표

2000년도 문제를 이해한다.

주요용어해설

▣ 전시 개념

전시는 피상적인 구상을 구체화하여 실질적으로 풀어내어 창조하는 작업으로 전시물, 전시기획자, 관람객, 전시공간이 서로 유기적으로 작용하여 만들어내는 복잡한 결과물이다.

▣ 순회전

순회전은 찾아가는 박물관으로 기존의 수동적인 자세에서 벗어나 능동적으로 전시물을 갖고 여러 장소를 이동하면서 관람객에게 직접 다가가는 전시이다. 순회전은 대중과 박물관 간의 간격을 좁히기 위한 대안으로 지역 문화소외계층의 문화향수 증진에 이바지할 수 있다.

02 학습하기

전시기획입문

01 | 2000년도 문제풀이

1) 전시계획 수립에서 전시완료까지의 전 과정에서 필수적으로 요구되는 업무사항에 대하여 논하시오.

전시계획의 업무는 다음과 같다.

전시기본계획 수립 → 심의 및 결정 → 자료수집 및 정리 → 작가(소장자) 선정 → 작가(소장자) 의견 수렴 → 전시세부계획서 작성 → 작품 선정 → 전시실행계획서 작성 → 전시 전개 → 전시 → 설문조사(관람객, 전문가) → 결과보고서 작성 → 분석 및 평가 → 반영(익년도 및 차기전시)

구분	기간	검토사항	세부업무	업무담당자
전시기본 계획 수립	전년도 5월	**기본개념** 전시취지, 전시개요, 추진방법, 추진 예산안 수립	• 주제 및 전시 규모 • 제목 및 전시기 설정	• 관장, 학예담당 • 담당 학예사
		• 주부제 　－의미와 실현 가능성 검토 　－전시내용 이해도 검토 　－개념과 관념적 용어 배제 　－진부하지 않고 쉬운 일반 용어 • 전시규모 : 전시장, 사업비, 사업성, 　업무분담 등 조건 검토 • 주관객층 및 전시시기 : 방학기간, 　타 기관 전시일정 등 고려	심의 및 결정	운영위원회

구분	기간	검토사항	세부업무	업무담당자
자료수집 및 정리	전시 6개월 전까지	수집자료의 체계적 정리 : 리플릿, 논문, 작가 및 작품 등 전시관련 모든 자료	자료정리, 전시 관련자 연락처 관리	담당학예사
작가(소장자 선정)		학예회의를 통한 검토 및 선정		
전시세부 계획 작성	전시 5개월 전까지	전시의의와 목적, 홍보방향 수립, 전시작품, 전시성향별 업무담당자 지정, 사업경비, 추진일정, 예상 관람인원 등 전시약정서, 전시장구성안 수립	• 계획서 작성 • 총괄추진일정 등 총괄표 작성	담당학예사 작품선정 학예회의
작품 선정 및 목록 작성	전시 4개월 전까지	• 작품선정 　ー개인적 친분이나 호감 배제 　ー사업취지, 객관적 선정기준에 의거 선정 　ー대여불가 대비 여유작품 선정 • 작품목록 포함사항 : 작가명, 작품제목, 제작연도, 크기, 재료, 소장처, 가격, 전시대 및 액자	작품 선정기준 및 목록 작성	담당 학예사 또는 별도 위원회
전시실행 계획 작성	전시 3개월 전까지	세부실행업무별 업무분담자 지정, 전시작품목록 및 해설, 작품대여, 운송 보험, 인쇄 및 영상물 제작	전시공간 배치도, 매체별 홍보, 관람객 유치, 의전 및 개막	
결과보고서 작성	전시 종료 후	전시개요, 관람객 수, 주요 성과, 향후계획 등		

2) 2002년 월드컵을 개최하면서 국내외 관람객에게 호응을 얻을 수 있는 국제전으로 순회전을 개최할 때 가상의 전시계획안을 작성하고 순회전 개최시 요구되는 계약서의 요건에 대하여 서술하시오.

　순회전은 전시물을 보다 많은 사람들이 다양한 장소에서 관람할 수 있도록 이동하는 전시이다. 2002년 한·일월드컵을 맞이하여 전 세계 수많은 사람들이 한국과 일본을 방문하기 때문에 월드컵이 열리는 6월 한 달간 우리나라 문화유산 중 세계인에게 가장 사랑을 많이 받는 국립중앙박물관에서 소장하고 있는 국보급 고려청자를 일본의 동경국립박물관에서 전시한다.

가. 전시계획안

(1) 제목

〈翡色의 아름다움, 고려청자〉

(2) 목적

도자기는 고도의 기술력이 집중된 산업제품으로 막대한 이익을 창출할 수 있는 무역재이기도 하다. 이러한 도자기는 세계사적으로도 매우 의미가 높으며, 수준 높은 도자기의 주된 산지는 우리나라와 중국이었다. 특히 우리나라의 고려청자는 중국 월주요와 삼국 회색경질도기의 영향을 받아 탄생하였는데 이는 귀족적이며, 화려한 문양을 보여주고 있다. 고려청자는 고려인이 가진 예술적인 능력을 자기에 녹여낸 결과이며, 중국을 능가하는 새로운 청자문화인 비색(翡色)의 아름다움을 보여주고 있다. 2002년 한·일월드컵기간 동안 우리나라 문화유산의 소개라는 취지 아래 국립중앙박물관의 소장품인 고려청자를 일본 동경국립박물관에서 전시한다. 전시공간인 동경은 지역적으로 일본의 경제와 문화의 중심지이며 이번 월드컵기간에도 중요한 경기가 이루어지는 대도시이다. 이곳에 위치한 동경국립박물관에서 이루어지는 전시는 인종 간, 계층 간, 지역 간 문화생활의 균형적인 발전을 이룰 수 있으며, 박물관 부지 내에 위치한 자료관, 레스토랑 등의 공간을 활용하여 접근성을 높인다.

(3) 기대효과

한·일 양국 교류사업의 시금석을 마련하며 전 세계인들에게 우리나라 문화예술에 대한 관심과 보급을 증대시키는 효과를 얻을 수 있다. 뿐만 아니라 특별전을 통해 일본인과 다른 인종의 사람들에게 문화향유를 적극적으로 유도하여 발전적인 문화정체성을 확립하고 삶의 질 향상에 기여할 수 있을 것이다.

(4) 추진일정

- 1월 8일~1월 25일 특별전 주제 선정 및 관계기관 섭외
- 1월 26일~2월 7일 특별전 상세 구성안 계획 수립, 전시작품 선정
- 2월 8일~2월 19일 도록 및 홍보물 원고취합
- 2월 25일~2월 28일 사진 촬영
- 2월 22일~3월 3일 부대행사 강사 섭외 및 계획 수립
- 3월 4일~3월 17일 특별전 전시디자인 세부계획 수립

- 3월 16일~3월 23일　도록 및 홍보물 시안 검토 및 수정
- 3월 24일~4월 20일　도록 및 홍보물 제작
- 4월 21일~5월 18일　초청장 배포, 도록 배포
- 5월 4일~5월 30일　보도자료 작성 및 발송
- 5월 20일~5월 31일　전시장 조성, 청자작품 반입 및 진열
- 6월 1일　　　　　　개막식
- 6월 1일~6월 30일　특별전 전시
- 7월 1일~7월 20일　청자 작품 철거 및 반출
- 7월 1일~7월 31일　개최결과보고

(5) 전시계획

전시의 구체적인 계획안은 고려인의 예술세계를 청자라는 매개체를 통하여 조망해 보고자 하는 것이기 때문에 파티션으로 공간을 나눠 청자를 접시, 대접, 완, 잔 등의 종류별로 구분하여 전시한다. 전체적인 청자의 흐름을 이해할 수 있도록 각각 설명패널을 설치하고 개별 청자마다 네임텍을 작성하여 각종 청자의 다채로움을 한눈에 감상토록 유도한다. 여기에 청자의 제작과정을 빔 프로젝터를 이용하여 영상전시함으로써 유형의 청자를 제작하는 무형의 장인의 모습도 볼 수 있도록 한다.

(6) 전시작품

전시 작품은 고려시대 청자접시, 청자완, 청자대접 등 총 60여 점으로 청자의 예술적 특성을 보여주며, 독자적인 조형의식이 제대로 구현된 작품을 선정한다.

(7) 인쇄물

도록(1,000부), 설명판(2식), 초청장(5,000매), 브로셔(10,000매), 포스터(500매), 현수막(1식), 명제표(60개) 등을 제작한다.

(8) 부대행사

학술세미나 "고려청자의 재조명"을 진행하고, 특별전 기간 동안 해설사를 배치하여 적극적으로 전시 해설을 실시하고, 강진 도예공방 도예가를 초청하여 도자기 만들기 체험교실을 진행한다.

(9) 협찬과 후원

- 사업 장소 : 동경국립박물관
- 후원 : 문화체육관광부, 한국문화예술위원회, 국립중앙박물관, 동경국립박물관, 한국박물관협회, 일본문화청
- 협찬 : KBS, KT, 한국도자기

나. 전시 계약서

(1) 전시에 대한 개괄적인 설명으로 전시제목, 기간, 장소, 목적 등의 사항을 서술한다.

(2) 일본 동경국립박물관의 의무사항은 다음과 같다. 청자 보험 계약, 포장비 및 운송비 부담 및 인쇄물 제작, 대여자의 체재비 부담 등에 관하여 기술한다.

(3) 국립중앙박물관의 의무사항은 다음과 같다. 청자 선정 및 목록작성, 진열계획서 작성, 전시물 운송, 보존상태 기록한 상태보고서와 인수증 제공 등에 관하여 기술한다.

03 요점정리

박물관에서 근무하는 학예사의 질적인 문제를 해소하고 전문성을 국가가 인증함으로써 이들이 사회적으로 존경받는 위치에서 능력을 발휘할 수 있도록 2000년도부터 학예사자격증 제도가 도입되었다. 학예사자격증은 1, 2, 3급 정학예사와 준학예사로 구분된다. 이 중 준학예사를 취득하기 위해서는 매년 11월에 공통과목인 박물관학과 외국어, 선택과목인 전시기획론, 한국사, 민속학, 고고학 등 총 4과목의 시험을 치러야 한다. 특히, 전시기획론은 대부분 현실적인 전시기획을 묻는 문제들이 대부분이기 때문에 이론과 실무를 겸한 지식이 요구된다.

▣ 전시 개념

전시는 피상적인 구상을 구체화하여 실질적으로 풀어내어 창조하는 작업으로 전시물, 전시기획자, 관람객, 전시공간이 서로 유기적으로 작용하여 만들어내는 복잡한 결과물이다.

▣ 순회전

순회전은 찾아가는 박물관으로 기존의 수동적인 자세에서 벗어나 능동적으로 전시물을 갖고 여러 장소를 이동하면서 관람객에게 직접 다가가는 전시이다. 순회전은 대중과 박물관 간의 간격을 좁히기 위한 대안으로 지역 문화소외계층의 문화향수 증진에 이바지할 수 있다.

☐ 참고자료
- 2000년도 준학예사 전시기획론 기출문제
- 한국문화예술회관연합회, 〈2013 문예회관 아카데미〉, 2013.

제25강 전시기획입문 기출문제풀이 Ⅱ

Contents

01 학습에 앞서

학습개요

　박물관에서 근무하는 학예사의 질적인 문제를 해소하고 전문성을 국가가 인증함으로써 이들이 사회적으로 존경받는 위치에서 능력을 발휘할 수 있도록 2000년도부터 학예사자격증 제도가 도입되었다. 학예사자격증은 1, 2, 3급 정학예사와 준학예사로 구분된다. 이 중 준학예사를 취득하기 위해서는 매년 11월에 공통과목인 박물관학과 외국어, 선택과목인 전시기획론, 한국사, 민속학, 고고학 등 총 4과목의 시험을 치러야 한다. 특히 전시기획론은 대부분 현실적인 전시기획을 묻는 문제들이 대부분이기 때문에 이론과 실무를 겸한 지식이 요구된다.

학습목표

2001년도 문제를 이해한다.

주요용어해설

▣ 위계적 전시

　위계적 전시는 주제를 상하위적 위계관계로 전시하는 방법으로 전시주제를 시간적 순서로 배열하는 연대기적 전시인 통사적 위계와 전시주제를 세분화 및 전문화하는 심화적 위계로 나뉜다.

▣ 전시평가

　개최된 전시내용이 관람객에게 효과적으로 잘 전달되었는가를 점검하고 판정하여 향후 전시에 지침을 마련하는 일련의 과정이다.

O2 학습하기

01 | 2001년도 문제풀이

1) 한정된 전시공간 내에서 다양한 관람계층을 위하여 충분한 작품전시와 박물관 피로를 최소화하며 관람의 흥미를 유지시킬 수 있는 위계적 전시방법에 대하여 논하시오.

위계적 전시는 주제를 상하위적 위계관계로 전시하는 방법으로 전시주제를 시간적 순서로 배열하는 연대기적 전시인 통사적 위계와 전시주제를 세분화 및 전문화하는 심화적 위계로 나뉜다.

본 문제를 심화적 위계를 이용하여 전시하면 한정된 전시공간 내에서 여러 계층을 일반인과 전문가로 세분화함으로써 다양한 계층을 충족시켜줄 수 있고, 더불어 전시방법도 다양화시킬 수 있다.

다음과 같은 방법이 제시될 수 있다.

(1) 전시자료의 활용

설명패널, 네임텍 등의 전시자료와 리플릿, 도록 등의 인쇄물을 전문가용과 일반인용으로 구분하여 제시하고, 디오라마, 모형 등의 전시자료를 효과적으로 활용하여 실물자료만으로 얻을 수 없는 전시에 대한 관심을 증대시킨다.

(2) 전시해설 변화

전문가를 위하여 전시물과 관련된 기타 작품들을 수장고까지 데리고 가서 보여줄 수는 없다. 대신 학예사가 직접 전시의 목적과 전시물에 대한 자세한 설명을 해준다면 지적호기심을 해소할 수 있을 것이다. 일반인을 위해서는 해설사가 재미있고 즐겁게 전시의 큰 틀과 전시물에 대한 배경을 설명해준다면 전시에 흥미를 유지할 수 있을 것이다.

(3) 전시물의 파티션과 색 변화

한정된 공간에서는 여러 전시물을 한번에 볼 수 있는 기회를 제공할 수 있다. 그러나 너무 많은 전시물을 보게 된다면 다 같은 전시물인 줄 알고 자세히 보지 않고 지나치는 경우가 생길 수 있다. 여러 전시물을 파티션으로 구분하고 각 공간마다 색의 변화를 주어 전혀 다른 전시공간으로 들어서는 것처럼 보여줌으로써 전시의 다양화를 꾀할 수 있다.

(4) 휴식공간 제공

전시피로는 집중력 저하와 목이나 신체일부가 뻣뻣하고 피곤해지며, 눈이 피곤하고 두통이나 현기증도 유발할 수 있으며 나중에는 전시물에 집중을 할 수 없게 된다. 그렇기 때문에 전시 중간에 마음의 여유와 신체의 피로를 풀 수 있는 휴식공간을 마련해야 한다. 휴식공간에서는 물이나 음료 또는 간단한 음식 등을 섭취하여 여유로움을 느낄 수 있도록 한다.

2) 전시평가의 의미와 평가 시 고려해야 할 사항을 예시로 설명하시오.

전시평가는 전시의 목적이 계획대로 잘 진행되고 있는가를 점검하고 판단하는 일련의 과정이다. 평가의 목적은 계획된 전시내용이 관람객에게 효과적으로 잘 전달되었는가 판정하는 한편 다음의 전시계획에 직접적인 지침을 제공하여 향후 전시에서 보다 효과적인 발전방향을 제시하기 위한 것이다.

평가의 의의는 관람객의 다양한 가치 기준과 요구를 바탕으로 전시환경의 질적 수준을 진단하고, 관람객의 전시에 대한 관람 만족도를 높여주기 위한 일련의 과정이다.

전시평가시 단계별로 기획단계, 구성단계, 최종단계에서 고려해야 할 사항은 다음과 같다.

기획단계에서는 전시목적, 전시주제, 전시자료 등이 관람객에게 관심과 흥미를 끌 수 있는지와 목표관람객을 확인하여 전시에서 원하는 바를 미리 검토하는 단계이다. 설문지와 인터뷰를 활용하여 다음과 같은 사항을 질문한다.

- 자료를 보면 떠오르는 것은?
- 어떤 자료에 관심이 있는가?

- 어떤 체험이 기대되는가?
- 전시주제에 관한 관심도는?

구성단계에서는 전시디자인, 그래픽 등 전시를 구성하는 구체적인 자료들을 점검하는 단계로 관람객과의 효과적인 의사소통을 위한 다양한 아이디어와 전시매체가 서로 적절하게 연결되어 있는지를 확인한다. 관찰법, 질문지, 인터뷰 등을 활용하여 다음과 같은 사항을 질문한다.

- 전시는 주의를 끌고 있는가?
- 메시지는 기획자의 의도대로 잘 전달되고 있는가?
- 전시의 내용을 이해하는가?
- 사용방법 및 배치는 적절한가?
- 전시체험은 좋아하는가?

최종단계에서는 총체적인 전시효과, 관람객 관심도, 각종 학습효과 등을 점검하는 단계로 관찰법, 설문지, 인터뷰, 전문가비평 등을 활용하여 다음과 같은 사항을 질문한다.

- 전시를 보고 느낀 점은?
- 전시를 통해 알게 된 점?
- 의도하지 않은 효과 혹은 경험은?
- 어느 전시가 관람객의 흥미를 끌고 있는가? - 관심이 없었던 전시는?
- 전시장의 동선계획이 잘 되었는가?
- 전시물을 이용하기 쉬운가?
- 전시내용을 알기 쉬운가?

03 요점정리

　박물관에서 근무하는 학예사의 질적인 문제를 해소하고 전문성을 국가가 인증함으로써 이들이 사회적으로 존경받는 위치에서 능력을 발휘할 수 있도록 2000년도부터 학예사자격증 제도가 도입되었다. 학예사자격증은 1, 2, 3급 정학예사와 준학예사로 구분된다. 이 중 준학예사를 취득하기 위해서는 매년 11월에 공통과목인 박물관학과 외국어, 선택과목인 전시기획론, 한국사, 민속학, 고고학 등 총 4과목의 시험을 치러야 한다. 특히 전시기획론은 대부분 현실적인 전시기획을 묻는 문제들이 대부분이기 때문에 이론과 실무를 겸한 지식이 요구된다.

▣ 위계적 전시
　위계적 전시는 주제를 상하위적 위계관계로 전시하는 방법으로 전시주제를 시간적 순서로 배열하는 연대기적 전시인 통사적 위계와 전시주제를 세분화 및 전문화하는 심화적 위계로 나뉜다.

▣ 전시평가
　개최된 전시내용이 관람객에게 효과적으로 잘 전달되었는가를 점검하고 판정하여 향후 전시에 지침을 마련하는 일련의 과정이다.

☐ **참고자료**
－ 2001년도 준학예사 전시기획론 기출문제

제26강 전시기획입문 기출문제풀이 Ⅲ

◎ Contents

01 학습에 앞서

학습개요

박물관에서 근무하는 학예사의 질적인 문제를 해소하고 전문성을 국가가 인증함으로써 이들이 사회적으로 존경받는 위치에서 능력을 발휘할 수 있도록 2000년도부터 학예사자격증 제도가 도입되었다. 학예사자격증은 1, 2, 3급 정학예사와 준학예사로 구분된다. 이 중 준학예사를 취득하기 위해서는 매년 11월에 공통과목인 박물관학과 외국어, 선택과목인 전시기획론, 한국사, 민속학, 고고학 등 총 4과목의 시험을 치러야 한다. 특히 전시기획론은 대부분 현실적인 전시기획을 묻는 문제들이 대부분이기 때문에 이론과 실무를 겸한 지식이 요구된다.

학습목표

1. 2002년도 문제를 이해한다.
2. 2003년도 문제를 이해한다.

주요용어해설

▣ 전시설계디자인

전시설계디자인은 기본구상단계, 기본계획단계, 실시계획단계, 기본설계단계, 실시설계단계, 시공단계 등으로 이루어져 있다.

▣ 체험전시

관람객이 실제로 체험할 수 있는 전시로 능동적인 참여를 통해 오감을 만족시켜 전시에 대한 친밀도를 높일 수 있다.

02 학습하기

01 | 2002년도 문제풀이

1) 전시설계디자인단계 이전까지 기획자가 고려하고 취급해야 할 사항을 단계별로 정리하시오.

(1) 기초조사

박물관의 존재가치를 결정하는 실물자료에 대한 지속적인 조사와 확보를 진행하는 한편 박물관 주변 환경인 잠재적 위치, 소요면적, 인근교통, 유사시설 등에 관한 사항도 조사하여 박물관 설계의 데이터베이스를 구축한다.

(2) 기본구상단계

박물관 건립의 기본적인 틀을 마련하는 단계로 기본구상 안에는 다음과 같은 개략적인 내용을 담는다. 박물관 설립목적과 이념, 성격, 기능과 내용, 시설계획, 운영계획, 건설계획, 사업비, 박물관과 지역의 관계 등이다.

(3) 기본계획단계

전시 시나리오의 골격을 만드는 단계로 전시이념, 기본방침, 전시테마, 동선, 시선, 공간 계획, 전체공정표, 개략 예산계획 등의 사항을 기술한다.

(4) 기본설계단계

전시환경인 공간배치를 구체적으로 진행하는 단계로 기본계획 수정, 전시물 확정, 전시구성과 배치계획 작성, 관리운영계획 작성, 법규 조정, 기본설계도 정리, 개략 예산의 작성, 공사 일정표 작성 등의 사항을 기술한다.

(5) 실시설계단계

전시물의 목록을 확정하고 제작 및 시공 시 유의사항을 작성하며, 전체평면도, 전체 조감도, 설계도, 조명도, 전기배선도, 영상·음향 시나리오 등의 실시계획도면을 작성한다. 또한 공사비와 제작 및 시공 일정 등을 정리하고 실시계획의 내용과 전시내용이 서로 부합되는지 확인한다.

(6) 시공단계

설계도가 완성되면 전시시나리오를 재검토하고 모형을 제작하여 전시설계를 다시 확인한다. 이러한 작업과 함께 제작 및 시공 업체에 발주를 하고 설계된 의도에 따라 작업이 원활하게 진행되고 있는지 감독한다.

> 2) 박물관 전시설계에 있어서 기획부터 진열에 이르기까지 과정을 상세히 서술하시오.

(1) 전시준비

구분	기간	검토사항	세부업무	업무담당자
작품 대여	전시 4개월 전까지	• 전시작품 대여 요청 　－작품, 전시대, 액자 대여 　－전시안내서　발송(전시개요,주최 　　측 제공사항, 반입일자 등 전시관 　　련 모든 사항) • 전시약정 　－대여기간, 책임범위, 저작권 위 　　임, 보험, 운송 　－전시비용 절감, 책임소재 최소 조정	출품 의뢰, 대여 요청 및 약정 체결	관장, 담당학예사
공동주최 및 후원	전시 3개월 전까지	• 공동주최 : 언론사, 미술사, 기획사 　－사업비분담 또는 전시홍보 • 후원 : 공공기관	사업제안협조문 발송 및 필요시 설명회	관장, 담당학예사
보험	작품수집 전까지	• 보험 미가입 시 : 작품에 촉수 금함 • 보험효력 발생 후 : 작품 수집 이동	보험대상 작품 내역서 작성 및 품의	담당학예사
			보험계약 납입	계약 담당자

구분	기간	검토사항	세부업무	업무담당자
작품 수집 접수, 보관, 운송	전시 3개월 전~ 전시 5일 전	• 작품수집 접수 - 지역별 수집일정 작성 - 전문운송업체 이용 - 수장고 등 안전장소로 이동 - 작품해포 후 작품상태 조사(작품상태관리서 작성, 사진촬영 작품 대여자 측 관계자 참석) - 인수증, 작품인계인수서 작성 - 작품상태 관리일지 작성 • 작품 및 보조물 보관 : 보내는 사람, 받는 사람 주소, 취급주의, 명제표, 작품 위아래 표시 등 • 작품 통관 : 전문대행사 위임, 포장 내역서, 수출입 신고필증 등 확인	지역별 작품 수집 일정 작성	담당학예사
			운송대상 작품 내역서 등 작성 및 품의	
			운송계약	계약담당자
			작품상태조사, 작품 인수 인계서, 작품상태관리 일지 작성	전문운송업체 및 담당학예사
			운송용역 완료 확인	담당학예사

(2) 전시구성

구분	기간	검토사항	세부업무	업무담당자
공간구성	전시 20일 전까지	• 공간구성계획 - 전시작품을 감동적으로 보여줄 수 있도록 구성 - 관람동선, 편의시설 등의 위치를 고려한 치밀한 공간계획 수립 • 업무절차 : 이전전시 문제점 검토 및 보완 → 공간구성계획 → 배치, 구획, 설치 → 전시장 정리 → 작품진열 → 조명, 최종 점검 → 전시 → 평가 • 관람동선, 휴식시설배치 : 강제, 자유, 복합동선 등 결정 • 공간구획 : 전시관리원수, 작품관리위험도 고려 파티션, 전시대, 의자조명, 관람유도표지	공간구성계획 수립 및 시행	관장, 담당학예사

구분	기간	검토사항	세부업무	업무담당자
		• 전시보조물 －네임텍, 설명패널, 전시안내도, 각종 유도사인물, 현수막, 패널 등 설치지점, 크기, 수량, 글자체, 크기(가독성), 색채 등 포함 －전시대 및 액자 : 작품과 함께 대여, 별도 제작 필요시 대장 작성 • 업무절차 : 제작내역서 및 설계도 작성 → 품의 → 계약 → 제작 및 설치	• 예산집행 품의 제작 설치 • 검수 및 관리	담당학예사 또는 업무 담당자
	전시 전 4일간	• 전시장 정리 : 작품진열 전에 공간구획 및 각종 전시 보조물 등 설치완료 바람직	• 공간구획 전시보조물 설치 • 전시실 청소	담당학예사, 인턴 및 상근직원, 청소관리 담당자
작품 진열	전시 전 2일간	• 작품위치 조정 및 결정 → 배치 및 설치 • 작품 운송용역에 포함 또는 설치인부 작업	작품 설치 및 감독	담당학예사
전시조명 및 최종 2차 점검	전시 전 1일간	• 직접조명, 간접조명, 부분조명, 전면조명 등 선택 • 전시작품특성 및 안전성 종합 고려 • 설명패널, 명제표 등 최종 점검	조명 선택 및 설치 최종점검	관장, 담당학예사, 전기업무 담당자

02 | 2003년도 문제풀이

> 1) 체험전시의 정의와 기대효과, 전시기법에 대하여 논하시오.

체험전시는 관람객이 전시실에서 실제로 체험할 수 있는 전시로 수동적 입장이 아닌 능동적인 참여를 유도하는 것으로 후각, 미각, 청각, 촉각 등 오감을 활용하여 박물관에 대한 친밀도를 높일 수 있다. 체험전시는 유형에 따라 신체를 이용하는 직접적인 방식과 전시매체를 통한 간접적인 방식으로 나뉜다.

직접적인 체험은 조작전시, 참여전시, 시연전시, 실험전시, 놀이전시 등이 있고, 간접적인 체험은 영상전시, 모형전시, 특수연출전시 등이 있다.

구분	연출종류		전시방법
직접적 체험	조작전시 (Hands-on)		손을 이용하여 전시물을 조립, 해체, 조작하는 등 만지거나 행위를 해보는 방법
	참여전시 (Participatory)		관람객의 대답이나 참여를 통해 진행하는 방법
	시연전시 (Performance)		관람객의 직접적인 행위를 통한 정보전달의 방법으로 공예, 공방 등을 체험하는 방법
	실험전시 (Actual experience)		실험을 통한 원리를 체득하는 방법
	놀이전시 (Playing)		전시내용을 소재로 한 게임이나 퀴즈, 놀이 등을 통해 전시내용을 이해하는 방법
간접적 체험	영상 전시	정지영상전시	사진이나 그림 등을 이용한 전시방법
		동적 영상전시	전시설명이나 주제전달을 위한 영상물을 상영
		특수영상전시	3D입체영상, 몰입형 대형영상, 시뮬레이션영상 상영
	모형전시		현재에 없거나 가기 어려운 곳의 현장 또는 상황을 실물대로 제작하거나 확대 및 축소하여 전시하는 방법
	특수연출전시		영상전시와 모형전시가 혼합된 형태로 전시매체의 다양한 움직임과 변화를 통한 복합적인 연출이 이루어지는 방법

체험전시는 박물관 관람객의 집중도와 관심도를 높이는 전시방법으로 박물관 프로그램이나 기념품 등과 연결시키면 전시, 교육적 측면에서 박물관 이미지를 상승시킬 수 있다. 특히 기념품은 박물관을 기억하게 하는 물품이자 홍보 매체이며, 박물관 운영에 경제적인 효과를 유도할 수 있다.

03 요점정리

전시기획입문

박물관에서 근무하는 학예사의 질적인 문제를 해소하고 전문성을 국가가 인증함으로써 이들이 사회적으로 존경받는 위치에서 능력을 발휘할 수 있도록 2000년도부터 학예사자격증 제도가 도입되었다. 학예사자격증은 1, 2, 3급 정학예사와 준학예사로 구분된다. 이 중 준학예사를 취득하기 위해서는 매년 11월에 공통과목인 박물관학과 외국어, 선택과목인 전시기획론, 한국사, 민속학, 고고학 등 총 4과목의 시험을 치러야 한다. 특히, 전시기획론은 대부분 현실적인 전시기획을 묻는 문제들이 대부분이기 때문에 이론과 실무를 겸한 지식이 요구된다.

■ 전시설계디자인

전시설계디자인은 기본구상단계, 기본계획단계, 실시계획단계, 기본설계단계, 실시설계단계, 시공단계 등으로 이루어져 있다.

■ 체험전시

관람객이 실제로 체험할 수 있는 전시로 능동적인 참여를 통해 오감을 만족시켜 전시에 대한 친밀도를 높일 수 있다.

☐ 참고자료
- 2002년도 준학예사 전시기획론 기출문제
- 2003년도 준학예사 전시기획론 기출문제
- 한국문화예술회관연합회, 〈2013 문예회관 아카데미〉, 2013.

제27강 전시기획입문 기출문제풀이 Ⅳ

Contents

01 학습에 앞서

학습개요

　박물관에서 근무하는 학예사의 질적인 문제를 해소하고 전문성을 국가가 인증함으로써 이들이 사회적으로 존경받는 위치에서 능력을 발휘할 수 있도록 2000년도부터 학예사자격증 제도가 도입되었다. 학예사자격증은 1, 2, 3급 정학예사와 준학예사로 구분된다. 이 중 준학예사를 취득하기 위해서는 매년 11월에 공통과목인 박물관학과 외국어, 선택과목인 전시기획론, 한국사, 민속학, 고고학 등 총 4과목의 시험을 치러야 한다. 특히 전시기획론은 대부분 현실적인 전시기획을 묻는 문제들이 대부분이기 때문에 이론과 실무를 겸한 지식이 요구된다.

학습목표

1. 2003년도 문제를 이해한다.
2. 2004년도 문제를 이해한다.

주요용어해설

▣ 전시 위험요소
　전시물에 대한 위험요소는 수장고에서 보관 및 이동시 발생할 수 있는 내적인 요소와 대여전 운송 중 발생할 수 있는 외적인 요소가 있다.

▣ 대여전
　대여전은 박물관 전시목적에 따라 타 기관이나 개인 소장가들로부터 전시물을 대여받아 진행하는 전시로 교섭, 대여, 전시, 반환 등의 단계를 거친다.

02 학습하기

01 | 2003년도 문제풀이

> 1) 박물관 전시기획시 전시물에 대한 제반 위험요소를 열거하고 대비책을 서술하시오.

전시물에 대한 위험요소는 수장고에서 보관 및 이동시 발생할 수 있는 내적인 요소와 대여전 운송 중 발생할 수 있는 외적인 요소가 있다.

가. 수장고

(1) 수장고 위험요소

수장고에서는 기계적 사고로 인한 화재 및 폭발, 각종 자동제어 장치의 사고, 도난 및 분실, 벌레 및 해충 등의 피해가 일어날 수 있다.

(2) 수장고 대비책

수장고는 전시물 보관을 위한 가장 마지막 장소로 여러 가지 안정장치가 필요하다. 안전설비로 출입문, 감시카메라, 경보기 등의 통제장치와 전화, 인터폰, 비상벨 등의 연락장치가 필요하다.

또한 수장고 내에서는 아래와 같이 전시물 관리를 위한 안전수칙을 준수해야 한다.

- 불필요하게 전시물을 만지거나 필요 이상으로 움직이지 않는다.
- 전시물을 움직이기 위해서는 충분한 시간을 두고 서두르지 않는다.
- 전시물의 가치나 비중과 관계없이 모든 것을 동일하게 중요한 것처럼 생각한다.
- 전시물을 이동하기 전에 손잡이, 테두리, 구석과 같은 약한 부분을 파악하여 잡고 들어 올려서는 안 된다.
- 전시물을 다룰 때에 목걸이·넥타이·팔찌·시계·반지 등이 전시물에 닿지 않도

록 풀어놓는다.

- 전시물을 움직이는 작업은 오직 한 사람만이 지시한다.
- 전시물을 이동하는데 인원이 너무 적다고 생각되거나 위험성이 있다고 판단될 경우에는 전시물의 안전을 위해 작업을 거부할 수 있다.
- 특수한 재질이나 손상되기 쉬운 전시물은 보존처리사와 상의한 후에 만지거나 이동한다.
- 두 개 이상으로 분리되는 전시물은 따로 독립시켜 이동한다.
- 특별한 상태를 보이는 전시물에 대해서는 이에 대한 기록을 남긴다.
- 종이・금속・칠기・골각 등 습기나 기름 그리고 소금기에 약한 전시물을 다룰 때에는 반드시 면장갑을 착용하여야 한다.
- 전시물은 두 손을 사용한다.
- 손을 깨끗이 씻고, 완전히 말린 후에 전시물을 만진다. 손이 더러워지면 다시 씻는다.
- 전시물에 직접적으로 기침, 재채기, 강한 입김을 쏘이지 않도록 한다.
- 전시물 부근에서는 펜을 사용하지 않고 연필을 사용한다.
- 운반상자에 전시물을 여러 점 넣어서 운반할 때에는 개개의 전시물 사이에 종이나 솜뭉치 등 완충물질을 삽입하여 전시물이 부딪히지 않도록 한다.
- 전시물을 운반 기구 쪽으로 가져갈 것이 아니라, 운반 기구를 전시물 쪽으로 가져온다.
- 운반 기구에 전시물을 과도하게 싣거나 담지 않는다.
- 작은 전시물을 움직일 때는 한 손으로 아랫부분을, 다른 손으로 윗부분이나 옆 부분을 잡는다.
- 대형 전시물을 운반할 때는 중심부분을 잡고 들어올려야 하며, 바닥에 둔 채 끌어당겨서는 안 된다.
- 포장된 전시물을 푼 후에 파편조각이나 소형유물을 잃어버릴 수 있으므로, 확인이 끝나기 전까지는 포장재료를 폐기하지 않는다.
- 파손 사고가 발생하면, 모든 파편을 수습하고 전시물이 움직이지 않도록 한다.
- 전시물에 대한 손상에 대해서는 즉각 보고하고 담당자는 사건보고서를 작성한다.
- 전시물에 발생한 사소한 손상이나 사고라도 책임자에게 보고한다.

나. 운송

(1) 운송 위험요소

운송 중 충돌, 상하차시 파손, 포장불량으로 인한 파손, 자연현상인 홍수, 범람, 태풍, 회오리, 우박, 지진 등에 의한 피해 등이 발생할 수 있다.

(2) 운송 대비책

운송 시 발생할 수 있는 위험요소에 대비하기 위하여 보험에 가입해야 한다. 박물관 종합보험은 박물관 및 전시장의 보호, 관리 전시물의 각종 도난, 파손, 화재 손실 등의 위험으로부터 담보한다. 동산 종합보험은 전시물 및 전시상품의 보관중, 사용중 또는 운송중이거나 화재, 도난, 파손, 폭발 등의 위험으로부터 담보한다. 전시 종합보험은 건물, 인적, 물적 배상 책임을 담보한다.

02 | 2004년도 문제풀이

1) 2005년 한 · 일수교 40주년을 맞이하여 일본 동경국립박물관을 비롯한 소장처에서 민화를 대여하여 국내 전시를 할 때 교섭, 대여, 전시, 반환 등의 단계별 조치사항에 대하여 논하시오.

민화는 정통회화의 조류를 모방하여 생활공간을 장식하거나 민속적인 관습을 위하여 제작한 실용화(實用畵)로 조선시대 후기 유행하였다. 이러한 민화를 소장한 곳은 일본 동경국립박물관과 모리미술관 등이며, 이를 국내 국립중앙박물관에서 대여하여 전시한다면 교섭, 대여, 전시, 반환 등의 단계를 거치게 된다.

(1) 교섭

일본 동경국립박물관과 모리미술관이 소장한 민화 중 국내에 있지 않은 민화를 국립중앙박물관에서 선별하여 전시하고자 한다면 가장 먼저 민화에 대한 선별 작업이 이루어져야 한다. 전시에 필요한 민화를 선별하기 위해서는 각종 리플릿, 도록, 전문가 자문 등의 과정을 거쳐 자료를 수집한다.

(2) 대여

수집된 자료를 바탕으로 대여요청을 진행한다. 민화의 명칭, 수량, 목적, 기간, 운반방법, 수장고 등을 명시한 대여신청서를 동경국립박물관과 모리미술관에 제출한다.

또한 대여신청서에는 민화 대여에 따른 사진촬영, 포장, 운반 등에 관한 비용부담과 민화의 분실 혹은 훼손에 대비한 보험가입사항에 대해서도 명시한다.

대여가 결정되면 책임의 소재와 사고를 예방하기 위하여 전시 준비에 필요한 모든 사항에 대하여 계약을 체결한다. 대여계약서에는 민화 특별전에 대한 개괄적인 설명, 국립중앙박물관의 의무사항, 일본 동경국립박물관과 모리미술관의 의무사항 등을 기재한다. 민화의 이동은 보험에 가입한 후 이루어지는데 보험은 보험요율 및 금액을 정확하게 책정하여 종합보험에 가입한다.

수집일자를 정한 후 전문가와 전문운반차량을 동원하여 민화를 수집하는데 인수증, 민화상태보고서 등 인수관계서류를 국립중앙박물관과 일본 동경국립박물관 및 모리미술관이 같이 작성한다. 국제전은 항공기를 이용하기 때문에 통관을 위하여 송장, 포장내역서, 항공화물운송장, 면세신청서, 사진 및 내역서, 작품반입사유서, 전시계약서, 전시개요서 등의 서류를 수입과에 접수하여 통관한 후 민화를 인출하고 세관에 결과를 보고한다.

(3) 전시

국립중앙박물관으로 민화를 반입하여 접수하고 안전한 장소에 옮겨 해포하면서 상세한 내용을 기록하고 사진을 찍어 도난이나 분실 혹은 파손에 대하여 확인한다. 이후 전시실을 정리하고 전시물을 진열하면 전시의 시작을 알리는 개막식을 개최한다. 개막식 이후 전시연계 교육프로그램을 진행하여 전시에 대한 이해를 돕고, 학예사나 해설사 등을 동원하여 해설 및 전시 분위기를 조성한다.

(4) 반환

전시일정에 맞춰 전시가 종료되면 전시장을 철거하고 민화를 회수하여 포장한 후 전문가와 전문운반차량을 동원하여 인계관계서류를 작성하여 항공기로 이동한다. 항공기 이용을 위하여 통관에 필요한 다양한 서류를 접수시켜 통관한 후 민화를 일본으로 반환한다.

03 요점정리

전시기획입문

박물관에서 근무하는 학예사의 질적인 문제를 해소하고 전문성을 국가가 인증함으로써 이들이 사회적으로 존경받는 위치에서 능력을 발휘할 수 있도록 2000년도부터 학예사자격증 제도가 도입되었다. 학예사자격증은 1, 2, 3급 정학예사와 준학예사로 구분된다. 이 중 준학예사를 취득하기 위해서는 매년 11월에 공통과목인 박물관학과 외국어, 선택과목인 전시기획론, 한국사, 민속학, 고고학 등 총 4과목의 시험을 치러야 한다. 특히 전시기획론은 대부분 현실적인 전시기획을 묻는 문제들이 대부분이기 때문에 이론과 실무를 겸한 지식이 요구된다.

◾ 전시 위험요소

전시물에 대한 위험요소는 수장고에서 보관 및 이동 시 발생할 수 있는 내적인 요소와 대여전 운송 중 발생할 수 있는 외적인 요소가 있다.

◾ 대여전

대여전은 박물관 전시목적에 따라 타 기관이나 개인 소장가들로부터 전시물을 대여받아 진행하는 전시로 교섭, 대여, 전시, 반환 등의 단계를 거친다.

☐ 참고자료
 - 2003년도 준학예사 전시기획론 기출문제
 - 2004년도 준학예사 전시기획론 기출문제

제28강 전시기획입문 기출문제풀이 Ⅴ

ⓒ Contents

01 학습에 앞서

학습개요

　박물관에서 근무하는 학예사의 질적인 문제를 해소하고 전문성을 국가가 인증함으로써 이들이 사회적으로 존경받는 위치에서 능력을 발휘할 수 있도록 2000년도부터 학예사자격증 제도가 도입되었다. 학예사자격증은 1, 2, 3급 정학예사와 준학예사로 구분된다. 이 중 준학예사를 취득하기 위해서는 매년 11월에 공통과목인 박물관학과 외국어, 선택과목인 전시기획론, 한국사, 민속학, 고고학 등 총 4과목의 시험을 치러야 한다. 특히 전시기획론은 대부분 현실적인 전시기획을 묻는 문제들이 대부분이기 때문에 이론과 실무를 겸한 지식이 요구된다.

학습목표

1. 2004년도 문제를 이해한다.
2. 2005년도 문제를 이해한다.

주요용어해설

▣ 전시와 교육

　전시는 일정한 공간에서 자료를 진열하여 관람객과 소통하는 일종의 통로이다. 이러한 관람객과의 접촉으로 박물관은 정서적, 학술적 유대관계를 관람객과 맺음으로써 문화 · 예술적 가치를 폭넓게 공유할 수 있게 되었다. 넓은 의미로는 이처럼 박물관 자료를 활용하여 이루어지는 전시 행위 일괄을 교육으로 본다.

▣ 야외전시

　야외전시는 실내전시의 한계를 극복하기 위해 야외에서 특별한 시설을 하고 작품을 명확하게 관리하여 보여주는 전시이다.

02 학습하기

전시기획입문

01 | 2004년도 문제풀이

1) 전시의 교육적 기능의 중요성에 대하여 서술하고, 학교교육과 연계하여 교육효과를
증대시키기 위해 고려해야 할 사항에 대하여 논하시오.

(1) 전시의 교육적 기능

전시는 일정한 공간에서 자료를 진열하여 관람객과 소통하는 일종의 통로이다. 이러한 관람객과의 접촉으로 박물관은 정서적, 학술적 유대관계를 관람객과 맺음으로써 문화·예술적 가치를 폭넓게 공유할 수 있게 되었다. 넓은 의미로는 이처럼 박물관 자료를 활용하여 이루어지는 전시행위 일괄을 교육으로 본다.

전시자료라는 실물을 통해 진행되는 교육은 타 기관에서 실시하는 교육의 성과에 비하여 매우 높은 효과를 얻을 수 있다. 시각만을 이용하는 것이 아니라 전시자료를 활용하여 오감을 동원한 다중 감각적인 접근 때문에 진정한 의미의 교육이 가능한 것이다.

즉, 전시는 자료에 대한 학습과 자료를 통한 학습으로 교육적 기능을 보여주고 있다.

(2) 고려사항

1) 학교와 박물관 교육의 차이 이해

박물관 교육은 학교교육과 달리 이용자의 보다 적극적 의지와 선택에 의해 참가 여부가 결정되므로 가르치고자 하는 교육내용도 중요하지만 이용자 중심으로 프로그램이 기획되고 진행되어야 한다. 그렇기 때문에 박물관 교육이 학교교육과 다른 점은 강제성을 띠기보다는 흥미 혹은 관심에서부터 출발하여 지식과 정확한 가치의 전달로 발전시킨다.

2) 학교 연계 프로그램에 대한 이해

학교 연계 프로그램은 교사와 학생을 대상으로 진행하는 이론과 실기프로그램이 있다. 이중 교사 대상의 프로그램으로 일선 교육현장에서 이론과 실기를 포함한 전문적인 지식을 습득하게 함으로써 박물관 교육의 기반 조성과 지도능력의 향상을 목적으로 운영하고 있다. 이는 교육자를 교육하기 때문에 학생 대상 프로그램에 비하여 파급력이 크다고 할 수 있다.

3) 능동적 자세의 연계프로그램 필요

기존의 수동적인 자세에서 벗어나 능동적으로 대형버스에 박물관 자료를 싣고 다니며 학교의 학생들을 방문하여 진행하는 찾아가는 박물관 등의 프로그램을 지속적으로 시행한다. 이는 학교와 연계하여 문화예술의 균형적인 발전과 학교 학생들의 문화향수 증진에도 이바지할 수 있기 때문이다.

02 | 2005년도 문제풀이

1) 지역활성화와 지역 주민들을 위한 야외미술전시를 기획하여 서술하시오.

야외전시는 실내전시의 한계를 극복하기 위하여 야외에서 특별한 시설을 하고 작품을 명확하게 관리하여 진행하는 전시이다. 여기에서는 강원도라는 특정한 지역을 선별하여 야외조각전시를 기획하였다.

(1) 제목

〈Open Space-nature-〉

(2) 목적

특별전 〈Open Space-nature-〉展은 난해한 현대미술 작품을 누구나 보다 쉽게 이해할 수 있도록 친근한 조각 작품을 선정하여 우리나라 현대 미술작품의 아름다움을 강원지역 주민들에게 선보이는 자리이다.

탈장르화시대 전통적인 조각 매체가 가지는 본질과 변화 양상을 유추해봄으로써 현대조각예술에 대한 폭넓은 이해를 유도한다. 특히 지역특성상 수도권과 멀리 떨어진 강원지역으로 관람객을 유치하여 지역 경제발전에 이바지하고, 동시에 강원지역 주민들의 문화향수 증진에 이바지한다.

(3) 전시계획

특별전은 현대 조각 작품을 재질과 주제로 나눠 총 2부로 구성한다.

제1부 'material'은 재질별로 부제인 자연을 담을 수 있도록 나무와 흙 등의 천연재료를 활용하여 만든 작품을 전시한다. 김성래, 김시자, 김성대 등의 작가들이 나무와 흙을 매개로 만든 작품을 전시한다.

제2부 'Motive'는 주제별로 자연을 나타낼 수 있는 '숲', '동물', '식물', '사랑' 등의 작품들을 전시한다.

전시자료는 총 40여 점으로 현재 한국조각가협회 회원 중 20인을 선별하여 2점씩 대여 전시한다.

(4) 홍보계획

특별전은 강원지역 주민들의 문화향수 증진과 지역경제 활성화를 위한 것이기 때문에 전국적인 매체인 TV, 라디오 등의 방송과 주요 일간지 및 강원일보를 활용하여 적극적으로 홍보를 진행한다.

03 요점정리

전시기획입문

박물관에서 근무하는 학예사의 질적인 문제를 해소하고 전문성을 국가가 인증함으로써 이들이 사회적으로 존경받는 위치에서 능력을 발휘할 수 있도록 2000년도부터 학예사자격증 제도가 도입되었다. 학예사자격증은 1, 2, 3급 정학예사와 준학예사로 구분된다. 이 중 준학예사를 취득하기 위해서는 매년 11월에 공통과목인 박물관학과 외국어, 선택과목인 전시기획론, 한국사, 민속학, 고고학 등 총 4과목의 시험을 치러야 한다. 특히 전시기획론은 대부분 현실적인 전시기획을 묻는 문제들이 대부분이기 때문에 이론과 실무를 겸한 지식이 요구된다.

▣ 전시와 교육

전시는 일정한 공간에서 자료를 진열하여 관람객과 소통하는 일종의 통로이다. 이러한 관람객과의 접촉으로 박물관은 정서적, 학술적 유대관계를 관람객과 맺음으로써 문화 · 예술적 가치를 폭넓게 공유할 수 있게 되었다. 넓은 의미로는 이처럼 박물관 자료를 활용하여 이루어지는 전시 행위 일괄을 교육으로 본다.

▣ 야외전시

야외전시는 실내전시의 한계를 극복하기 위하여 야외에서 특별한 시설을 하고 작품을 명확하게 관리하여 보여주는 전시이다.

☐ **참고자료**
 − 2004년도 준학예사 전시기획론 기출문제
 − 2005년도 준학예사 전시기획론 기출문제

제29강 전시기획입문 기출문제풀이 Ⅵ

ⓒ Contents

01 학습에 앞서

학습개요

 박물관에서 근무하는 학예사의 질적인 문제를 해소하고 전문성을 국가가 인증함으로써 이들이 사회적으로 존경받는 위치에서 능력을 발휘할 수 있도록 2000년도부터 학예사자격증 제도가 도입되었다. 학예사자격증은 1, 2, 3급 정학예사와 준학예사로 구분된다. 이 중 준학예사를 취득하기 위해서는 매년 11월에 공통과목인 박물관학과 외국어, 선택과목인 전시기획론, 한국사, 민속학, 고고학 등 총 4과목의 시험을 치러야 한다. 특히 전시기획론은 대부분 현실적인 전시기획을 묻는 문제들이 대부분이기 때문에 이론과 실무를 겸한 지식이 요구된다.

학습목표

1. 2005년도 문제를 이해한다.
2. 2006년도 문제를 이해한다.

주요용어해설

▣ **대여전 인수증**
 인수증에는 전시의 명칭과 목적, 대여유물의 명칭, 수량, 크기, 특이사항, 대여기간, 인계 및 인수 일자, 대여 조건, 유물상태, 보험 평가액 등을 기재한다.

▣ **전시평가**
 전시평가는 전시의 목적이 계획대로 잘 진행되고 있는가를 점검하고 판단하는 일련의 과정이다.

02 학습하기

01 | 2005년도 문제풀이

1) 중국 유물 대여 중 전시물 이동에서 필요한 사항에 대하여 논하시오.

중국 측에서는 유물의 안전을 위해 합리적이고 적절한 조건을 제시할 권리를 가지고 있으며, 대여하는 측에서는 유물의 안전에 대한 모든 책임을 지고, 관리에 최선을 다해야 한다.

(1) 대여 결정

수장고와 전시실의 안전장치와 온습도 조절장치 등의 시설을 점검하여 유물의 안전성을 신중하게 판단하는 한편 유물의 문화적 가치와 손상의 위험성, 전시의 효과, 전시 주최자 계획의 합리성 등을 살펴 대여를 결정한다.

(2) 인수증

이동시 유물의 인계 및 인수를 철저히 하고 반드시 인수증을 받는다. 인수증에는 전시의 명칭과 목적, 대여유물의 명칭, 수량, 크기, 특이사항, 대여기간, 인계 및 인수일자, 대여 조건, 유물상태, 보험 평가액 등을 기재한다. 이때 보험은 수탁자책임보험인 종합보험에 가입한다. 중국 측에서는 유물포장에서부터 이동, 해포, 전시, 재포장, 반환에 이르기까지 유물의 안전관리에 대한 일련의 책임을 지는 유물관리관을 파견한다. 유물관리관은 유물의 상태를 기록하고 도면으로 그리거나 스케치하고 사진촬영을 하여 상태보고서를 작성한다.

(3) 유물포장

유물포장은 중국에서 공인하는 포장방법을 사용하는데 솜 포대기와 중성지를 사용하기도 하고, 주형을 만들어 유물을 넣는 방법을 사용하기도 한다.

　　우리나라의 포장은 중성종이로 한 겹씩 싼 후 특수빌로 완전 밀폐한 다음 유물전용 포장박스에 담아 오는데 대개 강력한 다중 박스 구조이고 모서리 충격 보호대를 설치하고 탄탄하게 고정하여 진동 등의 외부충격에도 전혀 영향을 받지 않도록 한다.

(4) 이동

　　이동은 육로와 항공기를 이용하는데 항공기를 이용할 경우 통관을 위하여 송장, 포장내역서, 항공화물운송장, 사진 및 내역서, 유물 반출입사유서, 전시계약서, 전시개요서 등의 서류를 수입과에 접수 통과한 후 박물관으로 이동시킨다.

(5) 해포

　　유물의 현지 기후적응을 위해 하루 동안 반출입 작업장에 포장한 상태로 보관한 후 개봉한다. 포장과 해포를 할 경우에는 유물의 분실에 주의해야 한다. 해포한 유물을 다시 포장할 때 시간을 단축하고 안전하게 마무리하기 위하여 해포된 상자나 포장재를 원래의 상태대로 배치해 두는 것이 필요하다.

　　포장 직전의 상태보고서와 유물의 현재 상태를 비교해 보고 유물관리관이 안전을 인정하면 전시장으로 이동한다. 포장 해체과정에서 떨어지는 부스러기까지 버리지 않고 그대로 보존하며, 모든 과정을 마치면 전시장에서 진열이 가능하다.

02 | 2006년도 문제풀이

1) 전시평가의 목적과 전시회를 평가할 때 질문과 판단기준에 대하여 논하시오.

　　전시평가는 개최되는 전시내용이 관람객에게 효과적으로 잘 전달되었는가를 판정하여 향후 전시에 지침을 마련하는 단계이다. 과학적인 평가를 위해서 계획, 기획, 진행 등의 전 과정을 검토하고 문제점을 심층적으로 입증하려는 일련의 과정이 필요하다.

　　기획단계의 질문은 "전시관련 자료를 보면 연상되는 것은", "어떤 자료에 관심이 있는가", "어떤 체험이 기대되는가" 등의 간단한 것이다. 구성단계의 질문은 "전시는 주의를 끌고 있는지", "메시지는 의도대로 전달되는지", "전시의 내용을 이해하는지", "전시체험

은 좋아하는지", "순서대로 전시는 진행되고 있는지", "전시설명패널은 이해가 되는지" 등의 조사로 이루어진다. 최종단계의 질문은 "전시를 통해 알게 된 점은", "어느 전시가 관람객의 흥미를 끌고 있는가", "관심이 없었던 전시는", "전시장의 동선계획이 잘 되었는가" 등의 조사로 이루어진다.

2) 프랑스 파리의 로댕미술관에서 오귀스트 로댕의 조각작품 30점, 드로잉 30점, 관련 사진 편지 30점을 대여하여 덕수궁미술관 전관에서 전시한다고 가정하고, 로댕미술관과 덕수궁미술관 사이에 체결될 수 있는 전시계약서 내용에 대하여 논하시오.

로댕은 근대 조각의 아버지로 인간의 고뇌와 열정을 조각에 투영시켜 19세기 후반 미술사의 격변기 순수창작 미술을 독립적 분야로 이끌어낸 인물이다.

본 전시는 근대조각의 탄생에 독보적인 위치를 차지하고 있는 조각가 로댕의 삶과 예술을 살펴볼 수 있도록 작품뿐만 아니라 드로잉과 관련 사진 및 편지 등을 같이 보여주는 블록버스터형 전시이다.

전시는 로댕미술관과 덕수궁미술관의 공동기획인 만큼 전시계약서를 꼼꼼하게 작성해야 한다.

(1) 전시 개요

계약서에는 전시에 대한 자세한 설명을 언급해줘야 한다.

① 제목

〈로댕의 삶과 예술〉

② 기간 및 장소

2006년 9월 2일~10월 1일/덕수궁미술관

③ 후원과 협찬

- 후원 : 문화체육관광부, 한국문화예술위원회, 한국박물관협회, 프랑스박물관협회, 한국조각가협회

- 협찬 : 동아일보, 대한항공, LG전자

(2) 로댕미술관

총 90점의 작품을 선별하여 명칭, 수량, 크기, 특이사항 등이 들어간 목록을 작성하고, 덕수궁미술관에서 어떻게 전시할지 진열계획서를 작성한다. 로댕의 작품을 포장

및 운송하기 전에 보존상태를 나타낼 수 있는 상태보고서를 작성하고, 인수증에 대한 내용까지 언급한다.

(3) 덕수궁미술관

덕수궁미술관은 양국의 긴밀한 협조를 통해 이루어지는 전시인 만큼 작품에 대한 손상을 염려하여 보험에 가입해야 한다. 보험은 로댕미술관과 상의하여 작품의 가치를 책정하여 종합보험에 가입한다. 또한 파리에서 서울까지 오는 포장비와 운송비에 대한 부담도 덕수궁미술관에서 져야 한다.

작품 전시를 위한 최상의 상태인 온습도 유지와 보호 및 경보시스템 가동사항도 직접적으로 언급한다. 로댕 작품의 포장, 해포, 운송 등에 관한 전반적인 진행에 대해서도 작성한다. 각종 인쇄물 제공사항과 로댕미술관에서 덕수궁미술관으로 오는 유물관리관 및 기타 인사들의 체재비에 대해서도 언급한다.

03 요점정리

전시기획입문

박물관에서 근무하는 학예사의 질적인 문제를 해소하고 전문성을 국가가 인증함으로써 이들이 사회적으로 존경받는 위치에서 능력을 발휘할 수 있도록 2000년도부터 학예사자격증 제도가 도입되었다. 학예사자격증은 1, 2, 3급 정학예사와 준학예사로 구분된다. 이 중 준학예사를 취득하기 위해서는 매년 11월에 공통과목인 박물관학과 외국어, 선택과목인 전시기획론, 한국사, 민속학, 고고학 등 총 4과목의 시험을 치러야 한다. 특히 전시기획론은 대부분 현실적인 전시기획을 묻는 문제들이 대부분이기 때문에 이론과 실무를 겸한 지식이 요구된다.

▣ 대여전 인수증

인수증에는 전시의 명칭과 목적, 대여유물의 명칭, 수량, 크기, 특이사항, 대여기간, 인계 및 인수 일자, 대여 조건, 유물상태, 보험 평가액 등을 기재한다.

▣ 전시평가

전시평가는 전시의 목적이 계획대로 잘 진행되고 있는가를 점검하고 판단하는 일련의 과정이다.

☐ 참고자료
– 2005년도 준학예사 전시기획론 기출문제
– 2006년도 준학예사 전시기획론 기출문제

제30강 전시기획입문 기출문제풀이 Ⅶ

01 학습에 앞서

학습개요

박물관에서 근무하는 학예사의 질적인 문제를 해소하고 전문성을 국가가 인증함으로써 이들이 사회적으로 존경받는 위치에서 능력을 발휘할 수 있도록 2000년도부터 학예사자격증 제도가 도입되었다. 학예사자격증은 1, 2, 3급 정학예사와 준학예사로 구분된다. 이 중 준학예사를 취득하기 위해서는 매년 11월에 공통과목인 박물관학과 외국어, 선택과목인 전시기획론, 한국사, 민속학, 고고학 등 총 4과목의 시험을 치러야 한다. 특히 전시기획론은 대부분 현실적인 전시기획을 묻는 문제들이 대부분이기 때문에 이론과 실무를 겸한 지식이 요구된다.

학습목표

2007년도 문제를 이해한다.

주요용어해설

▣ 보도자료

보도자료를 작성하기 위해서는 집필자가 사안을 완벽하게 이해하고 문제의 핵심을 파악하여 전달 할 수 있는 것과 없는 것을 분류해야 한다. 될 수 있는 한 전문적인 용어는 피하고 쉬운 용어를 사용하며 첨부자료로 전시물 사진 등을 첨가한다.

▣ 전시비용

전시에 필요한 비용은 인쇄물 및 자료매체 제작비, 교육비, 운송비, 기타 기자재 사용비, 보험비, 운영비 등이 소요된다.

02 학습하기

전시기획입문

01 | 2007년도 문제풀이

> 1) 〈1970년대 한국미술전〉을 기획하고 보도자료를 작성하시오.

보도자료를 작성하기 위해서는 집필자가 사안을 완벽하게 이해하고 문제의 핵심을 파악하여 전달할 수 있는 것과 없는 것을 분류해야 한다. 될 수 있는 한 전문적인 용어는 피하고 쉬운 용어를 사용하며 첨부자료로 전시물 사진 등을 첨가한다.

전시의 제목, 전시에 대한 포괄적인 설명, 1970년 미술의 특징, 대표적으로 출품되는 작품과 작가 등의 순으로 보도자료를 작성한다.

[보도자료]

〈1970년대 한국미술전〉

국립현대미술관은 2007년 특별전 〈1970년대 한국미술전〉을 개최한다. 이번 전시는 미술관에서 소장하고 있는 1970년대 한국화, 서양화, 조각분야의 대표적인 20인의 작품을 선정하여 한국현대미술 대가들의 수월성을 되짚어보려 한다.

일제강점기 일본풍의 아카데믹한 사실주의적 표현이나 세계적인 추세인 추상파적인 경향이 있던 것이 광복을 기점으로 일본적 감각을 탈피하고 전통미술의 창조적 계승과 세계미술의 참여가 자유로워지기 시작하면서 서구적인 개념의 미술을 자체 수용하여 체득하는 과정에서 우리나라 현대미술은 발전하게 되었다.

특히 1970년대는 경제개발계획의 실천에 따른 산업화의 영향을 받으면서 서구화의 속도가 전시기와는 달리 무척 빠르게 진행되었다. 이른바 '근대화＝서구화'라는 등식을 추종하면서 초래된 정체성의 상실문제는 70년대에 전통과 연계한 동양적 정신성이 대두되면서 차츰 새로운 해결점을 찾아 나가고 있었다. 서구적 형식에 동양철학의 개념을 합치시키려 했던 매우 추상적인 한국형 미니멀리즘이 탄생되었고 이는 한국미술의 국제화에 기여하였다.

이번 전시에서는 오지호, 유영국, 김환기 등의 작품을 전시한다. 오지호는 한국의 빛과 색의 작가로 한국적인 유화의 창달과 구현을 위해 노력하였다. 유영국은 자연의 이미지를 추상적 단계로 구성하여 기하학적인 패턴의 선과 면의 작품을 제작하였다. 김환기는 한국적인 풍류의 정서를 도자기, 운학, 달 등에 녹아 내렸다.

한국현대미술의 큰 흐름 속에 70년대에는 전환기로 서구 현대미술의 모방이나 아류에서 벗어나 치열하게 자기 것을 찾으려 노력했던 시기로 70년대를 대표하는 20인의 대가들을 작품을 선보이는 자리이다. 이번 전시를 통해 80년대로 넘어가는 시점에서 작가들이 고민 했던 관심사를 일반인들과 함께 살펴볼 수 있는 좋은 기회가 될 것이다.

- 일시 : 2007년 9월 10일~10월 10일
- 장소 : 국립현대미술관 특별전시실
- 입장료 : 1만원
- 주소 : 경기 과천시 막계동 산 58-4
- 담당자 : 학예사
- 첨부 : 출품작가 작품 및 프로필

2) 중국 상하이 올림픽을 앞두고 한중 교류전의 일환으로 한국 현대미술품을 중국에서 전시할 때 한국에서 모든 비용을 부담하는 예산서를 작성하시오.

〈1980년대 한국현대미술전〉 형식으로 1달간 20인의 서양화, 한국화, 조각분야의 작가들의 작품 총 40점을 선별하여 대여 전시를 진행한다. 전시에 필요한 비용은 인쇄물 및 자료매체 제작비, 교육비, 운송비, 기타 기자재 사용비, 보험비, 운영비 등이 소요된다.

(1) 인쇄물 및 자료매체 제작비

(단위 : 천원)

항목	산출근거	금액
전시장 조성비	전시 설명판넬 제작 2식×500	1,000
네임텍	전시 네임텍 제작 100개×5	500
포스터	포스터 제작 1,500부×5	7,500
현수막	현수막 제작 1식×500	500
리플릿	리플릿 제작 10,000부×1.5	15,000
도록 제작비	도록 인쇄 및 제작 1,000부	20,000
초청장	초청장 1×6,000부	6,000
조사 분석비	번역료 3,000	3,000
계		53,500

(2) 교육

(단위 : 천원)

항목	산출근거	금액
인건비	학술세미나 강사료 3인×1일×300	900
인건비	체험교실 강사료 1인×10일×100	1,000
인건비	전시 해설사 6인×30일×50	9,000
계		10,900

(3) 운송

(단위 : 천원)

항목	산출근거	금액
작품운송비	작품운송 6,000×2회	12,000
작품운송비	육로 350×2대×2회	1,400
작품운송비	상자제작 300×40개	12,000
작품운송비	해포, 설치, 철거 200,000원×10명×5일×2회 +장재료 1,000	21,000
기타운영비	통관비 1,000×2회	2,000
계		48,400

(4) 기타 기재

(단위 : 천원)

항목	산출근거	금액
전시장 조성비	전시장 조성비 및 기자재 5,000	5,000
행사 진행비	개막식 용품 500	500
계		5,500

(5) 보험

(단위 : 천원)

항목	산출근거	금액
전시 보험료	전시 보험료 총 100,000,000×0.2%	200,000
계		200,000

(6) 운영

(단위 : 천원)

항목	산출근거	금액
행사 진행비	전시관련 인사초청 항공료 6,000＋숙박 4,000＋식비 5,000	15,000
행사 진행비	개막식 다과회비 1,000×1회	1,000
행사 진행비	초청인사 간담회비 1,000×1회	1,000
계		17,000

03 요점정리

전시기획입문

 박물관에서 근무하는 학예사의 질적인 문제를 해소하고 전문성을 국가가 인증함으로써 이들이 사회적으로 존경받는 위치에서 능력을 발휘할 수 있도록 2000년도부터 학예사자격증 제도가 도입되었다. 학예사자격증은 1, 2, 3급 정학예사와 준학예사로 구분된다. 이 중 준학예사를 취득하기 위해서는 매년 11월에 공통과목인 박물관학과 외국어, 선택과목인 전시기획론, 한국사, 민속학, 고고학 등 총 4과목의 시험을 치러야 한다. 특히 전시기획론은 대부분 현실적인 전시기획을 묻는 문제들이 대부분이기 때문에 이론과 실무를 겸한 지식이 요구된다.

▣ 보도자료
 보도자료를 작성하기 위해서는 집필자가 사안을 완벽하게 이해하고 문제의 핵심을 파악하여 전달할 수 있는 것과 없는 것을 분류해야 한다. 될 수 있는 한 전문적인 용어는 피하고 쉬운 용어를 사용하며 첨부자료로 전시물 사진 등을 첨가한다.

▣ 전시비용
 전시에 필요한 비용은 인쇄물 및 자료매체 제작비, 교육비, 운송비, 기타 기자재 사용비, 보험비, 운영비 등이 소요된다.

☐ **참고자료**
 – 2007년도 준학예사 전시기획론 기출문제

제31강 전시기획입문 기출문제풀이 Ⅷ

@ Contents

2008년도 문제풀이

01 학습에 앞서

학습개요

　박물관에서 근무하는 학예사의 질적인 문제를 해소하고 전문성을 국가가 인증함으로써 이들이 사회적으로 존경받는 위치에서 능력을 발휘할 수 있도록 2000년도부터 학예사자격증 제도가 도입되었다. 학예사자격증은 1, 2, 3급 정학예사와 준학예사로 구분된다. 이 중 준학예사를 취득하기 위해서는 매년 11월에 공통과목인 박물관학과 외국어, 선택과목인 전시기획론, 한국사, 민속학, 고고학 등 총 4과목의 시험을 치러야 한다. 특히 전시기획론은 대부분 현실적인 전시기획을 묻는 문제들이 대부분이기 때문에 이론과 실무를 겸한 지식이 요구된다.

학습목표

2008년도 문제를 이해한다.

주요용어해설

▣ 박물관 전시

　전시는 관람객과 소통할 목적으로 전시물을 진열하는 행위로 정신적인 교류활동 전반을 의미한다. 전시기획을 위해서는 전문적인 지식과 디자인의 기술적인 지원이 종합적으로 필요하다.

▣ 상설전과 기획전

　상설전은 10년 이상 장기간에 걸쳐 진행하는 전시이고, 기획전은 상설전에서 보여줄 수 없는 내용이나 주제를 1개월 단기로, 3~6개월의 중장기로, 차기 전시까지 이어지는 장기로 진행하는 전시이다.

02 학습하기

01 | 2008년도 문제풀이

> 1) 공공의 상호교류를 위한 전시기획에 고려해야 할 사항에 대하여 논하시오.
> 목표설정 및 전략/마케팅 및 홍보/교육프로그램 운영/부대행사

전시는 관람객과 소통할 목적으로 전시물을 진열하는 행위로 정신적인 교류활동 전반을 의미한다. 전시기획을 위해서는 전문적인 지식과 디자인의 기술적인 지원이 종합적으로 필요하다.

공공의 상호교류를 위한 전시기획을 하기 위해서는 목표를 이용자 중심의 전시로 설정해야 한다. 이용자인 관람객의 성향을 정확하게 파악하여 관람객이 원하는 바를 전달하는 전시가 되어야 한다.

관람객을 위한 전시기획은 현재 박물관의 상황을 분석하고, 전시의 목표 및 전략을 설정하며, 시장조사를 통해 목표를 세분화한다. 이후 전시가 진행되면 다양한 마케팅과 홍보를 실시하고, 전시연계 교육프로그램을 진행하여 전시의 효과를 극대화한다.

(1) 목표설정 및 전략

관람객을 위한 전시는 단순한 전시에 머물지 않고 관람객의 능동적인 반응을 유발하여 전시물에 대한 지식과 원리를 탐색할 수 있도록 유도한다.

관람객의 능동적인 참여를 유도하는 전시의 전략을 세분화하기 위하여 시장조사를 통해 관람객에 대한 기초 조사를 진행한다. 여가시간 활용, 예술행사 참여, 장애요인 등의 관람객 실태를 설문지조사와 인터뷰 등으로 정보를 얻는다. 뿐만 아니라 박물관 주변의 다양한 문화예술 관련 기관을 조사하여 경쟁 대상을 살펴보는 한편 잠재관람객 성향을 파악한다.

(2) 마케팅 및 홍보

마케팅 혼합전략을 사용하여 관람객을 유도할 수 있도록 한다. 마케팅 혼합은 상품, 장소, 재원, 촉진이다.

상품인 전시물에 대한 이해도를 높이기 위하여 후원의 밤, 워크숍, 작가와의 만남, 각종 체험교실 등의 전시 연계프로그램을 진행하며, 전시물에 대한 보조자료를 충분히 제공한다.

장소는 관람객이 쾌적한 환경에서 관람할 수 있도록 전시공간을 마련하고, 피로를 풀 수 있는 각종 편의시설과 용이한 주차시설을 준비한다.

한정된 재원을 극복하기 위하여 기업과 개인으로부터 협찬과 후원을 통해 티켓과 아트상품 등을 판매한다.

촉진을 위해서는 포스터, 리플릿 등의 인쇄물을 배포하고, TV, 라디오, 인터넷 등의 매체를 활용하여 홍보를 진행하며 모임유치, 텔레마케팅 등을 이용한 인적판매 등을 실시한다.

(3) 교육프로그램 및 부대사항

관람객이 관람만으로 끝나는 것이 아니라 후원자나 자원봉사자가 될 수 있도록 여러 가지 프로그램을 실시한다. 즉, 다양한 교육프로그램을 개발하고 각종 모임 및 행사의 장소로 박물관 이용함으로써 박물관에 대한 주인의식을 갖도록 한다.

> 2) 상설전시와 기획전시의 공통점과 차이점 그리고 소장품 수집정책과 상설전시의 연관성에 대하여 논하시오.

(1) 상설전시와 기획전시

상설전은 10년 이상 장기간에 걸쳐 진행하는 전시로 박물관의 사정에 따라 단기적인 기획전을 연장하여 상설전으로 진행하기도 한다. 상설전은 종합박물관보다 전문박물관에 필요한 전시로 전시내용과 정보의 변경이 필요하지 않은 경우, 단종 전시물의 경우, 유사한 전시물이 많지 않은 경우 등에서 실시할 수 있다.

전시기간이 길기 때문에 지루하지 않은 디자인을 유지하도록 표준적이면서 소통적

인 효과가 오래 지속될 수 있는 내구성이 강하고 쉽게 닳지 않으며 관리가 편한 자재를 사용하는 것이 좋다.

상설전은 박물관에 지속적으로 관람객이 방문하는 경우 진행하는데 고정된 내용으로 전시물의 교체가 쉽지 않더라도 정기적으로 일정부분은 전시물을 변경해줘야 관람객의 유도가 용이하다.

기획전은 상설전에서 보여지기 힘든 내용이나 주제를 1개월 내외의 단기로, 3~6개월의 중장기로, 차기 전시까지 이어지는 장기로 진행된다. 기획전은 시공간이 제한적이지만 가변성을 지니고 있기 때문에 독특한 전시물을 주제로 한 전시나 사회적인 이슈와 진보적인 시각, 한정된 목표 등을 보여줄 수 있는 실험적인 전시 그리고 새로운 기술을 도입한 전시 등을 진행할 수 있다. 상설전이 갖고 있는 전시내용의 고착성과 단순성으로 말미암아 흥미를 잃은 관람객에게 박물관의 인식을 새롭게 해주는 계기가 될 것이다. 기획전은 단순한 전시에 머무르지 않고 전시연계프로그램으로 학술세미나, 체험프로그램 등을 기획하여 주제의 표현을 극대화한다.

(2) 수집정책과 상설전시

박물관 소장품의 수집정책은 소장품의 관리 운영에 필요한 요인을 구하기 위한 기본적인 관리지침으로 설립목적과 박물관 성격을 반영한 장기적인 정책을 통해 소장품을 수집해야 한다.

우선, 소장품을 제한된 범위 안에서 시공간적으로 편중되지 않고 전략적으로 선택하기 위하여 구입위원회를 구성한다. 수집대상 소장품은 기존 소장품과 비교하여 수용적 가치가 없을 경우 수집을 하지 않도록 하며 명확한 근거와 외형적 절차에 따라 수집이 이루어져야 한다.

수집된 소장품은 박물관을 대표하는 가치를 지닌 자료로 연구하고 보존하여 전시 및 교육을 통해 박물관의 특성화를 이룰 수 있다. 특히 장기간 동안 고정된 장소에서 전시내용을 변경하지 않고 관람객에게 공개하는 상설전의 자료일 경우는 그 중요성이 매우 높다고 할 수 있다.

이처럼 박물관의 성격에 맞는 수집정책에 의하여 발굴된 다양한 소장품을 바탕으로 이루어지는 상설전을 통해 박물관의 성격을 결정지을 수 있다. 상설전을 변경하는 것은 박물관의 성격이 변화해야 함을 의미하며 이것은 곧 소장품의 수집정책도 변해야 함을 의미한다.

03 요점정리

전시기획입문

 박물관에서 근무하는 학예사의 질적인 문제를 해소하고 전문성을 국가가 인증함으로써 이들이 사회적으로 존경받는 위치에서 능력을 발휘할 수 있도록 2000년도부터 학예사자격증 제도가 도입되었다. 학예사자격증은 1, 2, 3급 정학예사와 준학예사로 구분된다. 이 중 준학예사를 취득하기 위해서는 매년 11월에 공통과목인 박물관학과 외국어, 선택과목인 전시기획론, 한국사, 민속학, 고고학 등 총 4과목의 시험을 치러야 한다. 특히 전시기획론은 대부분 현실적인 전시기획을 묻는 문제들이 대부분이기 때문에 이론과 실무를 겸한 지식이 요구된다.

▣ 박물관 전시
 전시는 관람객과 소통할 목적으로 전시물을 진열하는 행위로 정신적인 교류활동 전반을 의미한다. 전시기획을 위해서는 전문적인 지식과 디자인의 기술적인 지원이 종합적으로 필요하다.

▣ 상설전과 기획전
 상설전은 10년 이상 장기간에 걸쳐 진행하는 전시이고, 기획전은 상설전에서 보여줄 수 없는 내용이나 주제를 1개월의 단기로, 3~6개월의 중장기로, 차기 전시까지 이어지는 장기로 진행하는 전시이다.

☐ 참고자료
 - 2008년도 준학예사 전시기획론 기출문제

제32강 전시기획입문 기출문제풀이 Ⅸ

Contents

2009년도 문제풀이

01 학습에 앞서

학습개요

박물관에서 근무하는 학예사의 질적인 문제를 해소하고 전문성을 국가가 인증함으로써 이들이 사회적으로 존경받는 위치에서 능력을 발휘할 수 있도록 2000년도부터 학예사자격증 제도가 도입되었다. 학예사자격증은 1, 2, 3급 정학예사와 준학예사로 구분된다. 이 중 준학예사를 취득하기 위해서는 매년 11월에 공통과목인 박물관학과 외국어, 선택과목인 전시기획론, 한국사, 민속학, 고고학 등 총 4과목의 시험을 치러야 한다. 특히 전시기획론은 대부분 현실적인 전시기획을 묻는 문제들이 대부분이기 때문에 이론과 실무를 겸한 지식이 요구된다.

학습목표

2009년도 문제를 이해한다.

주요용어해설

▣ 전시기획서
전시 제목을 결정하고 개최의 의미와 목적을 정한 후 일정, 장소, 세부사항 등을 정리한다.

▣ 대여전 전시계약서
대여전의 경우 전시계약서를 작성하여 각각의 관이 서로 해야 될 의무적인 사항인 보험료, 운송비, 포장비 등의 각종 체재비에 대하여 명시한다.

02 학습하기

01 | 2009년도 문제풀이

1) 조선 전통 산수화와 현대한국미술을 접목한 전시를 기획한다. 전시 개최의 의미, 현대한국미술 작품과 선택 이유, 전시 개최의 목적 등에 대하여 논하시오.

조선 전통 산수화와 현대한국미술을 비교하는 전시로 제목은 〈한국 전통 산수화의 현대적 계승-신구(新舊)에서 싹을 틔우다〉라고 정하였다.

(1) 전시 개최의 의미와 목적

산수화는 자연의 경치를 그리는 동양화로 우리나라는 삼국시대부터 그리기 시작하였다. 한국의 독특한 정서와 토속적인 자연관에 기초하여 자연에 귀의하고자 하는 귀자연적인 자세를 반영한 산수화는 조선시대 절정을 이룬다. 조선시대 전기 안견과 강희안 등을 필두로 중기에는 안견의 화풍과 중국 절파의 화풍을 이어받은 김시, 이불선, 함윤덕, 윤인걸 등이 명맥을 이었다. 후기에는 절파의 화풍이 점차 사라지고 남종계 산수화풍과 진경 산수화풍이 주류를 이루었다. 이때 강세황, 이인상 등은 한국적인 회화를 이룩한 인물들이며 이후 김홍도, 신윤복, 장승업 등으로 산수화의 전통은 이어졌다. 하지만 일제강점기와 현대화를 겪으면서 전통은 단절되다시피 하였고, 급격하게 변해가는 현대미술시장의 홍수 속에 조선시대 산수화의 전통은 점차 찾아 보기 힘들게 되었다.

이러한 과정 속에서도 서구의 화풍을 이용하여 조선시대 산수화가 지닌 정신과 기법을 차용한 작품들이 서서히 등장하였다. 즉, 한국미술이 서구 조형양식을 받아들이고 새롭게 탄생시킨 한국형 서양화 작품들이야 말로 조선시대 산수화를 계승하였다고 볼 수 있다.

이번 전시에서는 조선시대 고유의 산수화에 내재된 미의식이 투영된 작품인 산수화

의 정수를 보여주는 한편, 조선시대 산수화의 정신을 계승 발전시켜 탄생한 서양화를 비교전시함으로써 우리나라의 민족적 자아의식을 살펴볼 수 있는 기회를 제공하려 한다.

(2) 현대한국미술 작품

전시는 제1부와 제2부로 나뉜다.

제1부에서는 조선시대 산수화의 정수를 느끼다—"구(舊)"라 하여 정선, 심사정, 장승업, 김홍도, 신윤복 등의 산수화 작품을 전시한다.

제2부에서는 한국미술, 조선에서 해답을 찾다—"신(新)"이라 하여 이응로, 김기창, 박생광 등의 작품을 전시한다. 이들 서양화가는 가장 한국적인 정서를 담아낸 작가들로 대표적인 작품은 다음과 같다. 이응로의 "문자추상"은 한글을 사용하여 문자추상 작업을 한 것으로 서예와 문인화의 특징을 한글로 나타낸 가장 한국적인 회화를 만들었다. 김기창의 "학과 도자기"는 도자기와 학이라는 동양적인 대상을 검은색, 흰색, 회색, 청색과 힘찬 붓의 필체로 나타낸 한국적인 요소를 살리고, 구도를 관념화한 새로운 한국화를 만들었다. 박생광의 "십장생"은 붉은색, 흰색, 녹색, 청색의 진한 색채를 사용하는 진채기법을 이용하여 동양적인 신비의 대상물인 십장생을 강렬하게 표현한 작품을 만들었다.

> 2) 국립중앙박물관의 소장품인 금동불상 30점을 〈한국불상—천년의 미소〉라는 주제로 6~12월 뉴욕의 메트로폴리탄 한국실에서 전시하려고 한다. 전시 계획서와 예산서 그리고 반출시 안전관리에 대하여 논하시오.

(1) 전시 계획서

제목은 〈한국불상—천년의 미소〉로 하고 이번 전시를 통해 한국문화의 우수성과 독창성을 선보이려 한다.

1) 목적

불교는 고대 인도에서 태어난 고타마 싯다르타가 출가와 고행을 거쳐 석가모니가 되고 이후 석가모니를 교조로 삼고 그가 설한 교법을 종지로 하는 종교이다. 이러한 석가모니를 예배하기 위하여 만든 예술 작품인 불상은 삼국시대 중국으로부터 전래되어 우

리 풍토와 미감에 맞는 독자성을 바탕으로 독특한 특징을 보이며 발달하였다.

이번 전시에서는 국립중앙박물관에서 소장하고 있는 국보급 반가사유상, 비로자나불, 약사불, 관음보살상 등의 불상류를 미국의 국민들에게 소개하고자 한다. 국립중앙박물관에서 소장한 불상들을 시대순으로 삼국시대부터 조선시대에 이르기까지 정리하여 감상할 수 있도록 함으로써 불교라는 매개체를 통해 한국의 문화유산에 대한 폭넓은 이해를 유도할 것이다.

2) 기대효과

한·미간의 문화 교류사업의 시금석을 마련할 것이며, 향후 메트로폴리탄미술관 내에서 한국관의 인지도가 높아질 것이다. 특별전 〈한국불상 - 천년의 미소〉展을 계기로 전 세계 관람객에게 우리나라 문화예술에 대한 관심과 보급을 증대 시키는 효과를 얻을 수 있다.

3) 전시 계획

〈한국불상 - 천년의 미소〉展은 한국의 불상문화를 시대 순으로 나눠 전시한다.

제1부 삼국시대 '불상의 태동'이라는 주제로 중국의 영향을 받은 금동보살입상, 최고의 불상인 연가칠년명금동불입상 등을 전시한다. 특히 한쪽다리를 다른 쪽 무릎 위에 얹고 손가락을 볼에 댄 채로 생각에 잠긴 모습의 보살상인 국보 78호와 83호인 반가사유상을 전시한다.

제2부 통일신라시대 '불상의 전성기'라는 주제로 삼국시대 축적된 기술과 경험 그리고 중국 당나라 불교조각의 영향을 조화롭게 결합시킨 미륵보살상, 아미타불상 등을 전시한다.

제3부 고려와 조선시대 '새로운 미감의 불교조각'이라는 주제로 금동관음보살좌상 등 단순하고 육중한 느낌에 지역적 특성이 나타나는 고려시대 작품과 억불정책으로 단순하면서도 세부묘사가 적고 다른 시대보다 적게 제작된 조선시대 작품을 전시한다.

특별전은 한국 불상의 예술적 가치를 시대 순으로 구성하여 시대별 설명패널을 설치하고 개별 전시작품마다 네임텍을 작성하는 한편, 경주 불국사 석굴암의 모형 등을 배치하여 관람객이 친근하게 다가설 수 있도록 한다.

4) 부대행사

학술세미나 "불상연구"라는 주제로 6월 1일 메트로폴리탄미술관에서 간송미술관 최완수 실장의 사회로 미술사학자를 초청하여 불상에 관한 논문을 발표한다. 또한 전시가 진행되는 6월 10일, 7월 10일, 8월 10일은 메트로폴리탄미술관 인근 지역 주민들을

대상으로 국립중앙박물관 아시아부 학예연구실장이 전시 해설을 진행한다.

5) 후원과 협찬
- 후원 : 문화체육관광부, 한국문화예술위원회, 한국박물관협회, 미국박물관협회
- 협찬 : 조선일보, 대한항공, KBS, 삼성전자

6) 홍보계획
특별전은 한국의 문화유산인 불상의 아름다움을 소개하기 위한 자리인 만큼 미국 국민과 미국을 방문하는 관람객에게 적극적인 홍보를 유도할 것이다. TV와 라디오 등의 언론매체와 현수막, 배너 등에 전시소식을 기재할 수 있도록 한다.

7) 소요 예산

(단위 : 천원)

항목	산출근거	금액
인건비	전시 해설사 10인×180일×50	90,000
전시장 조성비	전시 설명판넬 제작 10식×1,000	10,000
네임텍	전시 네임텍 제작 100개×10	1,000
포스터	포스터 제작 10,000부×10	100,000
현수막	현수막 제작 5,000	5,000
리플릿	리플릿 제작 100,000부×2	200,000
도록 제작비	도록 인쇄 및 제작 10,000부	200,000
초청장	초청장 1×10,000부	10,000
작품 운송비	작품운송 10,000×2회	20,000
작품 운송비	육로 500×5대×2회	5,000
작품 운송비	상자제작 700×40개	28,000
작품 운송비	해포, 설치, 철거 300×10명×6일×2회＋포장재료 1,000	37,000
기타 운영비	통관비 2,000×2회	4,000
조사 분석비	번역료 5,000	5,000
전시장 조성비	전시장 조성비 및 기자재 10,000	10,000
행사 진행비	개막식 용품 1,000	1,000

전시 보험료	전시 보험료 총 6,200,000(0.2%)	1,240,000
행사 진행비	전시관련 인사초청 항공료 13,000 +숙박 9,000+식비 10,000	32,000
행사 진행비	개막식 다과회비 1,000×1회	1,000
행사 진행비	초청인사 간담회비 1,000×1회	1,000
계		2,000,000

(2) 반출 시 안전관리

　금동불상 반출 시 국립중앙박물관과 메트로폴리탄미술관은 전시계약서를 작성하여 각각의 관이 서로 해야 될 의무적인 사항인 보험료, 운송비, 포장비 등의 각종 체재비에 대하여 명시한다.

　이동시 인수증을 작성하는데 인수증에는 전시의 명칭, 목적, 불상의 명칭, 수량, 크기, 특이사항, 대여기간, 일자, 성명, 서명, 대여조건, 불상상태, 보험평가액 등의 자세한 사항을 기록한다.

　불상의 이동은 보험을 가입한 후에 이루어지며, 보험은 불상목록, 전시장소, 전시기간, 운송기간, 운송수단 등 확인하여 종합보험에 가입한다. 보험금 납입한 후 국립중앙박물관과 메트로폴리탄미술관은 반출입자를 정하여 전문가와 전문운반차량을 동원하여 불상을 유물전용포장박스에 담아 외부의 충격에도 이상이 없도록 하여 불상을 운송한다.

03 요점정리

박물관에서 근무하는 학예사의 질적인 문제를 해소하고 전문성을 국가가 인증함으로써 이들이 사회적으로 존경받는 위치에서 능력을 발휘할 수 있도록 2000년도부터 학예사자격증 제도가 도입되었다. 학예사자격증은 1, 2, 3급 정학예사와 준학예사로 구분된다. 이 중 준학예사를 취득하기 위해서는 매년 11월에 공통과목인 박물관학과 외국어, 선택과목인 전시기획론, 한국사, 민속학, 고고학 등 총 4과목의 시험을 치러야 한다. 특히 전시기획론은 대부분 현실적인 전시기획을 묻는 문제들이 대부분이기 때문에 이론과 실무를 겸한 지식이 요구된다.

▣ 전시기획서
전시 제목을 결정하고 개최의 의미와 목적을 정한 후 일정, 장소, 세부사항 등을 정리한다.

▣ 대여전 전시계약서
대여전의 경우 전시계약서를 작성하여 각각의 관이 서로 해야 될 의무적인 사항인 보험료, 운송비, 포장비 등의 각종 체재비에 대하여 명시한다.

☐ **참고자료**
- 2009년도 준학예사 전시기획론 기출문제

제33강 전시기획입문 기출문제풀이 Ⅹ

© Contents

01 학습에 앞서

학습개요

박물관에서 근무하는 학예사의 질적인 문제를 해소하고 전문성을 국가가 인증함으로써 이들이 사회적으로 존경받는 위치에서 능력을 발휘할 수 있도록 2000년도부터 학예사자격증 제도가 도입되었다. 학예사자격증은 1, 2, 3급 정학예사와 준학예사로 구분된다. 이 중 준학예사를 취득하기 위해서는 매년 11월에 공통과목인 박물관학과 외국어, 선택과목인 전시기획론, 한국사, 민속학, 고고학 등 총 4과목의 시험을 치러야 한다. 특히, 전시기획론은 대부분 현실적인 전시기획을 묻는 문제들이 대부분이기 때문에 이론과 실무를 겸한 지식이 요구된다.

학습목표

2010년도 문제를 이해한다.
2011년도 문제를 이해한다.

주요용어해설

▣ 비엔날레

비엔날레는 새로운 장르와 양식, 시의적 담론들과 이슈 등을 보여주는 전 세계 작가들의 각축장으로 시각예술, 건축, 영화, 연극, 댄스, 음악을 아우르는 전시를 선보이는 자리이다.

▣ 기획전 마케팅

기획전 마케팅은 관람객의 정체성을 파악하고 전시 주제와 환경을 조사하며, 관람객의 요구와 기대를 분석하여 그들을 만족시키기 위하여 재정, 인프라, 촉진 계획에 대한 최선의 방법을 강구하는 일련의 과정이다.

02 학습하기

01 | 2010년도 문제풀이

1) 미술관에서 이중섭 작가를 주제로 대여전시를 하려한다. 전시를 위해 필요한 전시팀을 구성하고 각자의 업무에 대하여 서술하시오.

　이중섭은 한국근대미술을 대표하는 서양화가로 자유롭고 강렬한 선묘법을 사용하여 향토적인 주제를 다양한 작품으로 표현한 작가이다. 일제강점기로부터 한국전쟁까지 격변하는 현대사의 굴곡 속에서 비록 짧은 삶을 살다갔지만 자신만의 독특한 조형세계를 구축한 인물이다.
　이번 전시는 국립현대미술관에서 이중섭의 작품들 중 은지화, 편지화, 삽화, 스케치 등의 드로잉 작품을 소장자로부터 대여 받아 선 표현의 능란함과 강렬함을 보여주려 한다.

(1) 전시 개요
- 제목 : 불꽃 작가 이중섭
- 기간 및 장소 : 2010년 12월 20일~12월 31일
- 협찬 및 후원 : 국립현대미술관, 한국박물관협회, 한국사립미술관협회, 이중섭미술관, 조선일보, KT
- 전시작품 : 드로잉작품 50여 점
- 사업경비 : 500,000,000원
- 부대행사 : 강연회, 음악회, 시낭송

(2) 조직구성
　성공적인 전시를 이끌기 위한 전시팀은 전시에 관련된 주된 역할을 구별하여 적절

하게 업무를 배분해야 한다. 국립현대미술관은 학예연구팀, 교육문화창작 스튜디오팀, 사업개발팀, 작품보존 미술은행관리팀 등이 서로 유기적인 협조 하에 전시가 이루어지고 있다. 이에 전시회의 순서에 따라 정해진 업무와 담당자에 대해 약술하도록 한다.

1) 학예사

학예사는 전시의 총괄적인 업무를 담당하는 인력으로 〈불꽃 작가 이중섭〉展의 개최를 제안하여 기획위원회로부터 심의 및 확정을 받는다. 이후 전시와 관련된 각종 조건 및 예산은 행정시설관리팀, 사업개발팀과 협의하며, 소장자와의 약정서를 체결하고 전시기획서를 작성한다. 이때 전시에 필요한 자료 수집 및 전시물 선정과 진열계획을 구체적으로 수립한다.

기획된 전시의 진행시 이루어지는 각종 인쇄물 제작, 배포, 초청, 진행 및 폐막 등의 업무도 다른 인력과 유기적인 협조체계를 구축해야 하며, 전시회의 종료 후 결과보고서 작성 및 관람객 대상의 전시평가 업무도 진행한다.

2) 교육담당자

교육담당자는 관람객의 성향을 적절하게 파악하여 전시와 관련한 셀프가이드 출판물 기획 및 전시실 안내 등 직접적인 전시연계프로그램과 강연회, 음악회, 시낭송 등 간접적인 전시연계프로그램을 계획하고 진행한다.

3) 보존처리사

박물관 전시물의 상태를 조사 분석하여 손상을 방지하고 보존하는 인력으로 전시실의 환경인 온·습도, 공기, 조명 등을 감독한다. 대여 전인만큼 소장자 작품의 상태보고서를 작성하고, 작품 반입과 해체, 진열 및 부착 그리고 작품 철거 및 재포장, 반송 등 작품 보존을 위한 다양한 활동을 진행한다.

4) 전시디자이너

전시디자이너는 전시디자인의 재료와 컨셉, 연출기법 등을 기획하는 인력으로, 관람객과의 소통을 위해 전시물의 가치를 극대화시키는 작업을 한다. 전시디자이너는 전시장 구상 및 진열계획을 세워 작품을 설치하며, 종료 후 철거에도 관여한다.

5) 그래픽디자이너

그래픽디자이너는 전시디자이너와 함께 전시에 필요한 그래픽적 요소인 초청장, 포스터, 카탈로그, 도록, 리플릿 등의 각종 홍보물과 부대용품을 디자인한다.

6) 홍보담당자

　홍보담당자는 전시 보도자료와 초청장 등의 홍보물을 배포하고 홍보자료집을 발간하며, 기자간담회 개최 및 개막식 대비 사전준비를 진행한다.

7) 안전요원

　안전요원은 전시의 전 과정에서 생길 수 있는 안전상의 문제를 방지하는 인력으로 전시기간 중 전시장의 분위기를 조성한다.

2) 뮤지엄과 비엔날레의 차이점을 역사적, 전시목적 및 기능, 취지, 전시기법 등으로 나눠 설명하시오.

　뮤지엄은 기원전 283년 건립된 뮤제이온에서 그 시원을 찾을 수 있으며, 이후 고대와 중세를 거치면서 각종 전리품을 보관하는 보고(寶庫)로 자리하였다. 신 중심의 중세에서 벗어난 르네상스에서는 소수의 지배자들이 수집과 후원을 통하여 만든 캐비닛과 분더캄머 등의 전시공간이 뮤지엄이었다. 이후 시민혁명으로 공공컬렉션의 개념이 도입되면서 근대적 개념의 뮤지엄이 탄생하였고, 현재까지 이어지고 있다.

　비엔날레는 이탈리아어의 '2년마다'라는 용어로, 1895년 이탈리아 베니스에서 국왕 부처의 은혼식을 자축하기 위해 국제박람회 형식의 예술전시가 기획되면서 최초의 베니스비엔날레가 시작되었다. 비엔날레는 현대미술의 주요작품을 발표하는 실험무대가 되면서 이후 트리엔날레, 카셀도큐멘타, 뮌스터조각프로젝트, 마니페스타 등의 다양한 형태의 전시가 나타나고 있다.

　비엔날레는 새로운 장르와 양식, 시의적 담론들과 이슈 등을 보여주는 전 세계 작가들의 각축장으로 시각예술, 건축, 영화, 연극, 댄스, 음악을 아우르는 전시를 선보이는 자리이다.

　뮤지엄에서 전시하기 어려운 초대형 회화, 조각, 미디어 영상작품, 첨단 테크놀로지 작품, 실험적인 작품을 대규모 비엔날레 전시장에서 전시하기 때문에 뮤지엄의 대안공간으로 자리하고 있다.

　비엔날레는 뮤지엄의 틀을 벗어나 탈장르, 비주류, 정치적 미술을 옹호하며, 현대미술의 흐름을 주도하고 국가를 연결하는 전지구적인 교류 활동을 통해 지구의 공생 가능성을 열어놓고 있다.

　1895년 시작된 베니스비엔날레 이후 현재에 이르기까지 국제비엔날레는 각종 이벤트 제공, 관광과 여흥산업을 촉진하고 국가를 홍보하는 효과를 얻고 있다. 하지만 현대 비엔날레는 정치적 헤게모니, 지식사회의 패권주의, 외교적 전략 등으로 미술전시와 담론의 장을 넘어 관광산업의 경제논리와 글로벌 마케팅 전략, 문화대중주의를 위한 문화정치의 도구화 등의 문제점도 안고 있다.

02 | 2011년도 문제풀이

> 1) 국제박물관협의회 정관의 뮤지엄 정의를 참고하여 뮤지엄 기획전의 특성을 간단히 서술하시오. 또한 뮤지엄 기획전의 개최계획 수립을 위한 기본적인 구성요소들을 나열하고, 기획전 마케팅에 대하여 상술하시오.

(1) 뮤지엄 기획전 특성

　국제박물관협의회에서는 "뮤지엄은 사회와 그 발전에 공헌하고 연구, 교육, 즐거움을 목적으로 인간과 그 환경에 관계하는 물질적인 증거를 취득, 보존, 연구, 전달, 전시하는 공공의 비영리기관이다."라고 정의하고 있다.

　이처럼 뮤지엄은 대중의 이익을 위해 물질적인 증거를 수집하고 보존 및 연구하여 전시하는 곳으로 전시를 통해 대중과 소통하고 있다. 뮤지엄에서의 전시는 뮤지엄의 특성을 결정하는 매우 중요한 요소이다.

　뮤지엄의 전시 종류는 크게 형식에 따라 상설전시와 기획전시로 나눌 수 있다. 상설전시는 소장품을 중심으로 오랫동안 커다란 변화 없이 고정된 전시를 하는 것을 말하며, 설립취지에 부합될 수 있는 전시로서 뮤지엄이 보유하고 있는 소장품의 특성을 잘 보여줘야 한다.

　반대로 기획전시는 일반적인 전시 연구와 해석의 개념을 한층 강화한 활동으로 짧은 시간 동안 제한된 공간에서 대중에게 많은 내용을 전달할 수 있어야 한다. 즉, 기획전시는 독특한 전시물을 주제로 한 전시, 사회적인 이슈와 진보적인 시각, 한정된 목표 등을 보여줄 수 있는 실험적인 전시, 새로운 기술을 도입한 전시 등으로 진행된다. 또한 단순하게 전시에 머무르지 않고 전시연계프로그램도 기획하여 주제의 표현을 극대화할 수도 있다.

이처럼 기획전시는 다각도의 전시를 통해 뮤지엄의 목적을 달성할 수 있는 전시형 태이다.

(2) 뮤지엄 기획전 개최

기획전은 매 전시마다 특별한 취지와 기획의도에 따라 개최되기 때문에 기획단계부 터 전시품에 대한 분석은 물론 관람객 연구, 전시의 효과, 사회·문화적 취지 분석 등 다각도의 연구가 이루어져야 한다.

기획전에서 사용하는 전시물은 뮤지엄의 설립 취지 및 사명, 기존 소장품과의 연관 성도 적절하게 살펴보아야 한다.

기획전 개최 계획에서 고려해야 할 사항은 다음과 같다.

첫 번째, 기획전 주제의 적절한 선정이 필요하다. 기획전은 실험적인 기획을 통해 새로운 전시를 보여줘야 하는 만큼 균형적인 안목을 통해 전시를 기획해야 한다.

두 번째, 기획전 주제에 대한 자료조사 및 연구가 선행되어야 한다. 자료조사와 연구 는 각종 인쇄물의 자료를 통하여 정보를 얻고, 수집된 자료를 체계적으로 정리하여 차후 전시기획에 활용한다.

세 번째, 기획전 개최의 타당성 검토 및 예비조사를 진행한다. 선정된 주제가 실제로 실현 가능한지를 결정하기 위하여 주제의 논리적 타당성, 성과, 뮤지엄 정책과의 부 합성 등 철저한 검토가 필요하다.

(3) 뮤지엄 기획전 마케팅

기획전 마케팅은 관람객의 정체성을 파악하고 전시 주제와 환경을 조사하며, 관람객 의 요구와 기대를 분석하여 그들을 만족시키기 위하여 재정, 인프라, 촉진 계획에 대 한 최선의 방법을 강구하는 일련의 과정이다.

기획전 마케팅의 목표를 설정하기 위해서는 상황분석의 틀인 스왓분석(SWOT)을 통해 내부환경인 강점과 약점, 외부환경인 기회와 위협을 분석하여 관람객의 방문을 촉진할 수 있는 전략을 세워야 한다.

구체적인 방법으로 마케팅 믹스인 제품, 가격, 유통, 촉진 등이 필요하다.

〈뮤지엄 마케팅 믹스〉

마케팅 믹스	내용
제품	뮤지엄, 전시, 교육, 특별행사
가격	뮤지엄 재정, 스폰서쉽, 회원제도, 입장료
유통	지리적 위치, 교통관계, 공간구성
촉진	광고, 홍보, 관광상품화

기획전을 구성하는 마케팅 믹스는 다음과 같다.

1) 제품

뮤지엄이 관람객에게 제공할 수 있는 것은 뮤지엄 자체, 소장품과 전시, 해석자료, 다양한 교육프로그램, 뮤지엄 서비스 등이다.

이중 기획전은 관람객에게 주제에 따라서 다양한 문화예술적인 감성을 자극할 수 있는 문화상품을 줄 수 있다.

2) 가격

뮤지엄은 비영리적인 공익의 성격을 지닌 기관으로 설립취지, 프로그램, 관람객의 요구사항에 따라 가격을 차별화하고 있다. 기획전은 차별화된 프로그램으로 상설전과 다른 특별화된 가격을 실행할 수 있다.

3) 유통

유통은 생산자와 서비스 제공자들로부터 최종 소비자에 이르는 다양한 조직들 사이의 관계들을 연결시켜 주며, 주문, 거래, 협상, 지불, 수송, 보관과 같은 마케팅 기능의 흐름을 촉진시켜주는 활동 전반을 의미한다.

이중 기획전의 유통은 대여전과 순회전 등의 형태를 통한 광범위한 서비스를 제공할 수 있다.

4) 촉진

기획전에서 관람객을 촉진시킬 수 있는 요소는 홍보와 섭외이다. 첫 번째, 관람객 조사를 통해 다양한 접근 방식을 파악하여 적절한 홍보방법과 전략을 결정한다. 기획전은 불특정 다수를 위한 전시보다는 목표 관람객을 정하기 때문에 이들을 위한 마케팅을 실시하여 효과적인 메시지 전달이 이루어지도록 한다.

두 번째, 섭외는 회원이나 후원자 등 재원 조성의 대상이 되는 공공 기관이나 기업, 지역의 단체와 기관들에게 기획전을 알림으로써 재원 조성을 원활하게 할 수 있다.

2) 국립박물관에서 '한국의 산수 : 과거－현재－미래'를 주제로 한 기획전시를 개최할 때 고구려 고분벽화, 조선시대 산수화, 현대의 풍경화, 미디어아트 등을 포함하려 한다. 이번 전시의 취지, 목표, 주요작가와 작품의 특징을 서술하고, 전시기획자의 업무과정을 나열하시오.

(1) 전시 개요

- 전시 제목 : 한국의 산수 : 과거－현재－미래
- 전시 기간 : 2011년 12월 10일~12월 31일
- 전시 주최 : 국립중앙박물관
- 전시 후원 : 문화체육관광부, 서울시청, 한국박물관협회
- 전시 작품 : 고구려 고분벽화, 조선시대 산수화, 현대 작가의 풍경화, 미디어아트 등 40점
- 전시 연계특강 : 한국 산수화의 시원과 전개(미술평론가)

(2) 전시 취지 및 목표

한국 산수의 총정리 및 문화유산의 계승

이번 기획전은 한국 산수의 역사를 시기별로 정리하여 유행에 따라 제작된 작품을 실물과 디오라마 등을 통해 직접 살펴볼 수 있는 기회를 제공하고자 한다. 이는 우리나라 회화사에서 중요한 위치를 차지하는 산수화라는 소재를 다양한 계층의 관람객에게 소개함으로써 문화향수를 충족시킬 수 있다.

기획전은 3부로 구분되어 과거, 현재, 미래로 이루어진다. 1부의 과거에서는 산수화의 원류인 고구려 고분벽화와 백제의 산수문전, 고려 노영의 〈담무갈보살현신도〉, 조선 안견의 〈몽유도원도〉, 정선의 〈금강전도〉, 강세황의 〈좌대석병도〉 등의 작품을 선보인다. 2부의 현재에서는 현대 풍경화가인 박생광, 박수근, 권진규 등의 작품을 선보인다. 3부의 미래에서는 한국의 IT기술과 현대미술을 접목한 미디어아트작가 이이남의 〈그곳에 가고 싶다〉를 선보인다.

산수라는 주제를 바탕으로 과거와 현재 그리고 미래가 서로 해체하고 화합하는 과정 속에서 자연이라는 공통된 의미를 표출하며, 결국 우리의 문화유산이 계승과 발전을 거듭하고 있음을 시각적인 흐름 속에서 살펴볼 수 있다. 여기에 기계문명의 발달로 황폐화되어 가는 현대사회 속에서 자연이 담고 있는 맑은 정신문화의 진수도 함께 느낄 수 있다.

(3) 전시기획자 업무 사항

　전시기획자는 기획단계에서 전시 주제와 내용을 선정하기 위하여 각종 자료를 조사 및 연구하여 체계적으로 정리한다. 이후 개발단계에서 위원회나 커미셔너를 구성하여 출품 작품을 선정하고 작품의 소재지를 파악한다. 국립중앙박물관에서 소장하고 있지 않은 작품은 대여를 해야 하기 때문에 전시에 필요한 모든 사항을 소장자와 직접 계약해야 한다. 이와 더불어 전시 규모를 정확하게 확정하고 결정하기 위하여 기간, 작품수, 개막식, 연계특강, 주최, 후원, 추정 소요예산 등을 기술한 전시기획안을 작성한다. 이러한 기획안을 통하여 전시진행이 원활하게 이루어질 수 있도록 점검하며, 기능단계에서는 개막식과 연계특강이 차질 없이 진행될 수 있도록 준비한다. 전시 진행단계에서는 내부의 보안과 유지관리 등을 철저히 하고, 전시가 종료되면 전시장을 철거하고 작품을 회수하여 수장고에 보관하거나 소장자에게 반환한다. 전시의 마지막은 평가단계로 전시의 목표 달성이 이루어졌는지 여부와 진행에서 개선할 방안 등을 조사하여 향후 전시에 반영하도록 한다.

03 요점정리

박물관에서 근무하는 학예사의 질적인 문제를 해소하고 전문성을 국가가 인증함으로써 이들이 사회적으로 존경 받는 위치에서 능력을 발휘할 수 있도록 2000년도부터 학예사자격증 제도가 도입되었다. 학예사자격증은 1, 2, 3급 정학예사와 준학예사로 구분된다. 이 중 준학예사를 취득하기 위해서는 매년 11월에 공통과목인 박물관학과 외국어, 선택과목인 전시기획론, 한국사, 민속학, 고고학 등 총 4과목의 시험을 치러야 한다. 특히, 전시기획론은 대부분 현실적인 전시기획을 묻는 문제들이 대부분이기 때문에 이론과 실무를 겸한 지식이 요구된다.

▣ 비엔날레
비엔날레는 새로운 장르와 양식, 시의적 담론들과 이슈 등을 보여주는 전 세계 작가들의 각축장으로 시각예술, 건축, 영화, 연극, 댄스, 음악을 아우르는 전시를 선보이는 자리이다.

▣ 기획전 마케팅
기획전 마케팅은 관람객의 정체성을 파악하고 전시 주제와 환경을 조사하며, 관람객의 요구와 기대를 분석하여 그들을 만족시키기 위하여 재정, 인프라, 촉진 계획에 대한 최선의 방법을 강구하는 일련의 과정이다.

☐ **참고자료**
 – 2010년도 준학예사 전시기획론 기출문제
 – 2011년도 준학예사 전시기획론 기출문제

제34강 전시기획입문 기출문제풀이 XI

ⓒ Contents

2012년도 문제풀이

01 학습에 앞서

학습개요

박물관에서 근무하는 학예사의 질적인 문제를 해소하고 전문성을 국가가 인증함으로써 이들이 사회적으로 존경받는 위치에서 능력을 발휘할 수 있도록 2000년도부터 학예사자격증 제도가 도입되었다. 학예사자격증은 1, 2, 3급 정학예사와 준학예사로 구분된다. 이 중 준학예사를 취득하기 위해서는 매년 11월에 공통과목인 박물관학과 외국어, 선택과목인 전시기획론, 한국사, 민속학, 고고학 등 총 4과목의 시험을 치러야 한다. 특히, 전시기획론은 대부분 현실적인 전시기획을 묻는 문제들이 대부분이기 때문에 이론과 실무를 겸한 지식이 요구된다.

학습목표

2012년도 문제를 이해한다.

주요용어해설

▣ 보도자료
보도자료는 언론의 편의를 위하여 기사와는 별도로 박물관에서 작성하는 것이다. 보도자료는 장황하지도 않으면서 설명을 충분히 담아 낼 수 있어야 하며, 동어는 가급적 피하고 간결하게 서술해야 한다.

▣ 대여전
대여전은 박물관의 전시목적에 따라 타기관이나 소장가들로부터 전시물을 대여받아 진행하는 전시이다. 그렇기 때문에 대여전은 책임의 소재와 사고를 예방하기 위하여 전시에 필요한 모든 사항에 대하여 계약을 체결하여 레포트를 작성해야 한다.

02 학습하기

01 | 2012년도 문제풀이

1) 국립현대미술관에서 1910~1970년도 한국미술전을 기획한다고 가정한 후 전시기획안(예산서 포함)과 보도자료를 작성하시오.

제목은 〈기억의 편린-1910~1970년 한국현대미술展〉으로 정하고, 이번 전시를 통해 우리나라 현대미술 거장들의 작품을 조망해보고자 한다. 예산서와 보도자료는 2007년 기출문제의 답을 통해 확인할 수 있다.

(1) 목적

이번 전시는 국립현대미술관이 소장하고 있는 국내 유수의 근·현대 작가들의 작품을 소개하는 자리이다. 일제강점기라는 특수한 상황을 겪으면서도 한국 미술의 근간을 마련한 선구적인 작가들의 작품과 현대화과정 속에서 실험적인 새로운 예술작품을 탄생시킨 작가들의 작품을 다양한 스펙트럼으로 공개하려 한다.

(2) 기대효과

세계 미술시장에서 영향력을 갖춘 작가들의 작품을 전시함으로써 우리나라 현대미술의 영속성과 정통성을 확보하며, 한국미술의 특성화와 창작활동을 이루어낼 수 있다. 또한 한국미술의 국제적 위상을 향상시키며 미술문화의 저변을 확대시킬 수 있다.

(3) 전시 계획

〈기억의 편린-1910~1970년 한국현대미술전〉은 한국미술을 시대와 주제로 구분하여 전시한다.

제 1부에서는 '근대 선구자들'이라는 주제로 입체감과 화려한 색상, 사실적 표현을

하던 서양화가들의 작품을 전시한다. 대표적으로 오지호, 이중섭, 김관호, 박수근, 장욱진 등의 작품을 볼 수 있다.

제 2부에서는 '서구와의 만남'이라는 주제로 서구 문화의 유입으로 등장한 새로운 성격의 조각가들이 탄생시킨 작품을 전시한다. 최초의 서구 조각을 가져온 김복진, 추상 조각가 김종영, 인물 테라코타를 한 권진규 등의 작품을 볼 수 있다.

제 3부에서는 '새로운 시작'이라는 주제로 1970년대 한국적 미의식과 정체성을 담아낸 미니멀리즘인 모노크롬회화를 전시한다. 박서보, 서승원, 김용익 등의 작품을 볼 수 있다.

한국 현대미술가들은 어려운 시대상황 속에서 은유를 통해 고단한 삶과 마주한 작품들을 탄생시켰지만 결국 그 속엔 희망이 있음을 보여주고자 했다. 단순한 미적 가치가 아닌 그 속에 내재된 문화예술의 근본적 모습을 살펴볼 수 있는 전시이다.

> ## 2) 작품을 대여할 때 요구되는 시설레포트에 들어가야 할 사항에 대하여 서술하시오.

대여시 시설레포트는 시설에 관한 보고서이기 때문에 여기에서는 대여에 관한 전과정을 자연스럽게 설명하면서 보고서에 대하여 언급을 하도록 하겠다.

(1) 대여의 절차

대여해주는 박물관을 A, 대여 받는 박물관을 B로 하여 절차를 정리하면 다음과 같다.

과정	업무내용
대여요청 (B→A)	대여요청서 송부 - 사업 내용, 대여작품목록, 대여기간 등을 제시 - 전시계획, 전시 공간의 환경 자료 제시
검토(A)	대여 여부 검토 - 내부 예정 사업과 전시일정 등을 고려 - B박물관의 작품관리환경 검토, 필요시 방문 점검 - 작품의 상태 점검, 필요시 사전 보존처리

대여승인 (A → B)	대여 승인 통보 - 대여조건, 보험평가액 제시 - 대여 승인 작품 목록과 허가 기간 제시 - 필요시 포장, 운송, 전시 방법 등에 대한 조건 제시 - 관련 컨텐츠 제작 시 저작권에 대한 조건 제시
인수인계 (A ↔ B)	상태점검, 포장과 운송, 인수인계 작성 사업 종료시 반환

작품을 대여해주는 A박물관이 대여 받는 B박물관의 작품관리환경을 검토하는 방식은 질문지를 통해 파악하는 경우와 직접방문해서 확인하는 경우가 있다. 이때 대여 작품의 종류와 상태, 전시장의 조건 등을 고려해서 대여기간을 정할 수 있다.

작품 대여의 조건에는 여러 가지가 있다. 작품을 안전하게 보관하기 위해 필요한 사항인 포장방법이나 운송수단, 작품을 대여 받는 B박물관의 전시장 온습도 환경, 조명 조건 등의 사항이 있을 수 있고, 작품관리자로서의 기본 의무, 대여 작품과 관련된 저작물 관리 등에 관한 내용을 포함한다.

대여조건에 관한 합의가 끝나면 작품인수인계가 이루어진다. 포장을 하기 전에 양측 박물관 실무자들이 작품의 상태점검을 실시하며, 포장이 끝난 후에는 인수인계증을 작성한다.

(2) 대여 작품의 포장

대여 작품은 차량이나 항공기를 통해 오랜 기간 운반된다. 국외대여일 경우에는 여러 종류의 운송수단을 거치기 때문에 포장이 부실하면 곧 작품이 훼손될 수 있다. 따라서 작품을 포장 할때는 먼저 대상 작품의 튼튼한 부분과 약한 부분을 미리 파악하도록 하고 손상이 우려되는 경우에는 사전에 적절한 보존처리를 해야 한다.

1) 1차 포장

내포장재로 작품을 가볍게 감싼 후 외포장재로 마감한다. 민감한 작품의 표면을 보호하는 것으로 내포장재는 얇은 중성지를 사용하고 외포장재는 완충역할을 위하여 솜포나 스펀지류를 사용한다. 1차 포장의 마감은 상자로 하는데 이때 상자는 두꺼운 합지류나 오동나무로 만든 경량상자를 사용한다.

항목		유의사항
작품	방향	작품의 원래 방향대로 포장한다. 바닥에 세우도록 제작된 작품은 원래의 굽을 아래로 오도록 하는 것이 가장 안정적이다.
	무게중심	무거운 부분이 아래로 향하도록 포장한다. 만일 무게 중심이 전체적으로 균등하다면 가장 넓은 면이 아래로 가도록 포장하는 것이 바람직하다.
	부재 분리	여러 부재가 결합된 것은 되도록 부재를 분리해서 포장한다. 만일 작품 내부에 움직이는 것이 있다면 반드시 분리하거나 내부에서 움직이지 않도록 고정해야 한다.
포장재	종류	1차 포장재는 반드시 부드러운 중성재료를 사용하도록 한다. 즉, 작품의 표면에 직접 닿기 때문에 재질과 화학적 특성을 검토해야 한다.
	방법	외포장재는 솜포나 스펀지류를 이용한다. 내포장재로 작품표면을 가볍게 둘러싸면 외포장재로 포장하거나 해포할 때 작품 표면의 마찰을 줄일 수 있다.
상자		가볍고 무른 재질의 오동나무 상자나 두꺼운 합지상자를 사용한다.

2) 2차 포장

1차포장을 마친 후 한번 더 단단한 재질의 외피상자에 넣는 작업이다. 1차 포장은 높은 숙련도와 노하우가 필요하지만 2차 포장은 다음과 같은 기본 원칙만 지킨다면 그리 까다롭지 않게 진행된다.

항목	유의사항
격납방법	아래에는 무겁고 큰 작품을 위에는 가볍고 작은 작품을 넣는다.
내부완충	빈공간이 있으면 작품이 움직일 수 있기 때문에 빈 공간이 남지 않도록 완충재를 채워넣는다.
무게	외피상자가 여러 개라면 상자별로 무게가 비슷하도록 적절히 분산하여 격납한다.
기록	상자별로 격납 작품 목록과 상자무게를 기록해서 운송이나 해포시 이를 참고한다.

(3) 작품의 운송

1) 운송수단 종류

국내에서 가장 보편적으로 이용되는 수단은 무진동장치가 탑재된 탑차이다. 국외로 작품을 운송 할때에는 항공기를 이용한다.

2) 작품호송관과 작품관리관

작품호송관은 작품을 대여해주는 박물관에서 출발하여 대여 받는 박물관까지 안전하게 도착할 수 있도록 운반의 전과정을 관리하는 담당자이다. 작품관리관은 대여기간 동안 대여 받는 박물관에 머물면서 작품이 안전하게 관리될 수 있도록 조력 혹은 감독하는 담당자이다.

(4) 보험

대여 작품은 수장고나 전시실에 있는 작품들에 비해 위험적 요소가 많이 있다. 따라서 작품이 박물관을 떠나는 순간부터 다시 돌아올때까지의 모든 과정에서 발생할 수 있는 위험에 대비하여 보험에 가입해야 한다. 보험은 작품을 대여해주는 박물관이 평가한 작품의 금전적 가치를 기준으로 대여 받는 박물관이 가입한다.

보험과 관련된 가장 까다로운 업무는 보험가액을 산정하는 일이다. 작품의 금전적 가치를 적절히 환산하기 위해서는 박물관에 평가위원회를 조직해두고 필요할 때 이를 활용하는 것이다. 구입한 작품일 경우에는 작품 DB에 구입가를 기록해두어 보험가액을 산정할 때 참고자료로 활용하도록 한다. 또한 작품의 보험가액이 산출될때마다 작품 DB에 이를 기록하여 관련 자료를 누적해가는 것도 이후 업무를 진행할 때 도움이 될 수 있다.

03 요점정리

박물관에서 근무하는 학예사의 질적인 문제를 해소하고 전문성을 국가가 인증함으로써 이들이 사회적으로 존경받는 위치에서 능력을 발휘할 수 있도록 2000년도부터 학예사자격증 제도가 도입되었다. 학예사자격증은 1, 2, 3급 정학예사와 준학예사로 구분된다. 이 중 준학예사를 취득하기 위해서는 매년 11월에 공통과목인 박물관학과 외국어, 선택과목인 전시기획론, 한국사, 민속학, 고고학 등 총 4과목의 시험을 치러야 한다. 특히, 전시기획론은 대부분 현실적인 전시기획을 묻는 문제들이 대부분이기 때문에 이론과 실무를 겸한 지식이 요구된다.

▣ 보도자료

보도자료는 언론의 편의를 위하여 기사와는 별도로 박물관에서 작성하는 것이다. 보도자료는 장황하지도 않으면서 설명을 충분히 담아 낼 수 있어야 하며, 동어는 가급적 피하고 간결하게 서술해야 한다.

▣ 대여전

대여전은 박물관의 전시목적에 따라 타기관이나 소장가들로부터 전시물을 대여받아 진행하는 전시이다. 그렇기 때문에 대여전은 책임의 소재와 사고를 예방하기 위하여 전시에 필요한 모든 사항에 대하여 계약을 체결하여 레포트를 작성해야 한다.

☐ 참고자료
- 2012년도 준학예사 전시기획론 기출문제
- 김상태, 〈큐레이터를 위한 박물관 소장품의 수집과 관리〉, 예경, 2012

제35강 전시기획입문 기출문제풀이 XII

Contents

2013년도 문제풀이

01 학습에 앞서

학습개요

 박물관에서 근무하는 학예사의 질적인 문제를 해소하고 전문성을 국가가 인증함으로써 이들이 사회적으로 존경받는 위치에서 능력을 발휘할 수 있도록 2000년도부터 학예사자격증 제도가 도입되었다. 학예사자격증은 1, 2, 3급 정학예사와 준학예사로 구분된다. 이 중 준학예사를 취득하기 위해서는 매년 11월에 공통과목인 박물관학과 외국어, 선택과목인 전시기획론, 한국사, 민속학, 고고학 등 총 4과목의 시험을 치러야 한다. 특히, 전시기획론은 대부분 현실적인 전시기획을 묻는 문제들이 대부분이기 때문에 이론과 실무를 겸한 지식이 요구된다.

학습목표

2013년도 문제를 이해한다.

주요용어해설

▣ 타블로

 희소성 있는 전시물, 원형이 파손된 전시물, 내용전달을 위해 축소 및 확대가 필요한 전시물, 대량전시나 노출전시가 필요한 전시물 등의 실물을 기초로 성형한 전시자료를 1 : 1로 재현한 전시자료이다.

▣ 추상미술

 추상은 무(無)의 심연에 직면한 인간의 반응이고 구체적인 세계로부터 추출된 순수하고 본질적인 형태로 늘 심오하고 절대적인 표현의 요소에 의지한다. 이러한 추상미술은 20세기 미술 역사의 주류를 담당하며 인간의 철학과 사유작용을 표현하였다.

02 학습하기

전시기획입문

01 | 2013년도 문제풀이

1) 다양한 전시기법 중 모형을 활용한 대표적인 방법인 타블로와 디오라마의 차이점에 대하여 서술하시오.

박물관 전시는 효과적인 메시지 전달을 위하여 다양한 방법으로 전시물을 진열하고 있다. 하나의 주제를 인위적으로 전문인력이 관람객의 이익을 위해 설치하고 커뮤니케이션 기능을 개선시키는 연출방법이다.

전시자료는 전시 주제를 효과적으로 드러내는 수단으로 전시물 내용과 가장 밀접한 관련을 맺고 있다. 전시자료는 1차적 자료와 2차적 자료로 분류된다. 1차적 자료는 실물자료이고, 2차적 자료는 평면, 입체, 종합자료이다.

이 중 타블로와 디오라마는 2차적 자료인 입체적 자료라 할 수 있다.

(1) 타블로

타블로는 벽이나 천장 등에 고정되어 있는 회화로 이동할 수 있는 판화라는 의미를 담고 있다. 그렇기 때문에 캔버스나 화지에 그린 그림 일괄을 의미하며 보통 액자에 넣어 독립된 회화공간을 만드는 것이 특징이다. 이러한 타블로를 이용한 전시형태는 복원이라 할 수 있다. 즉, 희소성 있는 전시물, 원형이 파손된 전시물, 내용전달을 위해 축소 및 확대가 필요한 전시물, 대량전시나 노출전시가 필요한 전시물 등의 실물을 기초로 성형한 전시자료를 1 : 1로 재현한 자료이다. 예를 들어 신석기시대 움집을 비롯한 사냥하는 모습을 표현한 것을 말한다.

(2) 디오라마

디오라마는 주제를 시공간에 집약시켜 입체감과 현장감을 극대화한 것으로 모형을 설치하여 하나의 장면을 연출하는 방법이다. 배경으로 이용되는 평면 및 입체매체를 함께 제시함으로써 입체감, 원근감, 색채감을 낼 수 있으며 실제상황을 재현함으로써 강한 현실감을 줄 수 있다. 예를 들어 과학박물관에서 조류 및 어류의 모습을 살펴볼 수 있도록 조성한 전시 형태를 말한다.

2) 과학기술의 발달에 따른 디지털매체를 이용한 전시사례에 대하여 설명하시오.

디지털매체를 활용하여 이루어진 다양한 전시 연출은 관람객의 흥미를 유발하며 동시에 각종 체험을 통해 교육적 기능을 부가하고 있다. 또한 전시의 본질을 벗어나지 않고 효과적인 메시지 전달을 위하여 끊임없이 새로운 연출기법이 개발되고 있다. 그렇기 때문에 여기에서는 디지털매체를 이용한 전시사례로 박물관 내·외부 측면의 고찰을 진행하고자 한다.

(1) 박물관 내부 측면

박물관 전시매체는 평면매체, 입체매체, 영상매체, 음향매체로 나뉜다. 기존 박물관 전시는 아날로그식으로 평면과 입체매체를 주로 사용하였으나 최근에는 디지털 미디어의 영향으로 영상과 음향매체를 사용하는 비중이 늘어나고 있다. 디지털 전시매체는 다음과 같다.

매체	내용
슬라이드 프로젝터	슬라이드프로젝터는 교육브리핑으로 유용하게 사용하는 시스템이다. 소프트웨어는 35mm 필름을 사용하기 때문에 자료수집이나 관리가 매우 편하다. 여러 종류 크기의 필름을 투사하는 멀티슬라이드 방식도 있다.
빔 프로젝터 시스템	빔 프로젝터를 이용하여 전면 대형스크린에 화상을 Display할 수 있는 시스템이다.
멀티비전	브라운관을 사용하는 영상시스템, 다른 내용의 영상을 나타내거나 한 가지 내용을 연결된 영상으로 확대할 수도 있어 내용에 따라 다양한 연출 구성이 가능하다. 멀티비전이 가지고 있는 단점을 보완하여 모니터 사이의 넓은 간격을 최소화시켜 넓은 화면을 평면에 가깝게 구성한다.
Magic Vision System	축소모형을 배경으로 허상이 동영상으로 연출되는 모형·영상세트이다. 스토리 중 강조하고자 하는 부분만 밝게 부각되어 메시지 전달력이 높고, 입체영상이므로 관람자에게 보는 재미를 제공한다. 세트 아랫부분에서 투사되는 영상이 하프미러에 허상으로 맺히므로 세트 정면에서 바라보는 관람자가 이것을 입체로 느끼게 되는 착시현상을 활용한다.
입체(3D) 영상관	인간의 눈에 의한 시각차를 이용한 시스템으로 두 대의 프로젝터를 일정한 각도로 유지하고 편광필름을 프로젝터의 렌즈 부분에 설치한 후 편광현미경을 착용하고 3D이미지의 영상을 관람한다.
피플비전	확대된 사람의 얼굴 모형판 위에 영상을 투영하여 디스플레이하는 시스템이다.
서클비전	원형의 스크린을 설치하여 일정각도로 등분된 곳에 영사기를 여러 대 설치하여 연결된 파노라마 영상을 보는 듯한 느낌을 주는 시스템이다.
컴퓨터용 터치스크린	컴퓨터 모니터를 통해 검색이 가능하다.
컴퓨터용 입체(3D) 시스템	1개의 모니터에 서로 다른 화면을 겹쳐 내보내고 전면의 관람자는 특수 안경을 착용하고 관람한다.
전광판 시스템	각색의 발광 다이오드를 일정간격으로 심어 문자 또는 그림을 표현하는 디스플레이 시스템이다.
지향성 스피커 시스템	관람동선에 시설된 음향이 많을 경우 혼음으로 인해 정확한 음향전달이 어려울 경우 시설할 수 있는 시스템으로 조용하고 편안한 분위기의 장소에 설치되어 스피커 아래에 있는 몇 사람만 선명한 소리를 청취할 수 있는 시스템이다.

박지혜, 〈박물관 전시 매체의 특성에 따른 관람객 경험의 차이에 관한 연구〉, 계명대학교 석사학위논문, 2012, 19쪽.

(2) 박물관 외부 측면

디지털매체의 발달로 박물관 전시는 시·공간을 초월하여 관람하고 이용할 수 있게 되었다. 이러한 형태가 바로 사이버뮤지엄이다. 사이버뮤지엄은 현실에서 존재하는 뮤지엄의 정보를 사이버공간에 구현하는 것이다. 시·공간의 제약에서 벗어나 소통의 공간을 마련하는 것으로 각종 멀티미디어 자료로 구성하기 때문에 관람객의 문화향수 증진에 적극적으로 대처하며 동시에 흥미를 유발할 수 있다. 더불어 문화소외계층의 이용을 유도하여 문화격차 해소 및 문화향유의 기회를 제공할 수 있다.

3) 추상미술에 대하여 서술하시오.

17, 18세기 미적 이상주의 이념에서 인상파에 이르는 근대 미술의 변화와 발전적 전개는 유럽 역사에서도 가장 변혁과 발전이 급속히 진행되었던 시기이다. 역사적 발전과 문화적 발전이 그 혁신의 궤도를 같이하고 있다. 인상주의 작가들 중 고갱과 세잔느 그리고 반 고흐는 20세기 미술의 서막에서 각각 야수파와 입체파 그리고 표현주의로의 길을 열게 되었고, 이후 추상주의가 등장하게 되었다.

추상은 무(無)의 심연에 직면한 인간의 반응이고 구체적인 세계로부터 추출된 순수하고 본질적인 형태로 늘 심오하고 절대적인 표현의 요소에 의지한다. 이러한 추상미술은 20세기 미술 역사의 주류를 담당하며 인간의 철학과 사유작용을 표현하였다. 추상의 창시자라 할 수 있는 칸딘스키, 몬드리안, 말레비치 등은 영혼의 울림을 그려야 한다고 주장하였다. 특히 칸딘스키는 내적인 것을 전달하고 물질 배후의 정신적인 본질을 표현하는 것이 추상미술이라 하였다.

추상미술은 구체적인 대상의 재현이 아니라 물리적인 사물을 통해서 얻은 예술가의 정신적이고 영적인 상태를 색채, 선, 공간에 의한 가장 근본적인 조형요소만을 이용하여 나타낸 것이라 할 수 있다.

4) 추상미술을 주제로 전시기획서를 작성하시오.

제목은 〈묘사하지 말고 추상하라〉로 하고 이번 전시는 추상미술 작품을 선보이는 자리이다.

(1) 목적

　우리 선조들은 과거 선사시대부터 수렵과 어로생활을 영위하기 시작하면서 외부세계에 대한 두려움을 극복하기 위한 수단으로 자신의 감정을 이입한 다양하고 추상적이며 기하학적인 문양을 동굴에 표현하였다.

　이는 인간과 자연 그리고 인간과 인간 사이의 상호보완을 통해 발견된 형상을 과감한 생략과 구성을 통해 발전시킨 것이다. 이후 문화 발전에서도 추상이라는 개념은 지속적으로 영향을 주었고, 오늘날까지 이어지고 있다. 이러한 추상적인 작품은 과거와 현재 그리고 미래를 연결할 수 있는 고리이다.

　이번 전시에는 우리나라 현대 추상작가 김환기의 작품을 통해 원초적인 감정선을 묘사한 새로운 현대미술작품을 보여줌으로써 현대미술에 대한 폭넓은 이해를 유도할 것이다.

(2) 기대효과

　이번 전시를 통해 현대 추상미술의 발전을 도모하며, 관람객에 우리나라 문화예술에 대한 관심과 보급을 증대시키는 효과를 얻을 수 있다.

(3) 전시계획

　〈묘사하지 말고 추상하라〉는 3부로 나눠 구성한다.

　[제1부] 선구적인 추상화가로 성장하던 일제강점기의 작품을 주로 전시한다. 1933년 도쿄 일본대학 예술학원 미술부에 입학한 이래 아방가르드 양화연구소와 백만회에서 활동하며 직선과 곡선, 기하학적인 형태로 만들어낸 비대상회화인 론도 등을 전시한다.

　[제2부] 1950년대 전통적인 소재로 작품의 주제를 변화시키던 작품을 전시한다. 달, 도자기, 산, 강, 여인 등을 소재로 한국적인 정체성과 풍류의 정시를 표현한 백자항아리를 통해 한국의 미를 나타내고자 한다.

　[제3부] 프랑스 파리를 거쳐 뉴욕에 정착한 1960년대 제작한 새로운 실험적 작품을 전시한다. 고국에 대한 그리움과 삶과 죽음을 넘나드는 우주적인 윤회를 한 점 한 점으로 표현하는 문인화적인 정신과 맥을 바탕으로 캔버스에 표현한 어디서 무엇이 되어 다시 만나랴 등을 전시한다.

03 요점정리

박물관에서 근무하는 학예사의 질적인 문제를 해소하고 전문성을 국가가 인증함으로써 이들이 사회적으로 존경받는 위치에서 능력을 발휘할 수 있도록 2000년도부터 학예사자격증 제도가 도입되었다. 학예사자격증은 1, 2, 3급 정학예사와 준학예사로 구분된다. 이 중 준학예사를 취득하기 위해서는 매년 11월에 공통과목인 박물관학과 외국어, 선택과목인 전시기획론, 한국사, 민속학, 고고학 등 총 4과목의 시험을 치러야 한다. 특히, 전시기획론은 대부분 현실적인 전시기획을 묻는 문제들이 대부분이기 때문에 이론과 실무를 겸한 지식이 요구된다.

▣ 타블로

희소성 있는 전시물, 원형이 파손된 전시물, 내용전달을 위해 축소 및 확대가 필요한 전시물, 대량전시나 노출전시가 필요한 전시물 등의 실물을 기초로 성형한 전시자료를 1 : 1로 재현한 전시자료이다.

▣ 추상미술

추상은 무(無)의 심연에 직면한 인간의 반응이고 구체적인 세계로부터 추출된 순수하고 본질적인 형태로 늘 심오하고 절대적인 표현의 요소에 의지한다. 이러한 추상미술은 20세기 미술 역사의 주류를 담당하며 인간의 철학과 사유작용을 표현하였다.

☐ 참고자료
- 2013년도 준학예사 전시기획론 기출문제

제36강 전시기획입문 기출문제풀이 XⅢ

© Contents

2014년도 문제풀이

01 학습에 앞서

학습개요

　박물관에서 근무하는 학예사의 질적인 문제를 해소하고 전문성을 국가가 인증함으로써 이들이 사회적으로 존경받는 위치에서 능력을 발휘할 수 있도록 2000년도부터 학예사자격증 제도가 도입되었다. 학예사자격증은 1, 2, 3급 정학예사와 준학예사로 구분된다. 이 중 준학예사를 취득하기 위해서는 매년 11월에 공통과목인 박물관학과 외국어, 선택과목인 전시기획론, 한국사, 민속학, 고고학 등 총 4과목의 시험을 치러야 한다. 특히, 전시기획론은 대부분 현실적인 전시기획을 묻는 문제들이 대부분이기 때문에 이론과 실무를 겸한 지식이 요구된다.

학습목표

2014년도 문제를 이해한다.

주요용어해설

▣ 대여전

　대여전은 박물관의 전시목적에 따라 타 기관이나 개인 소장가들로부터 전시물을 대여받아 진행하는 전시이다. 이때 반드시 책임의 소재와 사고를 예방하기 위하여 전시에 필요한 모든 사항에 대하여 협약이 이루어져야 한다.

▣ 기획전

　기획전은 매 전시마다 특별한 취지와 기획의도에 따라 개최되기 때문에 기획단계부터 전시품에 대한 분석은 물론 관람객 연구, 전시의 효과, 사회·문화적 취지 분석 등 다각도의 연구가 이루어져야 한다.

02 학습하기

01 | 2014년도 문제풀이

> 1) 대여전시를 할 때 체결하는 대여계약서에 들어갈 사항 중 5가지를 서술하시오.

대여전은 박물관의 전시목적에 따라 타 기관이나 개인 소장가들로부터 전시물을 대여받아 진행하는 전시이다. 이때 반드시 책임의 소재와 사고를 예방하기 위하여 전시에 필요한 모든 사항에 대하여 협약이 이루어져야 한다.

대여전을 하기 위해서는 사전에 대여에 관한 성격과 조건을 충분히 논의한 후 진행되어야 하며, 대여의 모든 정보는 박물관의 구성원이 공유할 수 있도록 해야 한다. 또한 최종적인 대여결정은 계약서로 문서화해야 하며, 이때 계약 당사자의 권리와 책임, 자료의 보관, 환경, 운송, 취급, 사용기간의 안전사항, 저작권 등 대여조건을 명확하게 합의하여 포함시킨다.

대여계약서에는 실제 대여기간이나 운송 중에 발생될 수 있는 작품의 훼손 또는 유실 등의 책임소재와 위급사항 발생시 조치에 대한 상세한 사항을 기록하고 당사자의 서명을 받고 그 사본을 교환한다.

대여전의 계약서는 다음과 같다. 이를 참고하여 세부사항을 열거하면 된다.

유물·작품 대여 협약서

기관명 ○○○○○(이하 '갑'이라 함)과 기관명 ○○○○(이하 '을'이라 함)은 년 월 일 다음과 같은 내용으로 유물/ 작품 대여에 관한 협약(이하 '본 협약'이라 함)을 체결한다.

제1조(유물/ 작품의 대여)
(1) 대여 유물/ 작품명 :

(2) 대여기간 :　　　　　년　　월　　일 ~　　　　　년　　월　　일
(3) 대여목적은 다음과 같다.
　　① 전시명칭 :
　　② 전시기간 :
　　③ 전시장소 :
　　④ 전시담당자 (성명/ 연락처) :

제2조(대여 유물/ 작품상태 설명)
(1) '을'은 '갑'에게 대여할 유물/ 작품의 상세한 사항을 기재한 대여 유물/ 작품 명세서(사진 첨부)를 작성하여 교부하는 대여 유물/ 작품의 상태를 확인하여 '을'이 교부한 대여 유물/ 작품 명세서의 내용과 대조하기로 한다.
(2) '갑'은 이후 대여유물/ 작품 수령을 확인한다.

제3조(포장 및 운송)
(1) '을'은 '갑'에게 대여 유물/ 작품이 일반적인 포장, 운송 및 핸들링(handling)에서 발생하는 스트레스를 견디어 낼 수 있는 상태임을 증명한다.
(2) '갑'은 자신이 직접 또는 전문용역업체를 고용하여 대여 유물/ 작품의 포장 및 운송에 대한 책임을 진다.

제4조(보험)
(1) '갑'은 자신의 책임과 비용으로 대여기간 동안 대여 유물/ 작품을 보험에 부보(附保)하고 이를 확인하는 증서를 '을'에게 교부한다.
(2) '갑'이 체결하는 보험계약은 대여 유물/ 작품의 운송 및 대여기간 동안의 관리/ 보전과 관련하여 대여 유물/ 작품의 손상, 악화 또는 물질적 파손의 위험으로부터 wall-to-wall(All risk 담보)로 보장하는 내용이어야 한다.

제5조(대여 유물/ 작품의 관리 및 보존)
(1) '갑'은 대여 유물/ 작품을 '갑'의 유사한 유물/ 작품에 제공되는 동일한 주의의무(선량한 관리자의 주의)로서 관리 및 보존하여야 한다.
(2) '갑'은 전시기간을 포함하여 대여기간 동안의 대여 유물/ 작품 보관상태에 대하여 미리 '을'에게 고지하여야 하며, '을'이 이의를 제기하는 경우 이를 반영하여 관리 · 보존하여야 한다.
(3) '갑'은 운송 및 전시과정에서 발생되는 대여 유물/ 작품 손상에 대하여 '을'에게 보고할 의무가 있다.

제6조(전시)
(1) '갑'은 전시의 목적에 따라서 대여 유물/ 작품의 전시 위치 및 조명 등 구체적인 전시방법을 자신의 재량으로 결정할 권한이 있으나 '을'의 의견을 참고하여 전시하도록 한다.
(2) '갑'은 전시기간 동안 대여 유물/ 작품의 소장기관을 명시한다.

제7조(사진촬영 및 출판권리)
(1) '갑'은 대여기간 동안 대여 유물/ 작품의 사진촬영을 할 수 있으며, 이를 전시자료에 게재, 사용하거나 또는 교육, 홍보 등의 자료로 출판, 배포할 수 있다.
(2) 제1항의 경우 '갑'은 대여 유물/ 작품의 소장기관을 함께 명시하여야 한다.

제8조(비용 및 수수료)
(1) 대여 유물/ 작품의 운송비용, 보험료 기타 대여 유물/ 작품 전시와 관련하여 발생하는 일체의 비용은 '갑'이 부담한다.
(2) 제 1항의 비용 이외에 대여 유물/ 작품의 대여에 대한 별도의 수수료는 지급하지 아니한다.

제9조(통지)
본 협약과 관련한 통지는 아래의 주소로 발송하여야 한다.
　　갑　　○○○○박물관
　　　　　주소
　　　　　전화
　　　　　팩스
　　　　　담당
　　을　　○○○○박물관
　　　　　주소
　　　　　전화
　　　　　팩스
　　　　　담당

제10조(준거법 및 재판관학)
(1) 본 협약에서 명시하지 아니한 사항은 상호 협의로 정하도록 한다.
(2) 본 협약의 해석은 ○○○법에 의하며, 본 협약과 관련하여 발생하는 분쟁은 대한민국 법원에 재판권이 있는 것으로 한다.

본 협약서 2통을 작성하여 '갑'과 '을'이 각각 적법한 대표자로 하여
날인한 후 각각 1통씩 보관하기로 한다.

년　　　　월　　　일

대여받는 기관 (갑) :　　　　　　(인)
대여하는 기관 (을) :　　　　　　(인)

한국박물관협회, 〈박물관·미술관 설립·운영 매뉴얼 연구〉, 한국박물관협회, 2013, 425쪽.

국립박물관 소장유물 대여 규칙

[시행 2013.5.10.] [문화체육관광부령 제144호, 2013.5.10, 일부개정]

제1조(목적) 이 규칙은 국립중앙박물관 및 소속 지방박물관, 국립민속박물관과 대한민국역사박물관에 소장된 유물을 다른 공공기관에 대여하여 일반 공중(公衆)이 관람할 수 있게 함으로써 국민의 민족의식을 드높이고 문화수준의 향상을 꾀하는 것을 목적으로 한다. 〈개정 2013.5.10〉

제2조(대여의 대상기관) 국립중앙박물관장 및 소속 지방박물관장, 국립민속박물관장과 대한민국역사박물관장(이하 "박물관장"이라 한다)은 그 업무수행에 지장이 없는 범위에서 해당 박물관에 소장된 유물(이하 "소장유물"이라 한다)을 다음 각 호의 어느 하나에 해당하는 기관에 대여할 수 있다. 〈개정 2013.5.10〉
1. 「박물관 및 미술관 진흥법」에 따른 국립 박물관 및 국립 미술관과 같은 법 제16조제1항에 따라 등록한 박물관 및 미술관
2. 「과학관육성법」에 따른 국립과학관·공립과학관 및 등록과학관
3. 「평생교육법」에 따른 각급학교에 부설되어 있는 박물관·미술관 및 과학관
4. 그 밖에 박물관장이 필요하다고 인정하는 박물관·미술관 및 과학관

제3조(대여의 신청) 제2조 각 호의 어느 하나에 해당하는 기관이 소장유물을 대여받으려면 다음 각 호의 사항을 모두 갖추어 박물관장에게 신청하여야 한다.
1. 대여받으려는 유물의 명칭 등이 수록된 유물의 목록
2. 대여 목적
3. 대여 기간
4. 대여받으려는 유물의 보관 장소와 전시공간의 시설 및 인력 현황

제4조(지정문화재의 대여 신고 등) 박물관장은 「문화재보호법」에 따른 지정문화재나 가지정문화재(假指定文化財)인 소장유물을 대여한 경우에는 같은 법 제40조제1항제5호에 따른 보관 장소 변경 신고를 하여야 한다.

제5조(대여의 조건) 박물관장은 소장유물을 대여할 때에는 그 유물이 안전하게 관리될 수 있도록 필요한 조건을 붙일 수 있다.

제6조 삭제 〈1993.6.29〉

제7조(비용 부담 등) 소장유물을 대여받은 자는 그 유물의 포장 및 운송, 사진촬영 등의 비용을 부담하여야 한다.

제8조(변상 책임) ① 소장유물을 대여받은 자가 그 유물을 분실하였을 때에는 박물관장의 요구에 따라 그에 상응하는 금액을 변상하여야 한다.

② 소장유물을 대여받은 자가 그 유물을 훼손하였을 때에는 박물관장의 요구에 따라 그 유물을 수리·복원하고, 그 훼손으로 인한 가치 하락분에 상응하는 금액을 변상하여야 한다.

③ 소장유물을 대여받은 자는 제1항과 제2항에 따른 수리·복원 조치나 변상 금액을 보장하기 위한 보험에 가입하여야 한다.

제9조(준수사항) 소장유물을 대여받는 자는 그 유물을 안전하게 보호·관리하기 위하여 박물관장이 정하는 사항을 성실히 준수하여야 한다.

2) 백남준의 1984년 작품 〈굿모닝 미스터 오웰〉 30주년을 맞이하여 국립현대미술관에서 특별전을 개최할 예정이다. 이에 〈굿모닝 미스터 오웰〉의 의미가 포함된 전시목적, 추진방향이 들어간 전시기획서를 작성하시오. 또한 전시와 연계하여 백남준과 관련된 대표적인 미디어 아티스트 2명을 참여작가로 선정하고, 그 이유를 설명하시오.

경기문화재단 백남준아트센터에서 2014년 7월 17일부터 11월 16일까지 〈굿모닝 미스터 오웰〉전을 개최하였다. 이 전시에 관한 개괄적인 내용을 통해 전시기획서 및 미디어 아티스트에 관한 답을 대신하고자 한다.

〈백남준아트센터 굿모닝 미스터 오웰 2014

http://njp.ggcf.kr/archives/exhibit/goodmorning-mr-orwell〉

(1) 전시기획

1) 전시내용

조지 오웰은 1949년 원거리 통신을 이용한 감시와 통제가 일상이 된 암울한 미래를 그린 디스토피아 소설 「1984」를 발표하면서, 1984년이 되면 매스미디어가 인류를 지배하리라는 비관적인 예언을 하였다.

백남준은 이 예언에 대해 "절반만 맞았다"고 반박하면서, 예술을 통한 매스미디어의 긍정적인 사용을 보여주기 위한 위성 TV쇼 〈굿모닝 미스터 오웰〉을 기획하였다. 1984년 1월 1일, 백남준은 뉴욕과 파리를 위성을 이용해 실시간으로 연결했다. 이 생방송을

위해 4개국의 방송국이 협력했고, 30여팀, 100여 명의 예술가가 참여해 대중예술과 아방가르드 예술의 경계를 넘나드는 음악, 미술, 퍼포먼스, 패션쇼, 코미디를 선보였다. 그리고 무엇보다 이 다채로운 예술들을 합성하여 한 TV 화면 속에서 만나게 하였다. 이 방송은 뉴욕과 파리뿐만 아니라 베를린, 서울 등지에 생중계되었으며, 약 2천5백만 명의 TV시청자가 시청한 것으로 추산된다.

2014년은 〈굿모닝 미스터 오웰〉의 30주년을 맞는 해로, 이 긍정의 축제를 바라보는 우리 자신의 눈을 들여다 보아야 할 시점이다. 오늘날 위성을 넘어 인터넷을 이용한 글로벌 네트워킹 시스템은 더 강한 통제와 더 넓은 자유를 모두 가능하게 한다. 이 전시는 나날이 복잡해지고 은밀해지는 통제/자유의 문제를 제기하면서, 예술이 이 네트워크를 변화시킬 새로운 노드와 링크를 만들 수 있는 가능성에 대해 묻고자 한다.

2) 추진방향

〈굿모닝 미스터 오웰 2014〉전은 백남준이 기획한 전대미문의 이 사건을 당시의 자료 중심으로 재구성하고 아울러 국내외 참여 작가들은 그 현재적 의미를 되새기게 될 것이다. 상생과 화합, 문화적 차이와 상호이해를 평생의 신념으로 삼았던 백남준, 그가 꿈꾸었던 이 신명나는 소통의 놀이마당에서 관람객 모두 각별한 흥과 멋을 즐길 수 있는 장을 마련하였다.

3) 참여작가

로렌조 비안다, 솜폿 칫가소른퐁세, 엑소네모, 하룬 파로키, 핑거포인팅워커, 폴 게린, 모나 하툼, 윌리엄 켄트리지, 이부록, 리즈 매직 레이저, 질 마지드, 뵤른 멜후스, 옥인 콜렉티브, 백남준, 리무부 아키텍처, 송상희

(2) 작가 및 작품

1) 리무부 아키텍처, 〈싸이놉티콘〉, 2014, 조명, 가변크기

한 사람이 여러 사람을 감시할 수 있는 감옥의 형태로 고안된 파놉티콘이 효과적으로 작동하는 데 가장 중요한 요소는 바로 피감시인의 '심리'이다. 감시인을 볼 수 없는 상태에서 자신이 보여지고 있다는 불안과 그로 인한 자기규제는 가장 효과적인 통제 수단이 되며, 이 파놉티콘의 원리는 일상에서도 쉽게 발견할 수 있다. 작가는 보이는 것과 보이지 않는 것, 빛과 그림자를 이용해서 파놉티콘의 패턴을 만든다. 평범한 사물의 형태가 동심원의 형태로 반복되면서 생긴 이 패턴 속에 들어선 관객은 자신도 모르는 사이에 감시인이 되기도, 피감시인이 되기도 한다.

2) 모나 하툼, 〈너무나 말하고 싶다〉, 1983, 1채널 비디오, 흑백, 사운드, 5분

　무언가 말하려는 작가의 입을 남성의 손이 틀어막고 있다. 영상은 느리고 끊어지지만, 제목을 반복해서 말하는 목소리는 계속해서 들린다. 이 영상은 퍼포먼스를 '슬로우 스캔'이란 기술을 이용해서 기록하고, 그 이미지를 인공위성을 통해 다른 곳으로 전송한 것이다. 슬로우 스캔을 하면 이미지는 매 8초마다 전송되지만, 소리는 전화선을 통해 끊어지지 않고 전달된다. 작가는 불연속적인 이미지와 연속적인 소리를 함께 먼 곳으로 전달하는 기술을 이용하여 억압되고 제한된 상황에도 불구하고 끊임없이 목소리를 전달하려는 저항의 에너지를 보여준다.

3) 백남준, 〈굿모닝 미스터 오웰〉, 1984, 1채널 비디오, 컬러, 사운드, 60분

　〈굿모닝 미스터 오웰〉은 뉴욕과 파리를 연결하여 이루어진 생방송 위성 텔레비전 쇼였다. 뉴욕에서 로리 앤더슨, 앨런 긴즈버그, 샬의 진행 아래 사포, 요셉 보이스, 어반 삭스 등이 공연했다. 생방송에서는 두 진행자가 뉴욕과 파리에서 샬롯 무어먼, 톰슨 트윈스 등이 진행자 조지 플림튼과 함께 생방송 공연을 펼쳤고, 파리에서는 끌로드 비레의 건배를 시작으로 다양한 공연을 통해 쌍방향의 피드백을 만들기도 하고, 뉴욕과 파리에서 동시에 일어나는 여러 공연들을 한 화면에 보여주기도 했다. 이번 〈굿모닝 미스터 오웰 2014〉 전시에서는 〈굿모닝 미스터 오웰〉의 퍼포먼스가 지닌 동시적이고 쌍방향적인 특성을 경험할 수 있도록 주요 퍼포먼스의 비디오를 한 공간에 나열하여 보여준다.

03 요점정리

전시기획입문

　박물관에서 근무하는 학예사의 질적인 문제를 해소하고 전문성을 국가가 인증함으로써 이들이 사회적으로 존경받는 위치에서 능력을 발휘할 수 있도록 2000년도부터 학예사자격증 제도가 도입되었다. 학예사자격증은 1, 2, 3급 정학예사와 준학예사로 구분된다. 이 중 준학예사를 취득하기 위해서는 매년 11월에 공통과목인 박물관학과 외국어, 선택과목인 전시기획론, 한국사, 민속학, 고고학 등 총 4과목의 시험을 치러야 한다. 특히, 전시기획론은 대부분 현실적인 전시기획을 묻는 문제들이 대부분이기 때문에 이론과 실무를 겸한 지식이 요구된다.

■ 대여전
　대여전은 박물관의 전시목적에 따라 타 기관이나 개인 소장가들로부터 전시물을 대여받아 진행하는 전시이다. 이때 반드시 책임의 소재와 사고를 예방하기 위하여 전시에 필요한 모든 사항에 대하여 협약이 이루어져야 한다.

■ 기획전
　기획전은 매 전시마다 특별한 취지와 기획의도에 따라 개최되기 때문에 기획단계부터 전시품에 대한 분석은 물론 관람객 연구, 전시의 효과, 사회·문화적 취지 분석 등 다각도의 연구가 이루어져야 한다.

☐ 참고자료
- 2014년도 준학예사 전시기획론 기출문제
- 한국박물관협회, 〈박물관·미술관 설립·운영 매뉴얼 연구〉, 한국박물관협회, 2013
- 백남준아트센터 굿모닝 미스터 오웰 2014, njp.ggcf.kr/archives/exhibit/goodmorning-mr-orwell

제37강 전시기획입문 기출문제풀이 XIV

©Contents

2015년도 문제풀이

01 학습에 앞서

전시기획입문

학습개요

박물관에서 근무하는 학예사의 질적인 문제를 해소하고 전문성을 국가가 인증함으로써 이들이 사회적으로 존경받는 위치에서 능력을 발휘할 수 있도록 2000년도부터 학예사자격증제도가 도입되었다. 학예사자격증은 1, 2, 3급 정학예사와 준학예사로 구분된다. 이 중 준학예사를 취득하기 위해서는 매년 11월에 공통과목인 박물관학과 외국어, 선택과목인 전시기획론, 한국사, 민속학, 고고학 등 총 4과목의 시험을 치러야 한다. 특히, 전시기획론은 현실적인 전시기획을 묻는 문제들이 대부분이기 때문에 이론과 실무적 지식이 함께 요구된다.

학습목표

2015년도 문제를 이해한다.

주요용어해설

▣ **아카이브**
개인, 조직, 기관의 업무 수행과정에서 생산과 수집활동을 통해 조직된 기록물 중에서 지속적, 영구적 가치로 인해 보존되는 기록물과 그 기록물을 수집, 보관, 관리, 소장하는 기관이다.

▣ **체험전시**
관람객이 실제로 체험할 수 있는 전시로 능동적인 참여를 통해 오감을 만족시켜 전시에 대한 친밀도를 높일 수 있다.

02 학습하기

전시기획입문

01 | 2015년도 문제풀이

1) 아카이브 전시의 장점과 2012년 이후부터 최근까지 국내에서 열린 아카이브 형식의 전시를 예로 들어 기존의 현대미술 전시와 어떤 차이가 있는지 서술하시오.

(1) 아카이브의 개념

개인, 조직, 기관의 업무 수행과정에서 생산과 수집활동을 통해 조직된 기록물 중에서 지속적·영구적 가치로 인해 보존되는 기록물과 그 기록물을 수집, 보관, 관리, 소장하는 기관이다.

(김기현, 아트 아카이브의 국내도입을 위한 연구, 중앙대학교 석사학위논문, 2000)

(2) 아카이브 전시의 개념

(이정수, 아카이브 전시서비스의 실태와 활성화 방향에 관한 연구, 서울대학교 석사학위논문, 2014)

1) 아카이브 전시

아카이브 전시는 전시를 통해 기록에 익숙하지 않은 사람들의 호기심을 자극하고, 기록관 및 기록을 널리 알려 활성화시킬 수 있는 방법이 되는 것이다. 또한 교육적·문화적인 목적으로 원본문서나 그 사본을 진열하는 것이다. 여기서 진열이란 단순한 기록의 배열이 아니라 아카이브가 관람객에게 전달하고자 하는 메시지나 해석을 담은 의도적 행위를 말한다. 아카이브와 전시물, 이용자들을 연결·소통하게 하여 정보 전달을 하는 매개체이다.

2) 아카이브 전시의 기능

① 정확한 정보의 전달

기관이 수집·보존하고 있는 기록물 중에서 선별된 기록의 내용과 가치를 대중들에게 전달한다. 이를 통해 역사적인 사건과 메시지를 제공해 줄 수 있다.

② 이용자들에게 기록물에 대한 흥미 유발 및 교육적 기능 수행

기록물이 가지고 있는 내재적 가치를 대중들이 받아들이면서 새로운 정보를 획득함과 동시에 교육적인 효과를 얻을 수 있게 만들어준다.

③ 기록관의 존재 사실, 사명, 역할 등을 대중에게 소개하는 홍보의 역할

④ 아카이브 전시는 역사적으로 중요한 사건이나 인물 기념을 유도

3) 아카이브 전시와 박물관 전시의 차이점

(김진숙, 아카이브 전시 환경 표준에 관한 연구, 한남대학교 석사학위논문, 2007)

아카이브는 영구적으로 보존해야 할 기록물 또는 그 기록물이 있는 장소를 말한다. 아카이브는 박물관과 마찬가지로 인류의 역사를 후대에 전승하는 기관이지만 그 목적이 교육·문화적인 이유에만 국한되지 않는다.

제임스(James M. O'Toole)에 의하면 기록은 사적·사회적·경제적·법적·도구적·상징적인 이유로 생산된다. 경제적·법적·도구적인 목적에서 생산된 기록들은 유용하게 사용하려는 실용적 의도와 미래의 사용을 위해 보호하는 조치의 측면에서 보존되며, 그 밖의 사적·사회적·상징적인 목적에서 생산된 기록들은 개별적 또는 집단적 기억을 표현하는 하나의 형식이라는 중요성에서 보존된다.

아카이브와 박물관의 기능이나 역할이 유사성을 보이는 것은 바로 사적·사회적·상징적인 목적에서 생산된 기록들의 보존과 박물관 유물들의 보존 목적이 인류의 기억을 보존하기 위한 문화유산 기관이라는 공통점을 갖기 때문이다.

아카이브는 공공기관이나 혹은 민간으로부터 영구 기록을 이관받아 선별, 평가, 보존, 폐기, 관리, 열람, 전시 등의 업무를 행하는 곳으로 전시나 교육활동에 주축을 두고 있는 박물관과는 다른 성격의 기관이다. 앞서 말한 경제적·법적·도구적인 목적에서 생산된 기록이나 혹은 그 외에 다른 목적으로 생산되었더라도 기록의 사용을 위해 기록을 안전하게 관리하고, 이용할 수 있도록 보장하는 기관이다.

이처럼 박물관과 아카이브는 기능적인 면과 인간 사회의 문화를 기억하기 위한 장치이자 기관으로 서로 겹치는 부분은 있으나, 기관으로서의 주목적이나 대상으로 하는 자료의 종류나 범위, 전시에 중점을 두는 활동 면에서 차이가 있다.

아카이브의 전시 측면에서 살펴보면, 아카이브는 여러 분야의 다양한 자료의 종류나

광범위한 자료를 포괄하는 박물관과는 달리 영구적으로 보존되어야 할 기록을 대상으로 하고 있다는 점에서 전시되는 기록물의 종류가 제한적이다. 박물관의 경우, 여러 가지 다양한 전시의 기법이나 전시 유형을 제공하고 있는 반면 아카이브의 경우 대부분이 환경에 민감한 기록물을 대상으로 하는 획일화된 형태의 전시 유형을 제공하는 곳이 대부분이다. 우리나라 아카이브는 전시의 경우 박물관과 미술관과는 달리 대중에게 널리 알려져 있지 않고, 전시활동 역시 미비하다는 문제점을 가지고 있다.

4) 아카이브 전시 – 박돈 작품 & 아카이브: 고향의 정서, 추억 속의 편린

김달진미술자료박물관은 서양화가 박돈 화백이 기증한 작품과 자료를 바탕으로 '박돈 작품&아카이브 : 고향의 정서, 추억 속의 편린'을 2015년 12월 15일부터 2016년 3월 12일까지 개최한다.

이번 전시는 작가 아카이브 전시와 함께 박돈 화백 생애에 걸친 작품을 망라한다. 우선 1950~60년대 다양한 경향이 나타나는 초기 작품과 1960년대 중반부터 1970년대까지 2단 구조와 모티프가 나타난 작품, 1980년대 이후 3단 구조의 깊은 공간감을 표현한 작품에서 작업의 변화과정을 살펴볼 수 있다.

아울러 드로잉, 단행본 및 정기간행물의 표지화, 도록, 팸플릿, 방명록, 스크랩북, 사진, 인터뷰 영상 전시물 등을 통해 박 화백의 예술 세계를 다양한 각도에서 조망한다.

전시와 더불어 내년 1월 22일에는 김달진 관장의 특별강연 '박돈과 한국 구상미술의 흐름'을 준비해 박돈 화백을 비롯한 구상미술 작가의 작품을 감상하고 한국 근현대 미술사에서 구상미술이 어떻게 변화해 왔는지 흐름을 되짚어 보는 자리를 마련했다.

김달진미술자료박물관 박돈 작품 & 아카이브 전시 개요
(http://daljinmuseum.com/?page_id=13039)

2) 도산서원과 관련된 특별전을 기획하고자 한다.
① 전시주제와 전시기간을 서술하시오.
② 고서류를 흥미롭게 전시할 수 있는 방법에 대하여 서술하시오.
③ 도산서원의 야외 건축물과 조경작품을 전시할 수 있는 방법에 대하여 서술하시오.

1) 유교문화

불교국가인 고려와는 다른 패러다임이 필요했던 조선의 사대부들은 중국으로부터 유교를 적극적으로 수용하여 국가의 기틀을 마련한다. 조선의 유교는 신유학으로 우주자

연을 그대로 인정하며 인간세상의 치도(治道)를 구하는 사상으로 수기치인(修己治人)을 통한 왕권확립을 지향하였다. 특히, 세종代에는 유교적 민본주의를 실현하기 위하여 집현전을 설치하고, 의정부 서사제로 정치의 틀을 삼는 한편, 재상을 등용하여 왕권과 신권의 조화를 이루는 이상적인 정치를 실현하려 노력하였다.

이로써 유교는 조선왕조 500년 동안 전 계층에게 삶 자체이며, 국가의 기본 원리가 된 것이다.

유교의 중요 사상은 다음과 같다.

① 타고난 어진 마음씨와 자애(慈愛)의 정을 바탕으로 하여 자기를 완성하는 덕으로 자기의 사욕을 이기고 예에 들어간다는 인(仁)의 사상
② 사람이 마땅히 지켜야 할 도리와 규범을 알려주는 윤리사상
③ 스스로의 몸과 마음을 닦고, 자기수양을 통하여 남을 가르쳐 편안하게 하는 수기안인(修己安人) 사상
④ 사람이 지켜야 할 인간의 도리를 알려주는 삼강오륜
　　㉠ 삼강(三綱) : 유교도덕의 기본이 되는 세 가지 도리를 말하는 것이다. 즉, 임금은 신하를 사랑하고 신하는 임금을 신뢰하는 군위신강(君爲臣綱), 아버지는 아들을 사랑하고 아들은 아버지를 신뢰하는 부위자강(父爲子綱), 남편은 아내를 사랑하고 아내는 남편을 신뢰하는 부위부강(夫爲婦綱) 등이다.
　　㉡ 오륜(五倫) : 유교에서 이르는 다섯 가지의 인륜을 말하는 것이다. 즉, 임금과 신하 사이에 의리가 있음을 말하는 군신유의(君臣有義), 아버지와 아들은 서로 친밀히 사랑함을 말하는 부자유친(父子有親), 부부는 서로 침범하지 못할 인류의 구별이 있음을 말하는 부부유별(夫婦有別), 어른과 어린이 사이에는 차례가 있음을 말하는 장유유서(長幼有序), 친구의 도리는 믿음에 있음을 말하는 붕우유신(朋友有信) 등이다.
⑤ 노인을 공경하고 부모에게 효도하는 충효사상
⑥ 지나친 욕심을 누르고 타고난 천성을 되찾는다는 극기복례(克己復禮)사상

이렇듯이 공자에 의해서 집대성된 유교사상은 유가(儒家), 유도(儒道), 유학(儒學) 또는 공자교(孔子敎)라고도 부르며, 사상에 큰 영향을 미쳤을 뿐만 아니라 정치, 경제, 사회문화를 지배하는 조선시대의 지배적 종교였다.

2) 유교의 위계성

각종 외래사상 중 가장 한국적인 가치관의 형성에 큰 영향을 미치고 있는 이념은 유교이다. 유교는 효를 바탕으로 하는 가족적 도덕에서 출발하여 사회질서가 정립되고,

수신제가치국평천하(修身齊家治國平天下) 할 수 있다는 인간 중심적 실천규범으로 합리적 정신과 윤리주의를 형성하게 한 사상이다. 이러한 유교가 지니는 윤리문화는 한국인의 보편적 가치로서 인정되었고, 그 중심을 이루는 것은 충과 효였다.

이와 같은 유교이념은 인륜의 질서를 중요시하고 개인을 그 속에 포함시켜 생각함으로써 사람이 사람다워야 한다는 기본적인 윤리관을 강조하였다. 특히, 조선의 권력 주체자들은 충·효를 중심으로 인륜을 내세워 군신과 가족 사이에서 위계적인 질서규범을 강조하며 그에 따른 교육을 강화하였다.

또한, 유교의 큰 특징은 제례의식으로, 그 대상에 따라 분류하면 천지와 조상, 성현에 대해 예를 갖추어 공경하는 마음을 올리는 제사(祭祀)가 있다.

유교에서 제사는 사회적 신분계층에 따라 천제(天祭)는 천자(天子)만이 지내고, 사직(社稷)은 제후 이상의 제사 대상이며, 종묘(宗廟)도 제후 이상이 제사할 수 있고, 사대부 이하의 조상에 대한 제사도 장자만이 드릴 수 있고, 차자(次子) 이하는 직접 제사를 드릴 수 없는 신분의 차등을 두었다. 이러한 계층 및 서열에 따른 구별은 하나의 공동체 내부에서 예의 기본개념인 질서규범을 확립하는 데 근본의미가 있었다.

즉, 천자만이 천에 제를 올림으로써 천하가 하나의 중심으로 질서를 갖게 되는 것이며, 조상에 대한 제사는 장자를 통하여 제를 올릴 때에 가족사회가 서열을 중심으로 질서를 갖게 되는 것이다. 이처럼 유교의 제례는 평면적 집단을 넘어서 통일된 구심적 조화와 질서의 공동체를 구성하고 유지하는 데 그 기능적 의미를 가지며, 유교사회가 긴 역사를 통하여 전통을 유지할 수 있었던 바탕이라 할 수 있다.

3) 서원의 의미

(조원섭, 영월지역 유교건축물을 활용한 관광문화 활성화방안, 지붕없는 박물관 영월, 영월박물관협회, 2014)

서원은 선현에 대한 봉사와 유생들에 대한 교육을 담당하던 조선시대 사학 교육기관이다. 서원은 1543년 경상도 풍기군수 주세붕이 고려 말기 유학자인 안향의 고가인 백운동에 백운동서원을 세워 춘추로 제향하고, 우수한 청년을 모아 강론한 것이 그 시작이었다. 이후 1550년에 풍기군수로 부임한 이황은 백운동서원을 공인화하고 널리 알리기 위하여 경상도 관찰사 심통원에게 국가의 지원을 요청하였다. 이를 허락한 명종은 소수서원이라는 사액(賜額)을 내렸고, 사액서원의 효시가 되면서 국가공인 사학기관의 발달을 가져왔으며, 성인과 성현의 봉사 및 유교교육을 담당하는 기관으로 발전하게 되었다.

그러나 임진왜란과 병자호란을 겪으면서 지방 유생들의 본거지가 되었고, 선비로서의 신분적 보상을 받고자 하는 권익집단소가 되면서 전체적인 초기 교육기관으로서의 의

미가 퇴색되었다. 그러면서 흥선대원군 집권기인 1871년 전국 47개소를 제외하고 모든 서원이 철폐되었다.

한편, 서원은 제향과 교육의 두 가지 기능을 결합시킨 것으로서 구성 건물들은 각각 이들 기능과 지원 또는 부속되는 건물로 이루어져 있다. 이러한 건물의 구성과 기능은 향교의 기능과 거의 같으며, 단지 사학 교육기관이라는 점과 규모가 비교적 작다는 점 등이 다르다. 즉, 제향의 기능과 교육의 기능이 주가 되며, 여기에 부수적으로 출판 및 서재의 기능과 유림들의 회합 및 교제와 토론 장소로서의 기능을 함께 지니고 있다.

서원의 구성요소는 제향의 공간에 선현의 위패와 영정을 모시고 연 2회 춘추로 향사를 지내는 사당과 유생들이 모여 강학과 토론 및 회의를 행하는 강당이 교육의 공간에 위치하게 된다. 그리고 원생들이 숙식과 독서를 하는 동서 양재와 선현들의 사상 및 문집 등의 저서를 판각하여 서책을 펴내고 판본을 수장하는 장판고와 장서고가 있다. 또 제사에 필요한 제기를 보관하는 제기고가 있고, 유생들이 풍수를 즐기며 사색도 하고 여가를 보내는 루가 있으며, 기타의 모든 것을 관리하는 고직사로 구성되어 있다.

4) 도산서원 전시 주제와 기간

도산서원은 퇴계 이황 사후 제자들이 건립한 서원으로 퇴계 생전에 성리학을 깊이 연구하며 제자들을 가르친 도산서당과 퇴계의 학문과 덕행을 기리기 위한 도산서원으로 나뉜다.

이러한 도산서원을 주제로 한 전시의 개요는 다음과 같다.

▣ 전시제목 : 퇴계의 발자취를 찾아서

▣ 전시개요 : 서원 건축물을 통한 유교문화유산의 계승

이번 특별전은 도산서원을 주제로 서원 속 유교의 위계성을 직접 살펴볼 수 있도록 기획한다. 도산서원은 아래에서 위로 올라가는 전학후묘(前學後廟)의 형식을 취하고 있는데 이는 앞쪽에 배움의 터전인 강당을 두고, 뒤쪽에 퇴계를 모시는 사당을 둔 형태로 자연과 유교적 질서를 한 곳에 표현하였다.

특별전은 우리의 전통사상인 유교를 바탕으로 확실하게 위계질서에 의하여 조영된 대표적인 건축물인 도산서원을 통해 유교가 지향하는 예를 기본으로 상하의 개념을 철저하게 보여주고자 한다. 그렇기 때문에 전체 3부로 구성하여 진입과정의 위계성을 표현하기 위하여 1부에서는 강당을, 2부에서는 사당을, 3부에서는 전체적인 유교의 질서를 살펴보고자 한다. 여기에 강당과 사당의 건물이름, 초석, 기단, 기둥, 공포, 가구, 처마, 지붕, 건물의 크

기 등의 차등을 두어 구성함으로써 조영(造營)의 위계, 대상소하(大上小下)의 위계, 시각상의 위계 등이 적용되어 나타나고 있기에 이를 관람객이 자연스럽게 건물 간의 차이점과 유교적 질서를 찾아볼 수 있도록 유도한다.

 유교 건축물이라는 주제를 바탕으로 유교가 단순한 철학적 사상이 아닌 삶 그 자체였음을 보여줄 수 있도록 공통된 교육과 제사의 의미를 표출한 건축물을 통해 우리의 유교문화유산의 계승과 발전이라는 취지에서 그 흐름을 전달하고자 한다.

◼ **전시기간 :**
특별전 주제 선정 및 관계기관 섭외
특별전 상세 구성안 계획 수립, 전시작품 선정
도록 및 홍보물 원고 취합
사진 촬영
부대행사 강사 섭외 및 계획 수립
특별전 전시디자인 세부계획 수립
도록 및 홍보물 시안 검토 및 수정
도록 및 홍보물 제작
초청장 배포, 도록 배포
보도자료 작성 및 발송
전시장 조성, 청자작품 반입 및 진열
개막식
특별전 전시
작품 철거 및 반출
개최결과보고

4) 도산서원 전시방법

도산서원의 전시는 고서류와 유교 건축물을 전시매체로 한정하기보다는 전시의 다각화를 위하여 체험전시 도입과 각종 디지털전시매체를 이용하여 관람객이 조선시대 선비문화를 보고 배우고 느낄 수 있도록 유도한다.

① 체험전시 도입

구분	연출 종류		전시방법
직접적 체험	조작전시(Hands-on)		손을 이용하여 전시물을 조립, 해체, 조작하는 등 만지거나 행위를 해보는 방법
	참여전시(Participatory)		관람객의 대답이나 참여를 통해 진행하는 방법
	시연전시(Performance)		관람객의 직접적인 행위를 통한 정보전달의 방법으로 공예, 공방 등을 체험하는 방법
	실험전시 (Actual Experience)		실험을 통한 원리를 체득하는 방법
	놀이전시(Playing)		전시내용을 소재로 한 게임이나 퀴즈, 놀이 등을 통해 전시내용을 이해하는 방법
간접적 체험	영상 전시	정지영상전시	사진이나 그림 등을 이용한 전시방법
		동적 영상전시	전시설명이나 주제전달을 위한 영상물을 상영
		특수영상전시	3D입체영상, 몰입형 대형영상, 시뮬레이션영상 상영
	모형전시		현재에 없거나 가기 어려운 곳의 현장 또는 상황을 실물대로 제작하거나 확대 및 축소하여 전시하는 방법
	특수연출전시		영상전시와 모형전시가 혼합된 형태로 전시매체의 다양한 움직임과 변화를 통한 복합적인 연출이 이루어지는 방법

② 디지털전시매체 활용

매체	내용
슬라이드 프로젝터	슬라이드프로젝터는 교육브리핑으로 유용하게 사용하는 시스템이다. 소프트웨어는 35mm 필름을 사용하기 때문에 자료수집이나 관리가 매우 편하며, 여러 종류 크기의 필름을 투사하는 멀티슬라이드 방식도 있다.
빔 프로젝터 시스템	빔 프로젝터를 이용하여 전면 대형스크린에 화상을 Display할 수 있는 시스템이다.
멀티비전	브라운관을 사용하는 영상시스템. 다른 내용의 영상을 나타내거나 한 가지 내용을 연결된 영상으로 확대할 수도 있어 내용에 따라 다양한 연출구성이 가능하다. 멀티비전이 가지고 있는 단점을 보완하여 모니터 사이의 넓은 간격을 최소화시켜 넓은 화면을 평면에 가깝게 구성한다.

Magic Vision System	축소모형을 배경으로 허상이 동영상으로 연출되는 모형·영상세트이다. 스토리 중 강조하고자 하는 부분만 밝게 부각되어 메시지 전달력이 높고, 입체영상이므로 관람자에게 보는 재미를 제공, 세트 아래부분에서 투사되는 영상이 하프미러에 허상으로 맺히므로 세트 정면에서 바라보는 관람자가 이것을 입체로 느끼게 되는 착시현상을 활용한다.
입체(3D) 영상관	시각차를 이용한 시스템으로 두 대의 프로젝터를 일정한 각도로 유지하고 편광필름을 프로젝터의 렌즈부분에 설치한 후 편광현미경을 착용하고 3D이미지의 영상을 관람한다.
피플비전	확대된 사람의 얼굴 모형판 위에 영상을 투영하여 디스플레이하는 시스템이다.
서클비전	원형의 스크린을 설치하여 일정 각도로 등분된 곳에 영사기를 여러 대 설치하여 연결된 파노라마 영상을 보는 듯한 느낌을 주는 시스템이다.
컴퓨터용 터치스크린	컴퓨터 모니터를 통해 검색이 가능하다.
컴퓨터용 입체(3D) 시스템	1개의 모니터에 서로 다른 화면을 겹쳐 내보내고 전면의 관람자는 특수안경을 착용하고 관람한다.
전광판 시스템	각색의 발광 다이오드를 일정간격으로 심어 문자 또는 그림을 표현하는 디스플레이 시스템이다.
지향성 스피커 시스템	관람동선에 시설된 음향이 많을 경우 혼음으로 인해 정확한 음향전달이 어려울 경우 시설할 수 있는 시스템으로 조용하고 편안한 분위기의 장소에 설치되어 스피커 아래에 있는 몇 사람만 선명한 소리를 청취할 수 있는 시스템이다.

박지혜, 박물관 전시 매체의 특성에 따른 관람객 경험의 차이에 관한 연구, 계명대학교 석사학위논문, 2012

03 요점정리

박물관에서 근무하는 학예사의 질적인 문제를 해소하고 전문성을 국가가 인증함으로써 이들이 사회적으로 존경받는 위치에서 능력을 발휘할 수 있도록 2000년도부터 학예사자격증 제도가 도입되었다. 학예사자격증은 1, 2, 3급 정학예사와 준학예사로 구분된다. 이 중 준학예사를 취득하기 위해서는 매년 11월에 공통과목인 박물관학과 외국어, 선택과목인 전시기획론, 한국사, 민속학, 고고학 등 총 4과목의 시험을 치러야 한다. 특히, 전시기획론은 대부분 현실적인 전시기획을 묻는 문제들이 대부분이기 때문에 이론과 실무적 지식이 요구된다.

▣ 아카이브
개인, 조직, 기관의 업무 수행과정에서 생산과 수집활동을 통해 조직된 기록물 중에서 지속적, 영구적 가치로 인해 보존지는 기록물과 그 기록물을 수집, 보관, 관리, 소장하는 기관이다.

▣ 체험전시
관람객이 실제로 체험할 수 있는 전시로 능동적인 참여를 통해 오감을 만족시켜 전시에 대한 친밀도를 높일 수 있다.

☐ 참고자료
- 2015년도 준학예사 전시기획론 기출문제
- 김기현, 〈아트 아카이브의 국내도입을 위한 연구〉, 중앙대학교 석사학위논문, 2000
- 이정수, 〈아카이브 전시서비스의 실태와 활성화 방향에 관한 연구〉, 서울대학교 석사학위논문, 2014
- 김진숙, 〈아카이브 전시 환경 표준에 관한 연구〉, 한남대학교 석사학위논문, 2007
- 김달진미술자료박물관 박돈 작품 & 아카이브 전시 개요 (http://daljinmuseum.com/?page_id=13039)
- 조원섭, 〈영월지역 유교건축물을 활용한 관광문화 활성화 방안〉, 지붕없는 박물관 영월, 영월박물관협회, 2014
- 박지혜, 〈박물관 전시 매체의 특성에 따른 관람객 경험의 차이에 관한 연구〉, 계명대학교 석사학위논문, 2012

제38강 전시기획입문 기출문제풀이 XV

@ Contents

2016년도 문제풀이

01 학습에 앞서

학습개요

박물관에서 근무하는 학예사의 질적인 문제를 해소하고 전문성을 국가가 인증함으로써 이들이 사회적으로 존경받는 위치에서 능력을 발휘할 수 있도록 2000년도부터 학예사자격증 제도가 도입되었다. 학예사자격증은 1, 2, 3급 정학예사와 준학예사로 구분된다. 이 중 준학예사를 취득하기 위해서는 매년 11월에 공통과목인 박물관학과 외국어, 선택과목인 전시기획론, 한국사, 민속학, 고고학 등 총 4과목의 시험을 치러야 한다. 특히, 전시기획론은 대부분 현실적인 전시기획을 묻는 문제들이 대부분이기 때문에 이론과 실무를 겸한 지식이 요구된다.

학습목표

2016년도 문제를 이해한다.

주요용어해설

■ **아카이브**

전시디자인 업무의 흐름은 준비과정, 문제의 분석, 타당성 조사, 연구, 분석, 종합, 디자인 개발(1차 제안서), 평가, 디자인 수정, 커뮤니케이션(해결안 제시), 마무리, 모니터과정(데이터)으로 구성되어 있다.

■ **체험전시**

전시 진행은 개념단계(아이디어 수집), 개발단계(기획 및 전개), 기능단계(전시 개최 및 관리), 평가단계(전시평가)로 이루어진다.

02 학습하기

01 | 2016년도 문제풀이

1) 전시디자인에 관한 사항을 서술하시오.

(1) 전시디자인 업무 진행 순서

① 전시디자인의 특성

성공적인 박물관 전시를 위해서는 수집된 유물, 자료, 연구 성과를 이해하고 전시연출에 반영하며, 보조적인 설명을 위해서는 관련된 전문가의 자문을 받아 정통성과 객관성을 유지해야 한다. 박물관 전시디자인은 전문적인 공간디자인 능력과 관련 산업 분야와의 협력을 바탕으로 건립 목적에 부합하는 창의적인 복합문화공간을 창조하는 산업으로서의 특성을 갖는다고 할 수 있다.

전시자료에 대해서는 역사학, 고고학, 교육학, 예술학, 미술학 등과 같은 인문학의 협력을 바탕으로 기획업무가 진행되어야 하며, 전시연출을 위해서는 영상기술, 모형연출기술, 통신, 정보통신기술, 가상현실기술, 특수연출시스템 등 다양한 전문 분야와의 네트워크를 통해 전문기술들을 활용해야 한다.

② 전시디자인의 구성요소

③ 전시디자인의 업무
　ⓐ 필요 인식 단계
　　문제가 없이는 해결책도 없고 제약이 없는 문제란 존재하지 않는다. 따라서 디자인이란 어떤 필요가 대두될 때 시작되는 것이다. 이때 디자인 프로젝트의 취지와 목표를 분명하게 규정한다.
　ⓑ 문제 분석 단계
　　디자인과 관련된 각종 아이디어, 제안을 평가할 여러 기준과 각종 제약들을 명확하게 규정하는 것이다. 이런 기준에 따라 중요도의 우선 순위를 매긴다. 제약 요소 또한 나열하여 가치 판단을 해야 한다. 필요에 따라 타당성 조사를 실시하여 디자인 프로젝트의 실효성을 보다 정확히 파악한다. 디자이너는 열린 자세로 정보를 수집하되 방향성을 갖고 수집한 정보의 가치와 유용성을 판단한다.
　ⓒ 종합 단계
　　각종 아이디어 및 정보를 규합하는 과정이다. 디자이너는 수집된 자료를 재검토하고 이를 분석하여 전시에 적용할 수 있는 요소를 찾아야 한다. 디자이너는 기존의 사례를 고려하고 그가 과거에 유사한 문제를 해결한 방법을 검토하여 현재의 문제를 차근차근 분석하는 과정을 거쳐 이상적인 해결방법을 모색한다.
　ⓓ 디자인 개발 단계
　　추상적인 내용을 구체화하는 과정이다. 이론적으로 면밀하게 검토한 아이디어를 여러 차례의 수정 과정을 통해 디자인 해결안을 도출한다. 예를 들어 세부적인 구조, 색상을 제시한 후 다양하게 조합하여 적절한 콤비네이션을 도출하거나 제안된 형태가 앞의 단계에서 설정한 기준에 맞고 전시기획서의 요건에 부합하는 이상적인 조합이 나올 때까지 각 요소의 크기와 위치를 지속적으로 변형시킨다.

디자인 개발 단계에서의 결과물은 전시 기획 시에 제시된 요건에 충실한 1차 디자인안이다. 1차 디자인안은 모형, 모크업(디자인 평가를 위하여 만들어지는 실물 크기의 정적 모형)의 형태를 띠게 된다.

ⓔ 디자인 평가 단계

디자인의 기능성, 견고함, 비용, 관리적 편의, 미적 감각 등을 기준으로 디자이너의 제안을 판단한다. 디자인안의 적합성을 알아보기 위해서 여러 종류의 테스트를 거친다. 이때 인체 공학, 행태학, 인지학에 기반한 테스트를 진행한다.

ⓕ 디자인 수정 단계

평가단계에서 실시한 테스트의 데이터를 수정단계에서 적용한다. 새로운 디자인안이 만족스러운 결과에 이르기까지 수정과 재평가 작업을 반복한다.

ⓖ 마무리 단계

디자인과 관련된 프로젝트에 관한 각종 기록을 정리하는 단계이다. 프로젝트의 각 단계별로 체계적인 기록을 통해 업무의 진행사항을 파악하고, 향후 프로젝트에 참고할 수 있는 자료로 쓰인다. 또한, 프로젝트 추진의 방법론을 평가하고 향후에 프로젝트를 개선하는데 활용한다.

ⓗ 모니터링 단계

한번 완성된 디자인은 자체의 생명력을 갖기 때문에 모니터링 과정을 거쳐 지속적인 피드백을 실시한다.

(2) 전시디자인 시 고려해야 할 사항

① 건축과의 협력

일반적으로 박물관 건축은 상징성과 함께 그 지역이나 국가의 랜드마크적 요소를 갖게 마련이다. 스페인의 빌바오 미술관은 건축물이 사회, 경제, 관광산업에 미치는 영향을 바로 보여주는 예로 잘 알려져 있다. 전시디자인은 건축물의 디자인 컨셉을 이해하고 내부 시설의 디자인에서도 건축디자인 요소와 조화롭고 통일성을 갖는 디자인을 추구하는 것이 일반적으로 요구된다.

② 첨단기술의 활용

전시디자인은 전시연출에 활용되는 다양한 전문분야의 기술들을 이해하는 종합적인 사고가 필요하다.

③ 전문 디자인 능력

영상, 모형, 사인 & 그래픽, 정보검색분야, 정보통신, 사이버박물관 구축 등 첨단기술들이 있다. 전시디자이너는 다양한 전문기술들을 활용하여 적합한 연출아이디어로 공간에 배치하는 창의적인 능력을 가져야 한다.

2) 큐레이터가 해외의 신진작가를 주제로 한국에서 기획전을 개최하려고 한다. 해외 젊은 신진작가들과 한국 신진작가들의 작품을 함께 전시할 계획이다.

(1) 전시기획안을 작성하시오.(예산서 제외)

① 전시 개요

제목 : 예술로 깨어나라(젊은 신진작가전)

일시 : 2017년 10월 11일 ~ 2017년 12월 31일

장소 : 국립현대미술관

출품작 : 회화, 한국화, 설치, 영상, 애니매이션 등 약 40점

② 전시 목적

해외 및 국내 신진작가들의 실험정신과 독창적인 작품을 소개하여 실험정신과 잠재력이 돋보이는 차세대 신진작가를 발굴 및 육성하고 세계적인 현대미술의 흐름을 가늠할 수 있는 미래지향적인 방향을 제시한다.

③ 전시 계획

이번 전시에서는 현재 국내외에서 주목받고 있는 작가들 중 선정회의를 통해 후보군을 형성하고 작품을 선정한다. 이때 추천된 작가의 작업 레퍼런스 및 이력이외에 작업 방향의 변화를 논의한다. 이런 과정을 거쳐 작가 특유의 상상력과 현실을 적절히 혼용하여 만들어낸 작품을 대상작으로 선정한다.

작가의 가능성을 가늠하여 미래를 기대할 수 있는 발판으로 삼기 위하여 신진작가 발굴 프로젝트의 일환으로 진행한다.

④ 기대효과

이번 전시를 통해 젊은 신진 작가의 풍부한 상상력으로 여러 가지 해석의 가능성을 제시할 수 있는 작품을 살펴봄으로써 우리 시대 미술에 나타난 젊은 정신과 향후 미술의 가능성을 촉발하는 계기를 마련한다. 이 시대의 조형담론을 예견해 보고 논의할 수 있는 장이 될 것이다.

(2) 전시 진행 시 모든 순서와 주요 업무에 대하여 서술하시오.

① 개념단계 : 자료 조사 및 연구

1차적으로 단행본과 같은 도서를 중심으로 하고 2차적으로는 잡지, 카달로그, 팸플릿 등의 인쇄물을 통해 다양한 신진 작가의 정보와 자료를 조사한다. 작가, 작품의 현재 소장자, 미술계 종사자들의 접촉을 통해 작품에 대한 추가 정보를 입수한다. 수집된 자료와 정보를 체계적으로 정리하고 조사 과정을 거쳐서 전시의 목표, 기획의도, 주제와

내용을 결정된다. 이때 반드시 국립현대미술관의 설립 취지, 목표, 실천과제와 조화를 이루어야 하며 〈예술로 깨어나라〉를 기획하고자 하는 본질을 관람객이 얼마나 이해할 수 있고 감상할 수 있는지를 판단한다.

② 개발단계 : 기획 및 전개

전시의 아이디어를 수집, 기획 업무를 전시팀에서 담당하고 이런 과정의 결과물로서 기획안을 만든다. 전시기획안은 작가, 작품의 선정 및 수집, 작품의 소재 파악, 전시 기획에 따른 소요 예산, 업무 분장에 따른 조직, 인력, 진행의 일정, 규모, 일자 등의 사업성 검토, 포장, 운송, 보험, 보도기사 작성 및 출판물 제작, 관계 인사 초청 등의 전시 행정업무의 일괄 내용을 포함한다.

전시 개발 제작 시 고려사항

• 관람객의 관심을 끌어들일 수 있도록 강하지만 쉽게 인식할 수 있는 시각적 이미지를 사용한다.
• 전시물을 문맥의 흐름을 이해하기 쉽도록 배열한다.
• 시각적 정보를 강화하기 위해 감각적인 자극을 사용하여 전시물과 관람객의 상호교류를 극대화한다.
• 텍스트, 레이블 등 해석매체를 제작하고 강의, 갤러리 투어 등의 교육적인 프로그램을 전시와 함께 개발하고 운영한다.
• 문서화된 자료에도 최대한 시각적인 이미지를 활용한다.
• 박물관의 장점을 최대한 살릴 수 있도록 놀라움, 경이로움, 경외심, 호기심을 유발시키고 실제적으로 사물을 보고 발견할 수 있는 기회를 극대화한다.
• 전시물에 대한 상세한 정보를 탐구하고 생각할 수 있는 방향으로 유도하며 동시에 이에 대한 해답을 박물관에서 발견할 수 있도록 방향을 제시해준다.
• 전시물에 대한 관심을 유도하기 위해 인간적인 행동 성향을 고려한다.
 - 전시물의 크기가 큰 경우에는 오랫동안 관람한다.
 - 동적인 전시물을 관람할 때의 소요시간은 정적인 전시물의 관람시간보다 더 오래 걸린다.
 - 미리 알고 있거나 특별한 가치가 있다고 알려진 전시물에 더 큰 관심을 갖는다.
 〈게리 에드슨과 데이비드 딘, 〈21세기 박물관 경영〉〉

③ 기능단계 : 전시 개최 및 관리

관람객에게 전시가 공개되는 단계로 교육프로그램과 특별행사가 제공된다. 주요활동으로 전시회 기간 동안 전시 운영과 관련하여 전시회의 보안, 유지관리, 점검이 포함된다. 아울러 전시 소요 경비와 전시물의 보존과 유지에 소요되는 경비를 정산하는 재무회계 업무가 진행된다. 전시회가 종료되면 전시장을 철거하고 작품을 회수하여 수장고에 보관하거나 대여기관, 원소유자에게 되돌려주며, 전시장은 청결하게 관리한다.

④ 평가단계 : 전시 평가

전시회의 효과를 평가하기 위해 선제평가, 형성평가, 종합평가를 실시한다. 선제평가는 전시가 제작되기 전, 전시 디자인이 기획되기 전에 실시하는데 전시의 제약조건, 아이디어를 점검하고 잠재 관람객 계층을 분석하는 데 목적을 두고 있다. 형성평가는 전시가 제작 중인 단계에서 전시의 아이디어와 효율성을 조정하고 전시에 대한 취약점을 재발견하여 점진적으로 보완하기 위해 실시한다. 종합평가는 관람객들이 관람하는 방향과 전시물 앞에서 얼마만큼 시간을 소요하는지를 체계적으로 관찰, 추적하는 방법이다.

03 요점정리

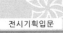
전시기획입문

박물관에서 근무하는 학예사의 질적인 문제를 해소하고 전문성을 국가가 인증함으로써 이들이 사회적으로 존경받는 위치에서 능력을 발휘할 수 있도록 2000년도부터 학예사자격증 제도가 도입되었다. 학예사자격증은 1, 2, 3급 정학예사와 준학예사로 구분된다. 이 중 준학예사를 취득하기 위해서는 매년 11월에 공통과목인 박물관학과 외국어, 선택과목인 전시기획론, 한국사, 민속학, 고고학 등 총 4과목의 시험을 치러야 한다. 특히, 전시기획론은 대부분 현실적인 전시기획을 묻는 문제들이 대부분이기 때문에 이론과 실무를 겸한 지식이 요구된다.

▣ 전시디자인 업무
전시디자인 업무의 흐름은 준비과정, 문제의 분석, 타당성 조사, 연구, 분석, 종합, 디자인 개발(1차 제안서), 평가, 디자인 수정, 커뮤니케이션(해결안 제시), 마무리, 모니터과정(데이터)으로 구성되어 있다.

▣ 전시 진행 단계
전시 진행은 개념단계(아이디어 수집), 개발단계(기획 및 전개), 기능단계(전시개최 및 관리), 평가단계(전시평가)로 이루어진다.

참고자료
- 2016년도 준학예사 전시기획론 기출문제
- 지환수, 〈공공박물관의 전시디자인 대가산정을 위한 기준모델 연구〉, 경기대학교 박사학위 논문, 2016
- 마이클 벨처, 〈박물관 전시의 기획과 디자인〉, 예경, 2006
- 국립현대미술관 제18회 〈젊은모색 2014〉전 개회, 보도자료 참조
- 이보아, 〈박물관학 개론〉, 김영사, 2009

제39강 전시기획입문 기출문제풀이 XVI

01 학습에 앞서

학습개요

박물관에서 근무하는 학예사의 질적인 문제를 해소하고 전문성을 국가가 인증함으로써 이들이 사회적으로 존경받는 위치에서 능력을 발휘할 수 있도록 2000년도부터 학예사자격증 제도가 도입되었다. 학예사자격증은 1, 2, 3급 정학예사와 준학예사로 구분된다. 이 중 준학예사를 취득하기 위해서는 매년 11월에 공통과목인 박물관학과 외국어, 선택과목인 전시기획론, 한국사, 민속학, 고고학 등 총 4과목의 시험을 치러야 한다. 특히, 전시기획론은 대부분 현실적인 전시기획을 묻는 문제들이 대부분이기 때문에 이론과 실무를 겸한 지식이 요구된다.

학습목표

2017년도 문제를 이해한다.

주요용어해설

▣ 3차적 전시품 배치법

3차적 전시는 입체적인 전시품이 벽에서 독립되어 전시되는 것을 말한다. 입체적인 전시품은 크기, 상태, 보존성 등에 따라 진열장, 전시대, 전시판 등에 전시되며, 디오라마와 같은 전시법과 더불어 아일랜드, 하모니카 등의 전시법으로 전시된다.

▣ 감성적 전시

감성적 전시는 관람객의 감정을 자극하는 것을 목적으로 기획하며 일반적으로 예술품 특히 회화 작품이 미학적 감상을 목적으로 감성에 호소하는 경우이다. 감성적 전시는 다시 심미적 전시와 환기적 전시로 분류한다.

02 학습하기

01 | 2017년도 문제풀이

1) 전시자료의 배치법은 전시에서 매우 중요한 행위이다. 3차원적인 전시품의 배치법에 관하여 설명하시오.

전시공간에서의 자료 배치는 공간의 건축적 특징과 관람객의 동선 작용에 대한 해석이 중요하다. 먼저 자료의 구성에 따른 시지각에 의한 공간적인 해석을 실시하고 공간과 잘 어우러진 효과적인 전시 디자인을 통해 관람객의 시선을 끌 수 있도록 해야 한다. 전시자료의 배치법에는 2차적, 3차적, 4차적 방법이 있다.

(1) 2차적 전시품 배치법

① 벽면전시

전시실의 크기와 면의 넓이에 비례하여 이용하는 것이 좋으며 전시품이 보기 쉽도록 벽의 표면은 되도록 억제하는 것이 좋다. 벽은 약간의 결과 질감이 있는 재료로 마감하여 시각적 피로를 덜고 전시품과의 어울림을 좋게 해준다. 벽면은 전시공간에서 시선의 방향성, 배경적 효과, 전시품의 지지구조로서 역할을 한다. 벽면전시는 전시판을 사용하며 벽면에 부착하는 전시기법으로 관람객의 시선을 고려한다. 사진, 그래픽, 그림, 설명패널 등을 벽면에 부착할 경우 전시품과 시각적 혼란이 일어나지 않도록 색, 질감, 규격 등에 입체감을 주도록 한다. 벽면전시에는 벽면전시판, 벽면진열장, 알코브벽, 알코브진열장, 돌출진열대, 돌출진열장 등을 사용한다.

② 바닥전시

전시공간의 바닥은 벽과 같이 중요한 전시면이 되고 벽과 같은 고려사항이 필요하다. 바닥전시는 입체적인 전시가 가능하고 시각적 집중을 유도할 수 있는 장점이 있으나

벽면과 혼합하여 사용할 때에는 관람객에게 혼란을 유발시킬 수도 있기에 세심한 주의가 필요하다. 전시공간 내에서 바닥마감을 달리 처리하는 방법으로 단차를 두거나 다른 재료를 사용하여 관람객의 보행과 전시용 바닥면적을 제한할 가능성도 있으므로 이에 대한 충분한 고려가 필요하다. 바닥을 이용해서 전시되는 진열은 사방에서 보여지기 때문에 어느 면에서나 통일된 구성이 요구된다. 바닥전시는 바닥 평면, 가라앉은 바닥, 경사진 바닥면을 이용하여 전시한다.

③ 천장전시

천장은 전시품의 하부 접근 시 좁은 전시공간에서 또는 대공간에서 공간을 다양하게 사용할 수 있다. 하지만 머리와 안구회전이 상·하 방면보다는 좌·우 방면으로 운동하기가 쉽기 때문에 천장전시는 올려다보면 피로를 더 빨리 느끼는 단점이 있다. 다이내믹한 효과를 기대할 수 있는 천장전시는 천장면 자체가 전시면이 되는 경우도 있고, 매다는 방식을 취하는 방법 등이 있다. 또한 계단실의 천장을 이용할 수 있고, 하부면의 관찰을 요하는 대형 전시물의 내부로 관람객이 들어갈 수도 있다.

(2) 3차적 전시품 배치법

3차적 전시는 입체적인 전시품이 벽에서 독립되어 전시되는 것을 말한다. 입체적인 전시품은 크기, 상태, 보존성 등에 따라 진열장, 전시대, 전시판 등에 전시되며, 디오라마 전시법과 더불어 아일랜드, 하모니카 등의 전시법으로 전시된다.

① 진열장 전시

진열장은 실내공기가 먼지 또는 관람객의 손에 닿아 손상될 위험이 있는 전시품을 보호하기 위해 박물관에서는 가장 안전한 전시시설로 애용되고 있다. 진열장은 전시품에 따라 다양한 형태와 구조를 갖고 있다.

첫째, 벽부형 진열장이다. 벽부형 진열장은 박물관에서 가장 많이 이용하는 형식으로 전시실 벽면에 부착한 것이다. 비교적 좁은 전시실에서는 부피를 많이 차지하여 적당하지 않다. 진열장 내·외부 항온·습 설비의 통풍을 고려한 설계가 필요하며 그 사이에 먼지 제거를 위한 필터가 설치되어야 한다.

둘째, 독립형 진열장이다. 설치장소를 옮겨 다니며 진열이 가능하다. 독립형 진열장은 대형보다는 소·중형으로 전시실의 벽면이나 중심부에 위치할 수도 있다. 독립형 진열장은 이동이 용이하도록 바닥 면에 바퀴가 달려 있으며 유리면이 넓어 육중함보다는 간결하게 처리되어 있다.

② 진열대 전시

진열대는 전시물을 올려놓고 감상할 수 있는 일종의 받침대이다. 진열장 내에서 다양한 전시물이 진열되는바, 전시받침대는 특별한 색감보다는 단순한 디자인이 요구되므로 진열장 내부 벽면이나 바닥면과 같은 재질과 색감을 사용하는 것이 통례이다. 그러나 금, 은제 전시품처럼 광택이 나거나 특수성격을 띠고 있는 것으로 독특한 전시효과를 내기 위해서는 배경색을 강렬한 색감으로 처리하기도 한다. 또한 귀금속과 같은 작은 소품들은 입자가 고운 재질이나 유리 또는 아크릴 등을 사용하여 전시품을 돋보이게 하기도 한다. 일반적으로 진열장 외부에 노출된 받침대와 진열장 내에 사용되는 내부 받침대가 있다.

첫째, 진열장 외부받침대이다. 진열장의 밀폐된 공간에서 전시물을 보호하고 정리하기 위한 것과는 달리 전시품의 보존에 특별한 제한이 없고, 관람객으로 하여금 거리감 없이 감상할 수 있는 전시품을 전시하는 데 주로 사용되고 있다.

둘째, 진열장 내부 받침대이다. 관람객이 시각적으로 가장 편한 상태에서 전시품을 감상할 수 있도록 진열장의 바닥 높이를 고려하여 받침대 형태와 크기를 정해야 한다. 청소, 관리, 이동 등이 편리하도록 바닥에 고정시키지 않으며, 받침대의 모서리, 표면 등의 세부 마감처리에 유의하여 전시품의 손상이 없도록 유도한다.

③ 전시판 전시

전시판은 전시시설 중에서 진열장과 진열대를 제외한 진열이 가능한 벽면을 말하는 것으로 벽 자체에 패널을 건다든지 전시품을 매달거나 선반을 이용하여 전시를 하는 등 다각적인 방법이 사용된다. 대형의 무거운 전시패널과 여러 개의 소형 전시패널을 능률적으로 부착시켜 질서감과 정돈감을 위한 특수한 장치와 모듈시스템을 구성하는 것이 좋다.

④ 아일랜드 전시

전시품이 벽면이나 천장을 직접 이용하지 않고 주로 입체 전시품을 중심으로 공간전시를 만들어내는 기법으로 대형과 아주 소형전시품을 집합시켜 군 배치하기로 한다. 관람객의 시거리를 짧게 할 수 있으며 전시품을 보다 가까이 할 수 있고 전시품의 크기에 관계없이 배치할 수 있는 기법이다. 관람객의 동선을 자유로이 변화시킬 수 있다. 독립된 전시공간의 전체를 공간적으로 쓸 수도 있고, 관람객의 동선이 전시품 사이를 지날 수 있다. 동선은 전시 내용의 순서와 맥락에 의해 유도되어야 한다. 전시품은 규모의 크기와 보전의 중요도에 따라 쇼케이스화하거나 노출시킨다. 입체적인 성격에 따라 모든 방향에서 볼 수 있도록 해야 한다.

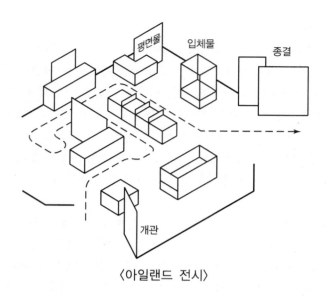

〈아일랜드 전시〉

⑤ 하모니카 전시

전시평면이 하모니카의 흡입구처럼 동일한 공간으로 연속되어 배치되는 전시기법으로 전시 내용을 통일된 형식 속에서 규칙, 반복되어 나타나게 하는 방법으로 동일 종류의 전시품을 반복 전시할 경우 유리하다. 또한 전시체계가 질서정연하며 전시항목 구분이 짧고 명확하게 동선계획이 용이하다. 벽은 경량 파티션으로 구획하여 각 전시실의 조명은 부분조명을 실 단위로 설치한다.

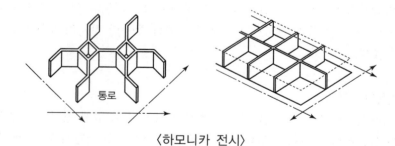

〈하모니카 전시〉

⑥ 파노라마 전시

연속적인 주제를 연관성 깊게 표현하기 위해 연출하는 전시기법으로 벽화, 사진, 그래픽, 영상 등의 벽면 전시와 오브제 전시를 병행된다. 파노라마 전시는 주변의 생활환경, 분위기를 표현하여 전시품을 보다 사실적이고 전체적으로 이해시킬 수 있다. 파노라마의 배경은 전시품과의 연결성을 고려하여 세심한 연출이 요구된다. 특히 전시품의 크기는 파노라마에 압도되지 않도록 설정되어야 하며, 이를 위해 실물의 설치장소, 색, 질감, 조명, 음향 등이 고려되어야 한다.

⑦ 디오라마 전시

디오라마는 보여주고자 하는 주제를 시공간적으로 집약시켜 입체감과 현장감을 극대화하는 전시매체이다. 디오라마는 현장성에 충실하도록 표현하기 위한 기법이다. 이 기법의 특색은 파노라마와 달리 관찰의 방향을 일정한 방향으로 한정시키는 데 있다. 디오라마의 구조는 간단하지만 모든 부분을 현장에서 보는 듯한 느낌을 주도록 제작하고 배치하는 것은 매우 어려운 일이므로 연출 시 세심함 주의가 필요하다. 디오라마도 다른 매체와 마찬가지로 작업 전에 구체적인 동작의 표현과 철저한 조사가 이루어져야만 디오라마의 생명인 현장감과 입체적인 감동을 전달할 수 있다.

(3) 4차적 전시품 배치법

4차적 전시품 전시는 전문가 혹은 관람객이 직접 실연, 실험, 작동하여 전시품이 지닌 정보를 습득, 관찰, 이해하는 전시이다. 전시품이 시간의 경과에 따라 변화하기 때문에 4차원 전시라고 부른다.

① 실연전시

실험전시와 유사하나 이는 관람객 자신이 직접 전시물을 조작하는 것이 아니고 해당 분야에 대한 전문가의 실연 설명을 통해 전시품의 작동원리 및 특성을 관찰·학습하는 전시기법이다. 해당 분야의 전문 시연자가 각종 실험장치 및 설명을 통해 기본원리 및 기계의 작동 등을 재현하는 것이다. 짧은 시간에 관람의 효과를 극대화하고 관람객의 순환의 중점을 두어야 한다. 일반적으로 시연자의 실험 소요시간을 10~30분 정도로 유도하여 관람객의 정체를 방지할 수 있어야 하며, 적정거리에 관람공간을 마련하여 정확한 의사소통이 이루어져야 한다.

② 실험전시

실험전시는 보는 전시에서 벗어나 관람객이 자신이 직접 전시품을 대상으로 행하는

조작, 전시품이 지닌 과학 현상 등을 관람객이 직접 실험을 통해 재현해봄으로써 과학의 기본원리 및 학습효과를 얻을 수 있는 기법이다. 관람객이 직접 전시 실험장치를 이용·작동함에 따른 실험 기기의 파손 우려가 있다. 관람객은 실험에 앞서 전시품에 대한 설명패널 및 전문가에 의해 충분한 지식을 습득한 다음 정해진 순서에 따라 실습해야 한다.

③ 작동전시

작동전시는 전력, 풍력, 수력 등의 동력을 사용하여 전시품을 움직여 보임으로써 전시효과 및 학습효과를 얻는 전시기법이다. 이런 동력 및 인력으로 전시품이 작동함에 따라 전시품이 지니고 있는 원리 및 기능을 관찰하고 학습할 수 있는 전시 효과를 갖는다.

④ 체험전시

작동전시의 한 기법으로 전시품의 특성 및 정보를 시각, 촉각, 청각, 후각 등의 모든 감각을 통해 전시품의 무거움, 질감, 온도, 미각 등을 감지하여 심리적 만족감을 얻는 전시기법이다. 주의해야 할 사항은 관람객이 직접 만지거나 체험하기 때문에 파손 및 고장이 따를 수 있고, 일시에 많은 관람객을 수용할 수 없는 단점이 있다. 전시 방법은 전시품의 성격에 따라 또는 관람객의 체험방법에 따라 다양해질 수 있다.

> **2) 박물관 전시의 기능적 분류 중 감성적 전시와 교훈적인 전시에 관하여 설명하시오.**

(1) 기능적 전시의 특성

전시(exhibition)는 시각적으로 보여주는 행위로 사전에 정의되는데, 박물관에서의 전시는 어떠한 목적 아래 전시물을 보여주는 것이라고 할 수 있다. 여기에서의 전시물은 자연과 인간 세계의 중요한 증거물이며, 이를 통해 박물관 정체성을 대변해줄 수 있다. 따라서 전시의 목적에 따라 전시물을 신중하게 선택하고 이 선택이 관람객과의 긴밀한 커뮤니케이션의 도구로 활용되어야 한다. 전시를 분류할 때에는 기간, 장소, 자료 접근방법, 규모, 형태 등 다양한 방법이 동원된다.

그중 기능적 전시는 전시의 주제, 관람객에게 미치고자 하는 효과, 전시물의 속성에 따라 감성적 전시와 교훈적 전시로 나눌 수 있다.

(2) 감성적 전시

감성적 전시는 관람객의 감정을 자극하는 것을 목적으로 기획하며 일반적으로 예술품 특히 회화 작품을 미학적으로 감상하기 위해 감성에 호소하는 전시이다. 감성적 전시는 심미적 전시와 환기적 전시로 분류할 수 있다.

① 심미적 전시

심미적 전시는 시각적으로 아름다운 물체를 접할 때 얻는 효과인 미(美)의 인지에 대한 이론과 연관되며, 이 아름다움은 개인의 취향에 따라 매우 개별적인 것이기 때문에 보편적으로 감흥을 이끌어내기 위해서는 전시 기획자의 역할이 크다. 다시 말해, 심미적 전시의 기획자는 사회적으로 통용되는 – 전문가 집단이 인정하고 동의하는 – 미적 기준에 부합되는 자료를 선정하여 관람객에게 진정한 심미적 감상이 되도록 하는 전시를 이끌어 내야 한다.

② 환기적 전시

환기적 전시는 특수한 분위기를 조성하고 연극적인 연출방법으로 사용하여 관람객의 감성을 자극하는 전시이다. 전시 접근법에 대해 네덜란드 라이덴에 위치한 민족학박물관의 페터 포트관장은 "인간사를 보여주는 흥미로운 물품들이 해당 시대의 사회 또는 생활상에 대한 이해를 돕고 때론 참여를 유도하는 방식으로 전시되는 것으로서 여기에서는 모형이 매우 중요한 요소인데 이는 자연스럽게 연출되어야 한다."라며 "이때 사람의 형상이 매우 중요한 요소인데 자연스럽게 연출되어야 한다."고 말했다.

이처럼 환기적 전시에서 사람의 형상은 관람객과의 재현전시에서 표현하는 특정한 장면을 연결하는 중요한 수단이다. 이를 위해 전시기획자가 철저한 조사를 통해 관람객에게 정확한 자료를 제공하여야 한다. 즉, 완벽히 복원된 환경과 실제 오브제를 통해 관람객이 전시 환경 속에 속한 듯 자연스럽게 동화되게 하는 것이다. 여기서 동시대 과학기술의 발달 정도가 환기적 전시에 영향을 주게 된다.

(3) 교훈적 전시

교훈적 전시는 교육을 목적으로 관람객을 유도하는데 박물관 전시가 이와 같은 교육적 맥락에서 진행할 수 있다. 교훈적 전시는 설명패널, 해설 가이드, 카탈로그, 도록 등의 인쇄물을 통해 전시의 기원, 특성, 용도 및 기타 세세한 정보들을 전달하는 전시이다. 결국 교훈적 전시는 정보전달을 목적으로 한다.

03 요점정리

 박물관에서 근무하는 학예사의 질적인 문제를 해소하고 전문성을 국가가 인증함으로써 이들이 사회적으로 존경받는 위치에서 능력을 발휘할 수 있도록 2000년도부터 학예사자격증 제도가 도입되었다. 학예사자격증은 1, 2, 3급 정학예사와 준학예사로 구분된다. 이 중 준학예사를 취득하기 위해서는 매년 11월에 공통과목인 박물관학과 외국어, 선택과목인 전시기획론, 한국사, 민속학, 고고학 등 총 4과목의 시험을 치러야 한다. 특히, 전시기획론은 대부분 현실적인 전시기획을 묻는 문제들이 대부분이기 때문에 이론과 실무를 겸한 지식이 요구된다.

▣ 3차적 전시품 배치법
 3차적 전시는 입체적인 전시품이 벽에서 독립되어 전시되는 것을 말한다. 입체적인 전시품은 크기, 상태, 보존성 등에 따라 진열장, 전시대, 전시판 등에 전시되며, 디오라마와 같은 전시법과 더불어 아일랜드, 하모니카 등의 전시법으로 전시된다.

▣ 감성적 전시
 감성적 전시는 관람객의 감정을 자극하는 것을 목적으로 기획하며 일반적으로 예술품 특히 회화 작품이 미학적 감상을 목적으로 감성에 호소하는 경우이다. 감성적 전시는 다시 심미적 전시와 환기적 전시로 분류한다.

☐ 참고자료
 - 2017년도 준학예사 전시기획론 기출문제
 - 배수경, 〈기독교 박물관의 전시유형 및 기법분석에 의한 실내공간계획에 관한 연구〉, 홍익대학교 석사학위논문, 2017
 - 이일수, 〈해석적 전시개발 방법론으로 본 국내 블록버스터 전시 연구〉, 홍익대학교 석사학위논문, 2014
 - 김정희, 〈미술관 전시디자인에서의 연속성 구현에 관한 연구〉, 건국대학교 석사학위논문, 2002

제40강 전시기획입문 기출문제풀이 ⅩⅦ

@ Contents

2018년도 문제풀이

01 학습에 앞서

학습개요

 박물관에서 근무하는 학예사의 질적인 문제를 해소하고 전문성을 국가가 인증함으로써 이들이 사회적으로 존경받는 위치에서 능력을 발휘할 수 있도록 2000년도부터 학예사자격증 제도가 도입되었다. 학예사자격증은 1, 2, 3급 정학예사와 준학예사로 구분된다. 이 중 준학예사를 취득하기 위해서는 매년 11월에 공통과목인 박물관학과 외국어, 선택과목인 전시기획론, 한국사, 민속학, 고고학 등 총 4과목의 시험을 치러야 한다. 특히, 전시기획론은 대부분 현실적인 전시기획을 묻는 문제들이 대부분이기 때문에 이론과 실무를 겸한 지식이 요구된다.

학습목표

2018년도 문제를 이해한다.

주요용어해설

▣ 아트페어

 아트페어는 수많은 화랑이 한 자리에 모여 미술품을 판매하는 일종의 미술품 대형마켓이다. 아트페어는 한 곳에서 다양한 나라의 유명한 화랑을 만날 수 있고, 동시대의 이슈가 되는 작품을 한눈에 파악할 수 있으며, 결국 현대미술의 흐름을 읽을 수 있다.

▣ 후원

 공신력 있는 문화체육관광부, 교육부, 학술 및 문화재단 등의 기관 명의를 사용함으로써 전시의 이미지 상승효과를 누릴 수 있다. 공공성, 공익성, 신뢰성 등을 확보하기 위해 행사 취지에 맞는 공공기관에 요청하여 후원을 받을 수 있다.

02 학습하기

01 | 2018년도 문제풀이

1. 비엔날레와 아트페어에 대하여 서술하시오.
1) 다음을 비교하여 설명하시오.
 – 목적, 전시기획자, 전시공간, 평가기준, 주제전, 주관처

(1) 목적

① 비엔날레

비엔날레는 미술관의 전시 이데올로기와 사설 갤러리의 스타시스템, 작품의 상품화를 촉진시키는 미술시장 등의 기성 화단의 병폐와 전시 관행을 극복하는 대안장치로, 모더니즘 형식의 미학에 맞서 새로운 양식과 장르를 대두시키는 역할을 한다.

비엔날레는 기존 미술관과 갤러리 등의 제한된 전시공간에서 벗어나 가변적인 대안공간을 비롯하여 도시 전체를 전시에 활용하고 있다. 그러면서 설치 미술작품, 영상, 퍼포먼스, 공공미술 등의 비상업적인 경향의 현대미술작품이 나타나는 계기가 되었다. 이러한 발전으로 실험적이고 앞선 현대미술을 통해 비주류 전시작품을 포함한 시대적 담론을 수용하며 현대미술의 범위를 확장시켰다. 즉, 비엔날레는 비평적 관점에서 문화적, 사회적 이슈를 공론화하는 장으로서 존재하게 되었다.

현재 비엔날레는 최초의 비엔날레인 베니스비엔날레(Venice Biennale)를 모델로 삼아 동시대 현대미술작품을 전시하고 현대미술의 새로운 담론을 형성하여 현대미술의 범위를 확장하는 데 목적을 둔 행사이다. 베니스비엔날레는 국가 단위로 참가하는 형식의 국가관을 운영하는 등 국가별 대항의 색조를 강하게 드러냈는데, 이후 1995년 독일에서 예술감독과 전시의 주제를 부각시키며 주제에 따른 완성도 있는 전시 행사를 목표로 하는 도큐멘타(Documenta)[1]가 설립된다.

1) 독일 카셀 지역에서 5년마다 열리는 현대미술 전시회이다. 카셀대학교의 교수이자 미술가, 큐레이터였던 아르놀트 보데(Arnold Bode)가 1955년에 창설하였다. 현대미술을 '퇴폐미술'로 명명하며 탄압했던 나치즘

이러한 흐름의 영향으로 1977년 독일의 뮌스터에서 개최된 뮌스터조각프로젝트 (Skulptur-Projekte Munster)[2] 등 국제미술전을 통해 지역의 부흥을 도모하는 국제행사가 개최된다. 이렇게 발전을 거듭한 비엔날레는 오늘날 각국의 차별화된 행사 유치와 이를 위한 정체성의 확립이 화두에 오르게 되며 개최국만의 독자적인 비엔날레를 구축하고자 하는 시도들이 증가하고 있다.

② 아트페어

1980년대 들어 경제는 호황을 기록하며, 미술시장도 눈부시게 성장하여 1980년을 전후하여 국제 경기의 호황에 따라 미술시장의 부흥기를 맞이하면서 세계 각 지역에서 아트페어가 진행되었다. 1990년대 이후 세계적으로 250여개의 비엔날레가 생겨났지만 비엔날레의 시대가 저물고, 아트페어의 시대가 열렸다. 그러므로 아트페어의 역할과 위상이 높아졌으며, 국제교류의 장, 비평 기능의 강화, 미술 이벤트로서의 위력, 대중적 파급력 등을 형성하였다.

아트페어는 여러 형태의 수많은 갤러리가 한 장소에 모여 미술품을 판매하는 대형마켓이다. 아트페어의 장점은 다음과 같다.

첫 번째, 여러 곳을 다니지 않아도 세계적으로 유명하고 다양한 나라의 갤러리를 만날 수 있다. 작품을 한 자리에서 하루에 모두 관람할 수 있다.

두 번째, 동시대 이슈가 되는 작품을 한눈에 감상할 수 있고, 현대 미술의 흐름과 방향을 읽을 수 있다. 컬렉터, 미술 애호가, 일반인들에게도 아트페어는 문화를 느낄 수 있는 좋은 기회를 제공한다.

그러나 이런 큰 규모의 아트페어는 작품 하나하나를 면밀히 감상하기에는 많은 체력적인 소모를 감수해야 한다. 최근에 중국과 인도의 신흥 부유층이 미술품 투자에 적극적으로 나서면서 미술작품의 가격이 급등하고 있다. 이러한 흐름도 아트페어의 힘이라 할 수 있다. 아트페어는 문화경제를 이끄는 힘이자 자국문화의 자부심과 긍지를 불러일으키는 문화적 장치이다.

시기의 문화적 암흑기를 쇄신하려는 목적으로, 그간 현대미술을 접하지 못했던 독일 관객에게 이를 소개하기 위한 시도로서 진행되었다. 제1회 도큐멘타에는 피카소, 칸딘스키 등 현대미술에 큰 영향을 미친 여러 미술가들의 작품이 전시되었다. 최근으로 갈수록 전 세계의 예술 작품을 포함하는데, 작품 대부분이 장소 특정적인(site-specific) 성격을 띤다.

2) 독일 뮌스터에서 개최되는 조각전이다. 1977년 이래로 매 10년마다 여름과 가을에 걸쳐 열리며, 전 세계의 예술가들의 작품을 도시 곳곳의 공공 장소에서 무료로 전시한다. 매회 전시 후에는 전시된 작품 몇 점을 뮌스터 시에서 구입하여 영구히 설치한다. 베네치아비엔날레, 아트바젤, 도큐멘타 등과 함께 세계 미술계의 주요한 행사로 언급된다.

(2) 전시기획자

① 비엔날레

비엔날레는 2년에 한 번이라는 공식적 시차를 가지고 예술가, 평론가, 큐레이터, 저널리스트 등이 한 장소에 모여 동시대 미술의 흐름을 감지할 수 있는 작품을 확인하고 담론 형성의 기회를 만드는 현대미술 이벤트이다. 비엔날레의 전시기획자인 전시예술감독은 전시의 전권이 위임된 책임자로서 전시주제와 방향을 결정하고, 그 주제에 맞는 작가를 선정하며, 전시 전반에 대한 기획과 총괄을 담당한다.

특히, 독립큐레이터가 출현하면서 큐레이팅 비엔날레로 확산되고 있다. 즉, 전시에서 큐레이팅(curating)이 중요한 요소가 되기 시작하면서 단순한 미술품 관리자에서 벗어나 전시작품·작가 선정, 전시 연출, 비평 등에 이르기까지 다양한 분야에서 큐레이팅이 시도되었다. 이처럼 달라진 지형도에 따라 독립큐레이터들은 비엔날레를 통해 시대에 대한 비판과 새로운 방향을 제시하며 큐레이팅 비엔날레를 만들고 있다. 그리고 비엔날레의 성격을 부각시키는 요소로 전시 주제와 방향이 중요해짐에 따라 예술 총감독 선정의 중요도와 영향력이 더욱 커졌다.

② 아트페어

아트페어는 갤러리, 미술관계자, 기획자, 컬렉터 등의 전문인력을 포괄적으로 모이게 하는 견본 미술시장이다. 실질적으로 작가들의 경제적인 입지를 만들어 주는 역할을 하고 있는 상황에서 좀 더 대안적인 아트페어가 활성화되어 체계적인 과정을 거친다면 예술가들은 이를 통해서 자신의 작품을 적극적으로 홍보할 수 있고 발표할 수 있을 것이다.

(3) 전시공간

① 비엔날레

비엔날레는 개최도시의 주요 공간을 전시장으로 적극 활용하고 있다. 지역의 역사적 장소, 담배공장 등 버려진 근대 산업공간을 전시공간으로 재생시키고 있다. 때로는 전시 장소를 도시 전역으로 확장시킨다. 이는 비엔날레의 작품이 초대형 오브제작품, 설치미술, 대지미술, 퍼포먼스, 공공미술, 환경미술 등 미술관이나 갤러리의 전시공간에 전시하기 어려운 도전적 작품들이기 때문이다. 또한, 장소 특정적 미술(site-specific art)은 필연적으로 개최도시의 지리·문화적 특성을 반영한다. 비엔날레는 결국 주류 제도권이 버거워하고 도외시하는 탈장르 미술, 비주류 미술, 정치미술 등을 옹호·제도화함으로써 현대미술의 흐름을 주도하고 있다.

비엔날레는 예술을 통해 도시 이미지를 증진시키며 개최도시, 국가를 발전시키는 잠재력을 가지고 있다. 구체적인 비엔날레의 장소성은 다음과 같다.

- 비엔날레의 정체성 확립 : 지역의 고유한 특색이 비엔날레의 정체성을 형성한다.
- 지역문화의 국제화 : 세계 각지에서 참여작가, 예술감독, 큐레이터, 미술관계자 등의 국제적 관심을 받는 비엔날레의 특성은 지역의 문화를 국제적으로 소개하는 기회를 제공하며 지역마케팅과 지역의 브랜드 가치상승에도 이바지한다.
- 국제문화의 수용을 통한 문화발전 : 비엔날레를 통해 형성되는 국제적 미술·문화 전문가들의 폭넓은 담론은 향후 지역문화발전에 밑거름으로 작용한다.
- 지역경제발전 : 비엔날레를 계기로 지역의 문화 인프라를 확충하여 문화산업이 발전하고, 세계 각지의 미술·문화전문가를 비롯한 관람객을 통한 관광산업이 증진된다. 이는 지역 산업 전반에 직·간접적으로 긍정적인 영향을 미친다.
- 지역주민의 문화수준 향상 : 전시와 부대행사, 관련 교육프로그램 등을 통해 지역주민들에게 현대미술과 동시대의 문화를 접할 수 있는 기회를 제공한다.
- 지역주민들의 자긍심을 고취 : 지역주민들에게 세계적으로 주목받는 국제전을 개최한 지역의 주민이라는 자긍심을 심어주고 지역주민들의 조화와 화합에 긍정적인 작용을 한다.
- 지역작가의 국제적 프로모션 : 개최지역에서 활동하는 지역작가들과 미술관계자들에게 국제적으로 활동할 수 있는 기회를 제공하고, 타지역 미술·문화관계자들과 교류할 수 있는 소통의 장을 마련한다.
- 지역일자리 창출 : 비엔날레는 대규모 국제적 행사로서 행사를 위해 다양한 분야에 많은 인력을 필요로 한다. 이로 인해 지역사회에는 문화와 관련된 새로운 일자리가 창출된다.

② 아트페어

아트페어는 미술품 생산자, 갤러리, 구매자들에게 판매 교환의 장으로서 역할하며 작품의 매매, 갤러리의 프로모션, 인적 네트워크의 형성, 유관정보의 교류 등과 같은 다양한 기능을 통해 미술시장을 활성화시킨다. 미술시장 내에서의 아트페어는 기본적으로 매매를 통한 미술품 거래와 작품에 대한 평가 및 정보교환의 장이다.

먼저 구매자의 입장에서 아트페어는 많은 시간을 할애하지 않고서도 미술작품에 대한 다량의 정보획득과 빠른 구매결정이 가능하다. 그리고 갤러리의 입장에서 아트페어는 세계 각국의 전문 컬렉터와 미술관계자들이 한 장소에 모임으로써 각종 예술 비즈니스가 가능한 장소이기 때문에 국제교류의 장으로 각광받고 있다. 여기에 작가가 세계 미술 경향을 한눈에 파악할 수 있는 좋은 계기가 되고, 작품 창작의 영감을 불어 넣어줄 뿐만 아니라 창작의욕을 고취시킬 수 있다.

아트페어는 국제적 규모를 갖춘 미술시장 내 최대행사로 프로모션의 효과를 극대화시키고 갤러리와 작가로 하여금 그들 자신을 프로모션의 전략 지점으로 역할하게 하고 있다. 이러한 기능을 바탕으로 갤러리연합체의 확장된 집단으로서의 아트페어는 개최

대도시를 중심으로 전체 미술시장 내에서 큰 영향력을 행사하면서 그 지위를 확고히 해나가고 있다.

그리고, 아트페어는 한 장소에서 세계 각국 유수의 다양한 작품을 만날 수 있기에 비교적 전문인들만이 참가하게 되는 경매시장보다는 문턱이 낮아 미술작품 거래에 대한 접근성을 진일보시킨 미술시장의 첨병이라고 할 수 있다.

(4) 평가기준

① 비엔날레

리옹비엔날레 예술감독인 티에리 라스파이(Thierry Raspail)는 비엔날레의 목적을 "미술작품을 세상과 유리된 것으로 만들지 않는 것"이라고 천명하였다. 비엔날레에 출품된 예술작품은 시대의 변화에 주목하고 그 변화를 예측하기도 하며, 예술적 실천방안을 모색한 작품이다. 이들 예술작품은 때로는 주제나 작품의 메시지를 전달하기 위해 점점 더 강렬한 이미지와 형태를 가지고 있다.

또한, 비엔날레 출품 작품은 예술과 일상생활 사이의 경계를 파괴하였다. 작품은 관람객을 전시공간으로 적극적으로 끌어들이며 참여를 통해 작품을 느끼게 하고, 때로는 퍼포먼스와 같이 작품의 일부분으로서 관객이 참여하며 예술적 실천의 경향으로 관계의 예술(Relationnel Art)을 생산해 냈다.

프랑스의 큐레이터이자 이론가인 니콜라 부리요(Nicolas Bourriaud, 1965~)[3]는 현재 예술가들이 조형적 언어에서 직접성을 중요하게 생각한다고 하였다. 즉, 1990년대 이후 예술작품은 관객을 직접적 대상자로 설정하였다. 관객이 작품 안에 자리를 잡고 개입하여 완성하는 것으로 관객을 필요로 하는 예술작품인 것이다. 설치 중심, 퍼포먼스 등 관객이 큰 비중을 차지하는 작품들은 동시대적 내용을 다루며 관객들은 개입을 통해 작품을 직접 느끼고 그 의미를 해석하게 되었다.

② 아트페어

아트페어에서 컬렉터들은 짧은 시간 동안에 수백 개의 갤러리를 돌아보며 작품을 구입할 수 있기 때문에 그 의미가 점점 중요해지고 있다. 컬렉터들이 세계화되고 대형 경매

3) 니콜라 부리요는 1965년에 태어났다. 관계미학 혹은 관계예술 개념을 기반으로 1990년대 이후의 미술을 매개해 온 프랑스의 큐레이터, 이론가, 비평가이다. 프랑스 미술 평단 활동과 1999년 파리의 현대미술공간 팔레드도쿄를 창립하고, 2006년까지 제롬 상스와 공동 디렉터를 역임했다. 이후 2007년에서 2010년까지 런던 테이트브리튼의 큐레이터로 재직하였고, 2011년에서 2015년까지 파리 국립고등미술학교의 학장으로 재직했다. 프랑스 몽펠리에 라 파나세 아트센터 예술 감독, 타이페이와 카우나스의 비엔날레 총감독을 맡았다. 1990년대부터 베니스비엔날레, 리옹비엔날레 등 다양한 맥락의 국제전을 기획하는 동시에 이론적 작업을 수행하면서, 동시대 미술 담론에 있어서 중요한 역할을 해왔다.

회사의 미술시장 점유율이 커지면서 상대적으로 지역 내 입지가 작아진 갤러리에게 해외 아트페어 참여는 훌륭한 자구책이다. 근대미술에서 현대미술까지 시대와 장르를 망라한 작품들을 통해 폭넓은 미술 견본시장을 형성하는 아트페어의 가장 큰 매력은 다양한 작품들을 한자리에서 감상하고 작품 경향과 가격 등을 자유로이 선택하여 구매할 수 있는 점이다. 한 공간에서 5일 정도 열리는 글로벌아트페어에서는 주요한 세계적 명사들을 만날 수 있으며, 여러 형태의 파티와 리셉션을 통해 미술계 거장들과 네트워크를 형성할 수 있다. 이러한 요인들은 기존의 1차 시장인 갤러리와 2차 시장인 경매거래가 갖는 단점을 보완한 형태이다.

(5) 주제전

① 비엔날레

비엔날레는 전시가 단순히 작품을 소개하는 도구가 아닌 담론 생산의 주체가 되는 새로운 예술패러다임을 가지고 있다. 20세기가 지나면서 예술작품의 완성된 자체보다 작품이 지닌 의미와 해석의 중요성이 더 커지게 되었다. 이를 담는 전시 또한 자연스럽게 주제·테마를 가지며, 어떤 내용의 전시에 포함되느냐에 따라 작품이 달리 해석되기도 하며 전시에서 주제(theme)가 상위개념이 되었다. 특별한 내용을 다루는 기획전시가 점점 성행함에 따라 오늘날 전시에서 주제는 미술의 흐름을 예측하고 방향을 유도하며 당대 미술계에 영향을 미치게 되었다.

비엔날레에서 주제는 제도적 공간에서 다루기 힘든 정치·사회적인 이슈를 화두로 당시의 미술계는 물론이고 세계를 관통하는 동시대적 문제를 다루고 있다. 비엔날레는 주제전을 통해 2년마다 새로운 화두를 제시하며, 현상에 대한 다양한 의견이 교환되는 플랫폼의 기능을 가진다. 이와 같이 전시현장에 직접 담론을 적용할 수 있다는 측면에서 1990년대 중반 이후 대형 국제전에서 독립큐레이터의 수요가 급증하게 되었다.

결국 비엔날레는 개최도시와 관련된 주제를 가지고 지역 특유의 문화적 상황과 사회적, 지정학적 현실을 보여주면서, 전시를 통한 기획의 실천과 미술작품을 통한 생산의 결과에 영향을 미친다.

② 아트페어

아트페어는 이벤트성이 강한 미술축제로 갤러리의 부스 참여라는 기본 행사 메뉴이외에 특별전이나 젊은 작가 발굴 등의 새로운 섹션을 내세워 독자성과 경쟁력을 다져가고 있다. 무엇보다 중요한 아트페어의 위력은 짧은 기간, 한 장소에서 세계 각국의 다양한 작품을 감상 또는 구입까지 할 수 있다는 점이다.

아트페어는 전시 사이클이 빠르고 전시 규모의 부담이 적다. 여기에 작품 감상도 안락

하며 내용이 너무 무겁지 않은 대중성을 확보하고 있다. 이러한 것은 결국 아트페어가 미술 생산자보다는 미술 소비자의 눈높이를 고려하기 때문이며, 아트페어가 열리는 기간에 맞춰 갤러리, 미술관, 타 비영리기관들도 다양한 연계 프로그램을 만들어 관객들의 발길을 붙잡는 전략을 수립하고 있다. 아트페어의 특수는 도시 부흥과 지역경제 활성화까지 이어진다.

(6) 주관처

① 비엔날레

비엔날레의 주관처는 다양하다. 첫째, 개최 도시의 국·공·사립 미술관 산하에 있다. 둘째, 스스로 재단을 설립한다. 셋째, 비공식적이고 실험적인 수준에서 운영된다.

세계적으로 비엔날레의 숫자가 기하급수적으로 증폭되고 있는 가운데 비엔날레의 조직 간 정보공유 및 네트워크 구축의 중요성을 인식하고 있는 상황에서 비엔날레재단(Biennial Foundation)이 창설되었다. 이 재단은 현대미술과 비엔날레의 공공인식 증진과 비엔날레 관계자들 간의 개방형 플랫폼 역할을 목표로 하고 있다. 개인, 단체, 정부기관을 상대로 전시를 포함한 국제적 규모의 미술행사에 대한 지원과 자문을 통해 현대미술의 인프라를 구축하는 것이 재단의 미션이다. 비엔날레재단은 2009년 11월 12일 발족하여 법인을 네덜란드 암스테르담에 두고 네덜란드 법에 의해 설립되었다.

여기에 비엔날레들의 연합체인 세계비엔날레협회는 비엔날레들 간의 교류협력시스템의 필요성에 따라 창설되었다. 이는 1895년 베니스비엔날레 출범 후 120여 년의 비엔날레 역사에도 불구하고 비엔날레들의 연합체가 없는 상태에서 조직된 최초의 비엔날레들의 공동 활동기구이다. 세계비엔날레협회는 국제미술관련 협력체계인 세계박물관협회, 현대미술관협의회, 세계미술평론가협회, 국제큐레이터협회 등의 기관처럼 광의의 비엔날레 관련 연구와 협력 사업을 펼쳐나가는 협의체이다. 즉, 세계 각 비엔날레 간의 유대와 관련 사업에 대한 연구, 유관기관, 단체, 전문가들 간의 교류와 협력을 확대하는 사업을 공동연구하고 실행한다.

② 아트페어

아트페어는 작가 개인이 참여하는 방식도 있지만, 시장의 정상적인 기능을 활성화하고 갤러리 간에 정보를 교환하여 예술가의 작품 판매를 촉진하거나 시장의 활성화를 위해 화랑 간 연합으로 개최되기도 한다. 아트페어는 개최되는 도시와 참여 화랑의 목적에 따라서 성격이 조금씩 달라진다. 첫째, 특정지역 현역 예술가의 작품을 선보이는 형태, 둘째, 판화 아트페어의 형태, 셋째, 축제적인 아트페어의 형태, 넷째, 라틴계열 작가들이 출품하고 작품 구매자도 중남미 컬렉터들이 오는 형태 등이 있다.

> 2) 해외 주요 비엔날레와 아트페어를 각각 5가지씩 쓰시오.

(1) 아트페어

시카고아트페어, 바젤아트페어, 쾰른아트페어, 피악(FIAC)아트페어, 아르코아트페어

(2) 비엔날레

베니스비엔날레, 상파울루비엔날레, 휘트니비엔날레, 베를린비엔날레, 리옹비엔날레, 시드니비엔날레, 이스탄불비엔날레

> 2. 전시에 대하여 설명하시오.
> 1) 전시의 4가지 구성요소를 나열하고 이를 설명하시오.

전시는 작품·공간·조직·관람객의 유기적인 작용으로 만들어지는 복합적인 활동의 결과물이다. 작품이 없는 전시는 성립될 수 없으며, 이러한 작품을 연구 분석하기 위해 전시의 공급자인 조직이 필요하다. 전시 공간은 작품과 관람객이 상호 교류할 수 있는 특별한 장소이며, 관람객은 전시의 수요자이다.

(1) 작품

전시 자체를 계획하는 출발점으로 전시의 성립을 위해서 반드시 필요한 자료 일괄을 의미한다. 최근에는 1차적 자료 외에도 모형, 디오라마, 파노라마 등의 2차적 자료도 전시에서 중요한 전시물이 되고 있다.

(2) 공간

작품물을 진열하는 공간으로 전시물의 성격과 가치를 고려하여 상황에 맞는 연출이 필요하다. 또한 관람객과도 직접적으로 접촉하는 공간이기 때문에 자유로운 의사소통이 원활하게 이루어질 수 있도록 하며, 휴식공간도 따로 마련하여 관람객의 피로를 최소화해야 한다.

(3) 조직

작품을 연구하고 분석하여 관람객에게 의도된 의미를 전달하는 전문인력의 구성을 조직이라 할 수 있다. 각계의 전문가를 초빙하여 전시주제 및 자료 선정, 전시디자인,

진행, 평가 등의 전반적인 업무수행을 한다. 전시의 성격에 맞는 조직 구성이 필요하며, 전시 조직의 규모, 경비 제반사항을 고려해야 한다.

(4) 관람객

관람객은 완성된 전시를 관람하는 소비자로 전문가, 일반인, 청소년, 아동, 장애인 등의 불특정다수를 의미하며 전시의 성격에 따라 전시를 향유하는 계층을 다르게 할 수 있다. 현대 박물관은 많은 관람객 유치를 위해 디자인, 홍보, 전시연계교육프로그램을 필수적으로 마련하고 있다.

2) 전시홍보방법과 주관, 주최, 후원, 협찬의 의미에 대하여 설명하시오.

(1) 전시홍보방법

전시홍보는 전달하고자 하는 목적을 명확하게 밝히고, 포스터, 리플릿, 도록, 초대장 등의 인쇄물을 제작하여 DM으로 발송하는 직접적인 방법과 보도자료를 작성하여 언론매체인 일간지, 주간지, 월간지, 방송 등이나 인터넷 카페, 홈페이지 등에 보내는 간접적인 방법을 사용한다.

언론 중 인쇄매체인 신문은 지역에 따라 중앙지와 지방지가 있고, 종류에 따라 경제지, 종합지, 스포츠지 등이 있으며, 발행주기에 따라 일간지, 주간지, 월간지 등이 있다. 방송매체로는 공중파인 MBC, KBS, SBS, EBS, 케이블인 YTN, MBN, 한국경제 TV 그리고 각 지역 방송사 등이 있다.

기타 옥외광고로는 박물관 외부에 설치하는 현수막, 배너, 포스터 등이 있으며 홈페이지, 블로그, 카페 등의 인터넷 광고도 있다.

(2) 주최, 주관, 후원, 협찬

① 주최

박물관 전시에 대하여 계획하거나 최종 결정을 하며 이에 따르는 책임을 질 때 주최라 한다.

② 주관

박물관 전시에 대하여 실무처리를 위하여 집행할 때 주관이라 한다.

③ 후원

공신력 있는 문화체육관광부, 교육부, 학술 및 문화재단 등의 기관 명의를 사용함으로써 전시의 이미지 상승효과를 누릴 수 있다. 공공성, 공익성, 신뢰성 등을 확보하기 위하여 행사취지에 맞는 공공기관에 요청하여 지원받는 내용이다. 공공기관의 명칭사용 및 행·재정적인 지원이 여기에 속한다.

④ 협찬

기업을 대상으로 기업의 이미지를 홍보하는 차원에서 전시의 경비 기부를 요청하며, 박물관은 다양한 인쇄물에 기업홍보를 약속한다.

구분	의미
주최	행사나 모임을 주장하고 기획하여 엶
주관	어떤 일을 책임을 지고 맡아 관리함
후원	뒤에서 도움을 줌
협찬	어떤 일에 재정적으로 도움을 줌

03 요점정리

박물관에서 근무하는 학예사의 질적인 문제를 해소하고 전문성을 국가가 인증함으로써 이들이 사회적으로 존경받는 위치에서 능력을 발휘할 수 있도록 2000년도부터 학예사자격증 제도가 도입되었다. 학예사자격증은 1, 2, 3급 정학예사와 준학예사로 구분된다. 이 중 준학예사를 취득하기 위해서는 매년 11월에 공통과목인 박물관학과 외국어, 선택과목인 전시기획론, 한국사, 민속학, 고고학 등 총 4과목의 시험을 치러야 한다. 특히, 전시기획론은 대부분 현실적인 전시기획을 묻는 문제들이 대부분이기 때문에 이론과 실무를 겸한 지식이 요구된다.

■ 아트페어

아트페어는 수많은 화랑이 한 자리에 모여 미술품을 판매하는 일종의 미술품 대형마켓이다. 아트페어는 한 곳에서 다양한 나라의 유명한 화랑을 만날 수 있고, 동시대의 이슈가 되는 작품을 한눈에 파악할 수 있으며, 결국 현대미술의 흐름을 읽을 수 있다.

■ 후원

공신력 있는 문화체육관광부, 교육부, 학술 및 문화재단 등의 기관 명의를 사용함으로써 전시의 이미지 상승효과를 누릴 수 있다. 공공성, 공익성, 신뢰성 등을 확보하기 위해 행사 취지에 맞는 공공기관에 요청하여 후원을 받을 수 있다.

☐ 참고자료
- 2018년도 준학예사 전시기획론 기출문제
- 김정현, 〈광주비엔날레의 글로컬리즘 전시에 관한 연구〉, 홍익대학교 석사학위논문, 2016
- 신경미, 〈국제비엔날레가 개최지역에 미치는 영향에 관한 연구〉, 홍익대학교 석사학위논문, 2013
- 안미희, 〈광주비엔날레의 정책과 동시대성〉, 경북대학교 박사학위논문, 2015
- 함미자, 〈미술시장 유통구조 발전을 위한 대안형 아트페어 연구〉, 추계예술대학교 석사학위논문, 2015
- 손영희, 〈아트페어가 도시브랜드와 지역경제 발전에 미치는 영향에 대한 연구〉, 중앙대학교 석사학위논문, 2018
- 유성림, 〈국내미술시장의 아트페어의 역할과 발전방안 모색〉, 국민대학교 석사학위논문, 2008
- 이보아, 〈박물관학 개론〉, 김영사, 2002
- 강희숙, 〈다른 말과 틀린 말〉, 도서출판 역락, 2016

제41강 전시기획입문 기출문제풀이 XⅧ

Contents
2019년도 문제풀이

01 학습에 앞서

학습개요

　박물관에서 근무하는 학예사의 질적인 문제를 해소하고 전문성을 국가가 인증함으로써 이들이 사회적으로 존경받는 위치에서 능력을 발휘할 수 있도록 2000년도부터 학예사자격증 제도가 도입되었다. 학예사자격증은 1, 2, 3급 정학예사와 준학예사로 구분된다. 이 중 준학예사를 취득하기 위해서는 매년 11월에 공통과목인 박물관학과 외국어, 선택과목인 전시기획론, 한국사, 민속학, 고고학 등 총 4과목의 시험을 치러야 한다. 특히, 전시기획론은 대부분 현실적인 전시기획을 묻는 문제들이 대부분이기 때문에 이론과 실무를 겸한 지식이 요구된다.

학습목표

2019년도 문제를 이해한다.

주요용어해설

▣ 미술관 관람객 연구
　현대 미술관은 대중의 참여를 통해 양방향 소통을 지향하는 열린 미술관이다. 이런 미술관의 패러다임 전환과 외부 지원의 감소로 인하여 미술관의 재정적 구조가 변화하고 있다. 이에 미술관을 보다 효율적으로 경영하기 위하여 관람객과의 원활한 소통을 촉진하는 중요한 수단으로 마케팅이 도입되고 있다.

▣ 체험전시
　체험은 하나의 단순한 조작을 뜻하기보다는 전시물과 관람 간의 상호작용을 통해 전시의 메시지나 주제에 대한 이해를 돕고, 이를 통해 다양한 결과물을 만들어 가는 과정에 주목하는 것이다.

02 학습하기

전시기획입문

01 | 2019년도 문제풀이

1) 미술관 활동 촉진을 위하여 학생 타깃 집단과 국내외 관광객 타깃 집단으로 구분하여 전시를 개최하고자 한다.
 (1) 특정 집단을 타깃으로 한 전시기획의 특성 및 그 문제점과 보완사항을 설명하시오.
 (2) 집단별 전시내용 구성의 마케팅 전략을 설명하시오.
 (3) 집단별 차별화 요소를 비교하여 설명하시오.

현대화 과정 속에서 미술관은 그 기능이 확장되면서 수집, 보존, 연구, 전시 이외에도 교육기능에 대한 연구가 활발하게 진행되고 있다. 여기에 미술관은 공공문화기관으로서 문화적 요소, 정보적 요소, 교육적 요소, 오락적 요소가 포함된 특수 기능이 요구되고 있다. 그러면서 연구 중심에서 관람객에게 봉사하는 사회적 기능이 점점 강화되었고, 결국 관람객에 대한 분석과 연구가 필요한 상황이다.

본 문제에서 제시한 타깃 집단을 분류하기 전에 일반적인 연령별 집단의 차이를 보면 다음과 같다.

〈연령별 미술관 전시 및 교육〉

연령	특징	미술관 전시 및 교육
초등	• 가장 많은 것을 습득 및 학습하는 시기 • 확장된 세계관 • 자신만의 흥미와 관심거리 • 사회성과 언어능력의 발달 • 상호 소통 가능	활동지, 가이드, 발견 학습, 창작활동
중학생	• 인지력의 발달 • 자아에 대한 갈등	활동지, 가이드, 발견 학습

청소년	• 미술관에 가장 오지 않는 연령층 • 전시 안내 설명인이나 도슨트 프로그램의 도우미 역할 가능 • 추상적 사고 가능 • 사실주의 선호, 현실적 상황의 인식	활동지, 미술관에서의 활동 기회 부여
청년	• 사회활동의 범위 확장 • 독립성, 관심, 흥미 • 자기 계발과 발전에 주력	가이드 제작, 문화강좌 등의 다양한 프로그램
성인	• 정신적·문화적 성숙기 • 가족과 함께하는 프로그램 • 지식 습득의 욕구 • 인간적 학습 환경 선호	강연, 토론, 가족 중심 체험프로그램

〈연령 집단별 인지방식, 학습동기, 방문 목적의 차이〉

구분	학생 관람객	성인 관람객
인지방식	• 자신의 생활과 경험 중심 • 구체적인 사고	• 세계관이 점차 확장 • 추상적 사고 가능
학습동기	• 자신을 둘러싼 세계에 대해 알고 싶어 함 • 전시물에 대한 구체적인 정보를 알고 싶어 함	• 자신이 선택한 흥미와 관심에 따른 학습동기를 가짐 • 미술관에서의 경험, 학습을 통해 의미 있는 인생을 보내고 싶어 함
방문 목적	• 전시물에 대한 지식 • 사회생활의 확장	• 여가 선용 • 새로운 지식의 학습욕구 • 다양한 체험과 경험을 통한 새로운 생활

여기에서는 연령별 차이보다는 특정 관람객 집단을 학생과 국내외 관광객으로 구분하였기에 관람객을 국가적·인구통계학적 기준으로 분류하여 지속적으로 소통할 수 있는 혁신적인 방법에 대해 논해야 한다.

(1) 특정 집단을 타깃으로 한 전시기획의 특성 및 그 문제점과 보완사항

미술관은 전시의 주제에 대한 철저한 조사·연구와 최신 정보를 바탕으로 전시를 기획해야 한다. 전시의 주제와 내용은 관람객과의 커뮤니케이션을 이루어야 한다. 전시기획 시 대상 관람객은 다양하기 때문에 명확한 타깃을 정하는 것이 중요하다. 반드시 관람객에 대한 사전 지식을 풍부하게 갖고, 전시기획에 임해야 한다.

미술관의 목표집단에 대한 철저한 정보를 확보하기 위해서 관람객의 요구와 경향을 세분화해야 한다. 이러한 집단을 결정하는 과정은 목표 정하기이며, 그 집단은 일반적으로 목표 관람객 혹은 초점 집단이라고 부른다.

① 문제점

학생 집단과 국내외 관광객 집단 등 특정 집단으로 관람객을 분류하면 정신적인 변수를 맞추기가 어렵다. 즉, 이용자의 지적 한계와 편견 및 마음가짐 등으로 인해 전시기획의 의도가 잘못 전달될 수도 있다. 사실 기획자가 관람객을 이해하고 받아들이는 방식을 정확히 통제할 방법은 없다. 따라서 보는 이의 관심을 끌기 위해 최대한 매력적으로 꾸미게 되는데, 각 개별 전시매체가 방해가 될 수도 있다.

② 보완방법

관람객의 특성과 행동은 전시기획, 정책, 디자인 등과 아주 밀접한 관련이 있다. 다만 관람객 집단은 균일하지 않고, 연령대, 성별, 학력, 사회 및 경제적 지위, 거주지역 등에 따라 전시를 관람하는 열의도 다양하다. 열의가 높은 관람객은 능동적으로 관람을 통해 많은 것을 얻는다. 이때 전시기획자는 관람객의 의중을 정확하게 파악하고, 그 반응을 모니터하는 작업이 중요하다. 또한 관람객의 의견을 기반으로 한 전시평가 및 전시의 효과성에 대한 연구가 필요하다.

첫 번째, 학생 집단이다.

일반적으로 학생 관람객은 초등학교, 중학교, 고등학교 집단으로 나누어 볼 수 있다. 초등학생은 인지적, 신체적 측면에서 큰 발달을 이룬다. 자기중심적 세계관에서 사고가 확장되어 보다 넓은 세계관을 가지게 되고, 스스로 관심 있는 분야에 대해 흥미를 가지고 탐구할 수 있다. 학교에서 만나는 또래 친구들과 어울리면서 언어적 능력도 크게 발달하여 상호작용이 가능하게 된다. 청소년기의 관람객은 인지적으로는 많은 발달을 이루어 추상적 사고가 가능하지만 정서적으로 예민하고 학업에 대한 압박으로 혼란을 느끼기도 한다. 미술관에 가장 오지 않는 관람객층이기도 한데, 이들에게 청소년 도슨트나 교육 프로그램의 봉사자로 활동할 수 있는 기회를 제공하여 사회적으로 자신의 가치를 증명할 수 있게 하고 미술관에서의 흥미로운 경험을 갖도록 도와주는 것이 효과적이다.

이처럼 학생 집단을 위해서는 학교교육과 연계하여 상호작용을 할 수 있는 체험전시를 기획하고 또래 집단과의 소통을 위한 전시를 추진한다.

두 번째, 국내외 관광객 집단이다.

우선 국내 관광객은 청년과 성인으로 나뉜다. 청년은 학업을 마치고 사회생활을 시작하는 시기로 자신이 원하는 것을 선택할 수 있는 기회와 능력을 가지고 있다. 자신의 관심과 흥미에 대해 독립적으로 선택하고 몰두할 준비가 되어 있으며, 여러 가지 활동에 대해 왕성한 호기심을 발휘한다. 따라서 미술관에서는 청년을 위한 흥미와 요구를 충족시킬 수 있는 다양한 프로그램을 개발해야 한다. 성인은 미술관에 방문할 때 가족 단위 프로그램을 기대하며 자신의 인생을 보다 의미 있게 보내려는 열망을 가지고 있다. 또한 새로운 지식을 익히려는 욕구가 있어 상호 교류적인 학습이 이루어지기를 바라며 전시연계교육 프로그램으로 워크숍, 세미나, 답사 등을 진행할 수 있다.

다음으로 국외 관광객은 자신이 바라보는 전시물을 기존의 경험과 연결시키기 위해 부단히 노력한다. 즉, 외국인들은 미술관에서 접했던 것들을 이해하기 위해 자신이 가지고 있는 지식과 경험으로 구성된 준거의 틀에 의존할 수밖에 없다. 문화가 다른 외국인들은 표현하는 언어가 다르며, 각자 문화 간 의사소통이 복잡하기 때문에 서로의 문화를 이해하고 공감대를 형성할 수 있는 자리가 필요하다. 이에 국외 관광객들을 위하여 예술 형식의 역사와 의미에 대해 좀 더 많은 정보를 제공해 주어야 한다. 국외 관람객들에게는 고유의 역사문화 해설과 이벤트 및 문화체험 등을 적극적으로 제공하여 문화적 욕구와 만족도를 높여줄 수 있도록 유도해야 한다.

(2) 집단별 전시내용 구성의 마케팅 전략(교육, 홍보, 디자인)

현대미술관은 대중의 참여를 통해 양방향 소통을 지향하는 열린 미술관이다. 이런 미술관의 패러다임 전환과 외부 지원의 감소로 인하여 미술관의 재정적 구조가 변화하고 있다. 이에 미술관을 보다 효율적으로 경영하기 위하여 관람객과의 원활한 소통을 촉진하는 중요한 수단으로 마케팅이 도입되고 있다.

학생과 국내외 관광객 집단을 구분하여 전시를 구성하기 위해서는 전시연출방법, 내용 및 시설 등에서 큰 차별성을 유지해야 한다. 즉, 신체 및 심리적 특성에 따라 인간공학적 배려를 관람객의 신체에 맞게 눈높이 및 의자와 같은 각종 시설의 크기를 조절하는 디자인이 필요하다. 여기에 전시의 타깃 집단에 맞는 익숙한 언어를 사용하여 문화적 특성도 고려해야 한다.

① 학생 집단

학생 집단을 위한 전시의 목적은 전시 내용을 쉽게 이해할 수 있도록 하는 것이다. 따라서 미술관의 전시는 전시 내용과 이를 전달하는 전시매체와의 조화가 중요하다. 여기에 미술관에서는 학생들이 문화예술 지식을 재미있게 습득할 수 있도록 체험형으

로 진행한다. 예를 들어, 어린이 교육은 스스로 학습할 수 있는 능력을 배양하고, 미술관 자체를 친근한 문화공간으로 인식할 수 있도록 맞춤형 프로그램을 지향한다. 또한 학년별 수업과 연계한 교육사업의 일환으로 초·중·고등학교의 특별학습 프로그램, 방과 후 프로그램, 미술관 자료실 이용 등을 실시한다. 뿐만 아니라 미술관 주제와 관련된 토론 프로그램과 학교 밖 공간에서 새로운 방식의 배움을 접하고 또래 간 우정을 나눌 수 있는 숲체험, 놀이체험 등을 개발한다.

② 국내외 관광객 집단

국내외 관광객을 위한 전시는 전시물을 중심으로 심미적·환기적 전시를 유도하며 전시연출에서는 전시물의 배경, 가치, 해석 등을 되짚어 볼 수 있도록 한다. 국내·외 관광객을 위한 문화예술역량을 강화할 수 있도록 국가, 지역, 세대를 아우르는 프로그램을 개발하는 한편, 문화 인프라를 구축하기 위해 타 문화시설과 연계한다. 더불어 평생교육기관으로 전 연령층을 대상으로 다양한 계층별 평생 학습을 지향하고, 문화생활을 즐길 수 있는 프로그램을 강화한다.

예를 들어, 강좌 및 체험실습과 전시장 안내 프로그램을 구성하고, 여가를 즐기러 방문하는 관광객부터 전문적인 체험 프로그램을 원하는 관광객까지, 미술관을 방문하는 모든 관광객들의 이해와 요구를 아우르는 프로그램을 지향해야 한다.

(3) 집단별 차별화 요소 비교사항

① 학생 집단

미술관에서는 비형식적이며 자유롭고 질 높은 정보와 발견, 도전, 즐거움을 경험하기 위해 학생들에게 자발적인 학습동기를 유발시켜 프로그램을 진행한다. 미술관에서의 현장실습, 교실에서는 심화학습을 유도한다. 여기에 학생과 미술관이 그룹 프로젝트를 운영하여 전시기획을 하거나 자유토론을 통해 창의성과 미술감상의 능력을 향상시킬 수 있다.

② 국내외 관광객 집단

미술관의 소장품은 그 나라의 문화와 예술을 아우르는 자료이기 때문에 이를 적극 활용하여 국내외 관광객에게 미술관의 제반 서비스와 정보공유가 이루어질 수 있도록 유도한다. 관람객 DB를 구축하여 지속적으로 관리하며, 수집된 DB 분류를 통해 적절한 프로그램이나 전시기획 홍보를 한다.

2) 국내 어린이미술관에서 한국 근현대 주요 작가인 김환기의 삶과 작품 세계를 알
수 있도록 체험전시를 추진하고자 한다.
(1) 전시기획안을 작성하시오.
(2) 김환기전시에서의 체험전시 유형에 대하여 서술하시오.

어린이를 위한 미술교육은 어린이들에게 미술을 직접 접할 수 있는 기회를 부여하여 미적 감수성, 상상력, 창의성, 비판적 사고력을 신장시켜 전인적 인간 형성을 목적으로 하는 중요한 교육활동이다.

어린이 대상의 미술전시는 다양한 형식으로 발전하고 있다. 즉, 어린이의 생각과 마음을 표현하고 체험하는 오감을 자극하는 체험관이 있으며, 최신의 뉴미디어 기술을 이용해 미술의 세계에 함께 참여할 수 있는 미디어 아트 체험전도 있다.

(1) 전시기획안 작성

① 제목 : The fun한 김환기

② 기획 의도 : 김환기 작가의 작품을 이야기가 있는 공간으로 디자인하여 어린이들이 친근한 분위기 속에서 작가의 작품에 대해 표현하고 작품 속 주인공이 될 수 있는 기회를 제공한다.

③ 전시 내용 : 김환기 작가의 작품을 아이들이 직접 체험할 수 있는 전시이다. 아이들에게 어렵고 딱딱한 김환기 작가의 작품이 아니라 작품 속 등장하는 하늘, 땅, 달, 산, 사슴, 새 등을 디지털 놀이터 안에서 직접 만져보고 체험하며 상상력을 키울 수 있는 전시이다.

가상의 사슴, 새, 매화 등을 만나 즐거운 한때를 보내기도 하고 소리 내고 만져보고 불어보는 다양한 물성을 경험해 보기도 한다.

④ 내용 구성

제1부는 정원이다. 어린이에게 반응하는 김환기 작가의 작품 속 사슴, 새 등을 만나 자연의 품에서 경험하는 공간이다.

제2부는 카페이다. 소리 내고 만져보고 불어보며 다양한 물성을 경험해볼 수 있는 공간이다.

제3부는 극장이다. 몸을 움직여 실시간으로 생성되는 이미지와 소리로 자신만의 김환기 작가의 삶을 되돌아볼 수 있도록 한다.

(2) 체험전시 유형

체험전시는 명확한 교육 목표와 개인적 해석에 따라 다양한 결과의 도출이 가능한 상호작용의 물리적 활동이다. 체험전시의 교육 목표는 체험 자체가 목적이 되는 것이 아니라 체험을 통해 교육 활동이 가능한 방법론적 활동이다. 따라서 체험은 하나의 단순한 조작을 뜻하기보다는 전시물과 관람 간의 상호작용을 통해 전시의 메시지, 주제에 대한 이해를 돕고 이를 통해 다양한 결과물을 만들어 내는 과정에 주목하는 것이다. 체험의 성숙도에 따라 전시 유형은 다음과 같다.

〈전통적 전시와 비전통적 전시방법〉

구분	연출 종류	전시방법	상세 내용
전통적 전시 방법	비적극적 전시	감상식	진열장, 액자
	적극적 전시	재현식	디오라마, 입체 조형물, 모형 등을 이용한 현장 분위기를 재현하는 전시 기법
		설명식	사진이나 시각자료 등 보조적인 설명을 꾀하는 방법
비전통적 전시 방법	반응형	단순 조작식	전시물을 만지거나 작동시키며 하나의 정해진 방식으로 참여함
		시연식	실험, 퍼포먼스 등을 보여 주면서 이해를 증진시키는 방법
	체험식	탐험식	경로를 스스로 찾아가는 경험이 포함되어 다양한 옵션 중 스스로 선택할 수 있음
		역할 놀이식	주어진 역할을 참여자가 수행하며 타자의 시선으로 참여함
		표현식	스스로 표현의 주체가 되어 생각, 느낌, 감정 또는 특정 타자를 표현함
		탑승식	신체적 참여를 동반하며, 기구나 가구에 탑승하는 형식
		참여식	신체적, 심리적, 인지적으로 참여하는 것으로 문제를 풀거나 신체적 참여가 있으며, 교육적 목표하에 능동적으로 전시의 일부가 됨
		랜덤식	임의로 정해지는 방식 또는 무작위성, 운에 의존하는 방식
		게임식	승패가 갈리고, 정해진 규칙에 따라 놀이하는 방식

일반적으로 어린이 미술관에서는 놀이 콘텐츠로 체험전시를 진행한다.

첫 번째, 신체운동 발달이다. 어린이의 균형적인 신체 발달과 조화로운 운동능력 발

달을 지원해주기 위해서는 넓은 공간과 열린 시설에서 마음껏 뛰어놀 수 있는 공간이 제공되어야 한다. 미끄러지기, 매달리기, 손으로 조작하기, 기어 다니기 등의 가장 기본적인 놀이 형태를 자유롭게 해볼 수 있는 공간이 필요하다.

두 번째, 정서발달이다. 정서를 조화롭게 발달시킬 수 있는 편안한 휴식과 안정감을 느낄 수 있는 공간이 필요하다. 동굴놀이와 개별놀이 등이 있고 앉기, 눕기 등의 휴식과 관련된 놀이 형태이다.

세 번째, 인지 발달이다. 인지는 오감을 통해서 사물과 주변 세계를 배워가는 것으로 자연의 물성을 가지고 놀면서 보기, 만지기, 냄새 맡기, 그리기, 듣기 등이 있다.

네 번째, 사회성 발달이다. 거친 몸싸움놀이와 사회극놀이, 가장놀이 등을 통해서 신체 발달과 감정 조절을 경험하면서 서로 다른 기질의 아이들이 모여서 사회화한다. 놀이 형태는 모이기, 집중하기, 구르기, 뒹굴기, 넘어지기 등이 있다.

본 문제에서는 국내 어린이 미술관에서의 김환기 작가 전시의 체험전시 유형을 기술하도록 했기 때문에 다음과 같은 방법을 제시한다.

① 어린이 아틀리에

김환기 작가의 작품과 연계하여 특별히 개발된 '어린이 아틀리에' 프로그램은 아이들이 작가의 작품을 한층 더 쉽게 이해할 수 있도록 유도한다. 체험 프로그램은 초등학생을 대상으로 따로 마련된 아틀리에 룸에서 미술 실기수업을 30~40분 한 후 전시장으로 옮겨 그림을 보면서 해설사의 설명을 듣는다. 미술수업은 정물화 그리기와 입체카드 만들기 등으로 진행한다.

② 스토리텔링 체험관람

이번 전시는 김환기 작가의 작품 이외에도 다양한 드로잉, 사진, 편지 등을 함께 소개하는 스토리텔링 방식의 현대 미술전이기 때문에 작품 속에 등장하는 사슴, 새, 하늘, 땅, 섬, 산, 매화 등의 자연 이야기를 통해 인성과 감성을 키워줄 수 있는 체험전시를 진행한다. 작품에 대한 설명을 교육담당자가 직접 실시하고 김환기 작가의 작품에 대한 스토리텔링을 통해 작품을 쉽게 이해할 수 있도록 유도한다. 더불어 김환기 작가의 기법과 생각을 대화를 통해 배우고 동화책과 아트북을 만들어본다.

[참조자료]

〈대구미술관 김환기展 전시 개요〉

대구미술관은 한국 현대 추상미술의 선구자로서, 한국 현대미술의 국제화를 이끌어 낸 김환기(1913~1974) 화백의 기획전을 개최한다. 이번 전시는 평생을 자신의 정체성에 대한 각성과 예술의 본질에 대한 탐구, 끊임없는 조형연구에 전념했던 김환기 화백의 작품세계를 조명하면서 작품에 내재된 내용과 형식, 미술사적 의미에 주목하여 그가 추구한 예술성을 새롭게 모색하고자 한다.

이번 전시의 구성은 Part 1. 김환기의 시대별 작품 세계를 보여 주는 2전시실과 Part 2. 아카이브 전시로 구성되는 3전시실로 구분된다. 먼저 2전시실은 일본 동경시대(1933~1937)와 서울시대(1937~1956), 파리시대(1956~1959)와 서울시대(1959~1963), 뉴욕시대(1963~1974), 이렇게 세 시기로 구분하여 작품의 변화 과정을 살펴볼 수 있도록 했다. 1930년대의 동경 유학 시절에 그린 유화작품을 시작으로 드로잉, 과슈 작품, 종이 유화 그리고 뉴욕시대 대표작품들인 대형 캔버스의 전면 점화까지 시대별 다양한 매체의 작품들을 소개한다. 아카이브 전시는 작가의 연보를 시각화한 그래픽 자료와 사진, 표지화, 판화, 팸플릿, 도록, 서적을 포함하여 작가가 직접 사용했던 안료와 공구 등의 유품들로 구성하였다. 본 전시는 환기미술관을 비롯하여 여러 기관과 개인 소장가의 적극적인 협조를 통해 이루어졌으며, 대구미술관에서 처음으로 대규모의 볼륨과 내용으로 소개하는 데 의미가 있다. 이번 전시를 통해 한국적 서정성이 담긴 김환기 작품 세계의 진면목을 확인하고, 그가 가진 도전 정신과 자연에 대한 통찰력을 바탕으로 탄생한 추상회화까지의 여정을 천천히 살펴보기를 제안한다.

일본 동경시대(1933~1937)와 서울시대(1937~1956)

작가는 1930년대 초기 일본 유학 시기에 입체파, 미래파 등 서구 전위 미술 경향을 진취적으로 시도했으며, 여러 실험과정을 통해 전위적 화풍을 지속하였다. 1937~1956년까지 서울 시기의 작품들은 여러 문인과의 활발한 교류를 통해서 깨닫게 된 우리 고유의 미의식을 내포하고 있다. 또한 이 시기는 바다, 산, 달, 매화, 구름, 나무, 항아리 등의 자연과 전통을 근간으로 한 소재들을 화면의 중심 모티브로 하되, 한국의 고유한 서정의 세계를 밀도 있고, 풍요로운 색채로 구현하였다.

파리시대(1956~1959)와 서울시대(1959~1963)

김환기가 파리에 도착했을 당시 파리의 미술계는 엥포르멜 경향이나 추상 작품들이 주를 이루고 있었다. 작가는 서울 시기와 마찬가지로 우리 민족 고유의 정서를 담은 자연 소재와 색채를 어어가고자 했으며, 곡선이나 선에 대한 실험을 지속했다. 파리에서 작가는 그곳의 풍경을 스케치하거나 문화를 체득했지만, 고국을 떠나 있으면서 더욱더 자신의 정체성에 대해 고민했고, 예술가로서 고유한 정신과 노래가 무엇인지 깨닫게 되었다. 파리 시기에 주로 항아리, 영원 관념의 매개인 십장생, 매화 등의 소재들을 분할된 평면 속에 재배치하여 담아낸 추상 정물 작품들을 작업했고, 두 번째 서울 시기의 작품들은 산, 달, 구름 등 한국의 자연 소재들을 모티브로 했지만 형태를 단순화하여 간결한 추상화 경향을 보여 주고 있다. 1963년 브라질 상파울루 비엔날레에 한국 대표로 참가하면서 출품한 작품의 경향 또한 달을 주요

모티브로 푸른 색채가 주조를 이루는 두터운 질감의 반추상 작품들이었다. 자연풍경을 형상화한 서정적인 작품들을 통해 국제무대에 한국의 아름다움을 보여 주고자 했던 예술 의지를 짐작할 수 있게 한다.

뉴욕시대(1963~1974)

작가는 뉴욕에 정착하여 예술 세계의 정수를 보여 주는 점화 양식의 추상 회화를 발전시켰다. 뉴욕 시기의 초반, 1964~1965년으로 넘어가면서 화면에 자연의 모티브는 사라지고, 순수한 색면과 색점, 색선의 단순한 추상적 구성으로 진행되었다. 또한 작가가 이전까지 진행했던 두터운 질감이 사라지고, 물감을 얇게 펴 발라 번짐 효과를 이용한 제작 기법을 시작했다. 이번 전시에서는 스케치, 과슈 작업, 십자구도의 유화, 종이나 신문지 유화 작품과 같이 다양한 매재의 작품들을 소개하고, 이를 통해 1970년 첫 점화가 나오기까지의 끊임없는 조형적 실험과 물성 연구의 회화적 방법론을 살펴볼 수 있도록 했다. 1970년대의 전면점화는 유화 물감이라는 서구적 재료를 사용하면서도 한국화에서의 먹의 번짐을 연상시키는 자연스러운 번짐과 스밈, 농담의 조절, 겹침의 기법을 통해 서정적 분위기를 자아내는 독자적인 조형양식이다. 대형 화면 위에 색점을 찍고, 그 주변을 네모로 둘러싸는 기본 단위가 반복적으로 이루어져 화면을 가득 채우고, 수많은 점 단위들이 무리를 이루거나 회전하면서 전체적인 질서와 조화를 이루고 있다. 이번 전시에서는 푸른 색채의 전면점화로 구성된 특별한 공간을 통해 작가가 평생토록 담아내고자 했던 신비롭고 초자연적인 울림의 세계를 확인해 볼 수 있다.

〈작가 소개〉

김환기는 한국적 서정성을 바탕으로 세련되고 정제된 조형언어로 승화시켜 독자적인 예술 세계를 정립한 한국을 대표하는 화가이다. 그는 1931년 일본으로 유학을 떠나 1933년 일본대학 예술과 미술부에 입학하였고, 《이과회》에서 〈종달새 노래할 때〉와 〈25호실의 기념〉이라는 작품으로 입선하면서 신인 화가로서 가능성을 인정받았다. 또한 《아방가르드 양화연구소》, 《백만회》, 《자유미술가협회》 등 여러 미술단체에 참여하여 활발한 작품 활동을 전개하였고, 1937년에는 도쿄 아마기 화랑에서 첫 개인전을 개최하였다. 1938년 《자유미술가협회전》에 〈론도〉를 출품하여 입선했으며, 이 작품은 현재 등록문화재 제535호로 지정되어 있다. 1947년에는 유영국, 이규상과 함께 《신사실파》를 결성하고 추상회화의 정착에 기여하였다. 1956년부터 3년간 파리에서 작업에 전념하였으며, 1963년 상파울루 비엔날레에 한국 대표로 참여하여 명예상을 수상하였다. 그 후 뉴욕에 정착하면서 서울과 뉴욕에서 수차례의 개인전을 개최하는 등 국제적인 활동을 지속하였다. 1970년 한국일보 주최 제1회 '한국미술대상전'에서 〈어디서 무엇이 되어 다시 만나랴〉로 대상을 수상하였고, 전면 점화라는 독창적인 작품 세계를 전개하면서 국내뿐만 아니라 국제적으로도 입지를 굳혔다.

03 요점정리

전시기획입문

　박물관에서 근무하는 학예사의 질적인 문제를 해소하고 전문성을 국가가 인증함으로써 이들이 사회적으로 존경받는 위치에서 능력을 발휘할 수 있도록 2000년도부터 학예사자격증 제도가 도입되었다. 학예사자격증은 1, 2, 3급 정학예사와 준학예사로 구분된다. 이 중 준학예사를 취득하기 위해서는 매년 11월에 공통과목인 박물관학과 외국어, 선택과목인 전시기획론, 한국사, 민속학, 고고학 등 총 4과목의 시험을 치러야 한다. 특히, 전시기획론은 대부분 현실적인 전시기획을 묻는 문제들이 대부분이기 때문에 이론과 실무를 겸한 지식이 요구된다.

▣ 미술관 관람객 연구

　현대미술관은 대중의 참여를 통해 양방향 소통을 지향하는 열린 미술관이다. 이런 미술관의 패러다임 전환과 외부 지원의 감소로 인하여 미술관의 재정적 구조가 변화하고 있다. 이에 미술관을 보다 효율적으로 경영하기 위하여 관람객과의 원활한 소통을 촉진하는 중요한 수단으로 마케팅이 도입되고 있다.

▣ 체험전시

　체험은 하나의 단순한 조작을 뜻하기보다는 전시물과 관람 간의 상호작용을 통해 전시의 메시지나 주제에 대한 이해를 돕고, 이를 통해 다양한 결과물을 만들어 가는 과정에 주목하는 것이다.

☐ 참고자료

- 2019년도 준학예사 전시기획론 기출문제
- 이보아, 〈박물관학개론〉, 김영사, 2002
- 한양대학교 산학협력단, 〈국립한글박물관 사회적 수용능력 분석 연구용역〉, 국립한글박물관, 2017
- 김영주, 〈관람빈도에 따른 미술관 관람객 특성에 관한 연구〉, 중앙대학교 석사학위논문, 2004
- 정가현, 〈어린이 도슨트가 어린이 관람객의 박물관 학습에 미치는 영향〉, 서울교육대학교 석사학위논문, 2013
- 최정은, 〈어린이 기획전시의 유형별 특징에 따른 체험 프로그램 연구〉, 국민대학교 석사학위논문, 2008

제42강 전시기획입문 기출문제풀이 ⅩⅨ

Contents

2020년도 문제풀이

01 학습에 앞서

학습개요

 박물관에서 근무하는 학예사의 질적인 문제를 해소하고 전문성을 국가가 인증함으로써 이들이 사회적으로 존경받는 위치에서 능력을 발휘할 수 있도록 2000년도부터 학예사자격증 제도가 도입되었다. 학예사자격증은 1, 2, 3급 정학예사와 준학예사로 구분된다. 이 중 준학예사를 취득하기 위해서는 매년 11월에 공통과목인 박물관학과 외국어, 선택과목인 전시기획론, 한국사, 민속학, 고고학 등 총 4과목의 시험을 치러야 한다. 특히, 전시기획론은 대부분 현실적인 전시기획을 묻는 문제들이 대부분이기 때문에 이론과 실무를 겸한 지식이 요구된다.

학습목표

2020년도 문제를 이해한다.

주요용어해설

▣ 소통전시

 역사적 · 사회적 맥락에서 전시물의 순기능과 역기능을 이해할 필요성에 의해 대두되었으며 전시물의 내적 아름다움과 사회, 문화, 역사적 함의를 느낄 수 있도록 작동 전시물에 대한 문화적 접근으로 감동을 통한 상호작용이 이루어진다.

▣ 어린이박물관의 기능

 내재적 기능은 박물관 고유의 기능, 학교교육을 보충할 수 있는 프로그램과 사회적 프로세스에 대한 기능, 수집과 전시, 학교교육 보충, 클럽활동, 사회적 프로세스 등이다. 외부 확대 기능은 사회교육기관으로서의 기능, 전시물 대여, 전문가 강연 등이다.

02 학습하기

01 | 2020년도 문제풀이

1) 박물관 전시에는 감성 전시(Minds – on), 보는 전시(One – sided), 소통전시 (Interaction), 체험전시(Hands – on) 등이 있다. 변화순서 및 각 전시의 특징에 대하여 설명하시오.

박물관의 발전 역사를 살펴보면 초창기에는 주로 눈으로 관람할 수 있게 보는 전시(One-sided) 위주였다. 이후 박물관의 교육기능이 강조되면서 만져볼 수 있는 체험전시(Hands-on) 전시물들이 많아진다. 요즘에는 그냥 만져보는 것에서 그치는 것이 아니라 체험과 소통전시(Interaction)를 통해 관람객의 감성을 자극하고 마음을 움직이는 (Minds-on) 전시로 발전하고 있다.

보여주는 것에서 만져보고 체험하는 것으로, 여기에서 다시 마음을 움직일 수 있는 것으로의 발전을 가능하게 하는 것은 과학기술이다. 1차 산업혁명은 인간노동을 기계로 대체했고, 2차 산업혁명은 대량생산을 가능하게 했으며, 3차 산업혁명은 디지털화 중심으로 이루어졌다. 이런 기술발전과 축적을 바탕으로 디지털과 바이오, 물리 세계의 경계를 무너뜨리고 사이버와 물리세상이 연결되고 융합되는 것이 4차 산업혁명이다.

(1) 보는 전시

20세기 초반에는 특이하고 기이한 것들을 모아 관람객에게 전시하는 보는 전시를 표방하였다. 이른바 수집품의 시대에 적절했던 보는 전시의 개념하에서는 관람객들이 선별된 전시물이 의도적으로 배치된 경로를 따라 이동하면서 공급자가 전달하려는 메시지를 수동적 입장에서 받아들여야 했다. 이때는 박물관의 무게 중심이 수집 및 보관에 놓여 있었고, 전시는 부차적 기능으로 이해되었다.

특히, 16~19세기 실험도구와 실험결과를 모아 보관하기 위해 출현하였으며 전시물

의 과거와 현재를 보여주며, 주로 시각에 의존하여 역사적 순서에 따라 관람하는 일
방적인 전달방법이다.

(2) 체험전시

체험은 개개의 주관 속에서 직접적으로 볼 수 있는 의식내용이나 의식과정이며 본래
독일의 'Erlebnis'의 역어로 만든 철학상의 술어이다. 사전적인 의미로 보면 경험이라는
것이 대상과의 얼마간의 거리를 두는 개념인 데 반해 체험은 대상과의 직접적이고 전
체적인 접촉을 의미한다고 하였다. 전시에서의 체험이라 함은 관람자의 직접, 간접적인
참여나 행위를 통해서 전시 의도를 전달받거나 이해와 인식을 하는 것이라 할 수 있다.
체험전시관은 관람자나 이용자가 직접체험 혹은 경험을 해 봄으로써 주제에 대한 이
해와 올바른 인식을 할 수 있도록 연출하는 것을 말한다. 즉, 전시가 갖는 수동적인 의
미에서 벗어나 스스로 무엇인가를 한다는 능동적인 의미를 부여하는 것으로 현대 전시
환경에서 그 중요성이 부각되고 있다.
체험이라는 개념이 전시에 도입된 것은 주로 기초 과학을 다루는 어린이를 대상으로
하는 과학관 전시에서부터 시작되었다. 과학관의 특성상 실험적이고 참여적인 전시의
형태를 취하기 위해서 체험개념이 필요하였으며 최근에는 대부분의 전시관에서 적극
적으로 도입되고 있다.
체험식 전시란 전시 관람의 방법을 종래의 시각적인 정보만을 통해 전시내용이나 메
시지를 전달하는 것에서 만져보거나 이야기하거나 대화하는 상호작용(Interactive,
Hands-on)을 통해 전시물에 대한 내용을 이해해 나가는 방법이다.
즉, 체험전시의 목적은 체험이라는 새로운 전시연출방법으로 흥미와 지적인 호기심을
자극하여 관심을 갖게 하며, 적극적인 참여를 유도하는 결과로 이어지고, 관람객의 참
여는 오감을 통한 체험으로 인해 관람객의 감성을 자극하고 정보를 입력하는 전시 본
래의 의미를 향상시키고자 하는 것이다.
이런 체험전시의 등장은 20세기 중반인 1960년대이다. 관람객의 역할을 보다 적극적으
로 수용하는 이른바 체험하는 전시(Hands-on)가 출현한 것이다. 체험전시의 개념하에
서는 관람객들에게 다양한 작동 전시물들을 던져주고 관람객이 스스로 작동물과의 체
험을 통해 이해하도록 했다. 샌프란시스코의 익스플로라토리움에서 완벽하게 실현된
이 개념은 만지고 조작하는 놀이를 통해 과학을 배우는 과학 오락의 시대(The Age of
Entertainment)를 열었으며, 이후 전 세계 과학박물관을 과학관으로 옮겨 놓았다.

(3) 소통전시

역사적·사회적 맥락에서 전시물의 순기능과 역기능을 이해할 필요성에 의해 대두되었으며 전시물의 내적 아름다움과 사회, 문화, 역사적 함의를 느낄 수 있도록 작동 전시물에 대한 문화적 접근으로 감동을 통한 상호작용이 이루어진다.

(4) 감성전시

1980년대 감성전시(Minds-on)는 작동 전시물을 그냥 던져두었을 때 작동 전시물을 통해 관람객이 이해하는 정도에는 한계가 있음을 자각하면서 출현한 개념이다: 관람객이 작동물을 체험하면서 이해할 수 있도록 작동 전시물에 숨어 있는 과학적 원리를 체계적으로 설명하는 도우미를 활용하거나 보조 강연을 병행하는 기능을 첨가한 것이다. 이러한 개념은 주로 북아메리카 대륙의 영향을 받아 변모된 런던과학박물관의 발사대(Launch Pad)나 미국 항공우주박물관 및 동경미래관의 자원봉사대의 도입으로 나타났다. 바야흐로 과학관이 대중을 위한 과학교육(The Age of Popular Education)의 주요 공간으로 자리매김하게 되었다.

2) 전시기간을 3가지로 분류하여 설명하시오.

(1) 상설전시

상설전은 10년 이상 장기간에 걸쳐 진행하는 전시로 박물관의 사정에 따라 단기적인 기획전을 연장하여 상설전으로 진행하기도 한다. 상설전은 종합박물관보다 전문박물관에 필요한 전시로 전시내용과 정보의 변경이 필요하지 않은 경우, 단종 전시물의 경우, 유사한 전시물이 많지 않은 경우 등에서 실시할 수 있다.

전시기간이 길기 때문에 지루하지 않은 디자인을 유지하도록 표준적이면서 소통적인 효과가 오래 지속될 수 있는 내구성이 강하고 쉽게 닳지 않으며 관리가 편한 자재를 사용하는 것이 좋다.

상설전은 전시의 내용 변화가 어려운 단점을 지니고 있으므로 다른 전시와는 달리 다음과 같은 점에 있어서 보다 주의를 기울여야 한다. 첫째, 관람객들이 장기전시를 재방문하였을 때 또 다른 발견을 하고 체험교육을 할 수 있도록 다양한 해석적 장치혹은 방법을 제시하여야 한다. 둘째, 상설전의 주제는 대중에게 개방되어 있는 모든 시간 동안에 적절해야 한다.

또한 오랜 기간 지속되는 장점으로 인하여 장기전시는 관람객들의 경험과 행동양식, 관람객 성향 등 양질의 관람객 조사 연구결과를 얻을 수 있다는 장점을 지니고 있다.

(2) 기획전시

기획전은 상설전에서 보여주기 힘든 내용이나 주제를 1개월 내외의 단기로, 3~6개월의 중장기로, 차기 전시까지 이어지는 장기로 진행된다. 기획전은 시공간이 제한적이지만 가변성을 지니고 있기 때문에 독특한 전시물을 주제로 한 전시나 사회적인 이슈와 진보적인 시각, 한정된 목표 등을 보여줄 수 있는 실험적인 전시 그리고 새로운 기술을 도입한 전시 등을 진행할 수 있다. 상설전이 가지고 있는 전시내용의 고착성과 단순성으로 말미암아 흥미를 잃은 관람객에게 박물관의 인식을 새롭게 해주는 계기가 될 것이다. 기획전은 단순한 전시에 머무르지 않고 전시연계 프로그램으로 학술세미나, 체험 프로그램 등을 기획하여 주제의 표현을 극대화한다.

기획전의 내용이나 주제는 다음과 같은 것으로 기획된다.

- 자신의 분야에서 지역적, 국가적, 국제적으로 알려질 정도의 영향력 있는 업적을 남긴 자들의 탄생일 또는 관련된 전시
- 역사적으로 의미 있는 사건의 기념일과 관련된 전시
- 해당지역의 중요한 기념일에 맞춰 개최하는 전시와 마을 및 교회, 지역 주요 기관의 건립 기념 전시
- 좀처럼 노출하지 않은 박물관 소장품을 보여주는 전시
- 이미 대중에게 익숙한 소장품이지만 다른 시각에서 새로운 방식으로 열리는 전시
- 국가적인 행사에 맞춰 연관성 있는 작품을 선정하여 한자리에 모은 전시
- 타 박물관 또는 전시업체에서 대여한 작품들을 보여주는 전시
- 지역사회 교육기관, 문화단체 등이 보유한 작품을 보여주는 전시
- 지역사회 작가들의 작품전시
- 박물관의 다양한 부서업무를 반영하는 전시

(3) 특별전시

특별전은 기획전 중에서도 전시 의도나 목적의식이 일상적이지 않고 특별한 것으로 개최시기가 짧은 블록버스터형의 전시를 지칭한다. 특별전은 흡입력 있는 진귀한 전시물을 준비하여, 보고자 하는 욕망을 불러일으켜 관람객을 유도한다. 보통 국제전이 많기 때문에 대여교섭과 진행 및 전시 등의 전 과정에 걸쳐 치밀한 계획이 필요하다. 특별전은 관람객을 원활하게 유도할 수 있는 다양한 홍보방법과 전시장 수용 가능인원, 적절한 동선 등의 환경에 관하여 지속적으로 점검한다. 또한 흥행과 경제적 이유로 후원과 협찬을 할 수 있는 업체를 선정하여 원활한 전시진행을 할 수 있어야 한다.

3) 어린이박물관의 전시기획과정에서 고려해야 할 사항을 설명하시오.

어린이박물관에서 전시를 기획하기 위해서는 우선 어린이박물관에 대한 이해가 필요하다.

(1) 어린이박물관 개념

세계 어린이박물관협회(ACM : Association of Children's Museums)는 어린이들이 그들을 위해 설계된 공간에서 놀이와 탐구 활동을 하며 배우고, 장난을 통해 상호작용적 학습경험을 만든다고 하였다. 또 나날이 복합적으로 다양해지는 세계에서 어린이박물관은 모든 아이들이 보호자들의 보살핌 아래 놀이를 배울 수 있는 공간을 제공해야 한다고 하였다.

즉, 어린이박물관은 정서적 발달과 사회적 발달을 통해 어린이의 오감을 만들고 형식적인 구조를 벗어나 비형식적 형태의 전시방식을 택하여 어린이의 주체적 학습을 자율적인 놀이기반의 학습을 통해 문제 해결을 증진시켜야 할 것이다. 기타 박물관과 다르게 관람주체인 어린이를 위주로 전체 디자인과 프로그램의 진행이 탄생하기 때문에 기존의 시청각적인 간접체험보다 오감을 자극하는 직접체험의 전시를 지향한다.

일반적인 박물관	어린이박물관
소장품과 주제 중심	관람객 학습자 중심
감상형 전시	체험식 전시
문화유산의 보관과 수집	능동적 상호작용적 감상
수동적 일방통행적 감상	소모되는 전시품
전시교육	교육적 도구
Hands-off	Hands-on
Please do not touch	Please touch

(2) 어린이박물관의 목적과 기능

첫째, 어린이 교육은 직접적 참여와 흥미로운 체험의 발견을 위해 창조적으로 접근하여야 한다. 어린이의 교육에 있어 효과적인 전시기법은 전시물이 가지고 있는 정보를 충분히 이해하도록 전달하는 것이다.

둘째, 사회에 대한 이해를 증진하고 사회문화를 보다 쉽게 이해가 되도록 하는 것이다. 그 예로, 생활의 한 부분을 전시실로 만들어 놓고 그 안에서 이루어질 수 있는 여러 체험활동을 통해 대상에 대한 이해를 돕는 맥락 내의 학습(Learning in Context)이 있다.

과거 전시의 방식에서 체험전시는 손을 사용하여 접촉하거나 촉각적 전시가 주를 이루었지만, 현대에 이르러 다양한 각도의 체험전시가 개발되고 있다. 이러한 특징의 하나로 체험전시는 신체적 행위보다는 인지적 체험을 중시하며 어린이의 인지작용에 의한 공간 구조를 파악하려는 경향이 나타나고 있다.

어린이박물관의 기능은 다음과 같다.

내재적 기능	외부 확대 기능
• 박물관 고유의 기능 • 학교교육을 보충할 수 있는 프로그램과 사회적 프로세스에 대한 기능	사회교육기관으로서의 기능
수집과 전시, 학교교육 보충, 클럽활동, 사회적 프로세스	전시물 대여, 전문가 강연

(3) 어린이박물관의 역사

① 등장과 도약(1899~1928년)

어린이박물관의 시작은 1899년에 개관한 미국 뉴욕의 브루클린어린이박물관(Brooklyn Children's Museum)이다. 아동은 무엇이든 직접 경험을 통해 배운다는 듀이의 경험주의 교육이론과 자유로운 활동이 가능한 환경 제공이 중요하다는 몬테소리 교육이론이 어린이박물관 설립에 가장 많은 영향을 주었다.

처음 브루클린어린이박물관이 개관할 때는 브루클린 인문과학연구소의 일부였고 1977년 독립된 건물로 옮겨 새롭게 개관하였다. 당시 5만여 점의 문화사·자연사 자료들이 전시물과 함께 교육용으로 전시되었다. 이 당시 교육학자들은 어린이의 학습이 지식의 전달로 이루어지는 것이 아니라 직접 참여하는 경험활동으로 가능하다는 인식을 가지기 시작했고, 이런 교육 사조는 초기 어린이박물관에 영향을 미쳐 발전의 촉매제가 되었다.

1913년 보스턴어린이박물관(Boston Children's Museum), 1917년 디트로이트어린이박물관(Detroit Children's Museum), 1925년 인디애나폴리스어린이박물관(Indianapolis Children's Museum)은 당시의 교육 사조가 그대로 녹아 있어 경험을 통한 학습의 중요성을 강조하고 사물과의 직접적인 상호작용을 추구하였다. 또 박물관의 교육을 학교 교육과 연계하여 개발하는 등 박물관 자원을 활용하여 학교 교육 자료를 보완하는 형태로 이루어졌다.

② 사회적 관심 증대(1929~1957년)

직접적인 체험을 통한 학습에 대한 인식의 확산과 더불어 어린이박물관도 빠르게 성장하였다. 이때 미국은 '중등교육 대원칙(Cardinal Principles of Secondary Education)'을 통해서 학교 이외의 교육기관에서 어린이의 여가활동을 강조하였다. 이러한 사회적 분위기로 팔로 알토주니어박물관(The Palo Alto Junior Museum), 샌프란시스코 조세핀 랜달 주니어박물관(The Josephine D. Randall Junior Museum in San francisco) 등이 어린이의 여가시간 활용에 초점을 두고 개관하였다. 이때 박물관들은 사회 주요 단체와 기관들의 후원하에 설립되었고, 지역사회에서 어린이들의 학습 경험에 관심을 가지게 되었으며 어린이박물관도 지역사회와의 결합을 강조하였고 학교와 지속적으로 연계되는 등 지역사회와의 결합이라는 특징을 지닌다. 어린이박물관이 등장 이후 1960년대까지 많은 발전을 이루었으나, 어린이에게 적합한 공간과 같은 부분에 대한 관심까지는 아직 발전되지 않았다.

③ 철학의 재정립(1958~1980년)

현재와 같은 어린이박물관의 모습이 갖추어지기 시작한 것은 1960년대 들어서면서부터이다. 이전 시기까지 어린이박물관의 핵심 요소였던 체험에 대한 개념의 변화가 생겼다. 스포크(Spock)는 기존의 개념인 '직접 체험'에 '참여(Participatory)'와 '상호작용(Interactive)'의 개념을 추가하여 어린이박물관의 철학을 새롭게 정리하였다. 이때부터 전통적인 전시에서 항상 해왔던 '만지지 마시오'라는 전시안내 문구가 '만져보세요'라는 형태로 변화하였다. 모든 전시물을 만져보고 앉아보고 눌러보는 등 오감을 통해서 전시물을 이해할 수 있도록 하였다.

이러한 변화는 아동은 대상물을 직접 만지고 살펴보는 등 아동의 방식대로 사물과 상호작용하여 기존에 가졌던 사고와 새로운 지식이 내면에서 재조직되어 스스로의 지적 성장을 이루어간다는 심리학자 피아제(Piaget)의 이론에 근거한 것이다. 이후 어린이박물관이 곧 체험식 박물관이라고 규정될 정도로 많은 박물관이 체험을 강조하기 시작하였다. 이와 동시에 어린이박물관의 개념적 발전과 더불어 공간 구성에 대한 개념도

생겨났다. 어린이박물관은 전시목적에 맞는 내부 공간 마련과 어린이의 시각적 호기심을 자극할 수 있는 환경으로 바뀌어 갔다.

④ 확산(1981년~현재)

브루클린어린이박물관이 개관한 지 100년이 되어 가던 1980년대 들어 어린이박물관이 급속도로 증가하여 300여 개가 넘게 생겨났다. 이는 박물관이 소장품 관리와 보존, 전시, 연구라는 전통적인 개념에서 벗어나 '교육'에 많은 의미를 두고 박물관이 변모하는 것과 마찬가지로 어린이박물관의 역할도 단순히 여가활용이나 체험을 통한 학습기관이라는 것 이외 학교와는 다른 교육기관의 하나로 인식되었기 때문이다.

1980년대 이후 어린이박물관은 비형식적인 새로운 교육기관으로서 어린이와 가족을 위한 공간이 되어가고 있다. 즉, 호기심과 상상을 자극하여 학습에 대한 의욕을 고취시키고, 직접적인 체험을 통해 전시품과 상호작용하는 학습공간으로 인식된다. 이전 시기 주로 과학적 원리나 정보, 지역사회에 대한 이해가 대부분의 어린이박물관에서 이루어졌지만, 미국의 현재 사회적 상황을 반영하는 다문화와 같은 사회적 문제도 다루고 있다. 이와 관련된 전시와 교육은 지역사회와의 연계를 구축하며 이루어진다.

(4) 어린이박물관 전시 고려사항

① 관람층에 대한 정확한 이해

어린이 관람객은 그들의 사고, 체험, 관람 행동, 관람의 효과 등을 유형화하기가 쉽지 않은 대상이다. 이들의 다양한 사고력과 흡입력을 자극하고 전시와 연대감을 가지며 이들의 발달단계와 어우러지도록 전시가 기획되어야 한다.

박물관은 전시물과의 상호작용을 통한 지식 생산과 확산을 가능하게 하는 환경을 제공하고, 이를 기반으로 관람 체험의 진정성을 담보할 수 있어야 한다. 이를 위해 어린이 관람객의 행동 방식에 적합한 전시 및 소통의 기법 고안이 필요하다. 그럴 경우 궁극적으로 어린이의 자발적인 참여와 자발적인 지식의 발견을 유도하게 될 것이다.

박물관의 공급자 중심 전시가 아니라 연령층이 갖는 전시 체험의 내용을 연구하여 이들이 새롭게 생각하고 사고의 폭을 확대할 수 있는 기회를 제공한다는 목표를 두고 전시기획에 접근할 필요가 있다.

② 전시의 주제와 전시물

박물관에서 가장 중요한 것은 전시물(Objects)이며, 전시는 어떤 개념과 주제를 표현하고자 특정 사물들(Objects)을 선택하고 새로운 지식과 경험을 통해 의미를 부가시키며 대중에게 다가가는 것이다. 이는 사물, 수장품을 임의적으로 진열하는 것이 아니라, 각 상설전과 기획전이 전하고자 하는 주제(지식)를 재구성하여 개성 있고, 독창적인

언어와 이야기를 구사하도록 하는 것이다. 전시는 인간과 인간의 환경에 대한 물질적 증거물 중 선택된 시각적이고 상징적 증거물을 통한 이야기의 전개이다. 언어로서 이야기를 전하는 것이 아니라 사물, 수장품으로 전하는 이야기이다.

그리하여 이들 전시물이 전시의 개념을 시각화하고 현실화하는 방법으로 재현되어야 한다. 이를 위해 전시의 주제와 의도가 명확해야 하며, 전시의 주제와 의도 재현방법은 박물관의 정체성을 반영하므로 차별화된 전시의 기획방법을 모색하여야 한다. 전시의 주제를 표현하는 주 전시물과 이를 보충하는 역할을 하는 전시물 및 자료의 선택과 개발이 중요하다. 자료와 선택된 전시물의 기능과 역할을 지원하는 영상, 음향 등의 다양한 매체가 동시에 개발되어야 한다. 이를 위해 전시기획자는 전시물의 전문가는 물론 어린이 전문가, 매체 전문가 등의 역량을 갖추어야 한다.

어린이박물관에는 어린이와 소통하고 어린이에게 사물로서 이야기하는 어린이전시학 예사가 필요하다. 전시의 주제나 이야기가 어린이들에 대한 충분한 선행연구 및 이해를 바탕으로 하여 기획되어야 하기 때문이다.

③ 체험과 소통

'체험학습'이란 해석과 맥락에 따라 다양하게 이해될 수 있으나 특정한 상황을 제시하여 어린이들에게 '문제 해결(Problem-solving)' 능력, 논리와 생각의 기회를 주는 것이다. 체험 중심의 교육은 상황의 제시와 상상력을 통한 문제 해결에 있다. 경험을 통해 알게 된다는 교육의 개념을 기본으로 하는 체험교육은 박물관이 중장기적으로 연구해야 할 것이다. 모든 능력을 동원하여 해결할 수 있는 문제의 제시와 새로운 체험의 소개가 어린이들에게 필요하다. 이는 새로운 것을 경험하게 하는 것 이상으로 과거의 경험과 정보를 조합하고 판단하는 학습이기 때문이다.

체험교육을 위해 다음의 것들을 고려해야 한다. 첫째, 어떠한 신체적·정신적·운동적 기술이 필요한가? 참여자들의 활동을 순서대로 나열하여 각 단계에서의 신체적·정신적·운동적 기술이 요구되는가를 대상 중심으로 생각한다. 둘째, 어떠한 인지력(지각력, 기억, 회상, 분별, 조건적 추정, 연역적 사고력)이 요구되는가? 셋째, 얼마나 합성적이고 복합적 작업이며, 각각의 단계는 어떠한 조직적 작용, 논리적 연결과 양식을 포함하고 있는가? 넷째, 얼마의 시간과 공간을 필요로 하는가? 다섯째, 어떠한 정보, 사물, 인력이 필요한가? 여섯째, 어떠한 감성의 기술이 필요한가?

어린이박물관의 전시는 '놀이'라는 개념의 체험전시라기보다는 전시의 맥락에서 '놀이의 적용'이라는 개념으로 규정하여야 한다. 놀이는 몸을 움직여 뛰어노는 것이 아니라, 어린이 관람객에게 어떠한 상황을 제공하고 그 상황 안에서의 역할놀이를 통해 주어진 상황을 어떻게 대처하고 주어진 문제를 해결하는가를 의미하는 것이다.

　관람객을 즐겁게 하는 상호작용 도구나 기기 활용 방안이 필요하다. 소통의 도구를 새로 개발하여 영상매체를 이용하는 것도 장기적으로 고려하여야 할 것이다.

　또한, 역할극(언어능력과 사고력의 개발에 효과), 놀이체험은 어린이 관람객에게 큰 의미가 있으나 이들 역할극이 흥미롭게 진행되도록 전시 안내를 하거나 교육 담당자가 함께 하여야 한다.

　어린이박물관 전시 체험에서 가장 중요한 것은 개인적으로 의미 있는 새로운 지식을 얻고 이를 내면화하는 것이다. 그러기 위해서는 이를 위한 섬세하고 체계적인 방법들이 개발되어야 한다. 또한 단순한 전시 감상이나 체험활동에 의존하지 않고, 다양한 방식의 소통 도구의 활용을 고려하여 충분한 지식 전달과 정서적 공감대를 갖도록 유도해야 한다.

박물관에서의 의미 있는 체험을 위한 요건은 개별 박물관이 가지고 있는 교육적 미션과 체험, 학습의 구체적인 의미 찾기, 제시된 활동에 참여하는 진정성 정도와 활동에 대한 개인적 연대감 구축, 활동에 몰입하고 그 과정을 인지하는 데 소요되는 시간의 설정, 어린이들의 체험활동과 학습을 대하는 다양성 및 스스로 체험과 학습을 결정하는 선택권 등으로 정리될 수 있다.

03 요점정리

전시기획입문

 박물관에서 근무하는 학예사의 질적인 문제를 해소하고 전문성을 국가가 인증함으로써 이들이 사회적으로 존경받는 위치에서 능력을 발휘할 수 있도록 2000년도부터 학예사자격증 제도가 도입되었다. 학예사자격증은 1, 2, 3급 정학예사와 준학예사로 구분된다. 이 중 준학예사를 취득하기 위해서는 매년 11월에 공통과목인 박물관학과 외국어, 선택과목인 전시기획론, 한국사, 민속학, 고고학 등 총 4과목의 시험을 치러야 한다. 특히, 전시기획론은 대부분 현실적인 전시기획을 묻는 문제들이 대부분이기 때문에 이론과 실무를 겸한 지식이 요구된다.

▣ 소통전시
 역사적 · 사회적 맥락에서 전시물의 순기능과 역기능을 이해할 필요성에 의해 대두되었으며 전시물의 내적 아름다움과 사회, 문화, 역사적 함의를 느낄 수 있도록 작동 전시물에 대한 문화적 접근으로 감동을 통한 상호작용이 이루어진다.

▣ 어린이박물관의 기능
 내재적 기능은 박물관 고유의 기능, 학교교육을 보충할 수 있는 프로그램과 사회적 프로세스에 대한 기능, 수집과 전시, 학교교육 보충, 클럽활동, 사회적 프로세스 등이다. 외부 확대 기능은 사회교육기관으로서의 기능, 전시물 대여, 전문가 강연 등이다.

☐ 참고자료
 – 2020년도 준학예사 전시기획론 기출문제
 – 국립중앙박물관 어린이박물관, 〈어린이박물관 전시실 개편 개선방안 연구〉, 2007.
 – 최연구, 〈4차 산업혁명시대 문화경제의 힘〉, 중앙경제평론사, 2017.
 – 곽혜진, 〈공감각적 체험을 위한 박물관 전시 연출에 관한 연구〉, 홍익대학교 석사학위논문, 2007.
 – 신민애, 〈체험전시를 위한 교육프로그램 개발 연구〉, 고려대학교 석사학위논문, 2013.
 – 마명혜, 〈어린이박물관에 나타난 미디어전시의 활용특성 연구〉, 국민대학교 석사학위논문, 2019.

제43강 전시기획입문 기출문제풀이 XX

Contents

2021년도 문제풀이

01 학습에 앞서

학습개요

박물관에서 근무하는 학예사의 질적인 문제를 해소하고 전문성을 국가가 인증함으로써 이들이 사회적으로 존경받는 위치에서 능력을 발휘할 수 있도록 2000년도부터 학예사자격증 제도가 도입되었다. 학예사자격증은 1, 2, 3급 정학예사와 준학예사로 구분된다. 이 중 준학예사를 취득하기 위해서는 매년 11월에 공통과목인 박물관학과 외국어, 선택과목인 전시기획론, 한국사, 민속학, 고고학 등 총 4개목의 시험을 치러야 한다. 특히, 전시기획론은 대부분 현실적인 전시기획을 묻는 문제들이 대부분이기 때문에 이론과 실무를 겸한 지식이 요구된다.

학습목표

2021년도 문제를 이해한다.

주요용어해설

▣ 박물관의 기능
박물관은 수집, 보존, 연구, 전시, 교육의 기본적인 기능을 가지고 있으며, 이를 위해 공공봉사, 관리경영, 특별활동 등을 진행하고 있다. 박물관의 다양한 기능은 상호 유리된 것이 아니라 여러 기능이 서로 중첩되는 유기적인 체계로 이루어져 있다.

▣ 전시팀
박물관에서 전시를 진행할 때에는 학예사, 보존처리사, 교육담당자, 전시디자이너, 그래픽디자이너, 홍보담당자, 마케팅담당자, 재무관리, 자원봉사자 등 여러 분야의 전문가 등이 함께 참여한다.

02 학습하기

01 | 2021년도 문제풀이

1) 박물관 및 미술관의 기본적인 기능(4가지)과 그 목적 및 방식에 대하여 서술하시오.

국제박물관협의회에서는 "박물관은 사회와 사회발전을 위해 봉사하는 비영리적이며 항구적인 기관으로서, 교육·학습·즐거움을 위해 인류와 인류환경의 유형·무형 문화재를 수집·보존·연구·교류·전시하여 대중에게 개방한다."라고 정의하고 있다.

국제박물관협의회에서는 1948년과 1956년에는 수집, 보존, 연구, 공개, 전시의 기능을 강조하였고, 1973년에는 커뮤니케이션과 사회봉사의 기능을 추가하였다. 1989년에는 대중을 위한 사회교육기관으로서의 기능을 제시했다.

이에 본 문제에서는 국제박물관협의회의 시대별 기능을 종합하여 전통적이고 기본적인 기능으로서의 수집, 보존, 연구, 전시, 교육 등을 제시해야 한다. 다만, 문제에서는 기능을 4가지로 표현하라고 했으니 보존과 연구를 하나로 놓고 수집, 보존·연구, 전시, 교육으로 서술하면 된다.

박물관은 과거의 흔적인 유물과 현재의 예술작품들을 보존하고 각종 새로운 의미를 부여하여 관람객에게 소개하는 곳이기 때문에 오늘날에는 특정 기능만을 중요하게 여기지 않고 다양한 시각에서 다채로운 역할을 부여하고 있다.

종전의 박물관 기능은 조사·연구, 자료수집, 보존, 전시 등이 주를 이루었지만 요즘에는 보다 직접적인 교육 기능에 관심을 갖고 있다. 즉, 일반대중의 흥미와 관심을 불러일으키고 그들의 능력을 개발하여 교육적인 목적을 달성하고자 노력하고 있다.

박물관은 수집, 보존, 연구, 전시, 교육의 기본적인 기능을 가지고 있으며, 이를 위해 공공봉사, 관리경영, 특별활동 등을 진행하고 있다. 박물관의 다양한 기능은 상호 유리된 것이 아니라 여러 기능이 서로 중첩되는 유기적인 체계로 이루어져 있다.

(1) 수집

박물관의 가장 중요한 존재 이유는 '인간과 인류 환경의 물리적인 증거물' 혹은 '소장품'을 수집 관리하는 것이다. 박물관의 소장품은 외견상 박물관이 어떠한 활동을 수행하는지를 대중에게 제시해 주는 수단이다. 이러한 관점에서 박물관의 역사는 수집과 소장의 역사라고 해도 과언이 아니다. 수집 기능에는 박물관의 자료를 수집하는 활동 그 자체와 이를 기록하고 보관·관리하는 기능도 동시에 포함된다.

시대의 변천에 따라 박물관에서 수집하는 소장품의 범주는 그 시대의 사회·경제·문화·정치·종교 등 외부 환경의 영향을 직접적으로 반영하고 있다. 고전적인 박물관에서는 미술품을 비롯한 진귀한 재화의 수집과 보관이 매우 오랜 시간에 걸쳐 이루어져 왔다. 아마도 예술 작품이나 자연사적인 가치를 지닌 표본물과 같은 다양한 유물을 수집하는 행위는 '물신 숭배 사상(Fetishist)'에서 비롯되었을 것이다.

박물관은 수집정책에 의거하여 장기적인 안목을 가지고 필요한 자료를 수집할 수 있도록 만전을 기해야 하며, 박물관의 정체성을 강화하고 발전시키는 방향으로 나아가야 한다. 또한 소장경위나 출처 등이 불분명하거나 도난, 도굴, 밀반입 등 불법행위와 관련 있는 자료로 의심될 경우에는 어떠한 경우에도 수집하지 않도록 한다.

수집은 발굴, 기증, 구입, 대여, 기탁 등의 방법을 사용하여 자료에 대한 합법적인 소유권을 취득하는 행위이다.

첫 번째, 발굴은 지하에 매장되어 있는 고고학적 유물이나 자연환경에 놓여 있는 표본을 능동적으로 수집하는 방법이다. 발굴은 문화재청에서 인증한 기관만이 허가를 받고 시행하는 것으로 국가기관, 대학박물관, 발굴 전문기관이 발굴조사 업무를 담당하고 있다. 그렇기 때문에 소유권을 문화재청이 가지고 있으며 타 기관에서 위탁 관리하기도 한다. 발굴은 유적지 학술정보를 얻기 위해 실시하는 학술발굴과, 건설공사로 유적지가 파괴될 상황에서 실시하는 구제발굴이 있다.

두 번째, 기증은 개인이나 단체가 소장하던 자료를 박물관에 환원하는 것이다. 기증은 사람들이 자료를 공유하고, 전문가가 연구할 수 있도록 기회를 제공하는 것으로 후손들에게 안전하게 전해질 수 있는 사회환원방법이다. 기증은 차후 불미스러운 일에 대비하여 확실한 근거자료를 남기고, 일정한 절차를 거쳐야 한다. 기증은 증여와 유증으로 나뉜다. 증여는 자료의 소유자가 기증의도를 가지고 자료를 일정한 기관으로 소유권을 넘기는 행위이고 유증은 소유자가 기증의사를 유언으로 남기는 행위이다. 기증은 무상기증을 원칙으로 하지만 일부의 경우 기증에 대한 금전적 보상을 하기도 한다.

세 번째, 구입은 금전적 가치를 지불하고 자료를 입수하는 방법으로 언론매체, 인터넷, 경매, 고미술품점 등을 통해 구입목적, 기간, 절차, 대상 범위에 관한 사항을 홍보하고 구입한다. 구입은 자료 구입사업에 관한 시행계획을 수립하고 구입대상 자료의 관련부서의 추천 및 자문을 받아 정보를 수집한다. 구입대상 자료에 대한 공고 및 매도 신청을 접수받는다. 매도 신청자는 자료와 신분증, 업종등록증 등을 구비하여 신청하며 박물관은 우선 인수증을 발급하고 진위 여부, 소장목적 합당 여부 등을 고려하여 자체평가한다. 1차 구입 여부를 판단하고, 2차 수장 여부를 결정하여 심의평가위원회가 최종 검토함으로써 자료를 확정하며 매도 신청자에게 심의평가 결과를 통보하고, 매매계약을 체결한다.

네 번째, 대여는 전시, 연구, 조사, 교육을 목적으로 소유권을 유지하고 일정기간 자료를 빌려주는 방법으로 전시와 교육 시 대여한 자료를 공식적으로 밝혀줘야 한다. 대여는 박물관 관장의 권한에 의해 결정되며 학예사가 서면으로 발의하면 대여되는 자료를 수취하고 대여계약서를 박물관 대표 명의로 서명한다. 대여는 합법적, 윤리적 방법으로 보존상태가 양호한 것으로 이루어지며, 안전을 위해 반드시 보험에 가입해야 한다.

다섯 번째, 기탁은 개인이 소장한 자료를 전시와 연구를 위해 임시로 맡겨 놓는 상태로 신청서를 작성하여 접수하면 의뢰 자료를 반입·인수받는다. 이때 기탁심의위원회는 가부결정을 통해 가부증서를 발급하는데, 박물관은 기탁 기간 동안 자료의 보호와 관리를 책임진다.

(2) 보존 및 연구

일반적으로 수집된 자료의 등록방법에 따라 그 박물관의 전시 및 교육프로그램 등 박물관 활동의 방향이 다르게 전개되기 때문에 박물관의 자료는 정확하고 적절한 방식으로 기록되어 있지 않으면 무용지물이 될 수도 있다.

자료 등록은 박물관 직원으로 하여금 모든 자료들의 세부사항과 위치를 찾을 수 있게 해준다. 그러므로 어떤 자료가 추가되면 자료의 전 공급처나 전 소유자들로부터 완벽한 정보를 확보해 놓아야 한다. 자료에 대한 정보를 입수할 수 있는 가장 좋은 시기는 그것이 등록되고 분류되는 시점이다. 따라서 박물관은 자료와 관련된 모든 정보를 일정한 양식에 의해 체계적으로 기록하고 정리할 수 있도록 일관된 관리체계와 형식을 갖추고 있어야 한다.

박물관에 수집된 자료는 일정한 등록 절차를 거쳐 소유권을 갖게 되며, 공식적인 이

전 작업을 거쳐 취득을 완료한 후 보존의 의무를 지니게 된다. 등록은 박물관의 공식적인 재산으로 자료를 인정하는 과정이며 수집, 보존, 연구, 전시, 교육에 필요한 체계적인 정보를 제공할 수 있는 단계이다.

이후 자료를 수장고에 격납하여 가장 안전한 물리적 상태를 유지하는 것이 중요하다. 수장고는 보관을 위한 장소이기 때문에 여러 가지 안전장치가 필요하다. 안전설비로 내외부 출입문, 수장고 출입문, 감시카메라, 경보기 등의 통제장치와 전화, 인터폰, 자동잠금 및 해제장치 등의 연락장치 그리고 비상벨, 소화기, 화재경보기 등의 응급장치를 비치하고 있다. 또한 자료의 도난, 파손, 멸실 등 만약의 사태에 대비하여 전문가에게 의뢰하여 자료의 가치를 평가받고 보험에 가입한다.

박물관 연구활동은 학술연구와 박물관학 및 박물관기술학 등의 박물관 연구로 나뉜다. 우선 학술연구는 박물관의 자료를 조사, 연구하는 것으로 박물관에서의 연구 활동은 전시, 교육 등 관람객을 위한다는 목적이 분명하므로 자료 중심의 연구가 진행되어야 하며 연구한 결과들은 바로 박물관의 여러 가지 사업에 반영되어야 한다. 자료를 활용하여 현재의 이론을 뒷받침하거나 창조적인 새로운 이론을 전개할 수 있기 때문에 자료의 신빙성을 위하여 지속적인 관리 감독이 필요하다. 박물관 자료는 시간이 경과하면서 변형과 변질로 인한 손상을 입는다. 자료의 보존은 자료의 가치를 떠나 재질, 손상원인, 결과 등을 정확하게 파악한 후 보존처리를 진행해야 한다.

박물관학(Museology)은 전시개념, 역사, 기법 등을 포함한 박물관의 전문운영 프로그램을 연구하는 학문이고, 박물관기술학(Museography)은 박물관 환경과 시설물 운영을 주 대상으로 자료의 수집, 정리, 박물관 운영의 전반적인 문제, 기술적 문제 등을 연구하는 학문이다.

(3) 전시

박물관의 가장 핵심적인 기능은 전시이다. 자료를 수집하고 연구하는 목적도 전시하기 위함이다. 전시는 박물관의 여러 기능을 집대성한 것이어서 자료를 수집, 보존, 연구, 교육하는 것은 전시하기 위한 예비적인 기능이라고까지 말한다. 전시는 박물관의 얼굴이며 박물관 최대의 기능임과 동시에 박물관의 성격을 결정짓는 요소라고 말할 수 있다.

또한, 박물관을 찾는 일반 관람객이 직접 접할 수 있는 것도 전시뿐이다. 즉, 해당 박물관이 자료수집이나 연구에 심혈을 기울이며, 자료의 보존을 위해서 최고의 수장시설을 보유한다고 해도 관람객이 볼 수 있는 것은 전시에 한정되어 있다. 박물관 관람객에게 기능적, 시각적, 심리적으로 가장 크게 작용하는 것은 박물관 전시이다. 따

라서 좋은 전시가 박물관의 우열을 결정하는 최대의 요인이 될 수도 있는 것이 현실이다.

전시의 일반적인 방식은 다음과 같다.

첫 번째, 상설전이다. 상설전은 10년 이상 장기간에 걸쳐 진행하는 전시로 박물관의 사정에 따라 단기적인 기획전을 연장하여 상설전으로 진행하기도 한다. 상설전은 종합박물관보다 전문박물관에 필요한 전시로 전시내용과 정보의 변경이 필요하지 않은 경우, 단종 전시물의 경우, 유사한 전시물이 많지 않은 경우 등에서 실시할 수 있다. 전시기간이 길기 때문에 지루하지 않은 디자인을 유지하도록 표준적이면서 소통적인 효과가 오래 지속될 수 있는 내구성이 강하고 쉽게 닳지 않으며 관리가 편한 자재를 사용하는 것이 좋다.

상설전은 박물관에 지속적으로 관람객이 방문하는 경우 진행하는데, 고정된 내용으로 전시물의 교체가 쉽지 않더라도 정기적으로 일정부분은 전시물을 변경해줘야 관람객의 유도가 용이하다.

두 번째, 기획전이다. 기획전은 상설전에서 보여주기 힘든 내용이나 주제를 1개월 내외의 단기로, 3~6개월의 중장기로, 차기 전시까지 이어지는 장기로 진행된다. 기획전은 시공간이 제한적이지만 가변성을 지니고 있기 때문에 독특한 전시물을 주제로 한 전시나 사회적인 이슈와 진보적인 시각, 한정된 목표 등을 보여줄 수 있는 실험적인 전시 그리고 새로운 기술을 도입한 전시 등을 진행할 수 있다. 상설전이 가지고 있는 전시내용의 고착성과 단순성으로 말미암아 흥미를 잃은 관람객에게 박물관의 인식을 새롭게 해주는 계기가 될 것이다.

세 번째, 특별전이다. 특별전은 기획전 중에서도 전시 의도나 목적의식이 일상적이지 않고 특별한 것으로 개최시기가 짧은 블록버스터형의 전시를 지칭한다. 특별전은 흡입력 있는 진귀한 전시물을 준비해 보고자 하는 욕망을 불러일으켜 관람객을 유도한다. 특별전은 관람객을 원활하게 유도할 수 있는 다양한 홍보방법과 전시장 수용 가능인원, 적절한 동선 등의 환경에 관하여 지속적으로 점검한다. 또한 흥행과 경제적 이유로 후원과 협찬을 할 수 있는 업체를 선정하여 원활한 전시진행을 할 수 있어야 한다.

네 번째, 순회전이다. 순회전은 찾아가는 박물관으로 기존의 수동적인 자세에서 벗어나 능동적으로 전시물을 갖고 여러 장소를 이동하면서 관람객에게 직접 다가가는 전시이다. 순회전은 대중과 박물관 간의 간격을 좁히기 위한 대안으로 지역 문화소외 계층의 문화향수 증진에 이바지할 수 있다.

다섯 번째, 대여전이다. 대여전은 박물관의 전시목적에 따라 타 기관이나 소장가들

로부터 전시물을 대여받아 진행하는 전시이다. 대여전은 책임의 소재와 사고를 예방하기 위하여 전시에 필요한 모든 사항에 대하여 계약을 체결한다. 블록버스터형의 전시인 특별전에서 대여전을 많이 진행하기 때문에 수입 배분방식과 경비 정산문제 등 예산 책정에 신중을 기해야 한다.

(4) 교육

박물관은 유·무형의 문화유산을 수집, 보존, 연구, 전시, 교육하는 평생교육기관으로서, 박물관 교육은 박물관의 정체성을 확립하는 중요한 요소이다. 박물관의 존재 목적은 결론적으로 일반 대중의 흥미와 관심의 폭을 넓혀서 그들의 능력을 개발하고 궁극적으로는 교육적 효과를 거두는 데 있다.

박물관이라는 특수한 장소에서 이루어지므로 박물관 교육은 학교 교육과 많은 차이가 있으며 기존의 연구, 보존, 전시 중심의 활동에서 교육활동 중심의 사회교육기관으로서의 역할에 초점을 두어 다음과 같은 특성을 갖게 된다.

첫 번째, 박물관 교육은 실물을 중심으로 한다. 학교의 주된 교육수단이 언어, 문자라면 박물관에서는 실제 소장품을 1차 교육자료로 활용한다. 따라서 학교 교육과는 다른 교육적 접근 방식으로 정형화되지 않은 자연스러운 학습장소로 각 박물관의 지역적 특성과 설립취지, 성격에 따라 특성이 달라질 수 있다.

두 번째, 박물관 교육을 통한 정보와 지식은 교육학적 요소를 지닌다. 박물관적 요소와 적절한 교육의 대상인 주체의 영역에 어떻게 효과적으로 그 방법론을 사용할 수 있는지의 문제들을 고려해야 한다. 교육학 요소는 교육목표, 교수방법, 학습내용, 평가방법 등 일련의 교육과정을 포함하며 교육철학, 교육이론과 방법론을 포함한다.

세 번째, 박물관 교육은 학교와 달리 일정한 나이와 계층적 제한 없이 비교적 폭넓은 학습자를 대상으로 하여 각기 다른 관람객의 요구와 능력, 관심 등을 반영해야 한다. 가장 유동적인 부분으로는 다양한 연령층, 성별, 계층, 관심사, 경험, 지식 등으로 대상에 따라 교육의 접근방법과 교육의 목표가 달라지기 때문에 대상의 특징에 따라 차별적인 교육안이 제시된다.

네 번째, 박물관 교육은 학습자의 자발적인 참여를 유도하는 주도적 학습의 형태를 지향한다. 학습자는 전시장에서 실물자료와 직접 소통하는 과정에서 스스로 탐색하고 발견해나가며 직접 자기평가를 할 수 있는 기회가 되기도 한다.

다섯 번째, 박물관 교육은 실물을 바탕으로 직접적인 피드백이 이루어질 수 있다. 이는 관람자와의 소통 문제를 고려한 박물관의 중요한 기능과 관련이 있다.

교육기능을 수행하는 방식은 다음과 같다.

첫 번째, 전시는 일정한 공간과 장소에서 소장품을 진열하여 관람객에게 교육적 가치를 전달하려는 목적을 두고 진행하는 가장 기본적인 교육방법이다.

두 번째, 강좌는 연사가 강단에 서서 많은 무리를 대상으로 내용을 전달하는 방식으로 사실의 전달이 중요하며, 정해진 시간에 많은 내용을 전달할 수 있는 장점이 있는 반면 일방적이고 청중과의 상호작용과 참여도가 적다는 단점이 있다. 모든 관람객 층에게 가장 보편적으로 사용되는 방식이다.

세 번째, 심포지엄은 특정하고 지적인 주제에 대해 많은 관중을 대상으로 여러 명이 발표하는 형태로서 대부분 특별전과 연계해 일회성으로 진행한다.

네 번째, 워크숍은 심포지엄보다는 소규모이며, 참여자와의 상호작용이 더 많고 종종 그룹단위의 실습이 병행된다.

다섯 번째, 현장학습은 전문강사를 초빙하여 실습하거나 발굴 현장 혹은 유적지 등을 답사하는 문화탐방이 있다.

2) 신소장품 전시를 기획하면서 전시연계 교육 프로그램과 온라인 도슨트 프로그램을 함께 진행할 예정이다. 이 전시를 추진하기 위한 전시팀을 나열하시오. 또한 각 인력이 구체적으로 수행해야 하는 업무를 전시과정의 각 단계별로 서술하시오.

신소장품 전시의 프로그램으로 교육적 기능을 강화한 전시를 추진하기 위한 전시팀의 구성은 전시 목적 및 내용만큼이나 매우 중요한 요소이다. 일반적으로 박물관에서 전시를 진행할 때에는 학예사, 보존처리사, 교육담당자, 전시디자이너, 그래픽디자이너, 홍보담당자, 마케팅담당자, 재무관리, 자원봉사자 등 여러 분야의 전문가 등이 함께 참여한다. 이런 전시팀은 전시가 개막된 후에도 지속적으로 회의를 갖고 전시와 관련된 모든 사항에 대해 책임을 지도록 유도한다.

(1) 전시팀

첫 번째, 박물관 관장이다. 관장은 전시 프로젝트를 지도하며, 박물관 정책과 전시계획이 서로 내용이 연결되는지 여부를 확인하며 전시에 필요한 자원과 인력을 투입한다. 이사회로부터 전시의 승인을 얻으며, 전시업무 진행을 모니터하고 팀원들 간의 갈등을 늘 확인하며 최종 결정을 내린다.

두 번째, 학예사이다. 신소장품과 관련된 연구를 진행하고 신소장품에 대해 전문적인 지식을 제공할 수 있는 인력이다. 전시기획서 작성을 주도하며 전시될 신소장품을 선별한다. 전시의 설명패널 초안을 작성하며, 전시디자이너와 그래픽디자이너에게 전체적인 전시 구성의 지침을 알려준다.

세 번째, 전시디자이너이다. 전반적으로 전시의 연출기법, 재료, 콘셉트 등에 관한 연구를 수행한다. 학예사가 작성한 전시기획의 타당성을 검토하고 전시기획서의 기술된 전시 디자인적 문제에 대한 지속적인 피드백을 진행한다. 신소장품전에 사용될 각종 모형과 드로잉 작업에 참여하며, 디자인 및 설계 업무의 코디네이션을 추진한다. 특히, 전시의 미적 감각과 섬세함을 살려 공간연출을 진행한다.

네 번째, 그래픽디자이너이다. 신소장품전을 진행할 때 전시디자이너와 함께 전시의 그래픽 요소인 각종 인쇄물을 디자인하는 업무를 추진한다.

다섯 번째, 보존담당자이다. 학예사가 선정한 신소장품에 대해 소장품 보존을 위한 환경적 조치의 지침을 마련한다. 동시에 전시 진행 시 전시물의 안전을 위한 진열장, 진열대, 조명 등의 사용에 관한 구체적인 지침을 제공한다.

여섯 번째, 교육담당자이다. 이번 신소장품전에서는 전시연계교육 프로그램과 온라인 도슨트 프로그램 등의 교육 프로그램이 진행될 예정이기 때문에 교육학적 측면에서 프로그램 진행을 위한 지식을 전시기획서에 넣을 수 있도록 다양한 정보를 제공한다. 더불어 교육에 대한 연구를 진행하고 교육에 참가하는 참여자의 교육 심리와 지도기술에 관한 지침을 제공한다. 전시연계교육 프로그램과 도슨트에 대한 교육자료를 작성하여 그 업무가 원활하게 진행될 수 있도록 유도한다.

일곱 번째, 도슨트이다. 이번 신소장품전에서는 온라인으로 도슨트 프로그램이 진행될 예정이다. 도슨트는 신소장품을 교육하는 인력으로 불특정 다수를 대상으로 전시 전반을 설명하는 인력이다. 일반 대중들은 아는 만큼 보이기 때문에 올바른 지식을 전달하기 위해 노력해야 하며, 온라인이라는 특성을 감안하여 원활한 의사소통을 할 수 있도록 설립 목적과 신소장품에 대한 정확한 이해가 필요하다.

(2) 전시단계별 업무

전시의 제작은 수많은 사람들이 계획, 기획, 진행 등의 과정 전반에 참여하는 대단히 복잡한 과정이다. 이에 단계별 업무사항은 다음과 같다.

검토사항		세부업무	업무담당자
기본개념	전시취지, 전시개요, 추진방법, 추진예산안 수립	• 주제 및 전시 규모 • 제목 및 전시기 설정	관장, 학예사
주부제	• 의미와 실현 가능성 검토 • 전시내용 이해도 검토 • 개념과 관념적 용어 배제 • 전부하지 않고 쉬운 일반 용어		
전시규모	전시장, 사업비, 사업성, 업무분담 등 조건 검토	심의 및 결정	운영위원회
주관객층 및 전시시기	방학기간, 타 기관 전시일정 등 고려		
수집자료의 체계적 정리	팸플릿, 논문, 작가 및 작품 등 전시 관련 모든 자료	자료정리, 전시관련자 연락처 관리	학예사
전시의의와 목적, 홍보방향 수립, 전시작품, 전시성향별 업무담당자 지정, 사업경비, 추진일정, 예상 관람인원 등 전시약정서, 전시장구성안 수립		1. 계획서 작성 2. 총괄추진일정 등 총괄표 작성	학예사
작품선정	• 개인적 친분이나 호감 배제 • 사업취지, 객관적 선정기준에 의거 선정 • 대여불가 대비 여유작품 선정	작품선정기준 및 목록 작성	학예사
작품목록 포함사항	작가명, 작품제목, 제작년도, 크기, 재료, 소장처, 가격, 진시대 및 액자		
세부실행업무별 업무분담자 지정, 전시작품목록 및 해설, 작품대여, 운송 보험, 인쇄 및 영상물 제작		전시공간 배치도, 매체별 홍보, 관람객 유치, 의전 및 개막	전시디자이너 그래픽디자이너

박물관의 설립 취지와 신소장품전이 서로 부합될 수 있는지 여부를 판단하며, 전시내용과 추진방법 등이 명시된 제안서의 타당성을 검토한다. 제안서의 모든 측면에 대해 심화된 검토과정을 거치며 이때 전시 필요성에 대한 인식, 제안서에 대한 1차적 검토, 타당성 조사가 이루어지고 관장과 학예사, 운영위원회 등에서 위와 같은 업무를 추진한다.

이후 전시 프로젝트인 신소장품전이 결정된다면 곧바로 참여할 인력을 선정하여 전시팀을 구성한다. 전시 주제를 기반으로 학예사와 전시디자이너는 각자의 업무 분야

에 따라 연구를 진행한다. 전시기획서 완성 전에 학예사는 1차 출품작 리스트를 만들고, 보존담당자는 출품 예정 소장품에 대해 우선적으로 준비작업인 보존을 실시한다.

1차 전시기획서는 전시의 취지와 목표를 자세히 기술한 문서이다. 전시디자이너가 전시를 설계할 수 있을 만큼 다양한 정보를 담아야 한다. 이 단계에서는 학예사가 다른 전문인력과 충분한 협의를 거쳐 전시기획서를 작성해야 하며 전시디자이너는 적극적으로 전시의 콘셉트와 과제 등을 제시한다.

1차 전시기획서를 바탕으로 전시디자이너는 추가적인 연구를 진행하고 전시디자인 작업을 시작한다. 이때 전시실의 콘셉트, 각 섹션에 따른 공간, 동선, 전시구조 등을 확정하며 그래픽작업과 같은 세부적인 업무도 함께한다. 이후 디자이너는 1차적으로 도출한 아이디어를 도안과 개념적인 모델의 형태를 만든다.

전시디자인이 확정된 후 전시제작 작업에 들어가기 전에 최종 출품 리스트를 확정하고 설명패널에 이르기까지 전시 텍스트를 작성한다. 전시 제작에 필요한 도안과 그래픽 디자인들의 레이아웃도 그래픽디자이너가 준비한다.

전시의 제작은 디자이너가 제작의 모든 업무와 진행 상황을 감독하며 조명, 안전, 보존에 대한 테스트를 실시하고 만족할 만한 환경이 조성되면 작품을 설치한다.

전시 개막에 필요한 업무는 각종 홍보, 초대장 배포, 보도자료 작성 등이다. 특히, 이번 신소장품전의 경우에는 전시연계교육 프로그램과 온라인 도슨트 프로그램이 진행될 예정이기 때문에 교육담당자, 도슨트, 안전요원들이 철저히 준비하여 전시개막과 동시에 전시실에서의 다양한 프로그램 제공 및 전시실의 질서를 유지할 수 있도록 유도한다.

전시 종료 후에는 일반적인 업무인 관련 서류정리, 회계장부 정리 등과 더불어 전체 회의를 개최하여 이번 전시의 성과를 평가하고 다음 전시를 보다 성공적으로 개최하기 위한 방안을 토론하는 것이 중요하다.

03 요점정리

전시기획입문

박물관에서 근무하는 학예사의 질적인 문제를 해소하고 전문성을 국가가 인증함으로써 이들이 사회적으로 존경받는 위치에서 능력을 발휘할 수 있도록 2000년도부터 학예사자격증제도가 도입되었다. 학예사자격증은 1, 2, 3급 정학예사와 준학예사로 구분된다. 이 중 준학예사를 취득하기 위해서는 매년 11월에 공통과목인 박물관학과 외국어, 선택과목인 전시기획론, 한국사, 민속학, 고고학 등 총 4개목의 시험을 치러야 한다. 특히, 전시기획론은 대부분 현실적인 전시기획을 묻는 문제들이 대부분이기 때문에 이론과 실무를 겸한 지식이 요구된다.

▣ 박물관의 기능
박물관은 수집, 보존, 연구, 전시, 교육의 기본적인 기능을 가지고 있으며, 이를 위해 공공봉사, 관리경영, 특별활동 등을 진행하고 있다. 박물관의 다양한 기능은 상호 유리된 것이 아니라 여러 기능이 서로 중첩되는 유기적인 체계로 이루어져 있다.

▣ 전시팀
박물관에서 전시를 진행할 때에는 학예사, 보존처리사, 교육담당자, 전시디자이너, 그래픽디자이너, 홍보담당자, 마케팅담당자, 재무관리, 자원봉사자 등 여러 분야의 전문가 등이 함께 참여한다.

☐ 참고자료
- 2021년도 준학예사 전시기획론 기출문제
- 윤병화, 〈박물관학〉, 예문사, 2020
- 이보아, 〈박물관학 개론〉, 김영사, 2002
- 마이클 벨처, 〈박물관 전시의 기획과 디자인〉, 예경, 2006
- 박형미, 〈박물관의 기능 변화에 따른 학예사 양성체계 연구〉, 국민대학교 석사논문, 2011

제44강 전시기획입문 기출문제풀이 XXI

01 학습에 앞서

학습개요

박물관에서 근무하는 학예사의 질적인 문제를 해소하고 전문성을 국가가 인증함으로써 이들이 사회적으로 존경받는 위치에서 능력을 발휘할 수 있도록 2000년도부터 학예사자격증 제도가 도입되었다. 학예사자격증은 1, 2, 3급 정학예사와 준학예사로 구분된다. 이 중 준학예사를 취득하기 위해서는 매년 11월에 공통과목인 박물관학과 외국어, 선택과목인 전시기획론, 한국사, 민속학, 고고학 등 총 4과목의 시험을 치러야 한다. 특히, 전시기획론은 대부분 현실적인 전시기획을 묻는 문제들이 대부분이기 때문에 이론과 실무를 겸한 지식이 요구된다.

학습목표

2022년도 문제를 이해한다.

주요용어해설

▣ 특별전 안전대책

전시실의 관람객 인원 조절, 관람객이 많이 몰릴 수 있는 주말보다는 평일에 관람 유도, 적정 관람인원 유지를 위해 단체 관람의 경우에는 일주일 전에 예약, 자가용보다는 가능한 한 대중교통을 이용하여 방문하도록 유도한다.

▣ 화이트 큐브

화이트 큐브(White Cube)는 정사각형 또는 직사각형의 형태, 아무런 장식 없는 흰색 벽, 천장 조명을 갖춘 특정 전시형식을 말한다. 그림자가 없는 하얗고 깨끗한 인공적 화이트 큐브 공간은 20세기 미술을 대표하는 전형적인 공간이다. 결국 화이트 큐브의 기능은 예술과 외부 세계를 철저히 분리하고 예술을 자기만의 세계에 격리시킨 것이다.

02 학습하기

01 | 2022년도 문제풀이

1) 박물관·미술관 특별전 개최 시 어린이 교육프로그램을 운영하고자 한다. 담당 큐레이터가 고려해야 할 사항에 대해 서술하시오.

특별전은 상설전에서 보여줄 수 없는 내용이나 주제를 비교적 짧은 기간 동안 보여주는 전시이다. 따라서 전시의 내용이나 주제는 구체적이고 한정적이며, 전시의 목적이 명확하다.
그렇기 때문에 특별전은 단기간에 관람객에게 깊은 인상을 심어줘야 한다. 관람객들이 전시물을 통해 전시의 내용을 이해하는 것보다 관람의 묘(妙)를 느낄 수 있도록 전시연계 교육프로그램을 개발해야 한다.
본 문제에서 제시한 것처럼 구체적으로 특별전에서 어린이 대상 교육프로그램 운영에 관한 전반적인 사항을 정리하면 다음과 같다.

(1) 통합적 감상 프로그램 개발

특별전과 연계한 어린이 대상 교육프로그램은 어린이가 전시물을 다양한 각도에서 관찰, 생각, 이해하는 교육을 통해 얻게 되는 새로운 관점과 전시 기획 의도에 따른 전시물 체험 활동을 연결시켜 자신을 표현할 수 있는 교육과정으로 운영해야 한다.
어린이를 위한 통합적 감상 프로그램으로 단계적 접근을 시도해야 하며 연령별 수준에 부합될 수 있도록 난이도를 조절한다.
통합적 감상 프로그램은 전시물에 대한 지적 감상과 미적 감상의 활동을 원활하게 진행할 수 있고, 전시물에 대한 비평과 감상능력을 향상시켜줄 수 있다. 이 교육에서는 감상 활동지를 개발 및 적용할 수 있다. 감상 활동지는 감상의 길잡이 역할을 하는 일종의 도구로서 어린이들이 읽고 쓰기에 알맞게 구성해야 한다. 통합적 감상 프로그램 개발에서 큐레이터는 어린이들의 자유로운 감상을 위한 보조적인 안내자로서의

역할을 수행해야 한다.

통합적인 감상 프로그램 개발을 위한 절차는 다음과 같다.

① 학습지도안 구성

프로그램을 어떠한 주제로 계획할 것인지에 대한 총체적인 계획을 담아야 한다. 즉, 프로그램의 학습목표, 진행방향, 학습 진행의 지도기술 등을 고려한다.

② 사전 학습 자료의 개발

이 단계에서는 감상 활동을 준비한다. 어린이들의 감상 활동에 대한 호기심을 유발하고 적극적인 감상활동을 하는 데 필요한 자료를 제작한다. 이때 전시물에 대한 기초지식과 어려운 전문용어를 쉽게 이해할 수 있도록 한다.

③ 감상활동지 개발

주요 전시물을 중심으로 전시물의 특징에 대한 개념 설명과 표현활동의 주제가 잘 드러날 수 있도록 정리하는 것이 중요하다. 활동지의 질문과 설명문은 어렵지 않게 구성한다.

④ 감상활동

감상활동은 뒤에 이어지는 표현활동을 고려하여 감상 주제 및 범위가 한정되어야 한다. 가급적이면 어린이들이 자발적인 감상활동을 할 수 있도록 한다.

⑤ 표현활동

어린이들이 전시물의 제작기법, 방식, 특성 등을 자신의 시각에서 새롭게 표현해보는 과정으로 어린이들이 직접 전시물을 표현해봄으로써 호기심을 자극할 수 있다.

⑥ 토론활동

토론활동을 통해 어린이 자신이 경험한 표현활동의 의도, 기법, 느낌 등에 관한 의견을 제시하여 다른 어린이들과 생각 및 의견을 서로 교환한다.

⑦ 교육평가

어린이 대상 교육에 대한 전반적인 평가를 통해 제기된 문제점은 보완하고, 새로운 프로그램 개발 및 운영에 반영할 수 있도록 노력한다.

(2) 학교연계프로그램 개발

특별전에서 어린이 대상 교육프로그램을 운영하고자 할 경우 학교연계프로그램으로 진행한다. 최근 자유학기제에 따라 박물관·미술관 관람 및 각종 체험학습 등이 늘어나고 있다. 이런 상황 속에서 전시 주제에 맞는 학교 교육과정과의 연계를 통해 교육의 질을 강화한다.

학교연계프로그램의 방향은 첫째, 유아, 초등학교 저학년·고학년의 수준별 난이도를 고려한 교육자료를 개발하여 제공한다. 특별전 교육자료는 학생들이 자유롭게 활용할 수 있도록 특별전 홈페이지에 게시하여 교육 대상자가 스스로 원하는 자료를 다운로드받아 학습하는 환경을 제공한다.

둘째, 특별전 관람이 용이한 어린이를 위한 영상자료를 제작한다. 제작된 자료는 특별전 홈페이지를 통해 공개하거나 학교에 보급하여 교사가 박물관·미술관 방문 전 사전학습에 활용할 수 있도록 한다.

2) 박물관·미술관 특별전 운영 시 인파가 집중되는 연휴를 대비하여 안전대책을 수립한다. 담당 큐레이터가 고려해야 할 사항을 서술하시오.

박물관·미술관 특별전은 의도성과 목적의식 및 비일상성을 지니고 있다. 특별전은 전시의 흥행을 위하여 치밀하게 계획되어야 한다. 흥행의 필요 조건은 바로 흡인력 있고 수준 높은 전시물이다. 여기에 대중에게 어필할 수 있는 적극적인 홍보와 후원 및 협찬을 통해 수준 높은 전시를 만들어야 한다. 특별전을 기획할 때 전시 규모의 조절과 업무의 효율적인 수행에 각별히 신경써야 하며 무엇보다 관람 패턴을 정확하게 예측하는 것이 중요하다.

특히, 특별전 운영 시 인파가 집중되는 연휴에는 알맞은 안전대책을 수립해야 한다. 하루에 입장하는 관람객의 규모를 치밀하게 계산하고 전시실에서 관람객의 원활한 이동을 유도할 수 있는 방법, 전시장의 수용가능 인원, 적절한 이동 속도 등을 면밀하게 검토해야 한다. 전시가 개최되는 기간에는 박물관·미술관의 모든 인력과 시설을 동원하여 안전한 관람이 이루어질 수 있도록 한다.

구체적인 안전대책은 다음과 같다.

첫째, 연휴 동안 전시실의 관람객 인원을 조절한다. 쾌적한 관람환경을 조성하고 안전사고를 예방하기 위하여 매 1회 30분당 입장 인원을 정하고, 관람신청은 인터넷 예약과 당일 방문 현장접수를 병행한다. 특히, 박물관·미술관 야외전시장에서도 관람객이 휴식을 취할 수 있기에 울타리, 위험표시 등을 설치하여 관람객의 안전을 확보한다.

둘째, 관람객이 많이 몰릴 수 있는 연휴보다는 평일에 관람하도록 유도한다.

셋째, 전시실의 적정 관람 인원 유지를 위해 단체 관람의 경우에는 일주일 전에 예약하거나 연휴기간 이외에 방문하도록 한다.

넷째, 자가용보다는 가능한 한 대중교통을 이용하여 방문하도록 한다.

다섯째, 관람객에게 전시실에서 다음과 같은 행위를 금지시킨다. 음식물 반입 및 먹는 행위, 전문 조명장치 사용 및 상업적인 목적 또는 받침대를 사용한 촬영 행위, 다른 관람객의 관람에 지장을 주는 행위 등이다.

> 3) 화이트 큐브의 출범 배경, 창시자, 문제점 및 확장성에 대해 설명하시오.

화이트 큐브(White Cube)는 정사각형 또는 직사각형의 형태, 아무런 장식 없는 흰색 벽, 천장 조명을 갖춘 특정 전시형식을 말한다.

이런 화이트 큐브는 1930년대 뉴욕현대미술관의 초대관장이었던 알프레드 바(Alfred H. Barr, Jr.)에 의해 나타난 형식으로 현재까지도 박물관의 지배적인 전시형태로 자리 잡고 있다. 현대 박물관에서 화이트 큐브 형태가 차지하는 압도적인 점유율과 지위를 생각하면 상상하기 어려운 일이지만, 미술사적으로 화이트 큐브는 언제나 존재해왔던 것이 아닌 특정한 역사적 필요에 의해 개발된 형식이자 당시 대두된 이론의 흐름과 부합하여 성공적으로 남은 형식이다.

(1) 출범 배경

고대와 중세 이전 시기 박물관과 유사한 시설의 주요 기능은 바로 수집과 보관이었다. 근대 박물관이 등장하면서 수집기능에서 벗어나 전시기능에 특화된 박물관을 만들기 시작했다. 즉, 박물관의 바닥부터 천장까지 전시물이 가득 찬 파리 살롱처럼 전시물을 빽빽하고 대칭적으로 배열하였다. 여러 점의 전시물을 빼곡하게 전시하면 개별 전시물의 양식을 조금 더 잘 비교할 수 있다고 믿었다.

　그러나 19세기에는 박물관 관람객이 증가하면서 이전처럼 이루어지는 전시에 대해 관람객이 피로감을 느끼고 있었다. 이런 상황 속에서 영국 내셔널 갤러리의 디렉터였던 찰스 이스트레이크(Charles Eastlake)는 전시물을 대폭 줄이고 한 점씩 관람객의 눈높이에 맞춰 전시물을 걸겠다는 결정을 내렸다. 전시실의 벽이 비워지면서 벽의 고유한 색이 드러났고 이로서 벽의 색이 처음으로 감상 경험과 관련된 논의의 대상이 되었다. 감상에 최적화된 단색의 벽과 전시실 벽을 가로질러 일렬로 배열된 전시물은 살롱 시대와의 결별 및 현대적 전시실의 탄생을 예고하는 신호탄이 되었다.

　20세기 미국과 유럽의 박물관에서도 유사한 시도들이 산발적으로 나타났다. 이는 모더니즘을 기반으로 전통에서 탈피한 예술작품의 자율성과 창의성이 부각되면서 진행된 새로운 예술적 시도가 가장 적합한 벽이 흰색 벽이라고 인식되기 시작한 것이다. 또한 이 무렵의 박물관은 점차 소장품으로 구성된 상설전에서 벗어나 기획전 위주의 체제로 전시가 이행되고 있었고, 흰색 벽의 중립성은 전시의 신속한 전환을 도와주는 특성으로 여겨졌다. 이처럼 박물관이 점차 화이트 큐브의 특질을 하나씩 갖추어가고 있었으나, 아직 통일되지 않은 산발적인 실험에 가까웠다.

(2) 창시자

　화이트 큐브 형식이 본격적으로 정립된 것은 1936년 알프레드 바가 기획한 '큐비즘과 추상미술(Cubism and Abstract Art)' 전시에서였다. 이 전시에서 벽과 천장은 전부 하얗게 칠해졌고 고정되어 있던 장식용 조명은 단순화되었으며, 나무 바닥이 드러나고 작품들은 띄엄띄엄 걸렸다.

　이후 화이트 큐브라는 개념을 구체화한 것은 바로 1976년 브라이언 오 도허티(Brian O'Doherty)가 아트포럼(Artforum)지에 기고한 글을 엮어 출간한 『화이트 큐브 안에서-갤러리 공간의 이데올로기(Inside the White Cube: The Ideology of the Gallery Space)』이다. 오 도허티는 이 책에서 '그림자가 없는 하얗고 깨끗한 인공적 공간'을 20세기 미술을 대표하는 전형적 이미지로 꼽았고 화이트 큐브의 무결함, 격리성, 폐쇄성, 성스러움이 순수미술을 표방하는 모더니즘 미술의 강령을 공고히 하는 데 주된 역할을 수행한다고 주장했다. 결국 화이트 큐브의 기능은 예술과 외부 세계를 철저히 분리하고 예술을 자기만의 세계에 격리시킨다는 것이다.

(3) 문제점 및 확장성

화이트 큐브는 예술이 순수한 관념의 영역에 제한될 수 있도록 하는 '이데올로기적 진공상태(Ideological Vacuum)'를 형성하게 되었다. 역사나 사회적 맥락으로부터 자유로워지면서 화이트 큐브는 '무시간성(Timelessness)'의 아우라를 획득하게 된 것이다. 화이트 큐브 안에서 시간과 장소의 맥락이나 특정성은 전부 소거되고, 작품은 매일같이 깨끗하게 보존되므로 이 공간은 시간의 구애를 받지 않는 공간이 된다. 이처럼 화이트 큐브의 흰색 벽이 역사적 맥락을 지우고 개별 작품들에게 영원성을 부과한다고 보았다.

그러나 화이트 큐브는 박물관을 신성화시켰다는 평을 받았고 사회 체제에 순응하는 경직되고 세속적인 장소라는 인식이 생겨났다. 그 결과 화이트 큐브의 경직성에서 벗어나고자 하는 움직임은 모더니즘적 보수성과 흑백 논리에 대항하는 포스트모더니즘(Postmodernism)시대가 도래하면서 본격화되었다. 즉, 모더니즘은 창조성과 순수성을 추구하며 혁신을 이루었으나 역설적으로 보수성을 지니고 있었다. 재현에 대한 회의로 개성 대신 신화와 전통 등 보편성을 중시했고 피카소, 프루스트, 포크너, 조이스 등의 거장을 낳았으나 난해하고 추상적인 기법으로 대중과 유리되었다.

이에 화이트 큐브 안에서의 예술작품 소통 방식에 한계를 느낀 예술가들은 예술과 현실의 간극과 경계를 허물고자 다양한 시도를 시작하였다.

03 요점정리

전시기획입문

박물관에서 근무하는 학예사의 질적인 문제를 해소하고 전문성을 국가가 인증함으로써 이들이 사회적으로 존경받는 위치에서 능력을 발휘할 수 있도록 2000년도부터 학예사자격증 제도가 도입되었다. 학예사자격증은 1, 2, 3급 정학예사와 준학예사로 구분된다. 이 중 준학예사를 취득하기 위해서는 매년 11월에 공통과목인 박물관학과 외국어, 선택과목인 전시기획론, 한국사, 민속학, 고고학 등 총 4과목의 시험을 치러야 한다. 특히, 전시기획론은 대부분 현실적인 전시기획을 묻는 문제들이 대부분이기 때문에 이론과 실무를 겸한 지식이 요구된다.

▣ 특별전 안전대책

전시실의 관람객 인원 조절, 관람객이 많이 몰릴 수 있는 주말보다는 평일에 관람 유도, 적정 관람인원 유지를 위해 단체 관람의 경우에는 일주일 전에 예약, 자가용보다는 가능한 한 대중교통을 이용하여 방문하도록 유도한다.

▣ 화이트 큐브

화이트 큐브(White Cube)는 정사각형 또는 직사각형의 형태, 아무런 장식 없는 흰색 벽, 천장 조명을 갖춘 특정 전시형식을 말한다. 이런 그림자가 없는 하얗고 깨끗한 인공적 공간은 20세기 미술을 대표하는 전형적인 공간이다. 결국 화이트 큐브의 기능은 예술과 외부 세계를 철저히 분리하고 예술을 자기만의 세계에 격리시켰다.

☐ 참고자료
- 2022년도 준학예사 전시기획론 기출문제
- 마이클 벨처, 〈박물관 전시의 기획과 디자인〉, 예경, 2006
- 민현준, 〈현대 미술관 전시장의 군도형 배열에 관한 연구〉, 서울대학교 박사논문, 2013
- 남상영, 〈동시대 미술관의 회색지대 : 비디오 설치(video installation) 공간에서의 감상 경험을 중심으로〉, 서울대학교 석사논문, 2021
- 장경화, 〈현대미술관의 방문객 중심 경영관리 연구 – 심미적 반응과 문화추구 행동을 중심으로〉, 조선대학교 박사논문, 2010
- 한지윤, 〈어린이를 위한 박물관 교육의 활성화 방안 연구: 국립제주박물관 어린이 교육프로그램을 중심으로〉, 제주대학교 석사논문, 2007

제45강 전시기획입문 기출문제풀이 XXⅡ

Ⓒ Contents

2023년도 문제풀이

01 학습에 앞서

전시기획입문

학습개요

　박물관에서 근무하는 학예사의 질적인 문제를 해소하고 전문성을 국가가 인증함으로써 이들이 사회적으로 존경받는 위치에서 능력을 발휘할 수 있도록 2000년도부터 학예사자격증 제도가 도입되었다. 학예사자격증은 1, 2, 3급 정학예사와 준학예사로 구분된다. 이 중 준학예사를 취득하기 위해서는 매년 11월에 공통과목인 박물관학과 외국어, 선택과목인 전시기획론, 한국사, 민속학, 고고학 등 총 4과목의 시험을 치러야 한다. 특히 전시기획론은 대부분 현실적인 전시기획을 묻는 문제들이 대부분이기 때문에 이론과 실무를 겸비한 지식이 요구된다.

학습목표

2023년도 문제를 이해한다.

주요용어해설

▣ 감성전시

　감성전시(Minds-on)는 전시물의 정보를 단순하게 전달하던 전시에서 벗어나 전시물을 손으로 만지고 작동시켜 보는 전시로 전시가 발전하는 과정에서 나타난 전시기법이다. 즉, 원리를 이해하는 전시, 마음을 움직이는 전시라고 말할 수 있다. 마음을 움직이는 전시(Minds-on)인 감성전시는 지각능력을 확장시키고 감동을 불러일으키는 전시이다.

▣ 온라인 전시관의 등장

　온라인 전시관의 등장으로 첫째, 전시의 감상방법이 다양해질 것이다. 관람객이 온·오프라인에서 QR코드, 어플리케이션 등을 활용한다면 작품 감상의 층위가 두터워진다. 둘째, 디지털아트가 활성화될 것이다. 즉, 디지털 미디어를 이용하여 조각, 회화, 설치미술 등 다양한 분야의 미술행위가 이루어져 디지털아트가 생겨날 수 있다. 이는 단기간에 작품을 제작할 수 있고, 무한복제도 가능하다. 셋째, 디지털아트 플랫폼을 구축하여 공간의 초월성, 시간의 긴밀성, 장르 경계선의 붕괴가 이루어질 수 있다.

02 학습하기

전시기획입문

01 | 2023년도 문제풀이

2022년 국제박물관협의회 '프라하 세계박물관대회'에서는 박물관에 대한 정의를 다음과 같이 했다.

"박물관은 모든 사람에게 열려 있어 이용하기 쉽고 포용적이어서 다양성과 지속 가능성을 촉진한다."

또한, 2023년 5월 호암미술관이 색맹, 색약 관람객을 위한 보정 안경을 국내 미술관 최초로 비치해 이른바 '배리어 프리(Barrier Free)'로 불리는 친장애인 관람 환경을 조성했다.

이런 시대적 상황 속에 지역의 한 박물관에서 전통과 현대를 아우르는 공예작품을 활용한 전시를 기획하고자 한다.

1) 전시기획안에 포함되어야 할 항목과 내용을 설명하시오.
2) 장애인 관람객의 접근성 향상을 위한 전시연출 방안을 설명하시오.

1) 전기기획안에 포함되어야 할 항목과 내용

박물관에서 전통과 현대를 아우르는 공예작품을 활용한 전시를 기획할 때 전시의 성격과 목적을 반드시 전시기획안에 포함시켜야 한다. 전시기획안은 전시목적에 부합되는 사항들을 체계적으로 서술한 설명서로, 각 박물관의 사정에 따라 차이는 있지만 기본적으로 아래와 같은 항목이 반드시 필요하다.

(1) 전시 제목

주제(전시의 주제는 전시를 기획할 때 가장 첫 번째로 설정해야 하는 요소로 '어떤 것'에 관한 전시인지를 말한다. 여기에서는 어떤 전통과 현대 공예작품에 대한 전시인가를 나타내야 한다.)에 맞는 전시 제목은 전시의 성패를 결정하는 중요한 요소이다.

• 울림과 공감 : 전통과 현대 작가 비교전

(2) 전시 목적

전시의 목적은 기획자가 이 전시를 통해 관람객에게 어떠한 '메시지'를 전달하고자 하는지를 명확하게 말해야 한다. 전시의 교육, 홍보, 상업, 문화적 문제 등에 관한 내용을 기술한다.

- 전통 공예작품과 현대 공예작품의 비교전을 진행한다. 이런 비교전을 통해 과거와 현재를 잇는 공예작품의 아름다움을 지역의 한계를 넘어 전 세계인들에게 보여주고자 한다.
- 전통 공예작품은 창조적 본능에 의한 것이 아니라 사회적, 기술적 믿음으로 기층민이 만들어낸 작품이기에 그 역사적 의미를 되새기면서 새로운 현대적 해석을 시도한 현대 공예작품을 전시한다.
- 포용의 정신을 바탕으로 지역의 예술인, 지역주민, 장애인 등의 전시 참여를 독려하여 지역 문화진흥과 우리나라 공예문화의 질적 향상을 모색한다.
- 지역 및 계층 간 문화예술생활의 균형적인 발전을 이루고 문화예술을 즐길 수 있는 전시취지를 적극적으로 실현한다.
- 사회적 관심이 필요한 지역의 복지시설에 대해 적극적인 관람을 유도하여 살아 있는 교육을 실시한다. 이번 전시는 소외계층의 문화향유 기회를 확대하여 문화 양극화를 해소하고 삶의 질을 향상시키고자 한다.
- 문화기반시설인 지역의 박물관을 활용하여 문화적 갈증을 해소하고, 전시연계교육 프로그램에 참여할 수 있는 기회를 제공하여 문화예술 활성화에 기여하고자 한다.

(3) 전시방법

전시 진열방법, 전시공간 디자인 등 전체적인 전시의 맥락에 대하여 기술한다.

- 제1부 도입부 : 전시 안내문 설치, 전시와 관련된 영상 및 사운드 설치, 모형 및 그래픽 영상(2~3분), 인터렉티브 영상(2~3분)
- 제2부 전통 공예품 : 전통 공예품, 공예품과 관련된 영상, 모형, 사진 전시, 작품사진 슬라이드식 영상(50컷), 애니메이션 동영상(2~3분), 다큐멘터리 편집영상(2~3분)
- 제3부 현대 공예품 : 현대 공예품, 공예품과 관련된 영상, 모형, 사진 전시, 작품사진 슬라이드식 영상(10컷), 모형제작, 시연장면 촬영, 영상제작(5분), 모형제작, 시연장면 촬영 및 영상제작(2~3분)
- 이번 전시는 다양한 공예품을 과거와 현재의 시간적 요소로 결합하는 방식으로 전시를 구성하여 다양함과 다이내믹함을 관람객에게 제공한다.

- 공예작품에 대한 인문학, 자연과학, 음악, 문학, 영화, 건축, 공학 등 다양한 분야와의 협업을 유도함으로써 전시의 내용을 풍요롭게 구성한다.
- 휴대폰 기반의 미디어 서비스를 제공하여 전시된 공예품에 대한 정보를 관람객에게 최대한 제공한다.
- 대형 작품과 소형 작품의 이미지를 고해상도로 촬영하여 실물전시 이외에도 영상을 통해 감상효과를 배가시킨다.

(4) 일정

전시장 위치, 입출구 위치, 동선 등을 알 수 있는 장소와 불필요한 오해의 시간을 예방하기 위한 업무절차 순서인 일정에 대해 기술한다.
- 전시개념 및 방향 구체화 : 소장품 조사, 전시작품 목록(안) 작성, 대여작품 선정
- 작품선정 및 개최 계획 수립
- 전시관련 공간조성, 디자인 등 논의 → 전시장 공간 디자인 완료 및 설계
- 전시장 공간조성 조달계약 → 전시장 공간 조성
- 전시 작품운송반입(외부수장고) → 전시작품 설치
- 홍보자료 : 브로슈어 원고준비(국, 영문), 제작/도록, 브로슈어 등을 위한 자료 취합, 원고 작성 및 번역, 전시장 설치 컷 촬영
- 각종 사인물 제작 : 배너 및 현수막 제작, 설치 및 부착
- 전시(일반공개)/부대행사
- 작품철거 및 재포장 → 작품반출

(5) 후원, 협찬

효율적인 전시 추진과 경비절감 등을 위하여 후원, 협찬 등을 선정하여 기술한다.
- 주최 및 주관 : ○○○박물관
- 후원 : 한국공예·디자인문화진흥원, 문화체육관광부, 한국박물관협회
- 협찬 : KBS, MBC, JTBC, 한국도자기

(6) 기대효과

전시를 통해 얻을 수 있는 사회적 의미나 효과에 대하여 기술한다.
- 이번 전시를 계기로 공예작가에게는 창작의지를 일깨워 주고, 관람객들에게는 문화예술에 대한 감수성을 고취시킨다.
- 전통 공예품을 재해석하여 현 문화예술의 제도권 내에서 당면하고 있는 사회적 이슈들을 담론화하여 미래지향적 논의가 이루어질 수 있도록 유도한다.

- 전통 공예품을 총망라하여 전시함으로써, 박물관의 역할과 의의를 제고하는 기회를 제공한다.
- 이번 전시는 풍부한 영상, 사진 등의 시청각 자료와 다양한 유형의 아카이브 전시를 통해 관람객의 관심과 흥미를 유발한다.

2) 장애인 관람객 접근성 향상을 위한 전시연출 방안

(1) 청각 장애인을 위한 전시연출 방안

① 유니버설 디자인(Universal Design) 적용

유니버설 디자인은 남녀노소, 장애의 유무, 국적 등을 초월하여 사람들이 사용하기 편리한 제품, 건축, 도시환경, 사회적 제도 등에 이르기까지 폭 넓은 환경의 개선을 전제로 하는 디자인 일괄을 말한다.

이러한 유니버설 디자인의 7대 원칙은 다음과 같다. 첫 번째, 공평한 사용이다. 모든 사용자들에게 같은 사용 방법을 제공하고, 프라이버시와 안전을 위한 규정을 마련하여 모든 사용자들에게 동등하게 이를 적용한다. 두 번째, 사용상의 융통성이다. 사용방법의 선택권을 제공하여 왼손잡이와 오른손잡이의 접근 및 사용이 모두 가능한 방법을 도모하고, 사용자의 정확성과 정밀도를 용이하게 한다. 세 번째, 간단하고 직관적인 사용이다. 불필요한 복잡성을 제거하고 사용자의 기대와 직관력에 일치되게 하며, 광범위한 문자와 언어 기술이 접목되도록 한다. 네 번째, 정보 이용의 용이다. 필수적인 정보를 다양한 그림, 언어, 촉감 등으로 최대한 알기 쉽게 제공하며, 장애를 가진 사람들이 사용하는 기구나 기술 등과도 호환성을 유지한다. 다섯 번째, 오류에 대한 포용력이다. 위험과 실수를 최소화하도록 이를 경고하고 잘 배열하며, 안전성이 무너질 것에 항시 대비한다. 여섯 번째, 적은 물리적 노력이다. 사용자들이 적절한 자세를 유지하여 합리적으로 작동하는 힘을 사용할 수 있도록 하며, 되풀이 되는 동작을 최소화한다. 일곱 번째, 접근과 사용을 위한 충분한 공간이다. 중요한 요소들은 앉거나 서 있는 사용자들에게 확실하게 보이도록 하고, 손이나 손잡이 크기의 변동을 고려하여 적절한 공간을 확보한다.

이처럼 유니버설 디자인은 불특정 다수에게 적용할 수 있는 현대사회에서 꼭 필요한 디자인이다. 이는 장애인과 비장애인의 경계를 허물 수 있고, 장애인에게 이동 및 접근의 자유를 보장해 줄 수 있다.

공예작품 전시실에서 청각 장애인을 위한 유니버설 디자인을 정리하면 다음과 같다.

공간	요소
입구	• 위험적인 요소를 최대한 배제하여 안정적인 통행로 구축 • 안내사인을 통해 보행 시 생길 수 있는 장애물의 인지 확인 유도 • 자동문 설치 • 바닥 문턱 제거
전시실	• 전시매체 : 박물관의 모든 자료 시각화(색채, 빛, 온도, 촉각 등을 오감으로 체험할 수 있는 실내 구성) • 공간 : 자료에 큰 영향을 주지 않는 범위 내에서 실내 조도를 높여 밝은 전시실 조성
기타 편의시설	• 화장실 : 조명등과 초인종 설치 • 자동판매기 : 시각적으로 확인할 수 있는 점열장치 설치

또한, 구제적인 연출방법은 다음과 같다. 기본적으로 박물관 입구와 전시실에서는 장애인을 위한 자동문을 설치한다. 각 전시실 출입구에는 수어하기 편리하도록 조도를 높여준다. 그리고 장애인과 비장애인을 위하여 전시실 진열장을 완만하게 설치하여 위험적인 요소를 최소화한다. 청각 장애인을 위하여 각 개별 전시실의 바닥 높이를 15cm 정도 높여주고, 벽은 손이 닿으면 이미지가 변하는 재질을 사용한다.

② 접근성 극대화

청각 장애인은 한정된 방법으로 소통할 수밖에 없는 상황이기 때문에 오감을 자극하여 다양한 경로로 박물관 전시를 경험할 수 있는 여러 가지 장치를 마련해줘야 한다.

첫 번째, 설명패널의 내용을 알기 쉽게 제작한다. 청각 장애인을 배려하여 설명패널을 단순한 단어의 배열이 아닌 풍부한 상상력을 자극할 수 있는 각종 그림, 사진, 동영상 등을 동원하여 제작한다.

두 번째, 소리를 대체할 수 있는 프로그램 및 시설을 구축한다. 먼저 청각 장애인을 위한 수어통역 서비스를 제공하여 그들이 전시의 주체자로 참여할 수 있는 기회를 제공한다. 수어를 할 때에는 가능한 입술과 얼굴을 보며 1대 1로 정성껏 소통하는 것이 중요하다. 다음으로 청각 장애인을 위한 방송기술, 장애인 겸용 휴대폰, 수어통역시스템, 영상전자단말기 등의 기계시설을 통해 박물관에 대한 접근성을 높인다.

세 번째, 청각 장애인을 위해 '찾아가는 박물관' 프로그램을 진행한다. 장애인의 특성상 새로운 공간에 대한 두려움을 갖고 있기 때문에 청각 장애인들이 모여 있는 장애인 시설에 직접 방문하여 전시를 관람할 수 있도록 유도한다.

(2) 시각 장애인을 위한 전시연출 방안

시각 장애인을 위한 전시는 기본적으로 오감을 자극하여 문화 활동이 모두 가능하도록 해야 한다. 이를 위해 전시공간에서는 촉각, 후각, 청각 등에 반응할 수 있는 여러 장치를 설치한다.

① 촉각

시각 장애인은 보통 공간의 벽, 기둥, 바닥 등을 주로 손과 발로 인지한다. 그렇기 때문에 바닥재질의 이질적인 처리를 통해 전시실이 서로 다른 공간임을 알려줘야 한다. 또한, 벽의 재질을 차별화하여 동선의 방향성을 제시하고, 블록 및 핸드레일을 도입하여 전시환경의 변화를 유도한다.

② 후각

시각 장애인에게 방향을 제시하고 작품에 대한 이해도를 높이기 위해 각 전시실마다 특정한 향을 적용시킨다. 후각 정보를 통해 전시실을 인지할 수 있도록 하고, 전시실을 진입할 때마다 향을 진하고 연하게 만들어준다.

③ 청각

시각 장애인은 청각으로 방향을 감지하여 물체를 찾거나 공간의 크기를 파악한다. 개별 전시실마다 고정음을 만들어 장애인이 공간의 차이를 인식할 수 있도록 한다. 여기에 해설음성, 자연음성, 인공음성 등을 사용한다면 작품에 대한 이해도를 높일 수 있다.

> 3) 직접적인 체험전시와 간접적인 체험전시에 대해 서술하시오. 이때 종류와 장점도 함께 설명하시오.

(1) 직접적인 체험전시

① 조작전시(Hands-on)

전시물을 시각에 의존하여 보여주던 전시방법에서 관람객이 직접 손을 이용하여 그 촉각으로 전시를 체험하는 방법이다. 조작전시는 체험전시의 가장 기본인 연출방법으로, 전시물을 만져보거나 조작해 보는 정도의 참여를 의미한다.

② 참여전시(Participatory)

관람객의 흥미나 참여 욕구를 유발시키는 전시연출 방법으로, 관람객이 직접 따라해 보거나 경험하는 행위를 통해 전시내용을 습득하는 과정이다. 관람객의 능동적인 참여를 통해 전시효과를 달성하는 전시기법이다.

③ 시연전시(Performance)

관람객이 신체 일부를 이용하여 직접적인 행위를 해보는 것으로, 정보전달을 꾀하는 방법이다. 공예, 공방 등 주로 전시연계 교육프로그램에서 많이 활용된다.

④ 실험전시(Actual experience)

실제 실험을 통해 그 원리를 체득하는 방법으로, 주로 과학관에서 많이 사용한다. 다만, 박물관에서 실험전시를 진행할 경우에는 동선의 지체, 운영요원의 배치, 공간적 제약 등의 어려움도 존재한다.

⑤ 놀이전시(Playing)

전시내용을 놀이로 연출하여 관람객에게 흥미를 유발시켜 그 정보의 전달력을 높이는 연출방법이다. 게임, 퀴즈, 놀이 등을 통해 전시내용을 쉽고 재미있게 이해시킬 수 있다. 놀이시설을 이용한 방법과 컴퓨터 게임을 이용한 방법 등이 있다.

(2) 간접적인 체험전시

① 영상전시

기술적 매체인 영상 자체와 영상에 의해 형성되는 환경 연출 전반을 의미한다. 도입 초기에는 영화·슬라이드 등 그 자체가 전시물로서 전시대상이 되었으나, 현재에는 기술의 발전과 다양한 매체의 도입으로 환경디자인이 진보적인 방향으로 확대되었다.

② 모형전시

현재에는 없거나 가기 어려운 곳의 현장 또는 상황을 실물 그대로 제작하거나 확대 및 축소하여 전시하는 방법이다.

③ 특수연출전시

영상전시와 모형전시가 혼합된 형태로 전시매체의 다양한 움직임과 변화를 통해 복합적인 연출이 이루어지는 방법이다.

4) 감성전시(Minds-on)와 소통전시(Interaction)의 차별성에 대해 설명하시오.

전시실에서 단순하게 전시물을 보는 전시의 형태에서 벗어나 직접 만져볼 수 있는 체험전시가 점차 늘어나고 있다. 최근에는 이러한 방식을 넘어서 전시물을 통해 관람객의 사고까지 확대시키는 감성전시가 나타나고 있다. 즉, 체험전시를 접하는 어린이들에게 상상력과 창의력을 극대화시킬 수 있는 전시실이 탄생하고 있다. 체험과 상호작용을 통해 이루어지고 있는 소통전시(Interaction)와 관람객의 감성을 자극하고 그 마음을 움직이는 감성전시(Minds-on)가 앞으로도 계속 늘어날 것이다.

(1) 감성전시

감성전시(Minds-on)는 전시물의 정보를 단순하게 전달하던 전시에서 벗어나 전시물을 손으로 만지고 작동시켜 보는 전시로 전시가 발전하는 과정에서 나타난 전시기법이다. 즉, 원리를 이해하는 전시, 마음을 움직이는 전시라고 할 수 있다. 마음을 움직이는 전시(Minds-on)인 감성전시는 지각능력을 확장시키고 감동을 불러일으키는 전시다. 그렇기 때문에 감성전시는 실생활과 연계한 경험이 존재하는 연속성, 관람객과의 상호 작용에 의해 반성적 사고를 유발하는 상호작용성, 관찰 행위뿐만 아니라 오감을 통한 활동성, 관람객의 의지에 따라 전시물의 상태를 변화시키는 자기주도성, 즐거움 등의 흥미요소를 유발시켜 이를 유지시키는 주목성 등의 요소가 요구된다.
감성전시를 위해서는 전시실에서 원리가 있는 실생활의 예를 바탕으로 관람객에게 낯선 상황보다는 친밀한 환경을 제시하여 흥미를 유발시켜야 한다. 이때 성취감이 형성되는 내면적인 즐거움과 감각적인 즐거움도 함께 제시해야 한다. 결국 관람객 혼자서도 전시물 앞에서 관찰, 실험, 탐구 등을 할 수 있도록 적절한 설명과 이미지 등의 상징적 기호와 각종 도구 및 반응 매체가 있어야 한다.

(2) 소통전시

인터랙션(Interaction)은 상호 간의 뜻을 지닌 '인터(Inter)'와 동작이라는 뜻을 지닌 '액션(Action)'의 합성어로 사용자 간의 커뮤니케이션을 위한 디자인을 뜻하는 말로, 넓은 의미에서는 '인간이 주어진 환경에서 사물, 사람 등과 행하는 모든 행위'를 말한다. 또한, 사전적 의미는 '서로 영향을 주고 받으며 변화를 일으키는 일련의 행위'를 뜻한다. 즉, 각 요소의 변화와 움직임이 독립된 상태에서 이루어지지 않고, 상호 간 양방향으로 작용하는 것을 말한다.

그렇다면 소통전시(Interaction)에서 가장 중요한 요소는 무엇인가? 바로 관람객과의 적극적인 참여가 매우 중요하다. 소통전시에서 사용할 수 있는 대표적인 매체가 바로 컴퓨터다. 특히 복잡한 아이디어와 만질 수 없는 과정들을 다룰 때 멀티미디어는 기획자에게 새로운 융통성을 제공한다. 비디오, 애니메이션 그리고 상호작용하는 매체는 박물관에서 3차원적으로 보여주기 어려울 것 같은 정보를 제공할 수 있다. 이런 매체들은 정적인 전시에 소리와 움직이는 이미지들로써 다양한 관점에서 관람객의 활동을 유도하여 결국 관람객에게 전시물과의 상호작용을 격려하고 지원할 수 있다.

5) 온라인 전시관(구글 아트 앤 컬쳐)이 박물관 전시에 끼친 영향을 설명하시오.

박물관의 디지털기술 도입은 박물관 기능 확산에 큰 원동력이다. 온라인을 통해 박물관의 소장품 관련 정보, 지식, 자원을 관람객에게 제공하며, 다양한 온라인 커뮤니케이션 채널을 이용하여 박물관과 관람객 간의 소통을 강화하고 있다. 이제 박물관은 더 이상 현실의 물리적인 공간에 국한되어 존재하지 않는다.

코로나19 팬데믹 상황과 맞물려 가장 활발하게 이루어진 현상이 바로 온라인 전시와 박물관의 온라인 콘텐츠 제작이다. 실제 박물관의 공간에서 진행되고 있는 전시와 연계하여 전시해설 영상과 박물관 전시활동 콘텐츠 제작도 이루어지고 있지만 박물관 공간과는 상관없이 온라인상에만 존재하는 전시도 나타나고 있다.

대표적인 온라인 전시관은 구글 아트 앤 컬쳐(Google Arts & Culture)이다. 2011년 시작된 구글 아트 앤 컬쳐 프로젝트는 전 세계 2,000여 개 이상의 문화기관과 파트너십을 맺고, 문화유산, 예술작품, 기록, 유적지 등을 전시하는 온라인 플랫폼이다. 전 세계 귀중한 유산, 이야기, 지식을 메타버스의 형식을 도입해 온라인에서 콘텐츠를 공유할 수 있도록 하고 있다. 구글 아트 앤 컬쳐는 전 세계 다양한 문화예술과 관련된 정보를 구글의 디지털기술에 적용시켜 언제, 어디서, 누구에게나 문화예술콘텐츠를 자유롭게 향유할 수 있도록 각종 정보를 개방하고 있다. 특히, 구글 스트리트 뷰(Google Street View)팀은 박물관과 같은 실내를 촬영할 수 있는 트롤리라는 장비를 고안해냈다. 이처럼 박물관 전시실이 아닌 곳에서 언제 어디서나 관람하고 참여하는 것이 실제 박물관에서의 경험보다 더 몰입할 수 있거나 색다른 경험을 선사할 수 있다.

 그렇다면 온라인 전시관인 '구글 아트 앤 컬쳐'의 등장이 향후 전시에 어떤 영향을 줄 수 있을까?

 첫 번째, 감상방법의 다양화이다. 관람객이 박물관의 어플리케이션을 이용하여 직접 박물관에 방문하지 않아도 증강현실 형태로 언제 어디서나 전시를 접할 수 있다. 뿐만 아니라 실제 박물관에서도 증강현실 기술을 활용하여 관람객에게 추가적인 전시의 정보를 제공할 수 있다. 이때 QR코드나 특정 어플리케이션을 사용하면 전시되어 있는 물리적 오브제 위에 증강현실이 중첩되어 나타나 추가적인 경험도 가능하다. 이처럼 온라인 전시관은 향후 작품 감상의 층위를 두껍게 할 수 있다.

 두 번째, 디지털아트의 활성화이다. 디지털아트는 디지털 미디어를 이용한 조각, 회화, 설치미술 등의 미술행위를 말하며, 멀티미디어 아트(multimedia art)·웹아트(web art)·넷아트(net art) 등으로도 불린다. 디지털아트는 디지털 미디어를 이용하여 디자인, 동영상, 음악 등의 다양한 장르가 혼합된 것으로, 실물작품으로 제작되지 않고 작품의 변형과 조합이 가능하다. 또한, 단기간에 작품을 제작할 수 있고, 무한의 복제가 가능하여 원한다면 누구나 원작과 동일한 작품을 소유할 수 있다.

 세 번째, 플랫폼의 구축이다. 디지털 기술의 발전으로 온라인 상에서 작품의 아카이브 플랫폼을 구축할 수 있다. 향후 공간의 초월성, 시간의 긴밀성, 장르 경계선의 붕괴가 이루어질 수 있다.

 결국 온라인 전시관이 등장하면서 인간의 확장, 사이버의 지각, 정보인식론 등의 특성을 담아 문화예술의 대중화가 이루어질 수 있다.

03 요점정리

박물관에서 근무하는 학예사의 질적인 문제를 해소하고 전문성을 국가가 인증함으로써 이들이 사회적으로 존경받는 위치에서 능력을 발휘할 수 있도록 2000년도부터 학예사자격증 제도가 도입되었다. 학예사자격증은 1, 2, 3급 정학예사와 준학예사로 구분된다. 이 중 준학예사를 취득하기 위해서는 매년 11월에 공통과목인 박물관학과 외국어, 선택과목인 전시기획론, 한국사, 민속학, 고고학 등 총 4과목의 시험을 치러야 한다. 특히 전시기획론은 대부분 현실적인 전시기획을 묻는 문제들이 대부분이기 때문에 이론과 실무를 겸비한 지식이 요구된다.

◼ 감성전시

감성전시(Minds-on)는 전시물의 정보를 단순하게 전달하던 전시에서 벗어나 전시물을 손으로 만지고 작동시켜 보는 전시로 전시가 발전하는 과정에서 나타난 전시기법이다. 즉, 원리를 이해하는 전시, 마음을 움직이는 전시라고 말할 수 있다. 마음을 움직이는 전시(Minds-on)인 감성전시는 지각능력을 확장시키고 감동을 불러일으키는 전시이다.

◼ 온라인 전시관의 등장

온라인 전시관의 등장으로 첫째, 전시의 감상방법이 다양해질 것이다. 관람객이 온·오프라인에서 QR코드, 어플리케이션 등을 활용한다면 작품 감상의 층위가 두터워진다. 둘째, 디지털아트가 활성화될 것이다. 즉, 디지털 미디어를 이용하여 조각, 회화, 설치미술 등 다양한 분야의 미술행위가 이루어져 디지털아트가 생겨날 수 있다. 이는 단기간에 작품을 제작할 수 있고, 무한의 복제도 가능하다. 셋째, 디지털아트 플랫폼을 구축하여 공간의 초월성, 시간의 긴밀성, 장르 경계선의 붕괴가 이루어질 수 있다.

☐ 참고자료
- 2023년도 준학예사 전시기획론 기출문제
- 윤병화 외 16, 〈박물관의 문화복지서비스〉, 예문사, 2016
- 조호현, 〈체험전시에서의 효율적인 인터렉티브 영상매체에 관한 연구-어린이를 대상으로 하는 국내 전시관을 중심으로〉, 한밭대학교 석사학위논문, 2013
- 권효순, 〈과학기술교육 교수매체로서의 체험형 전시물 설계 준거 개발〉, 충남대학교 박사학위논문, 2007
- 안혜경, 〈뮤지엄 전시의 해석 방법에 관한 연구-다양한 관람자와의 소통을 위하여〉, 중앙대학교 석사학위논문, 2000
- 한국박물관학회, 〈박물관의 힘-디지털 혁신과 커뮤니티〉, 2022 한국박물관대회 제16회 한국박물관국제학술대회, 2022
- 동아시아고고학연구소, 전곡선사박물관, 한국대중고고학회, 〈디지털시대와 대중고고학〉, 2022 한국박물관대회 제16회 한국박물관국제학술대회, 2022

학예사를 위한
전시기획입문

발행일 | 2011. 3. 20 초판 발행
2012. 3. 20 개정 1판1쇄
2013. 7. 20 개정 2판1쇄
2014. 1. 15 개정 3판1쇄
2015. 1. 20 개정 4판1쇄
2016. 1. 20 개정 5판1쇄
2017. 3. 20 개정 6판1쇄
2018. 5. 25 개정 7판1쇄
2019. 2. 20 개정 8판1쇄
2020. 1. 20 개정 9판1쇄
2020. 8. 30 개정 9판2쇄
2021. 2. 20 개정10판1쇄
2022. 1. 20 개정11판1쇄
2023. 3. 20 개정12판1쇄
2024. 2. 20 개정13판1쇄

저 자 | 윤병화
발행인 | 정용수
발행처 | 예문사

주 소 | 경기도 파주시 직지길 460(출판도시) 도서출판 예문사
T E L | 031) 955-0550
F A X | 031) 955-0660
등록번호 | 11-76호

정가 : 27,000원

ISBN 978-89-274-5363-5 13600